L 45
 52.

LES MONUMENTS

DE

L'HISTOIRE DE FRANCE

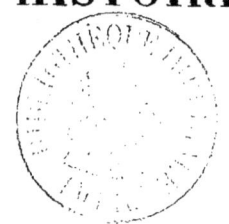

TYPOGRAPHIE DE CH. LAHURE
Imprimeur du Sénat et de la Cour de Cassation
rue de Vaugirard, 9

LES MONUMENTS

DE

L'HISTOIRE DE FRANCE

CATALOGUE

DES PRODUCTIONS DE LA SCULPTURE, DE LA PEINTURE

ET DE LA GRAVURE

RELATIVES A L'HISTOIRE DE LA FRANCE ET DES FRANÇAIS

PAR M. HENNIN

TOME TROISIÈME

1060 — 1285

PARIS

J. F. DELION, LIBRAIRE, SUCCESSEUR DE R. MERLIN

QUAI DES AUGUSTINS, 47

1857

SUITE DE LA

TROISIÈME RACE.

PHILIPPE Ier.

1060.

Monnaie de Geoffroi II, Martel, comte d'Anjou et de Bordeaux. Partie d'une pl. in-8 en haut. Revue numismatique, 1847, A. Barthélemy, pl. 8, n° 5, p. 190.

Monnaie du même. Partie d'une pl. in-4 en haut. Poey d'Avant, pl. 6, n° 13, p. 90.

Monnaie de Pons, comte de Toulouse. Partie d'une pl. in-4 en haut. Poey d'Avant, pl. 15, n° 1, p. 213.

Monnaie du même. Partie d'une pl. in-4 en haut. Poey d'Avant, pl. 26, n° 2, p. 458.

Château de Guillaume le Conquérant à Caen, et édifice dans l'abbaye de Saint-Étienne de la même ville, que l'on croit avoir été ses cuisines. Partie d'une pl. in-fol. en haut. Ducarel, anglo-norman Antiquities, pl. 3, p. 49. 1060 ?

Deux monnaies d'argent de Guillaume le Bâtard, duc de Normandie, frappées à Rouen avant l'invasion en Angleterre, d'après de Bose; monnaies des pré-

1060 ? lats et barons. Partie d'une pl. in-fol. en haut. Ducarel, anglo-norman Antiquities, pl. 3, n°ˢ 1, 2, p. 33.

Sceau de Robert le Tort, relatif à des donations à l'abbaye de Saint-Ouen pour l'établissement du prieuré de Notre-Dame de Beaumont-en-Auge. Deux petites pl. grav. sur bois. Pommeraye, Histoire de l'abbaye royale de Saint-Ouen de Rouen, p. 476, dans le texte.

Figure du fondateur ou d'un bienfaiteur inconnu de l'abbaye de Bonneval en Beauce, en pierre, sur son tombeau, dans la nef de cette abbaye. Dessin in-fol. en haut. Gaignières, t. 1, 25.

Porte romane de l'église de Notre-Dame du Puy. Partie d'une pl. lith., in-fol. en haut. Taylor, etc. Voyages pittoresques et romantiques dans l'ancienne France. Auvergne, n° 162 bis. = Petite pl. grav. sur bois. Revue archéologique, 1845, dans le texte, à la page 700.

Statue miraculeuse de Notre-Dame du Puy. Pl. lith., petit in-fol. en haut., sans bords. Taylor, etc. Voyages pittoresques et romantiques dans l'ancienne France. Auvergne, p. 85, dans le texte (p. 73).

Détails sculptés de l'église de Notre-Dame du Puy. Pl. lithogr., in-fol. en haut. Taylor, etc. Voyages pittoresques et romantiques dans l'ancienne France. Auvergne, n° 162 ter.

Tombeau gothique dans le musée Caroline au Puy. Partie d'une pl. lithogr., in-fol. en haut. Taylor, etc. Voyages pittoresques et romantiques dans l'ancienne France. Auvergne, n° 162 bis.

Le texte ne donne aucun détail sur ce tombeau.

Monnaie d'Aquitaine, incertaine. Partie d'une pl. in-4 en haut. Poey d'Avant, pl. 11, n° 15, p. 177. — 1060 ?

1062.

Tombe de Roger II, quarante-cinquième évêque de Châlons-sur-Marne, au milieu du chœur de l'église de l'abbaye des Toussaints, en l'isle de Chaalons. Dessin in-8, Recueil Gaignières à Oxford, t. XIII, f. 27. — Janvier 26.

> Cette tombe fut restituée en 1553.
>
> Roger II de Thuringe, quarante-cinquième évêque de Châlons-sur-Marne, mourut, suivant d'autres documents, vers 1065.

Crosse du même, d'après son tombeau. Partie d'une pl. in-4 en larg., lith. Prosper Tarbé, Trésors des églises de Reims, *d*, à la page 154.

Monnaie du même. Partie d'une pl. in-4 en haut. Tobiesen Duby, Monnoies des barons, pl. 8, n° 1.

Monnaie de Herbert II, comte du Maine. Partie d'une pl. in-8 en haut. Mader, t. V, n° 19, p. 28. — 1062.

> Cette monnaie pourrait aussi être attribuée à Herbert Ier, qui mourut en 1036.

Deux monnaies attribuées au même et à Gervais, évêque du Mans. Partie d'une pl. in-4 en haut. Hucher, Essai sur les monnaies frappées dans le Maine, pl. 3, n[os] 3, 4, p. 33.

Monnaie de Pons II, comte de Toulouse. Partie d'une pl. in-4 en haut. Papon, Histoire générale de Provence, t. II, pl. 3, n° 1.

Monnaie du même. Partie d'une pl. in-4 en haut. Tobiesen Duby, Monnoies des barons, pl. 104, n° 1.

Monnaie du même. Partie d'une pl. in-4 en haut. To-

1062.
Janvier 26.

biesen Duby, Monnoies des barons, supplément, pl. 7, n° 11.

Monnaie du même. Partie d'une pl. in-4 en haut. Saint-Vincens, Monnaies des comtes de Provence, pl. 12, n° 1.

1063 ?

Portrait de Geoffroy, huitième comte propriétaire et héréditaire d'Arles ou de Provence orientale. MF. f. (*M. Frosne*), pl. in-12 en haut. Ruffi, Histoire des comtes de Provence, p. 42, dans le texte.

Ce portrait est imaginaire.

Portrait du meme. Pl. in-12 en haut. Bouche, la Chorographie — de Provence, t. II, p. 69, dans le texte.

Idem.

Monnaie attribuée à Guillaume-Guy-Geoffroy, duc d'Aquitaine et comte de Poitou, frappée à l'occasion de l'expédition de ce prince contre les Sarrasins d'Espagne. Petite pl. grav. sur bois. Revue numismatique, 1838, de La Fontenelle de Vaudoré, p. 432, dans le texte.

Cette monnaie paraît être plutôt de la basilique de Saint-Julien de Brioude, près de laquelle était le *Castrum victoriacum*, et avoir été frappée dans le xe siècle. Elle est indiquée aussi à la fin de ce siècle (année 987).

Monnaie d'argent attribuée au même. Pl. de la grandeur de l'original, grav. sur bois. Mémoires de la Société des antiquaires de l'Ouest, année 1838, p. 153, dans le texte.

1065.

Monnaye d'or d'Édouard, roi d'Angleterre, frappée

en Guienne. Partie d'une pl. in-4 en haut. Venuti, Dissertations sur les anciens monuments de la ville de Bordeaux, n° 7. 1065.

Trois chapiteaux de l'église cathédrale d'Autun, qui paraissent être relatifs à l'histoire de Robert Ier, duc de Bourgogne. Pl. lithogr., in-4 en haut. Mémoires de la Commission des antiquités du département de la Côte-d'Or, A. D....x, t. I, 1838, etc., p. 137, etc.

Monnaie de Vienne, en Provence. Partie d'une pl. in-4 en haut. Poey d'Avant, pl. 17, n° 8, p. 245.

1066.

Monnaye de Hugues Ier, archevêque de Besançon, avec son nom. Pl. de la grandeur de l'original. Clerc, Essai sur l'histoire de la Franche-Comté, t. I, à la page 274, dans le texte. Juillet 27.

> Cette monnaie est la seule en France sur laquelle on lise un nom d'évêque.

Sceau du même, à une charte de 1036. Pl. in-8 en haut. Revue archéologique de A. Leleux. Aug. Castan, xiie année, 1855-1856, pl. 263, p. 275.

Monnaie que l'on peut attribuer au même. Partie d'une pl. in-8 en haut. Revue numismatique, 1846, E. Cartier, pl. 17, n° 10, p. 331.

Fragment de la tapisserie représentant l'histoire de Guillaume le Conquérant et de Harold, dite la tapisserie de la reine Mathilde, conservée à Bayeux. En bas, à droite : *Ph. Simonneau fecit.* Pl. in-4 en larg. 1066.

> Cette estampe est jointe à une explication d'un monument de Guillaume le Conquérant, par Lancelot, du 21 juillet 1724.

1066.

Histoire et Mémoires de l'Académie des inscriptions et belles-lettres (Mémoires), t. VI, p. 739.

Lancelot ne connaissait alors la tapisserie de la reine Mathilde que par un dessin du cabinet de Foucault. Il ignorait s'il s'agissait d'un tombeau, d'une frise, d'une peinture, d'un vitrail, ou enfin d'une tapisserie; il pensait que ce monument avait existé à Caen, comme bas-relief faisant partie du tombeau de Guillaume le Conquérant, dans l'église de Saint-Étienne, ou bien comme peinture sur les vitraux de cette église. Mais il n'avait pas pu découvrir précisément ce qu'était ce monument, ni où il était conservé, ni même s'il existait encore. Cela peut donner une idée de ce qu'étaient, vers l'année 1720, les relations entre les divers points de la France, surtout sous les rapports intellectuels.

Tapisserie représentant l'histoire de Guillaume le Conquérant et de Harold, dite la tapisserie de la reine Mathilde, conservée dans la cathédrale de Bayeux. En bas : *Simonneau sculp.* **6 pl. in-fol. en larg.**

Ces planches sont jointes à une suite de l'explication d'un monument de Guillaume le Conquérant, par Lancelot, du 9 mai 1730, Histoire et Mémoires de l'Académie des inscriptions et belles-lettres (Mémoires), t. VIII, p. 602.

Depuis sa première Dissertation de 1724, Lancelot avait obtenu les renseignements qu'il avait cherchés sur ce monument, et avait appris qu'il s'agissait d'une tapisserie conservée dans la cathédrale de Bayeux; il donne les détails relatifs à cette tapisserie, que l'on nommait dans le pays la Toilette du duc Guillaume, et dont l'existence dans cette église était constatée par un article d'un inventaire de l'an 1476.

L'histoire de Guillaume Ier le Conquérant, duc de Normandie, roi d'Angleterre, et celle de Harold, depuis le départ de celui-ci pour la Normandie jusqu'à la bataille d'Hastings, représentée sur une tapisserie brodée, dite la tapisserie de la reine Mathilde. 15 pl. in-fol. en larg., dont une d'assemblage. = 9 pl. in-fol.

en larg. Montfaucon, t. I, pl. 35 à 49; t. II, pl. 1 à 9.

Cette tapisserie, qui était conservée dans l'église cathédrale de Bayeux, où elle est encore, représente sur une très-longue frise, les événements qui ont causé la révolution d'Angleterre de 1066, et placé Guillaume duc de Normandie sur le trône de ce pays. On y voit l'envoi, par Édouard le Confesseur, de Harold au duc Guillaume, son naufrage, sa captivité chez Gui comte de Ponthieu, sa délivrance, la guerre de Bretagne, la mort de saint Édouard, le couronnement d'Harold, le passage de Guillaume en Angleterre, et la bataille d'Hastings.

Elle forme une bande de deux cent douze pieds de long. La broderie n'en a pas été entièrement terminée; les fonds ne sont pas remplis et ne sont qu'un canevas. Elle est gâtée et interrompue à la victoire d'Hastings, au moment de la mort de Harold; le surplus n'offre plus d'inscriptions, mais seulement des traces de figures de soldats français poursuivant des Anglais, et achevant cette victoire si disputée et si mémorable.

L'opinion commune a toujours été que cette tapisserie avait été faite par ordre et sous la direction de la reine Mathilde, femme de Guillaume le Conquérant. Cela est vraisemblable, et le monument est très-probablement du temps.

Cette ancienne et curieuse broderie était à peu près inconnue, sauf par la Dissertation de Lancelot, de l'année 1724, lorsque parut le premier volume de l'ouvrage du P. Montfaucon. Il en avait eu connaissance par un dessin qui avait été trouvé dans les papiers de M. Foucaut, intendant de Normandie. On fut longtemps à découvrir ce qu'était le monument sur lequel cette copie avait été faite, et ce détail, comme il vient d'être déjà dit, est un curieux exemple du peu de relations qui existaient alors entre Paris et les provinces du royaume, surtout sous le rapport des notions scientifiques.

Enfin, Montfaucon apprit par des religieux de Normandie, et il n'en était pas certain, qu'il s'agissait d'une bande de tapisserie que l'on conservait dans la cathédrale de Bayeux, et qu'on exposait en certains jours de l'année. Cette bande tenait

1066. la longueur de l'église, et il pensait que ce qu'il publiait n'en était qu'une petite partie. Il espérait, cela étant, pouvoir donner le reste dans un tome suivant de son ouvrage.

Cette première partie de la tapisserie contenait l'histoire de la mission d'Harold jusqu'à sa captivité par le comte Gui, et l'envoi par Guillaume d'ambassadeurs pour le réclamer. Elle forme, dans le premier volume de Montfaucon, quinze planches in-fol. en largeur, dont une d'assemblage.

Au commencement de son second volume, Montfaucon rappelle la partie de cette tapisserie qu'il avait publiée dans le premier, et il annonce que de nouvelles recherches lui avaient fait obtenir d'autres renseignements plus étendus à ce sujet. Il donne le détail et les explications de la partie non comprise dans son premier travail, et il pense que cette tapisserie se prolongeait encore, et représentait le couronnement de Guillaume. Montfaucon regarde comme fort vraisemblable que ce monument ait été fait sous la direction de la reine Mathilde, et, que cela soit ou non, il croit qu'il est incontestablement de ce temps.

La copie de cette partie donnée dans le second volume forme neuf planches in-fol. en largeur.

Notice historique sur la tapisserie brodée par la reyne Mathilde, épouse de Guillaume le Conquérant. Paris, an XII (1803-1804). In-4. fig. Cet opuscule contient :

Sept planches représentant la tapisserie de la reine Mathilde. Pl. in-fol. en larg.; elles sont cotées ainsi :
Tome VI, p. 739.
Mémoires, t. VIII, entre les pages 610 et 611.
— 626 et 627.
— 640, 641.
— 650, 651.
— 664, 665.
— 666, 667.

Ces planches avaient été faites pour un ouvrage qui n'a pas été publié, ou que, du moins, je ne connais pas.

Cette notice, attribuée à Daunou, fut distribuée lorsque la tapisserie de la reine Mathilde fut transportée et exposée à Paris en l'an xii.

1066.

On pensa généralement, à cette époque, que l'exposition à Paris de cette tapisserie était faite pour émouvoir l'opinion publique en faveur d'une expédition dans le but d'opérer une descente en Angleterre, dont il était alors beaucoup question.

On donna à cette même époque des pièces de théâtre relatives à l'expédition de Guillaume le Conquérant en Angleterre, même au Théâtre-Français.

Fragments de la tapisserie de la reine Mathilde, conservée à Bayeux. Pl. color., in-fol., Willemin, pl. 43.

Deux groupes de la tapisserie de la reine Mathilde, à Bayeux. Pl. in-fol. en larg. Beaunier et Rathier, pl. 68.

Une embarcation de gens de pied, tiré de la tapisserie de la reine Mathilde. Pl. in-fol. en larg. Beaunier et Rathier, pl. 77.

Chariot, cuisiniers, d'après la tapisserie de la reine Mathilde. Partie d'une pl. in-fol. en haut. Beaunier et Rathier, pl. 90, n°s 1, 2.

Harold assis sur un trône avec deux saints personnages, d'après Montfaucon. Partie d'une pl. in-fol. en haut. Ducarel, anglo-norman antiquities, pl. 1, dédicace, p. iv.

Tapisserie de Bayeux, copiée d'après Montfaucon (première publication). Pl. in-fol. en larg. Ducarel, anglo-norman antiquities, pl. 14. Dédicace, p. vii, appendix, p. 1, etc.

Tapisserie de Bayeux, copiée d'après les planches de

1066. l'Académie des inscriptions et belles-lettres, t. VIII, p. 610-667. Six pl. in-4 en larg. Ducarel, anglo-norman Antiquities. Pl. 15 à 20. Dédicace, p. vii, appendix, p. 1, etc.

La tapisserie de Bayeux conservée à la cathédrale de cette ville. Huit pl. lithogr., in-fol. en larg. Ducarel, Antiquités anglo-normandes, pl. 35 à 42.

<small>Le texte de cet ouvrage contient une longue explication de cette tapisserie.</small>

La tapisserie de la reine Mathilde, conservée à Bayeux, en dix-sept planches coloriées des teintes de l'original, in-fol. max° en larg., publiées par la Société des antiquaires de Londres, de 1819 à 1823, vol. vi, *C. A. Stothard, del. J. Basire, sc.*

<small>Cette belle et très-exacte copie de la tapisserie de Bayeux est ce qui a été publié de mieux sur ce curieux monument. La Société des antiquaires de Londres avait mis beaucoup d'importance à cette publication. On le voit dans les dissertations sur cette tapisserie qui sont imprimées dans les Mémoires de cette Société.</small>

Description de la tapisserie conservée à la cathédrale de Bayeux, par Smart Le Thieullier, publiée d'après le manuscrit original de la bibliothèque de Thomas Tyndal, traduite et augmentée de notes par A. L. Lechaudé d'Anisy. Caen, Mausel, 1824, in-8. Ce vol. contient :

Huit figures représentant la tapisserie de Bayeux. Pl. lithogr., in-fol. en larg., n°s 35 à 42.

—

Parties de la tapisserie de Bayeux et vue du dévidoir sur lequel elle est placée dans la cathédrale de cette ville. Cinq planches de diverses grandeurs. Dibdin, A bibliographical. — Tour, t. 1, aux p. 377 à 380,

dans le texte. — Le dévidoir répété. Petite pl. grav. sur bois, idem, 2ᵉ édition, t. I, à la page 247, dans la texte.

Fac-simile du portrait de Harold, dans la tapisserie de Bayeux. Pl. in.4 en haut. coloriée. Dibdin, A bibliographical. — Tour, t. I, à la page 378.

Quatre fragments de la tapisserie de Bayeux; quatre pl. grav. sur bois in-16 en travers, placées dans le texte. Th. Frognall Dibdin, Voyage bibliographique en France, traduit par Th. Licquet, 1825, t. II, p. 152-155.

La tapisserie de la reine Mathilde à Bayeux, etc. Pl. in-fol. en haut. et partie d'une autre dito. Seroux d'Agincourt, Hist. de l'art, etc. Peinture, pl. CLXIV, nᵒˢ 22-23; CLXVII, t. II dito, p. 135-140.

> Recherches sur la tapisserie représentant la conquête de l'Angleterre par les Normands, et appartenant à l'église cathédrale de Bayeux, par l'abbé de La Rue. Caen, F. Poisson, 1824, in-4. fig. Ce volume contient :

Huit figures représentant la tapisserie de Bayeux. *Lith. de G. Engelmann*, pl. XXXV à XLII. Pl. lithog. in-fol. en larg. à la fin du volume.

Fragments de la tapisserie de Bayeux. Vingt-deux pl. en haut. et en larg. coloriées. Comte de Viel Castel, nᵒˢ 126 à 147, texte, t. II, p. 24 et suiv.

Fragment de la tapisserie de Bayeux. Partie d'une pl. lithogr., in-4 en larg. De Caumont, Bulletin monumental, t. II, pl. 17, n° 1, p. 256.

Fragment de la tapisserie de Bayeux, Guillaume le Conquérant. Petite pl. grav. sur bois. De Caumont,

1006.

1066.

Bulletin monumental, t. II, à la page 520, dans le texte.

Représentation du coq de Westminster sur la tapisserie de Bayeux. Pl. in-12 en haut. grav. sur bois. De Caumont, Bulletin monumental, t. XV, à la p. 533, dans le texte; voir aussi t. XVI, à la page 289, dans le texte.

Figure de Guillaume le Conquérant, d'après la tapisserie de Bayeux. Pl. in-8 en haut. Achille Deville, Histoire du château d'Arques, pl. 3.

Fragments de la tapisserie de Bayeux. Pl. in-4 en haut. Félix de Vigne, Vade-mecum du peintre, t. II, pl. 6.

> Master Wace his chronicle of the norman conquest from the Roman de Rou translated with notes and illustrations by Edgar Taylor. London, William Pickering, 1837, in-8. fig. Ce volume contient :

Figures représentant la conquête de l'Angleterre par Guillaume le Conquérant, sur la tapisserie de Bayeux. Pl. in-8 en larg. Quelques autres figures qui s'y rapportent. Planches de diverses grandeurs dans le texte.

> Robert Wace, qu'on a appelé Vace, Vaice, Gace, Gasse, et même Uistace, est un poëte normand du xii^e siècle. Il a écrit, entre autres ouvrages, le Roman de Rou (Rollon) et des ducs de Normandie.

—

Tapisserie représentant l'histoire de Guillaume le Conquérant et de Harold. Vingt-quatre pl. coloriées, in-fol. en larg. Jubinal, t. I, p. 7 à 35, pl. 1 à 24, dont la dernière est un fac-simile complet, comme gran-

PHILIPPE 1ᵉʳ.

deur et comme travail, de deux personnages de la tapisserie. 1066.

M. Achille Jubinal, dans son intéressant travail sur la tapisserie de Bayeux, fait l'histoire exacte de ce qui a été écrit en France et en Angleterre sur ce curieux monument.

Il expose les diverses opinions sur l'époque où ce monument a été exécuté, qui se réduisent à quatre principales. Il pense que cette tapisserie est un ouvrage du xıᵉ ou du commencement du xııᵉ siècle.

On trouve dans cet ouvrage les exposés de tout ce qui se rapporte à cette tapisserie, à son envoi à Paris sous le consulat, et les indications des livres qui en ont donné des reproductions ou qui renferment des détails qui s'y rapportent.

Fragments de la tapisserie de la reine Mathilde représentant l'histoire d'Harold. Deux pl. in-fol. magno en haut. Al. Lenoir, Monum. des arts libéraux, etc. Pl. 16-17, p. 21.

Costumes militaires d'après la tapisserie de Bayeux. Cinq pl. de diverses grandeurs grav. sur bois, sans bords. Lacroix, le moyen âge et la renaissance, t. IV. Armurerie, 4-5, dans le texte.

On peut consulter aussi les ouvrages suivants qui ne renferment pas de planches :

Mémoire de de La Rue, chanoine de Bayeux et professeur à l'Académie de Caen, sur la tapisserie de la reine Mathilde. Archæologia or Miscellaneous — Society of antiquaries of London. 1814, t. XVII, p. 85.

Observations sur la tapisserie de Bayeux, par Hudson Gurney. — Même recueil, t. XVIII, 1815-1817, p. 359.

Observations sur la tapisserie de Bayeux, par Thomas Amyot. — Idem, par Charles Stothard. — Idem, par Thomas Amyot. — Même recueil, t. XIX, 1819-1821, p. 85, 184, 192.

Rapport fait au conseil municipal de Bayeux au nom de la commission chargée de prendre des mesures pour la conser-

1066. vation de la tapisserie de la reine Mathilde, par M. Pezet. Bulletin monumental, t. VI, p. 62.

Un mot sur les discussions relatives à l'origine de la tapisserie de Bayeux, par M. de Caumont. Bulletin monumental, t. VIII, p. 73.

Origine de la tapisserie de Bayeux, prouvée par elle-même, par H. F. Delaunay. Caen, Mancel, 1824, in-4.

Hume Strutt et lord Litleton ont cherché à établir que cette tapisserie était relative à l'impératrice Mathilde, mère de la reine Mathilde, femme de Henri V, empereur d'Allemagne.

L'abbé de La Rue, dont les publications sur ce sujet ont été citées, adopta cette opinion; mais elle a été complétement réfutée.

—

Harold II et Guillaume le Conquérant à la bataille d'Hastings, miniature d'un manuscrit de la bibliothèque Cottonienne, dans le musée britannique. Pl. petit in-4 en haut. Strutt, the regal and ecclesiastical antiquities of England, 1777, p. 3; édit. de 1842, idem.

Miniature au trait que l'on croit représenter Harold, du temps où il s'était fait couronner roi. Elle est tirée d'un manuscrit de la bibliothèque Colbert, écrit en Angleterre au xie siècle (n° 1298), et contenant des prières. Partie d'une pl. in-fol. en larg. Montfaucon, t. I, pl. 55. == Partie d'une pl. lithogr., in-4 en haut. Ducarel, Antiquités anglo-normandes, pl. 1, n° 2. == Vignette in-8 carrée grav. sur bois. Jubinal, t. I, p. 31.

Huit chapiteaux du maître autel de l'église de l'Abbaye-aux-Dames ou de Sainte-Trinité, à Caen, dont l'un représente une tête qui paraît être celle de Guillaume le Conquérant. Pl. lithogr., in-4 en haut. Ducarel, Antiq. anglo-normandes, pl. 19, n° 50 à 57.

1067.

Monnaie de Gervais, archevêque de Reims. Partie d'une pl. lithogr., in-8 en haut. Revue numismatique, 1841 ; E. Cartier, pl. 21, n° 1, p. 368 (texte pl. 20 par erreur). — Juillet 4.

Sceau de Baudouin V le Débonnaire, septième comte de Flandre. Petite pl. Wree, Sigilla comitum Flandriae, p. 4, dans le texte. — Septembre 1.

Treize monnaies que l'on attribue à Baudouin V de Lille, comte de Flandre, et qui pourraient être d'un des autres Baudouin. Pl. et partie de deux pl. in-4 en haut. Gaillard, Recherches sur les monnaies des comtes de Flandre, pl. 2-3, n° 10 à 21, p. 17 à 20, et pl. supplémentaire 1, n° 1, texte n° 11 bis.

> La plupart de ces monnaies portent le titre de marquis de Flandre.

> Catalogue analytique des archives de M. le baron de Joursanvault, contenant une précieuse collection de manuscrits, chartes, etc. Paris, J. Techener, 1838, in-8, 2 tomes. Cet ouvrage contient :

Copie d'une miniature d'un manuscrit du xi° siècle, contenant une donation de Philippe Ier à l'abbaye de Saint-Martin des Champs, de 1065 à 1067. Elle représente le roi Philippe Ier assis et d'autres personnages, à mi-corps. Pl. in-4 carrée, dans le t. I, à la page 180. — 1067.

———

Sujet relatif à la dédicace de l'église du monastère de Saint-Martin des Champs de Paris, sous Philippe Ier, qui paraît tiré d'une miniature d'un ancien manuscrit. On y lit diverses inscriptions et *Gaspar Isaac f.*,

1067. pl. in-8 en haut. Marrier, Monasterii regalis Sancti Martini de Campis — historia, p. 11, dans le texte.

<blockquote>Quatre autres miniatures du même manuscrit sont placées à l'année 1050? comme relatives à la fondation du monastère de Saint-Martin des Champs de Paris, du temps de Henri Ier, Cette miniature-ci serait relative à la dédicace de l'église de ce monastère.</blockquote>

Monnaie que l'on peut attribuer à Roger III, comte de Carcassonne. Partie d'une pl. in-4 en haut. Tobiesen Duby, Monnoies des barons, pl. 105, n° 2.

1069.

Juillet 14. Deux monnaies de Udon, trente-neuvième évêque de Toul. Partie d'une pl. in-4 en haut. Robert, Recherches sur les monnaies des évêques de Toul, pl. 1, nos 5-6.

1069 ? Deux monnaies de Léger, archevêque de Vienne, en Dauphiné. Partie d'une pl. in-4 en haut. Morin, Numismatique féodale du Dauphiné, pl. 1, nos 4-5, p. 10.

1070.

Tombeau de Gérard d'Alsace, Ier du nom, comte de Vaudemont, avec sa figure et celle de Hadride, sa femme, dans le cloître du prieuré de Belval, dont ils étaient fondateurs. Partie d'une pl. in-fol. en haut. Calmet, Histoire de Lorraine, t. II, pl. 1.

<blockquote>Hadride mourut le......... 1080? et fut enterrée dans le cloître du prieuré de Chastenoy, dont elle était la fondatrice. Voir à cette date.</blockquote>

Figure de Gérard d'Alsace, comte de Vaudemont, à côté de celle d'Hadridge d'Hapsbourg, sa femme, morte le.......... 1080? dans l'église des Cordeliers

de Nancy. Partie d'une pl. in-fol. en larg., lithogr. 1070.
Grille de Beuzelin, Statistique monumentale, pl. 4,
n° 1.

Trois monnaies de Gérard d'Alsace, premier duc héréditaire de Lorraine. Partie d'une pl. in-4, lithogr. De Saulcy, Recherches sur les monnaies des ducs héréditaires de Lorraine, pl. 1, n°ˢ 1 à 3.

Monnaie du même. Partie d'une pl. in-8 en haut. Revue numismatique, 1848, J. Laurent, pl. 14, n° 2, p. 287 et suiv.

Monnaie de Gui Geofroi, comte de Poitiers et duc d'Aquitaine, frappée à Bordeaux. Petite pl. grav. sur bois. Revue archéologique, 1848, dans le texte, à la page 685.

1072.

Six monnaies d'Adelberon III, évêque de Metz. Partie Novemb. 13.
d'une pl. in-fol. en larg., lithogr. De Saulcy, Recherches sur les monnaies des évêques de Metz, pl. 1,
n°ˢ 8 à 13.

Vingt-neuf monnaies du même. Partie d'une pl. in-fol. en larg., lithogr. De Saulcy, Supplément aux Recherches sur les monnaies des évêques de Metz, pl. 2, n°ˢ 34 à 62.

1074.

Tombeau de Hunfridus de Vetulis, fondateur et moine Octobre.
de l'abbaye de Préaux, en Normandie, dans cette
église. Pl. in-8 en haut. Mabillon, Annales ordinis
Sancti Benedicti, t. V, p. 83, dans le texte.

Tombeau de Raoul le Grand ou le Vaillant, comte de

1074.
Octobre.

Crespy, dans l'église de Saint-Pierre, à Montdidier. Partie d'une pl. lithogr., in-fol. en haut. Taylor, etc., Voyages pittoresques et romantiques dans l'ancienne France, Picardie, 2ᵉ vol., n° 17. == Partie d'une pl. in-8 en larg., lithogr. Duserel et Scribe, Description du département de la Somme, t. I, à la page 282, texte idem. == Partie d'une pl. in-8 en larg., lithogr. Archives de Picardie, t. I, à la page 261.

1075.

Sceau de Robert Iᵉʳ, duc de Bourgogne, troisième fils de Robert, roi de France, à une charte de 1054. Pl. de la grandeur de l'original, grav. sur bois. Nouveau Traité de diplomatique, t. IV, p. 232.

Sceau du même. Partie d'une pl. in-4 en haut. (De Migieu), Recueil des sceaux du moyen âge, pl. 1, n° 1.

Sceau du même. Partie d'une pl. in-fol. en haut. Beaunier et Rathier, pl. 71, n° 5.

Deux monnaies de Robert Iᵉʳ, duc de Bourgogne. Partie d'une pl. lithogr., in-4 en haut. Barthélemy, Essai sur les monnaies des ducs de Bourgogne, pl. 1, nᵒˢ 1-2.

1076.

Autel dédié à saint Guillaume, ancien duc de Toulouse, parent da Charlemagne, par le légat de Grégoire VII, Amat, évêque d'Oléron, à Saint-Guillem du Désert, dans le bas Languedoc. Pl. in-8 en larg., lithogr. Mémoires de la Société royale des Antiquaires de France, t. XIV. Nouvelle série, t. IV, pl. 5, à la page 222.

1077.

Bas-reliefs représentant des sujets de sainteté dans la cathédrale de Bayeux. Partie d'une pl. in-fol. en larg., lithogr. Mémoires de la Société des Antiquaires de Normandie, Éd. Lambert, 1836, pl. 4, p. 640 et suiv.

1078.

Monnaie de Hugues Ier, duc de Bourgogne. Partie d'une pl. in-4 en haut. Tobiesen Duby, Monnoies des barons, pl. 49, n° 1.

Monnaies du même. Partie d'une pl. in-4 en haut. Tobiesen Duby, Monnoies des barons, supplément, pl. 6, n° 5.

Monnaie du même. Partie d'une pl. in-8 en haut. Mémoires de la Société d'histoire et d'archéologie de Châlon-sur-Saône, 1844-1846. Joseph de Fontenay, pl. 10, n° 3, p. 285.

Monnaie du même. Partie d'une pl. lithogr. in-4 en haut. Barthélemy, Essai sur les monnaies des ducs de Bourgogne, pl. 1, n° 3.

1080.

Sceaux et contre-sceaux d'Henri II, fils aîné d'Henri Ier, duc de Brabant. Partie d'une pl. in-fol. en haut. Wrée, la Généalogie des comtes de Flandre, p. 33, *a* preuves, p. 228.

Monnaie que l'on peut attribuer à un des comtes de Vermandois de la première race. Partie d'une pl. lithogr., grand in-8 en haut. Revue de la Numismatique françoise, 1837, Desains, pl. 5, n° 4, p. 111.

1080 ? Tombeau d'Hadride de Namur, duchesse de Lorraine, femme de Gérard d'Alsace, duc de Lorraine, dans le cloître du prieuré de Chatenoy, dont elle était fondatrice. Partie d'une pl. in-fol. en haut. Calmet, Histoire de Lorraine, t. II, pl. 1.

> Gérard d'Alsace mourut en 1070.

Tombeau de Enguéran ou Engelram, comte de Hesdin, dans l'église de l'abbaye d'Auchi. Pl. in-8 en haut. Hennebert, Histoire générale de la province d'Artois, t. I, p. 273, dans le texte.

> Il mourut postérieurement à l'année 1079.

1081.

Décembre. Monnaie de Manassès Ier, archevêque de Reims. Petite pl. grav. sur bois. Revue Numismatique, 1845, Duquénelle, p. 447, dans le texte.

1082.

Octobre 20. Quatre monnaies de Gautier Ier, évêque de Meaux. Partie d'une pl. lithogr, in-8 en haut. Revue numismatique, 1840, Ad. de Longpérier, pl. 9, nos 1 à 4 (texte 8 à 11), p. 136.

Mausolée du bienheureux Simon, comte de Crépy, qui mourut à Rome en 1082, dans l'église de Saint-Arnoul à Crépy. Partie d'une pl. in-4 en larg., tirée avec la suivante sur une feuille in-fol. en haut. Description générale et particulière de la France (de la Borde, etc.), t. VI, Valois et comté de Senlis, pl. 34, n° 1.

1083.

Novembre 2. Tombeau de Mathilde, femme de Guillaume le Conquérant, à l'Abbaye-des-Dames, à Caen. Partie d'une

pl. in-fol. en haut. Ducarel, anglo-norman Antiqui- 1083.
ties, pl. vi, p. 63. = Pl. lithogr., in-4 en haut. Du- Novembre 2.
carel, Antiquités anglo-normandes, pl. 17, n° 48.

<small>Ce tombeau est une restauration faite en 1819, semblable à celui qui existait antérieurement, et avait été détruit en 1793.</small>

Inscription au tombeau de la reine Mathilde, femme de Guillaume le Conquérant à Caen. Pl. in-fol. en larg. The monumental effigies of great Britain, etc., by C. A. Stothard, introduction, p. 3.

Figure de la même. Peinture dans une chapelle de l'abbaye de Saint-Étienne de Caen. Partie d'une pl. in-fol. en larg. Ducarel, anglo-norman Antiquities, pl. v, p. 63.

Portrait de la même, au musée de Caen. Partie d'une pl. lithogr., in-4 en larg. Ducarel, Antiquités anglo-normandes, pl. 14, n° 30.

<small>Ce portrait est évidemment du xv^e siècle.</small>

Sceau de la même. Partie d'une pl. in-fol. en haut. Ducarel, anglo-norman Antiquities, pl. viii, dédicace, p. 5.

1084?

Trois monnaies que l'on peut attribuer à Conan Ier, à Geoffroy, à Alain III, à Conan II, ou à Hoël V, ducs de Bretagne, et portant le nom de Conan. Partie d'une pl. in-8 en haut. Revue numismatique, 1847, A. Barthélemy, pl. 18. nos 1 à 3, p. 422.

1085.

Monnaie d'un archevêque de Besançon, du nom de Septemb. 28.
Hugues, que l'on peut attribuer à Hugues II de

1085.
Septemb. 28.
Montfaucon. Partie d'une pl. in-4 en haut. Poey d'Avant, pl. 20, n° 5, p. 309.

1085. Monnaie de Pierre I^{er}, comte et archevêque de Narbonne. Partie d'une pl. in-4 en haut. Poey d'Avant, pl. 15, n° 11, p. 222.

Fonts baptismaux ornés de bas-reliefs représentant des baptêmes, dans la chapelle de Mousson. Partie d'une planche in-fol. en larg., lithogr. Grille de Beuzelin, Statistique monumentale, pl. 12, n^{os} 1 à 5.

1085 ? Cinq monnaies d'Evrard, abbé de Corbie. Partie d'une pl. lithogr., in-8 en haut. Mallet et Rigollot, Notice sur une découverte de monnaies picardes, n^{os} 41 à 45.

Je n'ai pas trouvé dans le texte l'attribution du n° 45.

1086.

Septemb. 24. Monnaie de Guy Geoffroy, comte de Bordeaux. Pl. in-8 en haut. Actes de l'Académie royale des sciences, belles-lettres et arts de Bordeaux, huitième année, p. 511 et suiv.

L'auteur n'indique pas à quel prince il attribue cette monnaie. Je la place à Gui Geoffroi ou Guillaume VI comte de Poitiers, huitième du nom, duc d'Aquitaine.

1087.

Septembre 9. Tombeau de Guillaume le Conquérant, dans l'église de Saint-Étienne de Caen, détruit en 1742. Partie d'une pl. lithogr., in-4 en larg. Ducarel, Antiquités anglo-normandes, pl. 24, n° 64.

Figure de Guillaume le Conquérant, peinture placée dans l'abbaye de Saint-Étienne de Caen. Partie d'une pl. in-fol. en larg. Montfaucon, t. I, pl. 55. = Partie

d'une pl. in-fol. en haut. Ducarel, anglo-norman Antiquities, pl. II, p. 61. ⹀ Partie d'une pl. in-fol. en larg. Ducarel, anglo-norman Antiquities, pl. v, p. 63. ⹀ Partie d'une pl. lithogr., in-4 en larg. Ducarel, Antiquités anglo-normandes, pl. 14, n° 29. ⹀ Partie d'une pl. in-fol. magno en haut. Al. Lenoir, Monuments des Arts libéraux, etc., pl. 15, p. 21.

1087.
Septembre 9.

<small>Cette peinture paraît avoir été exécutée dans le XVI^e siècle.</small>

Peinture à fresque sur le mur en dehors d'une chapelle qui répondait à une grande salle faite au temps de la fondation du monastère de l'abbaye de Saint-Étienne de Caen, détruite au commencement du XVIII^e siècle. Elle représentait le roi Guillaume le Conquérant, Mathilde, sa femme, et leurs deux fils, Robert et Guillaume le Roux. Partie d'une pl. in-fol. en larg. Montfaucon, t. I, pl. 55. ⹀ Partie d'une pl. lithogr., in-4 en haut. Ducarel, Antiquités anglo-normandes, pl. 15, n^{os} 31 à 34. ⹀ Petites pl. grav. sur bois. Dibdin, A bibliographical — tour, t. I, à la page 292, dans le texte. ⹀ Deux pl. in-4 en haut. Comte de Viel Castel, n^{os} 149, 150, texte, t. II, p. 48.

<small>Ces peintures ont été détruites en 1700, mais Montfaucon en avait conservé les dessins.</small>

Figures de Guillaume le Conquérant et de Mathilde, sa femme, peintes à fresque sur les murs extérieurs de la chapelle du monastère de Saint-Benoît-sur-Loire. Partie d'une pl. in-fol. magno en haut. Al. Lenoir, Monuments des Arts libéraux, etc., pl. 15, p. 21.

Statue équestre que l'on attribue à Guillaume le Conquérant, bas-relief placé sur le mur extérieur de

1087.
Septembre 9.

l'église de Saint-Étienne le Vieux, à Caen. Partie d'une pl. in-fol. en larg. Mémoires de la Société des antiquaires de Normandie, Ch.-Éd. Lambert, 1824, pl. n° 24, p. 167 et suiv.

Portrait sculpté attribué à Guillaume le Conquérant, trouvé à Falaise. Pl. in-12 carrée. Dibdin, A bibliographical — tour, t. II, à la page 34, dans le texte.

<small>Cette tête n'est nullement celle de Guillaume le Conquérant. Voyez la traduction de cet ouvrage par Théod. Liquet, t. II, p. 300.</small>

Portrait en buste de Guillaume le Conquérant, d'après une monnaie de ce prince. Vignette in-8 en larg., grav. sur bois. Jubinal, t. I, p. 7.

Sceau de Guillaume le Conquérant, duc de Normandie, et son contre-scel. Deux pl. de la grandeur de l'original grav. sur bois. Nouveau Traité de diplomatique, t. IV, p. 206-207.

Sceau du même, à une charte du couvent de Westminster. Partie d'une pl. in-fol. en haut. Ducarel, anglo-norman Antiquities, pl. 1, dédicace, pl. IV.

Sceau du même, à une charte donnée à l'abbé et au couvent de Westminster. Partie d'une pl. lithogr., in-4 en haut. Ducarel, Antiquités anglo-normandes, pl. 1, n° 3.

Sceau et contre-sceau du même. Partie d'une pl. in-fol. en haut. Trésor de numismatique et de glyptique. Sceaux des rois et reines d'Angleterre, pl. 1, n° 2.

Sceaux du même, aux archives générales de France. Partie d'une pl. in-4 en haut., n° 1.

<small>Cette planche est jointe à une note d'une communication de</small>

Henry Ellis., Archæologia or Miscellaneous — Society of antiquaries of London, t. XXV, 1834, Appendix, p. 616.

1087.
Septembre 9.

Sceau du même. Planche in-4 en larg. lithogr. Léchaudé d'Anisy, Extraits des chartes — qui se trouvent dans les archives du Calvados, atlas, pl. 1.

> Pour trouver à quel acte appartenait ce sceau, il faudrait lire les deux volumes de cet ouvrage, dont le premier seul a une table, rédigée d'ailleurs d'une manière insuffisante.

Monnaie d'argent de Guillaume le Conquérant, roi d'Angleterre, duc de Normandie, frappée à Rouen. Partie d'une pl. in-4 en haut. Venuti, Dissertations sur les anciens monuments de la ville de Bordeaux, n° 8.

Douze monnaies du même. Partie d'une pl. in-fol. en haut. Snelling, A view, etc., 1762, pl. 1, n°s 1 à 12.

Monnaie du même, du monétaire Vulepio. Petite pl. en larg. Köhler, t. II, p. 361, dans le texte.

Monnaie du même, frappée à Rouen. Partie d'une pl. in-fol en haut. Snelling, Miscellaneous views, etc., 1769, pl. 1, n° 1.

Monnaie du même. Partie d'une pl. in-4 en haut. Tobiesen Duby, Monnoies des barons, pl. 69, n° 6.

Cinq monnaies du même. Partie d'une pl. lithogr., in-fol. en larg. Ducarel, Antiquités anglo-normandes, pl. 34, n°s 103 à 107.

Monnaie du même. Partie d'une pl. in-fol. en haut. Tresor de numismatique et de glyptique, Histoire par les monuments de l'art monétaire chez les modernes, pl. 23, n° 2 (texte n° 3).

1087.

Cette monnaie est attribuée par M. de Longpérier à Guillaume Ier Longue Épée, duc de Normandie (926-943).

Monnaie du même, frappée en Normandie. Partie d'une pl. in-8 en haut. Lecointre-Dupont, Lettres sur l'histoire monétaire de la Normandie, pl. 1, n° 10.

Figure de Robert, fils de Guillaume le Conquérant, peinture dans une chapelle de l'abbaye de Saint-Étienne de Caen. Partie d'une pl. in-fol. en larg. Ducarel, anglo-norman Antiquities, pl. v, p. 63.

Monnaie de Robert, fils de Guillaume le Conquérant. Partie d'une pl. in-12 en larg. B. Snelling, A view, etc., 1762, p. 6, dans le texte.

Monnaie frappée à Rouen, que l'on peut attribuer au règne de Robert II ou à celui de Guillaume II. Partie d'une pl. lithogr., in-8 en haut. Revue numismatique 1843, A. de Longpérier, pl. 5, n° 8, p. 61.

Figure de Guillaume, fils de Guillaume le Conquérant, peinture dans une chapelle de l'abbaye de Saint-Étienne de Caen. Partie d'une pl. in-fol. en larg. Ducarel, anglo-norman Antiquities, pl. v, p. 63.

Sceau d'une charte de Hilgot, évêque de Soissons. Partie d'une pl. lithogr., in-fol. en larg. Mémoires de la Société des antiquaires de Normandie, 2e série, 2e vol., à la page 146.

Les renvois sont incertains.

1088.

Mai 28.

Monnaie de Thierri, évêque de Verdun. Partie d'une pl. in-4 en haut. Tobiesen Duby, Monnoies des barons, pl. 12, n° 1.

Quatorze monnaies du même. Partie d'une pl. in-fol.

en larg., lithogr. Mémoires de la Société des anti- 1088 ?
quaires de Normandie, de Saulcy, 1831-1833, pl. 18,
n°ˢ 1 à 14, p. 258.

Deux monnaies des comtes de Rouergue. Partie d'une
pl. in-4 en haut. Saint-Vincens, Monnaies des comtes
de Provence, pl. 12, n°ˢ 18, 19.

Deux monnaies de Guillaume IV ou V, comte de Toulouse. Partie d'une pl. in-4 en haut. Saint-Vincens,
Monnaies des comtes de Provence, pl. 12, n°ˢ 3, 4.

1089.

Monnaie d'un comte de Champagne, frappée à Troyes,
que l'on peut attribuer à Thibault Ier. Partie d'une
pl. in-4 en haut. Poey d'Avant, pl. 20, n° 14,
p. 325.

1090.

Quatre monnaies d'Heriman ou Hermann, évêque de Mai 4.
Metz. Partie d'une pl. in-fol. en larg., lithogr. De
Saulcy, Recherches sur les monnaies des évêques de
Metz, pl. 1, n°ˢ 14 à 17.

Onze monnaies du même. Partie d'une pl. in-fol. en
larg., lithogr. De Saulcy, Supplément aux recherches sur les monnaies des évêques de Metz, pl. 2,
n°ˢ 63 à 73.

Monnaie du même. Petite pl. grav. sur bois. Begin,
Metz depuis dix-huit siècles, t. III, p. 70, dans le
texte.

Monnaie épiscopale de Metz que l'on peut attribuer au
même. Part. d'une pl. in-8 en haut. Kohne, pl. IV,
n° 4, texte, n° 268, p. 114.

1090. Sceau à une charte de Richard, archevêque de Bourges, de 1088 ou 1089. Partie d'une pl. lithogr., in-fol. en larg. Mémoires de la Société des antiquaires de Normandie, 2ᵉ série, 2ᵉ vol., à la page 146.

Les renvois sont incertains.

Sceau de Raimond, comte de Bourgogne. Partie d'une pl. in-4 en haut. (de Migieu), Recueil des sceaux du moyen âge, pl. 1, n° 2.

Deux bas-reliefs des fonts baptismaux de Mousson, représentant des sujets sacrés. Deux pl. in-12 grav. sur bois. Bulletin de la Société d'archéologie lorraine, Aug. Digot, t. II, p. 23 et suiv., dans le texte.

Trois statues de trois des fils de Tancrède de Hautteville, partie des sept élevées dans la cathédrale de Coutances, par Geoffroy Iᵉʳ, de Montbray, évêque de cette ville. Pl. lithogr., in-4 en haut. Mémoires de la Société des antiquaires de Normandie, 2ᵉ série, 2ᵉ vol., à la page 178.

Portrait de Bertrand, comte de Provence. MF. f. (*M. Frosne*). Pl. in-12 en haut. Ruffi, Histoire des comtes de Provence, p. 44, dans le texte.

Ce portrait est imaginaire.

Portrait du même. Pl. in-12 en haut. Bouche, la Chorographie — de Provence, t. II, p. 81, dans le texte.

Idem.

1091?

Crosse de Yves de Chartres, abbé de Saint-Quentin, fondateur des canonicats réguliers de Beauvais, en ivoire, de la collection de M. Vialart Saint-Morys.

Pl. in-4 en larg. Al. Lenoir, Musée des monuments français, t. VII, pl. 230. = Pl. in-fol. en haut. Willemin, pl. 41. = Pl. in-fol. en larg. Al. Lenoir, Histoire des arts en France, pl. 38. = Partie d'une pl. in-fol. magno en haut. Al. Lenoir, Monuments des arts libéraux, etc., pl. 11, p. 15. — 1091?

> Cette crosse, que l'on croit avoir appartenu à Yves de Chartres, le représente avec deux autres personnages, des animaux, des ornements, etc.
> Voir de Cambry, Description du département de l'Oise, p. 208.

1092.

Sceau de Gérard II, évêque de Cambrai. Partie d'une pl. in-fol. en haut. Trésor de numismatique et de glyptique, Sceaux des communes, communautés, évêques, abbés et barons, pl. 4, n° 5. — Août 11.

Monnaies d'un prince de Galilée, du nom de Gaultier, incertaines. Partie d'une pl. in-8 en haut. Lettres du baron Marchant, pl. 6, n°ˢ 7, 8, 9, p. 61, 74. — 1092?

> Ces monnaies sont du prince de Salerne, Gisulphus I ou II. Je les place à Gisulphus II.

1093.

Sceau de Robert le Frison Ier, fils de Baudouin le Débonnaire X, comte de Flandre. Petite pl., Wree, Sigilla comitum Flandriæ, p. 6, dans le texte. — Octobre 12.

Deux sceaux de Robert le Jeune ou le Jérosolimitain, fils de Robert Frison XI, comte de Flandre, avec son père. Deux petites pl., Wree, Sigilla comitum Flandriæ, p. 7, 8, dans le texte. — 1093.

1093.	Robert le Jérosolimitain succéda à son père, et mourut le 11 décembre 1111.

Histoire et Mémoires de l'Académie royale des sciences, inscriptions et belles-lettres de Toulouse. Toulouse, D. Desclassan, 1782-1790. 4 vol. in-4, fig. Ce recueil contient :

Tombeau cru celui de Guillaume IV, comte de Toulouse, dans l'ancienne église de la Daurade, à Toulouse. *Pl. III.* Pl. in-4 en haut., t. II, p. 100.

1095.

Breviculum fundationis et series abbatum Nicolai Andegavensis, auct. Laurentius Le Pelletier. Andegavi apud Anthonium Hernault, 1616. Petit in-4, fig. Cet opuscule contient :

Deux figures représentant Godefroy et Fulco, comtes d'Angers, relatives à des donations qu'ils firent au monastère de Saint-Nicolas d'Angers, en l'an 1095, sans désignation d'où ces monuments sont tirés. Deux pl. in-4 en haut., à la page 26.

Rerum scitu dignissimarum a prima fundatione monasterii S. Nicolai Andegavensis ad hunc usque diem, Epitome, etc., per F. Laurentium le Pelletier. Andegavi apud Adamum Mauger, 1635, petit in-4. Cet opuscule contient :

Les deux planches contenues dans l'ouvrage du même auteur sur le même sujet, imprimé en 1616.

—

Figures sculptées sur le portail de l'ancienne abbaye de Bertaucourt-les-Dames, près de Domart-en-Ponthieu. Pl. in-8 en haut., lithogr. Mémoires de la Société des antiquaires de Picardie, t. III, p. 345-46, atlas, pl. 10, n[os] 25 à 28.

Crosses dites de saint Gautier et de saint Aubin. Deux 1095. pl. lithogr., in-fol. en larg. Mémoires de la Société nationale des antiquaires de France, 3ᵉ série, t. I, Eugène Grésy, pl. 3, 4, à la page 136.

<blockquote>Gautier fut élu premier abbé de Saint-Martin de Pontoise en 1069.</blockquote>

Sceau d'une charte de Fulcon ou Foulque, évêque de Beauvais. Partie d'une pl. lithogr., in-fol. en larg. Mémoires de la Société des antiquaires de Normandie, 2ᵉ série, 2 vol., à la page 146.

<blockquote>Les renvois sont incertains.</blockquote>

Sceau et contre-sceau de Henry III, duc de Brabant. Partie d'une pl. in-fol. en haut. Wrée, la Généalogie des comtes de Flandre, p. 33, *b*, preuves, p. 232.

Cinq monnaies de Évrard, abbé de Corbie. Partie d'une pl. lithogr., in-8 en haut. Desains, Recherches sur les monnaies de Laon, pl. 3, nᵒˢ 1 à 5.

Trois monnaies incertaines des comtes du Maine. Partie d'une pl. in-4 en haut. Hucher, Essai sur les monnaies frappées dans le Maine, pl. 3, nᵒˢ 5 à 7, p. 33 à 35.

<blockquote>Il y a quelques confusions et oublis dans le texte, comparativement à la planche.</blockquote>

1096.

Sceau de Raimond, comte de Bourgogne. Pl. de la grandeur de l'original, grav. sur bois. Perard, Recueil de plusieurs pièces curieuses servant à l'histoire de Bourgogne, p. 199, dans le texte.

Monnaie de Guillaume le Roux, roi d'Angleterre, auquel Robert, son frère aîné, engagea son duché de

1096.

Normandie, en 1096, en partant pour la Terre sainte. Partie d'une pl. lithogr., in-fol. en larg. Ducarel, Antiquités anglo-normandes, pl. 34, n° 110.

Sarcophage qui paraît être celui dans lequel on aurait enterré vers cette époque des ossements que l'on croyait être ceux de saint Eutrope, mort dans le iv^e siècle, découvert le 19 mai 1843, dans l'église souterraine de Saint-Eutrope, à Saintes. Petite pl. grav. sur bois. Revue archéologique, 1845, p. 571, dans le texte; voir idem, p. 718.

1097.

Février.

Sceau d'Odon ou Eude I^{er}, évêque de Bayeux, comte de Kent. Partie d'une pl. in-fol. en larg. Ducarel, anglo-norman Antiquities, pl. vii, dédicace, p. vi.

 Odon était frère de Guillaume le Conquérant.

Sceau du même. Partie d'une pl. lithogr., in-4 en haut. Ducarel, Antiquités anglo-normandes, pl. 2, n° 7.

La bataille de Soliman contre les croisés, représentée sur un vitrail à l'église de Saint-Denis. Partie d'une pl. in-fol. en haut. Montfaucon, t. I, pl. 50, n° 1. = Pl. in-fol. en haut. Beaunier et Rathier, pl. 84.

 Ce vitrail et les deux suivants furent faits du temps de l'abbé Suger.

La prise de Nicée par les croisés, représentée sur un vitrail à l'église de Saint-Denis. Partie d'une pl. in-fol. en haut. Montfaucon, t. I, pl. 50, n° 2.

La défaite de Soliman qui avait attaqué les croisés dans leur marche après la prise de Nicée, représentée sur un vitrail à l'église de Saint-Denis. Partie d'une pl. in-fol. en haut. Montfaucon, t. I, pl. 51, n° 3.

Monnaie de Aymeri II, comte de Fezensac. Partie d'une pl. in-4 en haut. Poey d'Avant, pl. 26, n° 5, p. 460. 1097 ?

1098.

La prise d'Antioche par les croisés, représentée sur un vitrail à l'église de Saint-Denis. Partie d'une pl. in-fol. en haut. Montfaucon, t. I, pl. 51, n° 4. Juin 3.

> Ce vitrail fut fait par ordre de l'abbé Suger, ainsi que le suivant.

La victoire remportée par les croisés contre Corbaram, représentée sur un vitrail à l'église de Saint-Denis. Partie d'une pl. in-fol. en haut. Montfaucon, t. I, pl. 52, n° 5. 1098.

Deux vitraux représentant Robert de Normandie combattant un chef de Turcs, et la prise d'Antioche, faits de la première croisade, de l'église de Saint-Denis, exécutés par ordre de l'abbé Suger, en 1140. Partie d'une pl. in-fol. magno en haut. Al. Lenoir, Monuments des arts libéraux, etc., pl. 23, p. 30.

> Ce sont les deux vitraux précédents.

Sceau de Baudouin II, comte de Haynaut. Partie d'une pl. in-fol. en haut. Wree, la Généalogie des comtes de Flandre, p. 3, *a*, preuves, p. 17.

> Baudouin II fut tué ou pris par les Sarrasins, et disparut après la bataille d'Antioche.

Crosse ou bâton pastoral en filigrane d'argent de saint Robert I^{er}, abbé de Cîteaux, conservé dans le trésor de cette abbaye, comme ayant été donné, en 1098, à saint Robert par Gaultier, évêque de Châlons, déposé en 1799 au musée de Dijon. Partie d'une pl.

1098. lithogr. et color., in-fol. m° en haut. Du Sommerard, les Arts au moyen âge, album, 10ᵉ série, pl. 38.

Sceau de Louis VI le Gros, avant qu'il fût sacré roi. Partie d'une pl. in-4 en haut. (de Migieu), Recueil des sceaux du moyen âge, pl. 3, n° 27.

1099.

Juillet 15. La prise de Jérusalem par les croisés, représentée sur un vitrail à l'église de Saint-Denis. Partie d'une pl. in-fol. en haut. Montfaucon, t. I, pl. 52, n° 6.

> Ce vitrail fut fait par ordre de l'abbé Suger, ainsi que les quatre suivants.

1099. La victoire des croisés sur l'armée du sultan d'Égypte, près d'Ascalon, représentée sur un vitrail à l'église de Saint-Denis. Partie d'une pl. in-fol. en haut. Montfaucon, t. I, pl. 53, n° 7.

Robert, duc de Normandie, mettant à bas d'un coup de lance un des chefs de l'armée du sultan d'Égypte, à la bataille d'Ascalon, représenté sur un vitrail à l'église de Saint-Denis. Partie d'une pl. in-fol. en haut. Montfaucon, t. I, pl. 53, n° 8.

Robert, comte de Flandres, combattant un des chefs de l'armée du sultan d'Égypte, à la bataille d'Ascalon, représenté sur un vitrail à l'église de Saint-Denis. Partie d'une pl. in-fol. en haut. Montfaucon, t. I, pl. 54, n° 9.

La dernière bataille des croisés contre le sultan d'Égypte, représentée sur un vitrail à l'église de Saint-Denis. Partie d'une pl. in-fol. en haut. Montfaucon, t. I, pl. 54, n° 10.

1100.

Portrait de Godefroy de Bouillon, à mi-corps, cuirassé, tourné un peu à droite, tenant de la main droite le bois d'une lance. Pl. petit in-4 en haut. Thevet, Pourtraits, etc., 1584, à la page 237, dans le texte. — Juillet 18.

Monnaie de Godefroi de Bouillon, roi de Jérusalem. Partie d'une pl. in-8 en haut. Michaud, Histoire des croisades, Catalogue des médailles des princes croisés, par Cousinery, t. V, pl. 2, n° 1, p. 538.

Trois monnaies de Guillaume III le Roux, roi d'Angleterre, duc de Normandie. Partie d'une pl. in-4 en haut. Tobiesen Duby, Monnoies des barons, pl. 69, n°⁸ 7 à 9. — 1100.

Quatre monnaies de Baudouin Ier, comte d'Édesse. Partie d'une pl. in-8 en haut. Michaud, Histoire des croisades, Catalogue des médailles des princes croisés, par Cousinery, t. V, pl. 1, n°⁸ 1 à 4, p. 530.

Onze monnaies du même. Pl. in-4 en haut. De Saulcy, Numismatique des croisades, pl. 5, n°⁸ 1 à 11, p. 36, 39.

> Dans le texte, le n° 11 est coté 16 par erreur.

Monnaie d'Adélaïde, femme de Bertrand Ier, comte d'Orange, et qui lui succéda, mère de Raimbaud II. Partie d'une pl. in-4 en haut. Tobiesen Duby, Monnoies des barons, pl. 26, n° 1.

> MM. de Bose et de Saint-Vincens attribuent cette pièce à Alatais, fille de Rogon comte d'Orange, à qui elle succéda en 880 ou 890.
>
> Tobiesen Duby ne la juge pas si ancienne, et la donne à Adélaïde.

1100 ?

MONUMENTS DU ONZIÈME SIÈCLE, SANS DATES PRÉCISES.

Manuscrits à miniatures.

Missel latin. Manuscrit sur vélin du xie siècle; in-fol. parchemin. Biblioth. impér., Manuscrits, ancien fonds latin, n° 818; Regius 3866[3]. Ce volume contient :

Deux miniatures représentant des sujets de sainteté. In-fol. en haut., au commencement du volume, dans le texte.

> Ces miniatures, d'un travail fort médiocre, ont quelque intérêt sous le rapport des vêtements. La conservation n'est pas bonne.

Missale. Manuscrit sur vélin du xie siècle; petit in-4, maroquin bleu. Biblioth. impér., Manuscrits, ancien fonds latin, n° 1118. Ce volume contient :

Des dessins coloriés représentant des figures de musiciens. In-12 en haut., aux pages 104 et suivantes, dans le texte.

> Ces dessins, d'un travail médiocre mais précis, ont de l'intérêt pour les costumes et les instruments de musique du xie siècle. La conservation est bonne.

Augustinus in psalmos. Manuscrit sur vélin du xie siècle; in-fol. maroquin rouge. Biblioth. impér., Manuscrits, ancien fonds latin, n° 1984; Colbert 941; Regius 3771[3]. Ce volume contient :

Lettre initiale dessinée à la plume, représentant un homme portant une marmite, au feuillet 10.

Lettre initiale dessinée à la plume, représentant un homme traversé par des entrelacs; vers le quart du volume recto.

> Ces deux lettres offrent peu d'intérêt. La conservation est médiocre.

Sancti Augustini, opera varia. Manuscrit sur vélin du xie siècle; in-fol. maroquin rouge. Biblioth. impér., Manuscrits, ancien fonds latin, n° 2077; Colbert, 939; Regius 3771. Ce volume contient :

1100

Des dessins au trait représentant des sujets divers, sacrés, allégoriques et autres. Pièces de diverses grandeurs; dans le texte, vers la fin du volume principalement.

<small>Ces dessins, d'une exécution assez remarquable, sont curieux principalement par rapport à l'époque à laquelle ils ont été exécutés, et pour quelques détails de costumes que l'on y trouve. La conservation est bonne.</small>

Gregorii papæ Dialogi. Manuscrit sur vélin du xie siècle; in-4, veau fauve. Biblioth. impér., Manuscrits, ancien fonds latin, n° 2267. Ce volume contient :

Deux dessins au trait représentant une sainte femme et saint Grégoire, in-4 en haut. à la fin de la table.

<small>Ces dessins, d'un faire médiocre, ont quelque intérêt pour des détails de costumes. La conservation est bonne.</small>

Burchardi decretorum collectio. Manuscrit sur vélin du xie siècle; in-fol. maroquin rouge. Biblioth. impér., Manuscrits, ancien fonds latin, n° 3860; Baluze 28; Regius 3887[1]. Ce volume contient :

Dessin au trait représentant une croix formée de divers carrés remplis d'indications, et qui est supportée par deux hommes sur les épaules desquels elle est placée, et qui se regardent en se montrant la langue. In-fol. en haut., au feuillet 65 recto, dans le texte.

<small>Ce dessin, sans mérite sous le rapport de l'art, est curieux à cause de la singulière disposition des deux hommes qui supportent la croix. La conservation est bonne.</small>

Decretum Burchardianum. Manuscrit sur vélin du

1100 ? xɪ‍ᵉ siècle; in-fol. maroquin rouge. Biblioth. impér., Manuscrits, ancien fonds latin, n° 3861; Colbert, 448; Regius 3887⁷. Ce volume contient :

Un dessin au trait représentant un homme tenant une pancarte sur laquelle sont des carrés contenant des indications, dont ceux qui sont remplis forment une croix. In-4 en haut., vers le milieu du volume, dans le texte.

Ce dessin, d'une exécution très-médiocre, est curieux par son sujet; c'est un modèle de ce que l'on a nommé, dans les derniers temps, l'homme-affiche. La conservation est bonne.

P. Terentii Afri comœdiæ. Manuscrit sur vélin du xɪ‍ᵉ siècle; in-4, veau brun. Biblioth. impér., Manuscrits, ancien fonds latin, n° 7903; Colbert, 2072; Regius, 5368⁵. Ce volume contient :

Dessin au trait représentant une scène d'une comédie. In-8 en larg. Autre, représentant un seul personnage, aux feuillets 2 et 3, dans le texte.

Ces dessins, sans aucun mérite sous le rapport de l'art, ont quelque intérêt pour les costumes. La conservation est médiocre.

Ce manuscrit devait contenir un grand nombre d'autres dessins dont les places sont restées en blanc.

Vita B. Radegundis composita a S. Fortunato episc. Pictavensi, etc. Manuscrit in-4 sur peau de vélin. Bibl. publique de la ville de Poitiers. G. Hænel, 285. Ce manuscrit contient :

Vingt-quatre miniatures.

Liber sacramentorum per anni circulum, ad usum ecclesiæ Albiensis. Manuscrit sur vélin; in-fol. Biblioth. d'Albi, n° 6. Catalogue général des manuscrits des Bibliothèques des départements, t. I, p. 482. Ce manuscrit contient :

De curieux dessins à la plume et des lettres coloriées.

Faits historiques.

1100?

Chapiteau figuré représentant une partie de l'histoire d'Adam et Ève, trouvé à Corbie. Pl. in-8 en larg., lithogr. Mémoires de la Société des antiquaires de Picardie, t. III, p. 347, atlas, pl. 11, n°s 29, 30.

Lettre initiale, dessin colorié, représentant Dieu et Moïse, d'une bible latine sur vélin, du XIe siècle. In-fol. magno, ayant appartenu au cardinal Mazarin, et maintenant de la Bibliothèque royale, manuscrits fonds latin, n° 7. Pl. in-fol. en haut. Silvestre, Paléographie universelle, t. III, 76.

Fonts baptismaux de l'église de Saint-Venant, dans le département du Pas-de-Calais, représentant l'histoire complète de la passion de J. C. Quatre pl. in-8 en haut. et en larg., lithogr. Mémoires de la Société des antiquaires de la Morinie, t. III, pl. 1 à 4, p. 183.

Statue de la Vierge sculptée en bois, de grandeur naturelle. Partie d'une pl. in-fol. magno, en haut. Al. Lenoir, Monuments des arts libéraux, etc., pl. 19, p. 25.

> On croit que cette statue est celle qui, dans la rue aux Ours, où elle était placée, fut frappée, le 3 juillet 1418, d'un coup de couteau par un soldat suisse ivre. Elle répandit, dit-on alors, plusieurs gouttes de sang, et fut transportée aussitôt dans l'église de Saint-Martin des Champs. A la suppression des monastères, cette figure fut placée au musée des Petits-Augustins, et a été depuis transportée dans l'église de Saint-Denis.

Collection de monuments inédits sur l'histoire de France, publiés par ordre du Roi et par les soins du ministre de l'instruction publique; troisième série, Ar-

1100 ? chéologie. Notice sur les peintures de l'église de Saint-Savin, par M. P. Mérimée. Paris, imprimerie royale, 1845, in-fol. max. fig. Cet ouvrage contient :

Les peintures de l'intérieur de l'église de Saint-Savin en Poitou, représentant des sujets sacrés de l'Apocalypse, de l'Ancien et du Nouveau Testament, des détails de sculptures et le sceau de cette église; un frontispice colorié, in-fol. max°, pl. grav. sur bois, placées dans le texte; et 42 pl. color., in-fol. max°, en haut. et en larg.

> Ces peintures ont été exécutées de 1050 à 1150, sauf une figure de la Vierge que l'on croit du XIII° siècle.
>
> On peut trouver dans ces peintures quelques détails intéressants de vêtements et d'accessoires relatifs au XI° siècle.

Fresque polychrome de Saint-Savin, du XI° siècle, représentant un homme couché et d'autres personnages. Pl. in-4 en larg., lithogr. Barrois, Dactylologie, pl. 57.

Diverses peintures à fresque de Saint-Savin, département de la Vienne, représentant des sujets religieux. Pl. de diverses grandeurs, grav. sur bois. De Caumont, Bulletin monumental, Mérimée, t. XII, aux pages 193 à 227.

Statuette de saint Jérôme, en ivoire, du XI° siècle, Musée du Louvre, objets divers, n° 861. Comte de Laborde, p. 383.

Obsèques d'un évêque normand du XI° ou XII° siècle, d'après Straut. Partie d'une pl. in-fol. en larg. Beaunier et Rathier, pl. 46.

Figure de saint Marc, miniature d'un manuscrit contenant les quatre évangiles et les canons de concor-

dance, de la Bibliothèque communale d'Amiens, provenant de Corbie, petit in-fol. en vél. Pl. in-8 en haut., lithogr. Mémoires de la Société des antiquaires de Picardie, t. III, p. 349, atlas, pl. 12, n° 31.

Lettre capitale formant frontispice d'un manuscrit latin des psaumes de saint Augustin, de la Bibliothèque publique de Rouen. Pl. in-4 en haut. Séances publiques de la Société libre d'émulation de Rouen, 1821, à la page 40.

1100.

Vêtements, Armures.

Les attributs des évangélistes, quatre plaques de forme rectangulaire en émaux de couleurs, enchâssées aux angles d'une boîte que décore un bas-relief en or repoussé, dont le sujet est le Calvaire du Christ, xie siècle. Musée du Louvre, Émaux, n.[os] 95 à 98, comte de Laborde, p. 95.

Fragment du suaire de saint Germain, qui est réputé avoir servi d'enveloppe au corps de saint Germain quand il fut rapporté de Ravenne à Auxerre. Pl. in-8 en haut., grav. sur bois. De Caumont, Bulletin monumental, M. B...., t. XVI, à la page 251, dans le texte.

 Saint Germain, évêque d'Auxerre, mourut le 31 juillet 448 ou 449.

Figure d'une reine assise, d'après un manuscrit du xie siècle, de la Bibliothèque royale, n° 104. Pl. in-4 en haut., color. Félix de Vigne, Vade-mecum du du peintre, t. II, n° 1.

 J'ignore quel est ce manuscrit, la désignation donnée par l'auteur n'étant pas suffisante.

1100 ? Vitrail de Saint-Denis, représentant un combat des croisés contre les infidèles. Partie d'une pl. in-4 en larg., color. Comte de Viel Castel, n° 161, texte....

Cavalier du temps des croisades, vitrail de l'église de Saint-Denis. Pl. in-4 en haut. Félix de Vigne, Vademecum du peintre, t. II, pl. 7.

Deux figures de guerriers, sculptées, de grandeur naturelle, dans la nef de l'église cathédrale de Lizieux; on pense que ce sont des ducs de Normandie. Partie d'une pl. in-fol. magno, en haut. Al. Lenoir, Monuments des arts libéraux, etc., pl. 15, p. 20.

Deux figures de guerriers des xie et xiie siècles, au portail de l'église de Notre-Dame de Chartres. Deux pl. in-fol. en haut. Beaunier et Rathier, pl. 105, 106.

Soldat fantassin des xe, xie et xiie siècles, sans indication d'où était ce monument. Partie d'une pl. in-fol. en haut. Beaunier et Rathier, pl. 87.

Divers costumes des Anglo-Normands, après la conquête de l'Angleterre par Guillaume le Conquérant, d'après des miniatures de manuscrits divers du temps. Sept pl. in-4. Strutt, A compleat view, etc., 1842. Sept pl., t. I, pl. 31, 33, 30, 42, 32, 37, 36.

Différentes armures et cuirasses des xie et xiie siècles, tirées des miniatures de divers manuscrits de ces temps et de la tapisserie de la reine Mathilde. Pl. in-fol. en haut. Beaunier et Rathier, pl. 84.

Costumes de femme et ornements du xie siècle. =Figure de Radegonde, reine de France, femme de Clotaire Ier, miniatures de manuscrits du temps. Pl. color., in-fol. en haut. Willemin, pl. 45.

<small>Cette figure de Radegonde étant fort douteuse, et nulle-</small>

ment du temps, est placée à la fin du xiᵉ siècle comme monu- 1100?
ment incertain de cette époque.

Deux musiciens, sans désignation de ce qu'est ce monument. Petite pl. grav. sur bois. Begin, Metz depuis dix-huit siècles, t. III, p. 54, dans le texte.

Bas-relief représentant un monnayeur, trouvé dans les ruines de l'abbaye de Saint-Georges de Boscherville, près de Rouen. Petite pl. grav. sur bois. Lecointre-Dupont, Lettres sur l'histoire monétaire de la Normandie, p. 29, dans le texte. = Petite pl. grav. sur bois. Revue numismatique, 1846, E. Cartier, p. 367, dans le texte, 382.

Bas-relief représentant un homme sur un quadrupède de forme bizarre, à Chef de pont. Partie d'une pl. in-4 en larg., lithogr. Mémoires de la Société des antiquaires de Normandie, 1824, pl. 14.

> Je n'ai rien pu trouver dans le texte qui se rapporte à ce monument.

Danse macabre, fresques de l'abbaye de la Chaise-Dieu. Pl. lith., in-fol. en larg. Taylor, etc. Voyages pittoresques et romantiques dans l'ancienne France. Auvergne, n° 145 ter.

Objets religieux.

Reliquaire de la sainte larme de Vendôme. Cinq petites pl. de diverses formes, grav. sur bois. Cahier (Charles) et Arthur Martin, t. III, p. 78, dans le texte.

> Ce monument a été détruit. Il était depuis longtemps dans l'église des Bénédictins de Vendôme. Thiers, curé de Vibraye, attaqua son authenticité. Mabillon lui répondit en 1700, et donna une estampe de cette châsse. La même estampe fut in-

1100 ? sérée quelques années après, par le même auteur, dans le quatrième volume de ses Annales bénédictines (p. 532).

Reliquaire en plomb, trouvé dans la Seine, à Melun. Pl. in-8 en larg., lithogr. Bulletin des comités historiques, archéologie — beaux-arts, 1850, n° 9, à la page 287.

Crosse d'évêque en ivoire du xie siècle. Partie d'une pl. lithogr. et color., en larg. Du Sommerard, les Arts au moyen âge, album, 5e série, pl. 37, n° 2.

Crosse d'abbé trouvée en 1845, dans l'église de Toussaint, à Angers, au Musée des antiquités de cette ville. Pl. in-8 en haut., lithogr. Bulletin des comités historiques, archéologie — beaux-arts, 1849, n° 8, à la page 191.

Fragments d'un bâton pastoral, dit de saint Gibrien, anciennement placés dans le tombeau de saint Remi, à Reims, et dont l'un a été depuis dans le cabinet de M. Eugène Clicquot. Deux pl. in-4 en larg. et en haut., lithogr. Prosper Tarbé, Trésor des églises de Reims, à la page 217.

> Ce bâton, attribué à saint Gibrien, se trouverait, en admettant cette hypothèse, être un ouvrage du vi[e] siècle; mais il est probable qu'il appartient au xe ou au xie siècle.

Encensoir du xie siècle, de la cathédrale de Metz, conservé depuis la révolution de 1789, à la cathédrale de Trèves. Petite pl. grav. sur bois. Begin, Histoire — de la cathédrale de Metz, vol. I, p. 38, dans le texte.

Boîte en ivoire, représentant une sorte de chapelle autour de laquelle sont sculptées diverses scènes de

l'Évangile, ouvrage du xiᵉ siècle, provenant de Reims. Au musée de l'hôtel de Cluny, n° 395. 1100 ?

<small>La destination de cet ivoire ne peut pas être expliquée : c'était probablement une sorte de reliquaire. Quelques-unes des figures paraissent avoir rapport à la vie de saint Remy et au baptême de Clovis.</small>

Objets divers.

Couverture de livre, travail de filigrane d'or à rinceaux, orné de pierres de couleur et de plaques d'ivoire, représentant des sujets sacrés de la collection de l'hôtel de Cluny. Pl. lithogr. et color., in-fol. m°, en larg. Du Sommerard, les Arts au moyen âge, album, 10ᵉ série, pl. 34.

Deux plaques d'ivoire sculpté à deux faces, représentant d'un côté des sujets mythologiques, de l'autre des sujets chrétiens tirés de la vie de Jésus-Christ, du xᵉ au xiᵉ siècle. Au musée de l'hôtel de Cluny, nᵒˢ 392, 393.

Vases précieux, bijoux et orfévreries, dont plusieurs appartenaient à l'abbé Suger. Partie d'une pl. in-fol. magno en haut. Al. Lenoir, Monuments des arts libéraux, etc., pl. 24, p. 31.

Objets divers d'orfévrerie du xiᵉ siècle. Pl. in-4. Lacroix, le Moyen âge et la Renaissance, t. III; orfévrerie, planches sans numéros.

Coffret et peigne en ivoire du xiᵉ siècle. Musée du Louvre, objets divers, nᵒˢ 902, 931. Comte de Laborde, p. 388, 392.

1100 ?

Parties d'édifices sculptées.

Sculpture en bas-relief sur les fonts baptismaux de Condrières (Manche). Partie d'une pl. in-4 en larg., lithogr. Mémoires de la Société des antiquaires de Normandie, 1824, pl. 14.

<small>Je n'ai rien pu trouver dans le texte qui se rapporte à ce monument.</small>

Chapiteau double de l'abbaye de Corbie, près Amiens, du xie siècle (M. le docteur Rigollot, Essai historique, etc., p. 75). Partie d'une pl. lithogr., in-fol. m°, en haut. Du Sommerard, les Arts au moyen âge, album, 5e série, pl. 14.

<small>L'abbaye de Corbie avait été construite en 662.</small>

Chapiteau de l'église du prieuré de Graville, près le Havre, où l'on voit deux hommes décollés qui se présentent mutuellement leurs têtes comme pour les faire se baiser entre elles. Petite pl. grav. sur bois. Langlois, Essai — sur les danses des morts, t. I, p. 189, dans le texte.

Développement d'un chapiteau de l'abbaye de Saint-Georges de Boscherville, à deux lieues de Rouen, représentant douze personnages jouant de divers instruments de musique, placé au musée de Rouen. Partie d'une pl. in-fol. en haut. Willemin, pl. 52.

Bas-relief d'un chapiteau de l'église de Saint-Georges de Boscherville, représentant un concert. Pl. in-8 en larg., grav. sur bois. Lacroix, le Moyen âge et la Renaissance, t. IV. Instruments de musique, 2, dans le texte.

Chapiteaux sculptés de la nef de l'abbaye de Sainte-

Geneviève, du xıᵉ siècle. Pl. in-fol. max°, en larg. 1100 ?
Albert Lenoir, Statistique monumentale de Paris,
livrais. 13, pl. 11.

Bas-relief représentant deux personnages et un quadru-
pède avec une croix, du xıᵉ siècle, dans l'église
d'Alleaume. Partie d'une pl. in-4 en larg., lithogr.
Mémoires de la Société des antiquaires de Normandie,
1824, pl. 14.

> Je n'ai rien pu trouver dans le texte qui se rapporte à ce monument.

Bas-reliefs d'un des contre-forts du portail de Notre-
Dame-la-Ronde, à la cathédrale de Metz, représen-
tant des sujets saints. Pl. in-8 en larg., lith. Congrès
archéologique de France, 1846, à la page 134.

Font baptismal de Mousson, département de la Meurthe,
avec bas-reliefs, représentant des sujets relatifs au
baptême. Quatre pl. de diverses grandeurs, grav.
sur bois. De Caumont, Bulletin monumental, Auguste
Digot, t. XIII, p. 179 à 187, dans le texte ; voy. aussi
t. XIV, aux pages 71, 74.

Portail de l'église paroissiale de Vermanton, à quatre
lieues d'Auxerre, dont les sculptures représentent
divers personnages saints ou des princes. Pl. in-fol.
en haut. Plancher, Histoire de Bourgogne, t. I, à
la page 514.

Chapiteaux et fragments de sculpture représentant des
sujets sacrés, à l'abbaye de Saint-Benoît-sur-Loire,
près d'Orléans. Pl. lithogr., in-fol. m°, en larg. Du
Sommerard, les Arts au moyen âge, album, 5ᵉ série,
pl. 17.

Chapiteau sculpté de l'église abbatiale de Saint-Benoist

1100 ? ou de Fleury-sur-Loire, près Orléans. Pl. in-8 en larg., grav. sur bois. De Caumont, Bulletin monumental, t. XII, à la page 406, dans le texte.

Colonnes et supports de la cathédrale de Bourges, du x^e au xi^e siècle. Pl. in-fol. en haut. Chapuy, etc., le Moyen âge pittoresque, 4^e partie, n° 124.

Tympan du grand portail de l'église de Vezelay, représentant Jésus-Christ et des saints personnages. Pl. in-8 en larg., grav. sur bois. De Caumont, Bulletin monumental, t. XIII, à la page 117, dans le texte.

> Cette église fut brûlée en 1008 et détruite. La façade occidentale fut rebâtie de 1011 à 1050. Voir Mérimée, notes d'un voyage dans le Midi.

Ensemble géométral du portail intérieur de l'église de Vezelay. Pl. petit in-fol. en haut., lithogr. Morellet, le Nivernois, atlas, pl. 102.

Deux chapiteaux sculptés de l'église de Vezelai. Pl. in-4 en haut. Cahier (Charles) et Arthur Martin, t. I, pl. 25 bis, p. 150.

Sculptures du portail de l'église de Saint-Hilaire de Foussay (Vendée). Quatre pl. en larg. et en haut., lithogr. Pl. 2, 3, 4, 5. Mémoires de la Société des antiquaires de l'Ouest, de Longuemare, 1853, p. 67.

> Une partie de ces sculptures paraissent être du xii^e siècle ou du commencement du xiii^e.

Détails de l'église de Saint-Julien de Brioude. Pl. lith., in-fol. en haut. Taylor, etc., Voyages pittoresques et romantiques dans l'ancienne France, Auvergne, n° 144.

Stalles de l'église de l'abbaye de la Chaise-Dieu. Pl.

lithogr., in-fol. en larg. Taylor, etc. Voyages pitto- 1100 ?
resques et romantiques dans l'ancienne France,
Auvergne, n° 151 ter.

Église de Notre-Dame du Port, à Clermont-Ferrand,
dont le portail est couvert de sculptures représen-
tant des sujets sacrés. Pl. lithogr., in-fol. max°, en
larg. Du Sommerard, les Arts au moyen âge, atlas,
chap. 3, pl. 2.

Quatre bas-reliefs de l'abbaye de Moissac, département
de Lot-et-Garonne. Les deux premiers offrent des
compositions curieuses et bizarres, représentant la
luxure et l'avarice punis; les deux autres représen-
tent la visitation et l'annonciation de la sainte Vierge.
Pl. in-fol. en haut. A. Lenoir, Histoire des Arts en
France, pl. 24.

Sculpture des églises du Lavedan, Lau, Luz et Saint-
Savin. Pl. lithogr., in-4 en larg. De Caumont, Bul-
letin monumental, t. X, à la page 49.

Neuf bas-reliefs dans l'église de Saint-Aventin, dans la
vallée de l'Arboust, dans les Pyrénées, représentant
des sujets pieux ou relatifs à saint Aventin, ou incer-
tains. Deux pl. in-4 en haut., lithogr. Mémoires de
la Société archéologique du midi de la France, t. I,
pl. XII et XIII, p. 237 et suiv.

Devant du maître autel de l'église cathédrale de la Major,
à Marseille, représentant la sainte Vierge et deux
saints évêques. Partie d'une pl. in-fol. m°, en larg.
Comte de Villeneuve, Statistique du département des
Bouches-du-Rhône, atlas, pl. 20, fig. 1.

Tombeaux.

Tombeau de saint Firmin dans l'église de Saint-Acheul. Partie de deux pl. in-4 en haut. Daire, Histoire de la ville d'Amiens, t. II, p. 264.

<small>Saint Firmin fut martyrisé à Amiens en l'année 303.

Ce tombeau fut découvert le 6 janvier 1697, avec cinq autres. On l'attribua à ce saint; cela fut contesté.

Le P. du Moulinet pensa que ce monument était du commencement du vii^e siècle; le P. Montfaucon le regarda comme étant du xi^e.

L'abbé de Saint-Acheul, qui soutenait l'existence du véritable corps de saint Firmin dans ce tombeau, fut obligé de se rétracter, et condamné, par arrêt du 4 février 1716, à l'amende et aux dépens. Le caveau fut fermé, et l'évêque condamna la Vie de saint Firmin par Baillet, jusqu'à ce que cet auteur se fût rétracté.</small>

Quatre tombeaux de divers comtes de Toulouse, à l'église de Saint-Sernin, à Toulouse. Pl. in-4 en larg., lithogr. Histoire générale de Languedoc, par de Vic et Vaissete, édit. de du Mège, t. III, à la page 144.

Sceaux.

Trois sceaux de rois de France du xi^e siècle. Collection de sceaux moulés de l'École des beaux-arts.

Anneau et sceau en argent du xi^e siècle, portant le nom de *Hugo*, trouvé en Picardie en 1841. Partie d'une pl. in-4 en haut. Conbrouse, t. VII, l'Avant-Clhodovigh, pl. 40, n° 2.

Sceau de Walon, abbé de Saint-Arould de Metz. Petite pl. grav. sur bois. Begin, Metz depuis dix-huit siècles, t. III, p. 7, dans le texte.

Sceau de l'abbaye de Saint-Vincent du Mans. Petite pl. grav. sur bois. De Caumont, Bulletin monumental, t. XVIII, à la page 316, dans le texte. 1100 ?

Sceau de la même abbaye. Petite pl. grav. sur bois. Hucher, Études sur l'histoire et les monuments du département de la Sarthe, à la p. 261, dans le texte.

Monnaies.

Quatre monnaies de rois carlovingiens, posthumes, du xe au xie siècle. Partie d'une pl. in-4 en haut. Conbrouse, t. IV, pl. 178, nos 5 à 8.

Deux monnaies d'un Rainoldus, comte de Flandre, frappées à Bergues-Saint-Winnoc. Partie d'une pl. in-4 en haut. Gaillard, Recherches sur les monnaies des comtes de Flandre, pl. 3, nos 22, 23, p. 24 (dans le texte, par erreur, nos 20, 21).

Deux monnaies de Flandre incertaines, représentant un guerrier tenant une épée et un bouclier. Petites pl. Wree, Sigilla comitum Flandriæ, p. 15, dans le texte.

Monnaie que l'on peut attribuer à Robert Ier ou Robert II, comtes de Flandre. Partie d'une pl. in-8 en haut. Fillon, Lettres à M. Dugast-Matifeux, pl. 9, n° 8, p. 168.

Trois monnaies frappées à Arras et à Saint-Omer sous l'administration des comtes de Flandre. Partie d'une pl. lithogr., in-8 en haut. Hermand, Histoire monétaire de la province d'Artois, pl. 3, nos 25, 26.

Monnaie anonyme du Hainaut. Partie d'une pl. lith., in-8 en haut. Revue numismatique, 1840, L. Deschamps, pl. 24, n° 1, p. 445.

1100 ? Monnaies picardes du xi^e siècle. Deux pl. in-8 en haut., lithogr. Mémoires de la Société des antiquaires de Picardie, t. VIII, pl. 9, 10, à la page 355.

Neuf monnaies de Picardie du xi^e siècle, dont l'une est probablement postérieure. Pl. in-8 en haut., lith. Mémoires de la Société des antiquaires de Picardie, t. IX, pl. 1, à la page 67.

Dix-sept monnaies d'Amiens du xi^e siècle. Partie de diverses pl. lithogr., in-8 en haut. Mallet et Rigollot, Notice sur une découverte de monnaies picardes, n^{os} 25 à 40, 48.

<small>Je n'ai pas trouvé dans le texte l'attribution du n° 28.</small>

Diverses monnaies du xi^e siècle, de Senlis, Montreuil-sur-Mer, Abbeville, Corbie, Laon, Soissons, Amiens, Saint-Quentin et autres villes. Neuf pl. in-8 en haut., lith. Mémoires de la Société des antiquaires de Picardie, t. IV; supplément, pl. 1 à 7, et deux non numérotées.

Monnaie que l'on peut attribuer à un évêque incertain d'Amiens. Partie d'une pl. in-4 en haut. Tobiesen Duby, Monnoies des barons, pl. 10.

Neuf monnaies de Normandie frappées en partie à Rouen, anonymes, de diverses époques. Partie d'une pl. in-4 en haut. Poey d'Avant, pl. 2, n^{os} 1 à 9, p. 29 à 32.

<small>Il y a confusion et oubli dans les numéros du texte</small>

Dix-neuf monnaies de Normandie, anciennes et d'attributions peu certaines. Deux pl. in-8 en haut. Revue numismatique, 1849, A. de Longpérier, pl. 2, 3, p. 40 et suiv.

Monnaie anonyme de Normandie. Partie d'une pl. in-4 en haut. Poey d'Avant, pl. 25, n° 6, p. 449. 1100?

Vingt-quatre monnaies anglo-saxonnes et anglo-normandes. Pl. lithogr., in-4 en larg. Desroches, Histoire du mont Saint-Michel, atlas, pl. 17 (de la description).

<small>La description des planches, et le texte de l'ouvrage, ne donnent aucuns détails sur les monnaies de cette planche.</small>

Trois monnaies épiscopales et municipales de Metz, du xie siècle. Partie d'une pl. in-fol. en larg., lithogr. Mémoires de la Société des antiquaires de Normandie, de Saulcy, 1831-1833, pl. 18, nos 25 à 27, p. 271 et suiv.

Monnaie frappée à Marsal, possession des évêques de Metz, dans le xie siècle, que l'on peut attribuer à Herimare, évêque de Metz (1073-1090). Partie d'une pl. in-fol. en larg., lithogr. Mémoires de la Société des antiquaires de Normandie, de Saulcy, 1831-1833, pl. 18, n° 24, p. 273.

Deux monnaies frappées à Hatton-Châtel, dans le duché de Bar, dans le xie siècle. Partie d'une pl. in-fol. en larg., lithogr. Mémoires de la Société des antiquaires de Normandie, de Saulcy, 1831-1833, pl. 18, nos 21, 22, p. 267.

Monnaie frappée à Sampigny, dans le diocèse de Verdun, dans le xie siècle. Partie d'une pl. in-fol. en larg., lithogr. Mémoires de la Société des antiquaires de Normandie, de Saulcy, 1831-1833, pl. 18, n° 23, p. 268.

Trois monnaies d'archevêques de Reims, du xie siècle.

1106 ? Partie d'une pl. in-4 en haut. Marlot, Histoire de la ville, cité et université de Reims, t. II, à la page 732.

Monnaie de la ville d'Auxonne. Partie d'une pl. in-8 en haut. Köhne, pl. vii, n° 7, texte, n° 391, p. 166.

Monnaie frappée à Dun, département de la Meuse, dans le xie siècle. Partie d'une pl. in-fol. en larg., lithogr. Mémoires de la Société des antiquaires de Normandie, de Saulcy, 1831-1833, pl. 18, n° 20, p. 265.

Monnaie frappée à Dienlouard, département de la Meurthe, à la fin du xie siècle. Partie d'une pl. in-fol. en larg., lithogr. Mémoires de la Société des antiquaires de Normandie, de Saulcy, 1831-1833, pl. 18, nos 18, 19.

Monnaie du Mans, du xie siècle. Petite pl. grav. sur bois. De Caumont, Bulletin monumental, E. Hucher, t. XVIII, à la page 327, dans le texte.

Monnaie du Maine, du xie siècle. Petite pl. grav. sur bois. Hucher, Études sur l'histoire et les monuments du département de la Sarthe, à la page 272, dans le texte.

Treize monnaies de Soissons, du xie siècle. Partie de diverses pl. lithogr., in-8 en haut. Mallet et Rigollot, Notice sur une découverte de monnaies picardes, nos 46, 47, 63 à 67, 69, 73 à 77.

Monnaie de Provins et Sens. Partie d'une pl. in-4 en haut. Poey d'Avant, pl. 20, n° 12, p. 320.

Seize monnaies anonymes de Châteaudun, dont les attributions à des époques précises ne peuvent pas être faites. Pl. in-8 en haut. Revue numismatique, 1845, E. Cartier, pl. 15, nos 1 à 16, p. 291 et suiv.

Trois monnaies anonymes de Châteaudun. Partie d'une pl. in-8 en haut. Revue numismatique, 1846, E. Cartier, pl. 9, n°ˢ 4, 5, 6, p. 131.

1100?

Monnaie anonyme de Châteaudun. Partie d'une pl. in-8 en haut. Revue numismatique, 1849, E. Cartier, pl. 7, n° 12, p. 285.

Deux monnaies anonymes de Châteaudun. Partie d'une pl. in-8 en haut. Revue numismatique, 1849, E. Cartier, pl. 8, n°ˢ 6, 7, p. 288.

Trois monnaies des comtes du Perche, auxquelles on ne peut pas donner d'attributions précises. Partie d'une pl. in-4 en haut. Tobiesen Duby, Monnoies des barons, pl. 106, n°ˢ 1 à 3.

Monnaie anonyme de Saint-Aignan. Partie d'une pl. in-8 en haut. Revue numismatique, 1844, E. Cartier, pl. 13, n° 19, p. 426.

Sept monnaies anonymes de Saint-Aignan. Partie d'une pl. in-8 en haut. Revue numismatique, 1845, E. Cartier, pl. 19, 1ʳᵉ partie, n°ˢ 1 à 7, p. 367.

Monnaie anonyme de Saint-Aignan. Partie d'une pl. in-8 en haut. Revue numismatique, 1846, E. Cartier, pl. 2, n° 16, p. 49 (dans le texte, n° 14 par erreur.)

Monnaie anonyme de Saint-Aignan. Partie d'une pl. in-8 en haut. Revue numismatique, 1846, E. Cartier, pl. 9, n° 7, p. 131.

Monnaie de la ville de Sens. Partie d'une pl. in-4 en haut. Poey d'Avant, pl. 20. n° 11, p. 320.

Monnaie de la ville de Troyes, en Champagne. Partie

1100 ? d'une pl. in-4 en haut. Poey d'Avant, pl. 26, n° 12, p. 464.

Monnaie de Saintes. Partie d'une pl. in-4 en haut. Poey d'Avant, pl. 11, n° 9, p. 168.

Dix-neuf monnaies anonymes de Blois du xie siècle. Pl. in-8 en haut. Cartier, Recherches sur les monnaies au type chartrain, pl. 4, n° 1 à 19.

Monnaie anonyme de Blois. Partie d'une pl. in-8 en haut. Cartier, Recherches sur les monnaies au type chartrain, pl. 13, n° 6.

Monnaie de Blois du xie siècle. Partie d'une pl. in-8 en haut. Cartier, Recherches sur les monnaies au type chartrain, pl. 18, n° 2.

Monnaie anonyme de Blois. Partie d'une pl. in-8 en haut. Revue numismatique, 1844, E. Cartier, pl. 13, n° 10, p. 425.

Onze monnaies anonymes de Blois. Partie d'une pl. in-8 en haut. Revue numismatique, 1845, E. Cartier, pl. 6, nos 4 à 14, p. 136-137.

Monnaie anonyme de Blois. Partie d'une pl. in-8 en haut. Revue numismatique, E. Cartier, 1846, pl. 2, n° 6, p. 37.

Monnaie au nom de Louis, frappée à Nevers. Petite pl. grav. sur bois, de Soultrait. Essai sur la numismatique nivernaise, p. 30, dans le texte.

Monnaie de Huriel, en Bourbonnais. Partie d'une pl. in-8 en haut. Recueil des Actes de l'Académie des sciences, belles-lettres et arts de Bordeaux, onzième année, 1849. A. de Gourgue, n° 1, p. 319.=Duby, pl. 71, Revue numismatique, t. VIII, p. 399.

Trois monnaies des évêques de Clermont qui paraissent être du xɪᵉ siècle. Partie d'une pl. in-4 en haut. Tobiesen Duby, Monnoies des barons, pl. 7, nᵒˢ 1 à 3. 1100?

Monnaie d'un évêque de Clermont (Urbs Arverna). Partie d'une pl. in-8 en haut. Mader, t. V, nᵒ 5, p. 14.

Monnaie d'un archevêque de Besançon, incertaine. Partie d'une pl. in-4 en haut. Poey d'Avant, pl. 20, nᵒ 6, p. 310.

Monnaie de Bourgogne, frappée à Lons-le-Saulnier. Partie d'une pl. in-4 en haut. Poey d'Avant, pl. 20, nᵒ 4, p. 306.

Monnaie frappée à Lyon vers la fin du xɪᵉ siècle. Partie d'une pl. in-8 en haut, nᵒ 10. Jac. Spon, Recherches des antiquités et curiosités de la ville de Lyon, à la page 20.

Quatre monnaies d'évêques de Grenoble du xɪᵉ siècle. Partie d'une pl. in-4 en haut. Morin, Numismatique féodale du Dauphiné, pl. 5, nᵒˢ 1 à 4, p. 43, 45.

Deux monnaies d'archevêques de Vienne, en Dauphiné, du xɪᵉ siècle. Partie de deux pl. in-4 en haut. Morin, Numismatique féodale du Dauphiné, pl. 1, nᵒ 6, pl. 2, nᵒ 1, p. 16.

Monnaie d'un évêque de Saint-Jean de Maurienne. Partie d'une pl. in-8 en haut. Revue numismatique, 1846, E. Cartier, pl. 17, nᵒ 11, p. 332.

Monnaie d'Alby. Partie d'une pl. in-4 en haut. Poey d'Avant, pl. 16, nᵒ 2, p. 230.

Monnaie attribuée à la ville de Substantion, en Langue-

1100 ? doc. Partie d'une pl. in-4 en haut. Poey. d'Avant, pl. 15, n° 14, p. 228.

<blockquote>Le texte porte, par erreur, pl. 16.</blockquote>

Quatre monnaies aux noms de Sanche et Guillaume, frappées à Bordeaux, incertaines, des x^e et xi^e siècles. Partie d'une pl. in-4 en haut. Poey d'Avant, pl. 11, n^{os} 10 à 13, p. 170 à 174.

Monnaie de Aymeric II, comte de Fézenzac. Petite pl. grav. sur bois. Revue numismatique, 1854, Chaudruc de Crazannes, p. 130, dans le texte.

Monnaie d'un des vicomtes de Marseille, de date incertaine. Partie d'une pl. in-4 en haut. Grosson, Recueil des antiquités et monuments marseillois, pl. 8, n° 3.

Monnaie ancienne d'un prince d'Orange inconnu. Partie d'une pl. in-4 en haut. Tobiesen Duby, Monnoies des barons, supplément, pl. 7, n° 1.

Deux monnaies que l'on peut croire frappées à Jérusalem, par les chefs des croisés, avant qu'ils eussent pris des titres relatifs à leurs conquêtes. Partie d'une pl. in-8 en haut. Lettres du baron Marchant, pl. 6, n^{os} 1, 2, p. 56.

<blockquote>Ces monnaies sont de Beaudouin I^{er}, comte d'Édesse. Annotations de Victor Langlois, p. 70.</blockquote>

Monnaie surfrappée du type des Baudouin, comtes d'Édesse. Partie d'une pl. in-4 en haut. De Saulcy, Numismatique des croisades, pl. 19, n° 3, p. 174.

1101.

Cinq monnaies de Roger Ier, roi de Sicile. Pl. in-fol. en haut. Paruta, Graevius, 1723, pl. 186, nos 1 à 5; t. VII, p. 1258-59. — Juillet.

Six monnaies de Roger Ier, roi de Sicile, et sceau du même ; figurine du même. Pl. in-fol. en haut. Paruta, Graevius, 1723, pl. 187, nos 1 à 8; t. VII, p. 1259-61.

Douze monnaies de Gui ou Wido Ier, comte de Pon- — Octobre 13. thieu. Pl. lithogr., in-8 en haut. Mallet et Rigollot, Notice sur une découverte de monnaies picardes, nos 13 à 24.

<small>Ducange place la mort de Gui Ier au 13 octobre 1100.</small>

1102.

Monnaie d'Étienne le Hardi, comte de Varasque, comme — Mai 27. comte de Mâcon, avec le nom de Philippe Ier. Partie d'une pl. in-4 en haut. Tobiesen Duby, Monnoies des barons, pl. 102, n° 2.

Monnaie de Gauthier II de Chambly, évêque de Meaux. — Juillet 26. Partie d'une pl. in-4 en haut. Tobiesen Duby, Monnoies des barons, pl. 11, n° 1.

Monnaie du même. Partie d'une pl. lithogr., in-8 en haut. Revue numismatique, 1840, Ad. de Longpérier, pl. 9, n° 5 (texte 12), p. 137.

Onze monnaies d'Étienne, appelé aussi Henri, comte — 1102. de Chartres et de Blois, ou de la ville de Chartres à la même époque. Partie d'une pl. in-4 en haut. Tobiesen Duby, Monnoies des barons, pl. 78, nos 1 à 10, 12.

1102. Monnaie de Hugues II, duc de Bourgogne. Partie d'une pl. in-8 en haut. Mémoires de la Société d'histoire et d'archéologie de Châlon-sur-Saône, 1844-1846. Joseph de Fontenay, pl. 10, n° 4, p. 285.

Sceau du même. Pl. de la grandeur de l'original, grav. sur bois. Perard, Recueil de plusieurs pièces curieuses servant à l'histoire de Bourgogne, p. 205, dans la texte.

Sceau du même, à un acte de cette année. Partie d'une pl. in-fol. en haut. Plancher, Histoire de Bourgogne, t. II, à la page 524, 1 pl.

Deux monnaies d'Eudes Ier, dit Borel, duc de Bourgogne. Partie d'une pl. in-4 en haut. Tobiesen Duby, Monnoies des barons, pl. 49, nos 2, 3.

Monnaie du même. Partie d'une pl. lithogr. in-4 en haut. Barthélemy, Essai sur les monnaies des ducs de Bourgogne, pl. 1, n° 4.

Sceau du même. Pl. de la grandeur de l'original, grav. sur bois. Perard, Recueil de plusieurs pièces curieuses servant à l'histoire de Bourgogne, p. 204, dans le texte.

Sceau du même. Partie d'une pl. in-fol. en haut. Plancher, Histoire de Bourgogne, t. I, à la page 1.

Sceau du même. Partie d'une pl. in-4 en haut. (De Migieu), Recueil des sceaux du moyen âge, pl. 2, n° 3.

1103.

Monnaie de Poppon, évêque de Metz. Partie d'une pl. in-fol. en larg., lithogr. De Saulcy, Recherches sur les monnaies des évêques de Metz, pl. 1, n° 18.

Cinq monnoies du même. Partie d'une pl. in-fol. en larg., lithogr. De Saulcy, Supplément aux recherches sur les monnaies des évêques de Metz, pl. 2, n° 74 à 78.

1103.

Monnaie du même, non expliquée. Petite pl. grav. sur bois. Begin, Metz depuis dix-huit siècles, t. III, p. 77, dans le texte.

Trois monnaies de Henri IV, empereur, et Poppon, évêque de Metz. Partie d'une pl. in-4 en haut. C. Robert, Études numismatiques, etc., pl. 18, n° 11 à 13, p. 235-236.

1104.

Monnaie d'Enguerrand II, évêque de Laon. Partie d'une pl. lithogr., in-8 en haut. Desains, Recherches sur les monnaies de Laon, pl. 1, évêques, n° 4.

Monnaie que l'on peut attribuer à Enguerrand II, évêque de Laon. Partie d'une pl. lithogr., in-8 en haut. Desains, Recherches sur les monnaies de Laon, pl. 2, n° 10.

1105.

Monnaie de Raymond de Saint-Gilles, comte de Toulouse, fils de Pons et frère de Guillaume. Petite pl. Du Fresne du Cange, Histoire de saint Louis, 2ᵉ partie, p. 232, dans le texte.

Février 28.

Monnaie du même. Partie d'une pl. in-4 en haut. Papon, Histoire générale de Provence, t. II, pl. 3, n° 2.

Monnaie du même. Partie d'une pl. in-4 en haut. Tobiesen Duby, Monnoies des barons, pl. 104, n° 2.

1105.
Février 28.
> Monnaie du même. Partie d'une pl. in-4 en haut. Saint-Vincens, Monnaies des comtes de Provence, pl. 12, n° 2.

> Sceau de Raymond de Saint-Gilles, comte de Toulouse, à une charte de 1088. Pl. de la grandeur de l'original, grav. en bois. Nouveau Traité de diplomatique, t. IV, p. 235.

1105.
> Monnaie de Bertrand, comte de Toulouse et duc de Narbonne. Petite pl. grav. sur bois. Revue numismatique, 1841, E. Cartier, p. 373, dans le texte.

> Monnaie de Bertrand, comte de Toulouse, duc de Narbonne, que l'on peut aussi attribuer à la ville de Seyne, en Provence, et reporter à la fin du xiie siècle. Petite pl. grav. sur bois. Revue numismatique, 1850, A. Deloye, p. 28, dans le texte.

1106.

Deux monnaies de Robert Courte-Heuse ou le Courtois VIII, duc de Normandie. Partie d'une pl. lith., in-fol. en larg. Ducarel, Antiquités anglo-normandes, pl. 34, n[os] 108, 109.

Monnaie de Robert Courte-Heuse, duc de Normandie, que l'on pourrait attribuer aussi à Robert II le Magnifique et le Diable, mort en 1035. Partie d'une pl. in-4 en haut. Tobiesen Duby, Monnoies des barons, supplément, pl. 3, n° 11.

> Robert Courte-Heuse mourut en prison en février 1134.

Tombeau de saint Junien dans l'église paroissiale de la ville de ce nom, en Limousin (Haute-Vienne). Trois pl. in-4 en larg., lithogr., pl. 1, 2, 3. Bulletin de la

Société archéologique et historique du Limousin, l'abbé Arbellot, t. II, p. 30. = Deux pl. et partie d'une autre, lithogr., in-8 en larg. Mémoires de la Société des antiquaires de l'Ouest, 1850, Texier, pl. 7, 9, 13, p. 137, 139. {1106.}

> M. Mérimée pense que ce tombeau se rapporte à la fin du xii^e siècle. (Notes d'un voyage en Auvergne.)

Fragments d'architecture sculptés de l'église de la Charité, dans le Nivernois. Pl. in-4 carrée, grav. sur bois. Morellet, le Nivernois, t. II, p. 10, dans le texte.

> Cette église fut consacrée en 1106.

Cinq monnaies de la ville de Metz, antérieures à l'année 1107. Partie d'une pl. in-fol. en larg., lith., n^{os} 1 à 6. De Saulcy, Recherches sur les monnaies de la cité de Metz (pl. 1), p. 75.

1107.

Deux monnaies de Pibon ou Poppon, quarantième évêque de Toul, dont l'une est douteuse. Partie d'une pl. in-4 en haut. Robert, Recherches sur les monnaies des évêques de Toul, pl. 2, n^{os} 1, 2. {Novembre.}

Trois monnaies de Richer, évêque de Verdun. Partie d'une pl. in-fol. en larg., lithogr. Mémoires de la Société des antiquaires de Normandie, de Saulcy, 1831-1833, pl. 18, n^{os} 15 à 17, p. 263. {1107.}

1108.

Tombeau du roi Philippe I^{er}, à Saint-Benoît-sur-Loire. — Sceau du même. Partie d'une pl. in-fol. en larg. Montfaucon, t. I, pl. 55. = Partie d'une pl. in-8 en {Juillet 29.}

1108.
Juillet 29.
haut. Al. Lenoir, Musée des Monuments français, t. 1, pl. 25. = Pl. in-4 en haut., color. Comte de Viel Castel, n° 148, texte, t. II, p. 48.

Restauration du mausolée de Philippe I^{er}, élevé par Louis le Gros son fils, à Saint-Benoît-sur-Loire. Pl. lithogr., in-fol. en haut. Annales de la Société des sciences, belles-lettres et arts d'Orléans, t. II, p. 141.

> Notice de la restauration du Mausolée de Philippe I^{er} à Saint-Benoît-sur-Loire, par C. F. Vergnaud-Romagnesi. (Extrait du t. XI des Annales de la Société royale des sciences, belles-lettres et arts d'Orléans.) Paris, Roret, 1831, in-8, fig. Cet opuscule contient :

Mausolée de Philippe I^{er}, élevé par Louis le Gros son fils, à Saint-Benoît-sur-Loire. Pl. lithogr., in-fol. en haut., à la fin de la notice.

> Cette notice contient les détails de l'ouverture et de la restauration de ce tombeau.
> L'auteur dit que l'on ne connaît de portraits de ce roi que :
> La planche représentant le tombeau et un sceau, donnée par Montfaucon ;
> Une statue du portail de Saint-Denis, décrite par Al. Lenoir ;
> Un portrait peu authentique joint à l'édition in-fol. de Jean de Serres ;
> Un portrait dans l'édition de Mézerai de 1685, d'après un sceau conservé à Saint-Germain des Prés.

Figure de Philippe I^{er}, d'après les monuments du temps. Pl. ovale, in-12 en haut., grav. sur bois. Du Tillet, Recueil des roys de France, p. 75, dans le texte.

Sceau de Philippe I^{er}. Mabillon, de re diplomatica, pl. 40.

Sceau du même. Pl. de la grandeur de l'original, grav. sur bois. Nouveau Traité de diplomatique, t. IV, p. 127. 1108. Juillet 29.

Sceau du même. Partie d'une pl. in-4 en haut. (de Migieu), Recueil des sceaux du moyen âge, pl. 2, n° 25.

Sceau du même. Partie d'un pl. in-fol. en haut. Trésor de numismatique et de glyptique, sceaux des rois et reines de France, pl. 2, n° 7.

Deux sceaux du même, des Archives du royaume. Pl. in-8 en larg. Revue archéologique, 1846, pl. 61, à la page 736.

Sept monnaies de Philippe Ier, roi de France. Partie d'une pl. in-4 en haut. Le Blanc, pl. 156, nos 8 à 14, à la page 156.

Monnaie du même. Partie d'une pl. in-fol. en haut. Du Molinet, le Cabinet de la bibliothèque de Sainte-Geneviève, pl. 34, n° 7.

Monnaie du même, frappée à Étampes. Partie d'une pl. lithogr., grand in-8 en haut. Revue de la Numismatique française, 1836, E. Cartier, pl. 6, n° 1, p. 253.

Monnaie du même, frappée à Senlis. Partie d'une pl. lithogr., in-8 en haut. Desains, Recherches sur les monnaies de Laon, pl. 3, n° 8.

Deux monnaies du même. Partie d'une pl. lithogr., in-8 en haut. Revue numismatique, 1838, E. Cartier, pl. 3, nos 1, 2, p. 93.

Monnaie du même. Partie d'une pl. lithogr., in-8 en

1108.
Juillet 29.

haut. Revue numismatique, 1838, E. Cartier, pl. 15, n° 4, p. 368.

Monnaie du même, frappée à Châlon-sur-Saône. Petite pl. grav. sur bois. Revue numismatique, 1838, E. Cartier, p. 369, dans le texte.

Trois monnaies du même, de Mâcon. Partie d'une pl. in-4 en haut. Ragut, Statistique du département de Saône-et-Loire, t. II, n°ˢ 2 à 4, p. 429.

Monnaie du même, de Châlon-sur-Saône. Partie d'une pl. in-4 en haut. Ragut, Statistique du département de Saône-et-Loire, t. II, n° 11, p. 422.

Monnaie du même, frappée à Château-Landon. Partie d'une pl. in-4 en haut. Conbrouse, t. III, pl. 46, reproduite t. IV, sans numéro.

Monnaie du même, frappée à Dreux. Partie d'une pl. in-4 en haut. Conbrouse, t. III, pl. 47.

Dix monnaies du même, frappées à Châlon-sur-Saône, Étampes, Mâcon, Montreuil-sur-Mer, Orléans, Paris, Senlis. Pl. in-4 en haut. Conbrouse, t. III, pl. 47 bis.

> Le catalogue à la fin du volume ne mentionne pas cette planche.

Quatre monnaies du même. Pl. in-4 en haut. Conbrouse, t. IV, pl. 180.

Huit monnaies du même. Partie d'une pl. in-4 en haut. Du Cange, Glossarium, 1840, t. IV, pl. 5, n°ˢ 14 à 21.

Treize monnaies du même, frappées à Senlis et à Montreuil-sur-Mer. Une pl. et partie d'une lithogr., in-8

en haut. Mallet et Rigollot, Notice sur une découverte de monnaies picardes, n°ˢ 1 à 12, 78.

Monnaie du même. Partie d'une pl. lithogr., in-8 en haut. Revue numismatique, 1842, Desains, pl. 5, n° 2, p. 129.

Dix-sept monnaies du même. Partie de 2 pl. in-8 en haut. Berry, Études, etc., pl. 24, n°ˢ 15 à 17, pl. 25, n°ˢ 1 à 14, t. 1, p. 546 à 551.

Monnaie du même, frappée à Orléans. Partie d'une pl. in-4 en haut. Poey d'Avant, pl. 25, n° 1, p. 447.

Monnaie de Laon, attribuée à Philippe Ier. Partie d'une pl. in-4 en haut. Conbrouse, t. IV, pl. 181.

1108.
Juillet 29.

LOUIS VI LE GROS.

1108.

Tombeau de Hugues, sixième abbé de Cluni, dans le chœur de l'église de cette abbaye. Deux pl. in-8 en haut. Al. Lenoir, Musée des Monuments français, t. II, pl. 57 et 58, n°os 521 et 521 bis. = Partie d'une pl. in-8 en haut. Al. Lenoir, Histoire des arts en France, pl. 16.

Trois monnaies des abbés de Saint-Médard de Soissons. Partie d'une pl. in-4 en haut. Tobiesen Duby, Monnoies des barons, pl. 16, n°os 1 à 3.

1109.

Juillet 11. Figure de Hélie, comte du Maine, en pierre, sur son tombeau, au fond de la croisée à gauche, dans l'église de l'abbaye de la Cousture, au Mans. Dessin in-fol. en haut. Gaignières, t. 1, 26. = Partie d'une pl. in-fol. en larg. Montfaucon, t. I, pl. 32, n° 4. = Partie d'une pl. in-fol. en haut. Beaunier et Rathier, pl. 82, n° 2. = Partie d'une pl. in-fol. en haut. Seroux d'Agincourt, Histoire de l'art, etc., sculpture, pl. xxix, n° 25, t. II d°, p. 59. = Partie d'une pl. in-fol. magno en haut. Al. Lenoir, Monuments des arts libéraux, etc., pl. 11, p. 15.

1110.

Octobre 19. Sceau de Robert Ier de Bourgogne, évêque de Langres,

et monnaie relative. Petites pl. grav. sur bois. Société de sphragistique, Chezjean, t. II, p. 292, 294, dans le texte. 1110. Octobre 19.

Deux plaques en émail incrusté à chairs teintes, représentant le moine Étienne de Muzet, fondateur, en 1073, de l'ordre de Grandmont, près de Limoges, conversant avec saint Nicolas, et une adoration des mages. Travail de Limoges du commencement du XIIe siècle, au musée de l'hôtel de Cluny, nos 934, 935. 1110 ?

Deux monnaies anonymes de Vendôme. Partie d'une pl. in-8 en haut. Revue numismatique, 1845, E. Cartier, pl. 10, nos 2, 3, p. 217, 218.

1111.

Sceau de Robert le Jeune ou le Jérosolimitain, fils de Robert Frison XI, comte de Flandre, seul. Petite pl. Wree, Sigilla comitum Flandriæ, p. 8, dans le texte. Décemb. 11.

1112.

Portraits de Gilbert Ier, comte de Provence, et de Gerberge ou Gerburge sa femme. MF. f. (*M. Frosne*), pl. in-12 en haut. Ruffi, Histoire des comtes de Provence, p. 47, dans le texte.

<small>Ces portraits sont imaginaires.</small>

Portraits des mêmes. Pl. in-12 en haut. Bouche, la Chorographie — de Provence, t. II, p. 85, dans le texte.

<small>Idem.</small>

Monnaie de Bertrand, comte de Toulouse. Partie d'une

1112. pl. in-4 en haut. Tobiesen Duby, Monnoies des barons, pl. 104, n° 3.

Monnaie du même. Partie d'une pl. in-fol. en haut. Trésor de numismatique et de glyptique, Histoire par les monuments de l'art monétaire chez les modernes, pl. 24, n° 16.

Monnaie du même. Partie d'une pl. in-8 en haut. Revue numismatique, 1844, Requien, pl. 5, n° 11, p. 127.

1113.

Monnaie de Guirart ou Gérard Ier, comte de Roussillon. Partie d'une pl. in-4 en haut. Poey d'Avant, pl. 14, n° 1, p. 208.

1115.

Janvier 23. Tombeau de Thierry II, duc de Lorraine, fils de Gérard d'Alsace et d'Havide de Namur, dans le cloître du prieuré de Chatenoy, dont il était fondateur avec sa mère. Partie d'une pl. in-fol. en haut. Calmet, Histoire de Lorraine, t. II, pl. 1.

Sceau de Thierri II, duc de Lorraine. Partie d'une pl. in-fol. en haut. Calmet, Histoire de Lorraine, t. II, pl. cotée t. III, p. XL, pl. 1, n° 4.

<small>On ne conçoit pas pourquoi cette planche Ire est ainsi cotée dans les deux éditions. Il n'en est pas question au tome III, p. XL.</small>

Trois monnaies de Thierri, duc de Lorraine. Partie d'une pl. in-4 en haut., lithogr. De Saulcy, Recherches sur les monnaies des ducs héréditaires de Lorraine, pl. 1, nos 4 à 6.

LOUIS VI. 71

Monnaie attribuée à Thierri, duc de Lorraine, fils de Gérard d'Alsace. Partie d'une pl. in-fol. en haut. Calmet, Histoire de Lorraine, t. V, pl. 1, n° 49. 1115. Janvier 23.

Monnaie d'Adalberon IV, évêque de Metz. Partie d'une pl. in-fol. en larg., lithogr. De Saulcy, Recherches sur les monnaies des évêques de Metz, pl. 1, n° 19. 1115?

<small>Adalberon IV, nommé évêque de Metz par l'empereur Henri IV, ne fut pas paisible possesseur de son diocèse. Il fut déposé en 1115 ou 1117. On ignore l'époque de sa mort.</small>

Monnaie du même. Petite pl. grav. sur bois. Begin, Metz depuis dix-huit siècles, t. III, p. 86, dans le texte.

1116.

Tombe de Galon, évêque de Paris, en pierre, dans la chapelle de Saint-Denis, à gauche derrière le chœur de l'église de l'abbaye de Saint-Victor, de Paris. Dessin in-8, Recueil Gaignières à Oxford, t. II, f. 66. Février 23.

Sceau d'une charte de Gualon, évêque de Paris. Partie d'une pl. lithogr., in-fol. en larg. Mémoires de la Société des antiquaires de Normandie, 2ᵉ série, 2ᵉ vol. à la page 146.

<small>Les renvois sont incertains.</small>

Monnaie de Hugues Iᵉʳ, comte de Vermandois. Partie d'une pl. lithogr., grand in-8 en haut. Revue de la Numismatique française, 1837, Desains, pl. 5, n° 5, p. 113. 1116.

Blason des Bourbons de la première race, sous Archambaud VI, sire de Bourbon. Petite pl. grav. sur bois. Achille Allier, l'ancien Bourbonnais, t. I, p. 296, dans le texte.

1118.

Deux monnaies de Baudoin, roi de Jérusalem. Partie d'une pl. in-8 en haut. Michaud, Histoire des croisades, Catalogue des médailles des princes croisés, par Cousinery, t. V, pl. 2, nos 2, 3, p. 539.

Monnaie du même. Partie d'une pl. in-8 en haut. Michaud, Histoire des croisades, Catalogue des médailles des princes croisés, par Cousinery, t. V, pl. 2, n° 4, p. 541.

Douze monnaies de Beaudouin II du Bourg, comte d'Édesse, dont deux sont douteuses. Pl. in-4 en haut. De Saulcy, Numismatique des croisades, pl. 6, nos 1 à 12, p. 40, 41.

Trois monnaies incertaines des comtes d'Édesse. Partie d'une pl. in-8 en haut. Lettres du baron Marchant, Annotations de Victor Langlois, pl. 28, nos 7, 8, 9.

1119.

Juin 17. Sceau de Baudouin VII, dit Hapkin ou à la hache, et par corruption Hapeule, fils de Robert de Jérusalem, douzième comte de Flandre. Petite pl. Wree, Sigilla comitum Flandriæ, p. 9, dans le texte.

Octobre 13. Portrait d'Alain IV Fergent, duc de Bretagne, d'après un tableau a l'huile, dans l'église de l'abbaïe de Redon. *Dessiné par Fr. J. Chaperon, N. Pitau, sculpsit.* Pl. in-fol. en haut. Lobineau, Histoire de Bretagne, t. I, à la page 105. = Même pl. Morice, Histoire de Bretagne, t. I, à la page 90. = Pl. in-fol. en haut. Beaunier et Rathier, pl. 79. = Partie d'une

pl. in-fol. magno en haut. Al. Lenoir, Monuments des arts libéraux, etc., pl. 23, p. 30.

1119.
Octobre 13.

<small>Ce tableau à l'huile, et conséquemment d'un temps postérieur, paraît avoir été copié d'après une miniature du temps.</small>

Sceau d'Alain IV, surnommé Fergent, duc de Bretagne. Pl. de la grandeur de l'original, grav. sur bois. Nouveau Traité de diplomatique, t. IV, p. 229.

<small>Il avait abdiqué en 1112.</small>

Sceau du même. Partie d'une pl. in-fol. en haut. Beaunier et Rathier, pl. 83.

Monnaie du même. Partie d'une pl. lithogr., in-8 en haut. Revue numismatique, 1841, E. Cartier, pl. 20, n° 2, p. 365 (texte, pl. 19 par erreur).

Monnaie attribuée au même. Partie d'une pl. in-8 en haut. Berry, Études, etc., pl. 22, n° 18, t. I, p. 496.

1120 ?

Portrait d'Adalard, vicomte de Flandre, fondateur de l'hôpital d'Aubrac, près de Rodez, tableau appartenant à M. Niel, maire d'Aunac. Pl. lithogr., in-8 en haut. Mémoires de la Société — de l'Aveyron, M. Bousquet, curé de Buseins, t. V, p. 1, etc.

Mosaïque de l'abbaye de Saint-Bertin à Saint-Omer, qui recouvrait le tombeau de Guillaume, fils du comte de Flandre, Robert le Jeune, mort à Aire, en 1109, au musée de cette ville. Pl. in-4 en larg., lithogr. Mémoires de la Société des antiquaires de la Morinie, t. I, à la page 149.

Portail inférieur de l'église abbatiale de Saint-Jean de Reome, en Auxois, dont les sculptures représentent

1120 ? des personnages sacrés ou autres. Pl. in-fol. en larg. Plancher, Histoire de Bourgogne, t. I, à la page 516.

Timpan du portail de l'église d'Autry-Issard, à 5 kilomètres de Souvigny. Pl. in-8 en larg., lithogr. Bulletin des comités historiques, archéologie— beaux-arts, 1849, n° 3, à la page 93.

Chapiteaux de l'église de Saint-Denis d'Amboise, représentant le massacre des innocents et d'autres sujets. Pl. in-8 en larg., lithogr. Revue archéologique, 1846, pl. 49, p. 106.

Autel du commencement du xiie siècle, dans l'église de la Major, cathédrale de Marseille. Pl. in-4 en larg. Annales archéologiques, Alfred Ramé, t. II, à la page 28, voir p. 72.

Le roi Childéric II, bienfaiteur de l'abbaïe de Senones, en habits royaux, dans la chapelle rotonde de l'abbaïe de Senones, et probablement peint sur la muraille. Partie d'une pl. in-fol. en haut. Calmet, Notice de la Lorraine, t. II, pl. 3, n° 43.

> Cette figure était du commencement du xiie siècle, époque de la construction de cette chapelle.

Antoine, abbé de Senones, et frère Renerus, son architecte, prosternés devant la figure de la sainte Vierge, dans la chapelle rotonde de l'abbaïe de Senones, et probablement peint sur la muraille. Partie d'une pl. in-fol. en haut. Calmet, Notice de la Lorraine, t. II, pl. 3, n° 44.

Tombeau découvert il y a peu d'années dans le département des Deux-Sèvres, représentant une chasse,

du musée de Niort. Pl. in-8 en larg., lithogr. Revue archéologique, 1846, pl. 47, p. 43. 1120?

Description historique et critique et Vues des monuments religieux et civils les plus remarquables du département du Calvados ; par T. de Jolimont. Paris, Firmin Didot, 1825, in-4, fig. Ce volume contient :

Chapiteau d'un pilier de la nef de l'ancienne église paroissiale de Saint-Sauveur, de Caen, représentant un mendiant, et médaillon représentant une figure à triple face, de la même église. Pl. in-4 en haut. pl. 21 bis.

———

Sceau de Geoffroy de Dinan, incertain. Partie d'une pl. in-fol. en haut. Beaunier et Rathier, pl. 83.

Monnaie du système artésien, attribuée à Saint-Omer. Partie d'une pl. lithogr., in-8 en haut. Hermand, Histoire monétaire de la province d'Artois, pl. 3, n° 24.

Pièce que l'on peut considérer comme monnaie, frappée à Metz, attribuée au commencement du XIIe siècle. Petite pl. grav. sur bois. Begin, Metz depuis dix-huit siècles, t. III, p. 110, dans le texte.

M. de Saulcy croit ces pièces frappées sous l'épiscopat d'Herimann (1073-1090).

1121.

Figure d'Adam, abbé de Saint-Denis, sur son tombeau, Février 19. à l'abbaye de Saint-Denis. Partie d'une pl. in-8 en haut. Al. Lenoir, Musée des Monuments français, t. I, pl. 44, n° 518.

1122.

Dessin à la plume, représentant le démon du rouleau mortuaire de saint Vital, premier abbé de Savigny, mort en 1122, en vélin, des Archives du royaume. Pl. in-fol. en haut. Silvestre, Paléographie universelle, t. III, 234.

1123.

Deux monnaies de Guillaume V, comte de Toulouse. Partie d'une pl. in-4 en haut. Papon, Histoire générale de Provence, t. II, pl. 3, n°s 3, 4.

<small>Cette attribution n'est pas d'accord avec l'Art de vérifier les dates.</small>

Sceau d'Adelaïde, abbesse de Saint-Jean, de Laon. Pl. in-12 en haut., grav. sur bois. Mabillon, Annales ordinis sancti Benedicti, t. VI, p. 101, dans le texte.

Sceau de la même abbesse. Pl. de la grandeur de l'original, grav. sur bois. Nouveau Traité de diplomatique, t. IV, p. 357.

Sceau de la prévôté de Meullent (Meulan), Collection de M. Levrier, à Meulan. Partie d'une pl. in-4 en larg. Millin, Antiquités nationales, t. IV, n° XLIX, pl. 4, n°s 3, 4.

1124.

Juillet 23. Tombeau de Radulfus, Raoul le Verd, archevêque de Reims, dans la cathédrale de cette ville. Pl. in-12 en larg. Mabillon, Annales ordinis sancti Benedicti, t. VI, p. 109, dans le texte.

1125.

Monnaie de Henri V, empereur, et Étienne, évêque de

Metz. Partie d'une pl. in-4 en haut. Robert, Études numismatiques, etc., pl. 18, n° 14, p. 236.

Sceau de Hugues Ier, comte de Champagne. Partie d'une pl. in-fol. en haut., lithogr. Arnaud, Voyage — dans le département de l'Aube, pl. 4, p.

Sceau d'Adam de Soligné. Pl. de la grandeur de l'original, grav. sur bois. Nouveau Traité de diplomatique, t. IV, p. 271. 1125 ?

Baptistère de l'église de Gondecourt (arrondissement de Lille). Partie d'une pl. in-8 en haut. Bulletin de la Commission historique du département du Nord, t. I, de Contencin, pl. 1, p. 413.

Calice d'argent doré de saint Bernard, conservé à l'abbaye de Cisteaux. Deux dessins in-fol. en haut. Diversités curieuses, Recueil manuscrit in-fol. de la bibliothèque de l'Arsenal.

1126.

Monnaie de Hugues II, comte de Saint-Pol. Partie d'une pl. in-8 en haut. Revue de la numismatique belge, R. Chalon, 2e série, t. III, 1853, pl. 1, n° 7, p. 24.

Deux monnaies de Pierre, comte de Toul, frappées pendant l'épiscopat de Riquin, quarante et unième évêque de Toul. Partie d'une pl. in-4 en haut. Robert, Recherches sur les monnaies des évêques de Toul, pl. 2, nos 3, 4. 1126 ?

1127.

Portrait de Charles le Bon, treizième comte de Flandres, d'après un tableau du temps, du musée du P. Richardot; il est de profil, tourné à droite, et vêtu de rouge, miniature in-fol. en haut. Gaignières, t. I, Mars 2.

78　　　　　　　　　　LOUIS VI.

1127.　　　29. = Pl. in-fol. en haut. Montfaucon, t. II, pl. 11.
Mars 2.　　= Pl. in-fol. en haut. Beaunier et Rathier, pl. 4, 80.
= Partie d'une pl. in-4 en larg., color. Comte de Viel Castel, n° 161, texte, t. II, p. 50. = Pl. in-8 en haut., lith. Lucien de Rosny, Hist. de Lille, à la p. 40.

Deux sceaux du même. Petites pl. Wree, Sigilla comitum Flandriæ, p. 10, 11, dans le texte.

Novembre.　Tombe de Ursus Abbas, en quarreaux, la troisième de la première rangée, au fond du chapitre de l'abbaye de Jumiéges. Dessin in-8, Recueil Gaignières, à Oxford, t. V, f. 40.

Deux monnaies de Guillaume IX le Vieux, comte de Toulouse, duc d'Aquitaine. Partie d'une pl. in-4 en haut. Tobiesen Duby, Monnoies des barons, pl. 104, n[os] 4, 5.

Monnaie du même. Partie d'une pl. in-4 en haut. Tobiesen Duby, Monnoies des barons, pl. 104, n 21.

Deux monnaies du même. Partie d'une pl. in-4 en haut. Tobiesen Duby, Monnoies des barons, supplément, pl. 7, p. 12, 13.

Deux monnaies du même. Partie d'une pl. in-8 en haut. Revue numismatique, 1843, comte de Gourgue, pl. 14, n[os] 14, 15, p. 383.

Monnaie du même. Partie d'une pl. in-4 en haut. Poey d'Avant, pl. 26, n° 3, p. 459.

Huit monnaies de Guillaume VII, VIII ou IX, ducs d'Aquitaine, dont l'attribution est incertaine. Partie d'une pl. in-8 en haut. Revue numismatique, 1843, comte de Gourgue, pl. 14, n[os] 1 à 8, p. 373 et suiv.

1128.

Tombeau de Guillaume Cliton de Normandie, quatorzième comte de Flandre, fils de Robert, duc de Normandie, au monastère de Saint-Bertin, à Saint-Omer, à côté de son cousin Baudouin VII, douzième comte de Flandre. Pl. in-4 en haut., étroite. Wree, Sigilla comitum Flandriæ, p. 14, dans le texte. = Pl. in-4 en haut. Félix de Vigne, Vade-mecum du peintre, t. II, pl. 13. = Pl. lithogr., in-8 en haut. Lucien de Rosny, Histoire de Lille, à la page 42. {Juillet 28.}

<small>Quelques auteurs placent sa mort au 16 août.</small>

Deux sceaux du même. Petites pl. Wree, Sigilla comitum Flandriæ, p. 11, 12, dans le texte.

Sceau du même, de l'année 1127. Pl. de la grandeur de l'original, grav. sur bois. Nouveau Traité de diplomatique, t. IV, p. 224.

Quatre monnaies du même. Partie d'une pl. in-4 en larg. Tobiesen Duby, Monnoies des barons, pl. 79, nos 1 à 4.

Monnaie du même. Partie d'une pl. in-8 en haut., lithogr., n° 35. Mémoires de la Société d'émulation de Cambrai, E. Tordeux, 1833, p. 202.

Quatre monnaies du même, frappées en Artois. Partie d'une pl. lithogr., in-8 en haut. Hermand, Histoire monétaire de la province d'Artois, pl. 3, nos 27 à 29.

Deux monnaies du même. Partie de 2 pl. in-8 en haut., lith. Den Duyts, nos 143, 144, pl. I, n° 4, pl. XVIII, n° 105, p. 51.

Monnaie communale ou seigneuriale de Saint-Omer. Partie d'une pl. in-8 en haut. Revue numismatique, 1843, L. Dancoisne, pl. 12, n° 6, p. 282. {1128?}

1129.

Monnaie de Foulques V le Jeune, comte d'Anjou. Partie d'une pl. lithogr., in-8 en haut. Revue numismatique, 1841, E. Cartier, pl. 13, n° 12, p. 275.

Cinq monnaies attribuées au même. Partie d'une pl. in-4 en haut. Hucher, Essai sur les monnaies frappées dans le Maine, pl. 3, n°s 8 à 12, p. 36.

1130.

Monnaie de Bernard Atton, vicomte d'Albi, d'Agde, etc., comme vicomte de Carcassonne. Partie d'une pl. in-4 en haut. Poey d'Avant, pl. 15, n° 7, p. 219.

1130 ? Deux monnaies du règne de Louis VI, roi de France, frappées à Nevers, sous Guillaume II, comte de Nevers. Partie d'une pl. lithogr., in-8 en haut. Revue numismatique, 1841, E. Cartier, pl. 22, n°s 13, 14, p. 377 (texte, pl. 21 par erreur).

<small>Guillaume II mourut le 20 août 1148.</small>

Bas-relief au tympan du porche occidental intérieur de la cathédrale d'Autun, représentant le jugement universel, sculpté par *Gislebertus*. Pl. lithogr., in-fol. m° en larg. Du Sommerard, Album, 3e série, pl. 21. = Pl. in-12 en haut., grav. sur bois. De Caumont, Bulletin monumental, t. XVI, à la page 605, dans le texte.

1131.

Octobre 13. Tombeau de Philippe, fils de Louis VI le Gros, avec Constance, seconde femme de Louis VII le Jeune, morte le...... 1160, à l'abbaye de Saint-Denis. Pl. in-8 en haut., grav. sur bois. Rabel, les Antiquitez

et Singularitez de Paris, fol. 44, dans le texte. = 1131. Même pl. Du Breul, les Antiquitez et choses plus Octobre 13. remarquables de Paris, fol. 68 verso, dans le texte. = Dessin in-fol. en haut. Gaignières, t. I, 28. = Dessin in-4. Recueil Gaignières, à Oxford, t. II, f. 18. = Partie d'une pl. in-fol. en haut. Montfaucon, t. II, pl. 10, n° 2. = Partie d'une pl. in-8 en larg. Al. Lenoir, Musée des Monuments français, t. I, pl. 28, n° 18. = Partie d'une pl. in-fol. magno en haut. Al. Lenoir, Monuments des arts libéraux, etc., pl. 15, p. 21.

<small>Cette statue est du temps de saint Louis.

Philippe, fils de Louis le Gros, fut couronné roi de France du vivant de son père, et, après avoir régné avec lui deux ans, il mourut en 1131.</small>

Portrait de Raimond Berenguier, comte de Barcelone 1131. et de Provence. MF. f. (*M. Frosne*). Pl. in-12 en haut. Ruffi, Histoire des comtes de Provence, p. 69, dans le texte.

<small>Ce portrait est imaginaire.</small>

Portrait du même. Pl. in-12 en haut. Bouche, la Chorographie — de Provence, t. II, p. 101, dans le texte.

<small>Idem.</small>

1132.

Figure de Goffridus, abbé de Vendosme, miniature d'un manuscrit du temps. Pl. in-4 en haut. Mabillon, Annales ordinis sancti Benedicti, t. VI, p. 218, dans le texte.

1134.

Trois monnaies de Burchard, évêque de Meaux. Partie Janvier 4.

1134.
Janvier 4.
d'une pl. in-4 en haut. Tobiesen Duby, Monnoies des barons, pl. 11, n^{os} 2 à 4.

Monnaie du même. Partie d'une pl. in-4. en haut. Tobiesen Duby, Monnoies des barons, supplément, pl. 1, n° 18.

Cinq monnaies du même. Partie d'une pl. lithogr., in-8 en haut. Revue numismatique, 1840, Ad. de Longpérier, pl. 9, n^{os} 6 à 10 (texte, 13 à 17), p. 139.

1134.
Monnaie d'Aimery II, vicomte de Narbonne, que l'on pourrait aussi attribuer à Aimery Ier (1080-1105). Partie d'une pl. in-4 en haut. Poey d'Avant, pl. 15, n° 12, p. 222.

Monnaie d'un vicomte de Narbonne, du nom d'Aimeri, que l'on peut attribuer à Aimeri Ier, qui mourut vers 1105, ou à Aimeri II, qui périt devant Fraga, en 1134. Partie d'une pl. in-4 en haut. Tobiesen Duby, Monnoies des barons, pl. 92, n° 1.

Quatre monnaies des seigneurs ou vicomtes de Béarn, du nom de Centules, sans que l'on puisse les attribuer à l'un plus qu'à un autre. Partie d'une pl. in-4 en haut. Tobiesen Duby, Monnoies des barons, pl. 107, n^{os} 1 à 4.

<small>Il y a eu cinq vicomtes de Béarn de ce nom. Centules V régna jusqu'en 1134.</small>

1135.

Décembre 1.
Deux sceaux et contre-sceaux de Henri Ier, dit Beauclerc et le Lion, fils de Guillaume le Conquérant, roi d'Angleterre, duc de Normandie. Partie de deux pl. in-fol. en haut. Trésor de numismatique et de glyptique, Sceaux des rois et reines d'Angleterre, pl. 1, n° 3, pl. 2, n° 1.

Douze monnaies du même. Partie d'une pl. in-fol. en haut. Snelling, A. View, etc., 1762, pl. 1, n°ˢ 13 à 24. 1135.
Décembre 1.

 Gautier Map. le saint Graal. Manuscrit du xii^e siècle, premier tiers, in-.... Bibl. des ducs de Bourgogne, n° 9628; Marchal, t. 1, p. 193. Ce volume contient : 1135 ?

Des miniatures.

Chronique de Jérusalem. Manuscrit du xii^e siècle, premier tiers, in-.... Bibl. des ducs de Bourgogne, n° 11142. Marchal, t. I, p. 223. Ce volume contient :

Des miniatures.

1136?

Monnaie de Saint-Omer, précédemment attribuées à Tournay. Partie d'une pl. in-8 en haut. Revue numismatique, 1843, Victor Duhamel, pl. 18, n° 1, p. 438.

Sept monnaies anonymes de Vendôme, que l'on peut attribuer au temps de Geoffroi Grisegonelle, comte de Vendôme. Partie d'une pl. in-8 en haut. Revue numismatique, 1845, E. Cartier, pl. 10, n°ˢ 4 à 10, p. 219, 220.

Monnaie anonyme de Vendôme. Partie d'une pl. in-8 en haut. Revue numismatique, 1849, E. Cartier, pl. 8, n° 3, p. 287.

1137.

Deux monnaies de Guillaume X, duc d'Aquitaine. Partie d'une pl. in-4 en haut. Tobiesen Duby, Monnoies des barons, pl. 32, n°ˢ 1, 2. Avril 9.

Tombeau de Louis VI le Gros avec Henri I^{er}, fils de Robert, mort le 4 août 1060, à l'abbaye de Saint- Août 1.

1137.
Août 1.

Denis, pl. in-8 en haut., grav. sur bois. Rabel, les Antiquitez et Singularitez de Paris, fol. 42, dans le texte. = Même pl. Du Breul, les Antiquitez et choses plus remarquables de Paris, fol. 68, dans le texte. = Dessin in-fol. en haut. Gaignières, t. I, 27. = Partie d'une pl. in-fol. en haut. Montfaucon, t. II, pl. 10, n^{os} 1, 3, 4, 5. = Partie d'une pl. in-fol. magno en haut. Al. Lenoir, Monuments des arts libéraux, etc., pl. 15, p. 21.

<p style="padding-left:2em"><small>Cette statue est du temps de saint Louis.</small></p>

Statue de Louis VI le Gros, sans indication du lieu où elle était, et trois sceaux de ce roi. Pl. in-4 en larg. Comte de Viel Castel, n° 158, texte, t. II, p. 50.

Figure de Louis VI le Gros, d'après les monuments du temps. Pl. ovale in-12 en haut., grav. sur bois. Du Tillet, Recueil des roys de France, p. 76, dans le texte.

Sceaux de Louis VI le Gros. Mabillon, de re diplomatica, pl. 41.

Sceau du même. Pl. de la grandeur de l'original, grav. sur bois. Nouveau Traité de diplomatique, t. IV, p. 127.

Sceau du même. Pl. de la grandeur de l'original, grav. sur bois. Nouveau Traité de diplomatique, t. IV, p. 128.

Sceau du même. Partie d'un pl. in-4 en haut. (de Migieu), Recueil des sceaux du moyen âge, pl. 2, n° 26.

Sceau du même. Partie d'une pl. in-fol. en haut. Trésor de numismatique et de glyptique, Sceaux des rois et reines de France, pl. 3, n° 1.

Douze monnaies de Louis VI le Gros, dont quelques-unes peuvent être de Louis VII le Jeune, son fils. Pl. in-4 en haut. Le Blanc, pl. 164, nos 1 à 12, à la page 164.

1137.
Août 1.

Six monnaies du même, dont une partie pourrait être attribuée à Louis VII. Partie d'une pl. lith., grand in-8 en haut. Revue de la numismatique française, 1836, E. Cartier, pl. 6, nos 2 à 7, p. 253 et suiv.

Deux monnaies du même, que l'on pourrait aussi donner à Louis VII. Partie d'une pl. lithogr., in-8 en haut. Revue numismatique, 1838, E. Cartier, pl. 3, nos 3, 4, p. 95, 96.

Monnaie du même, frappée à Dreux. Partie d'une pl. lithogr., in-8 en haut. Revue numismatique, 1838, E. Cartier, pl. 15, n° 5, p. 370.

Monnaie que l'on peut attribuer à Louis VI, frappée à Saintes, et qui avait été donnée à Autun par Tobiesen Duby. Petite pl. grav. sur bois. Revue numismatique, 1839, Ad. de Longpérier, p. 252, dans le texte.

Monnaie de Louis VI, frappée à Paris. Partie d'une pl. in-4 en haut. Conbrouse, t. III, pl. 47.

Dix-sept monnaies du même, frappées dans diverses villes, dont une pourrait être de Louis VIII. Pl. in-4 en haut. Conbrouse, t. III, pl. 50.

Le catalogue à la fin du volume fait confusion pour les pièces de cette planche.

Monnaie du même. Partie d'une pl. in-4 en haut. Du Cange, Glossarium, 1840, t. IV, pl. 5, n° 22.

Trois monnaies du même, frappées, les deux premières à Montreuil-sur-Mer, et la troisième à Dreux. Partie

1137.
Août 1.

de deux pl. lithogr., in-8 en haut. Mallet et Rigollot, Notice sur une découverte de monnaies picardes, n°ˢ 79, 86, 88.

Seize monnaies du même. Partie de deux pl. in-8 en haut. Berry, Études, etc., pl. 25, n°ˢ 15 à 18, pl. 26, n°ˢ 1 à 12, t. I, p. 553 à 559.

Monnaie d'un comte de Nevers, de l'époque du règne de Louis VI le Gros. Petite pl. grav. sur bois. Revue numismatique, 1845, D. Voillemier, p. 145, dans le texte.

LOUIS VII LE JEUNE.

1137.

Sceau de Lothaire II, roi des Romains, à une charte pour la ville de Strasbourg. Au bas d'une pl. in-fol. m° en haut. Schœpfling, Alsatiæ diplomatica, pl. 19, à la page 207. *Décembre 4.*

Monnaie du même. Partie d'une pl. lithogr., in-4 en haut. Fougères et Coubrouse, Description — des monnaies de la deuxième race, n° 419.

Sceaux de Louis VII à deux chartes relatives au monastère de Saint-Martin des Champs de Paris et au fief de la Rappée. Deux pl. petit in-4 en haut. Marrier, Monasterii regalis S. Martini de Campis — historia, p. 30 et 32, dans le texte. *1137.*

Deux monnaies d'Étienne Ier de Penthièvre, comte de Guingamp, que l'on pourrait attribuer aussi à Etienne II. Partie d'une pl. in-8 en haut. Revue numismatique, 1844, F. Poey d'Avant, pl. 11, nos 2, 3, p. 378.

Monnaie du même, frappée à Guingamp. Partie d'une pl. in-8 en haut. Revue numismatique, 1847, A. Barthélemy, pl. 18, n° 4, p. 422.

Monnaie de Eudes Ier, seigneur d'Issoudun. Partie d'une pl. in-8 en haut. Revue numismatique, 1846, E. Cartier, pl. 17, n° 9, p. 329.

1137. Deux monnaies de Guillaume X, duc d'Aquitaine. Partie d'une pl. lithogr., in-8 en haut. Revue numismatique, 1841, E. Cartier, pl. 14, n°ˢ 1, 2, p. 277.

1139.

Sceau de Simon I^er, duc de Lorraine. Partie d'une pl. in-fol. en haut. Calmet, Histoire de Lorraine, t. II, pl. cotée t. III, p. xl, pl. 1, n° 5.

> On ne conçoit pas pourquoi cette planche 1 est ainsi cotée de même dans les deux éditions. Il n'en est pas question au t. III, p. xl.

1140.

Avril 22. Tombeau de Nicolas, sire d'Estouteville, dans l'église de Valmont, dans le pays de Caux. Pl. in-4 en haut. Langlois, Essai — sur l'abhaye de Fontenelle, pl. 14. =Plâtre de cette statue, Musée de Versailles, n°1245.

Octobre 6. Statue de Guillaume Adelelme, évêque de Poitiers, dans les ruines de l'abbaye de Moreaux, à sept lieues de Poitiers. Pl. in-12 en haut., grav. sur bois. De Caumont, Bulletin monumental, t. II, à la page 503, dans le texte. = Partie d'une pl. in-fol. en larg., lithogr. Mémoires de la Société des antiquaires de l'Ouest, Redet, 1844, pl. 7, p. 280.

1140 ? Portail de l'abbaye de Saint-Denis, bâti vers 1140, sous Louis le Jeune, dans lequel étaient placées six figures colossales représentant Hugues Capet, Robert, Henri, Philippe, Louis le Gros et Louis le Jeune. Trente autres figures plus petites représentaient les rois qui ont régné jusqu'à la construction de cette partie de l'église Saint-Denis. Pl. in-8 en haut. Al. Lenoir, Musée des Monuments français, t. II, pl. 62, n° 525.

Portail de l'église de Saint-Denis et montants de la porte sculptés. Partie d'une pl. in-fol. magno en haut. Al. Lenoir, Monuments des arts libéraux, etc., pl. 20, p. 26.

1140?

Ancien portail de l'abbaye de Saint-Denis, bâti sous Louis le Jeune. Pl. in-8 en haut. A. Lenoir, Histoire des arts en France, pl. 28.

La figure du roi David, sculptée sur le grand portail de l'église de Saint-Denis, tenant une espèce de violon. Partie d'une pl. in-fol. magno en haut. Al. Lenoir, Monum. des arts libéraux, etc., pl. 18, p. 23.

Pavé de l'église de Saint-Denis. Partie d'une pl. in-fol. magno en haut. Al. Lenoir, Monuments des arts libéraux, etc., pl. 21, p. 27.

Peinture sur verre représentant la consécration d'un évêque, des vitres du chevet de l'église de Saint-Denis. Pl. in-4 carrée. Al. Lenoir, Musée des Monuments français, t. VII, pl. 238. = Partie d'une pl. in-fol. magno en haut. Al. Lenoir, Monuments des arts libéraux, etc., pl. 24, p. 31.

Tombeau représentant deux figures, un homme et une femme, les fondateurs de l'abbaye d'Ardenne, sans noms, en pierre, à la troisième arcade au fond du chapitre de l'abbaye d'Ardenne. Dessin in-4, Recueil Gaignières, à Oxford, t. V, f. 55.

<small>Les fondateurs de l'abbaye d'Ardenne, dans le diocèse de Bayeux, se nommaient Adulphe de Foro et Asselina sa femme. Cette abbaye fut dédiée à la sainte Vierge en 1138.</small>

Quatre pièces d'orfévrerie, ayant appartenu à l'abbé Suger. Partie d'une pl. in-fol. magno, en haut.

1140 ? Al. Lenoir, Monuments des arts libéraux, etc., pl. 23, p. 30.

Vase en calcédoine antique, dont la monture en argent doré, rehaussée de pierreries, a été exécutée pour l'abbé Suger, provenant du trésor de l'abbaye de Saint-Denis. Musée du Louvre, bijoux, n° 575, comte de Laborde, p. 350.

Vase en porphyre antique, dont la monture en argent doré et imitant un aigle, a été exécutée pour l'abbé Suger, provenant du trésor de l'abbaye de Saint-Denis. Musée du Louvre, bijoux, n° 664, comte de Laborde, p. 360.

Monnaie de la ville de Manosque en Provence, frappée pour les comtes de Forcalquier, antérieure à 1149. Petite pl. grav. sur bois. Mémoires de la Société des antiquaires de France, A. de Longpérier, t. XX, nouvelle série, t. X, p. 25, dans le texte.

1141.

Monnaie de Hugo III, comte de Saint-Pol, mort en 1141 ou 1145. Partie d'une pl. in-8 en haut. Revue numismatique, 1850, D. Rigollot, pl. 5, n° 1, p. 203.

Hugues III mourut en 1141, suivant l'Art de vérifier les dates.

Monnaie que l'on peut attribuer au même. Partie d'une pl. in-4 en haut. Poey d'Avant, pl. 22, n° 2, p. 401.

Les dates de l'auteur ne sont pas exactes.

Monnaie du même, que l'on pourrait aussi attribuer à Hugues IV, son petit-fils, mort en 1205. Partie d'une

pl. lith., in-8 en haut. Revue numismatique, 1842, 1141.
Desains, pl. 5, n° 5, p. 131.

1142.

Tombe de Henricus Aper, archiepisc. Senon. (Henri Janvier 10.
Sanglier, archevêque de Sens), en pierre, en bas-
relief, au fond du chapitre, à droite de la chaise du
prieur, dans l'abbaye de Saint-Pierre-le-Vif. Dessin
grand in-8, Recueil Gaignières, à Oxford, t. XIII,
f. 79. = Pl. in-fol. en haut. Willemin, pl. 68. =
Partie d'une pl. in-fol. magno, en haut. Al. Lenoir,
Monuments des arts libéraux, etc., pl. 18, p. 23.

Vu du tombeau d'Abeilard dans l'église Saint-Marcel- Avril 21.
les-Châlons-sur-Saône. Pl. in-8 en haut. Al. Lenoir,
Musée des Monuments français, t. I. pl....., n° 517,
p. 228.

Chapelle sépulcrale d'Héloïse et d'Abeilard, construite
avec des débris du cloître du Paraclet, au Musée des
Petits-Augustins. Au milieu est placé le tombeau d'A-
beilard, élevé par Pierre le Vénérable, abbé de Cluny,
dans l'église de Saint-Marcel, près de Châlon-sur-
Saône. Partie d'une pl. in-fol. magno, en haut.
Al. Lenoir, Monuments des arts libéraux, etc., pl. 24,
p. 32.

> Pour le tombeau d'Héloïse et d'Abélard, voir à la date du
> 17 mai 1163, époque de la mort d'Héloïse.
>
> Depuis la suppression du Musée des Petits-Augustins, cette
> chapelle sépulcrale et les corps d'Héloïse et d'Abélard ont été
> transportés au cimetière du Père La Chaise.

Figure à genoux de Pierre Baillard, que l'on croit être
Abaillard, ami d'Aloïse, sur un vitrail de l'église de

1142.
Avril 21.

Notre-Dame de Chartres. Dessin color., in-fol. en haut. Gaignières, t. I, 35.

Portrait d'Abeilard, peint sur verre, sur une des vitres de l'église cathédrale de Chartres. Pl. in-8 en larg. Al. Lenoir, Musée des Monuments français, t. VII, pl. 243. = Pl. petit in-4 en larg. A. Lenoir, Histoire des arts en France, pl. 40. = Partie d'une pl. in-4 en haut., color. Comte de Viel Castel, n° 162, texte, t. II, p. 49.

Figure d'Abeilard, vitrail de l'église de Notre-Dame de Poissy. Pl. in-fol. en haut. Beaunier et Rathier, pl. 85.

Novemb. 13. Huit monnaies des Foulques, comtes d'Anjou, qu'il n'est pas possible d'attribuer avec certitude à l'un d'eux. Foulque Ier mourut en 938, Foulque V en 1142. Partie d'une pl. in-4 en haut. Tobiesen Duby, Monnoies des barons, pl. 72, nos 1 à 8.

1142.
Sceau d'Hugues II du nom, surnommé Borel et le Pacifique, quatrième duc de Bourgogne de la première race. Partie d'une pl. in-fol. en haut. Plancher, Histoire de Bourgogne, t. I, à la page 1.

Sceau du même. Pl. de la grandeur de l'original, grav. sur bois. Nouveau Traité de diplomatique, t. IV, p. 232.

Deux sceaux du même. Partie d'une pl. in-4 en haut. (de Migieu), Recueil des sceaux du moyen âge, pl. 1, nos 3, 4.

Monnaie de Hugues II le Pacifique, duc de Bourgogne. Partie d'une pl. in-4 en haut. Tobiesen Duby, Monnoies des barons, pl. 49, n° 4.

Monnaie du même, frappée à Dijon. Partie d'une pl. in-4 en haut. (de Migieu), Recueil des sceaux du moyen âge, pl. 1**, n° 3. 1142.

Monnaie du même. Partie d'une pl. lithogr., in-4 en haut. Barthélemy, Essai sur les monnaies des ducs de Bourgogne, pl. 1, n° 5.

Tombeau de Rainaud III, comte de Bourgogne, à Saint-Étienne de Besançon. Pl. in-8 en haut., lithogr. Clerc, Essai sur l'histoire de la Franche-Comté, t. I, à la page 346.

Statue de Grimoard, évêque de Poitiers, dans les ruines de l'abbaye de Moreaux, à sept lieues de Poitiers. Pl. in-12 en haut., grav. sur bois. De Caumont, Bulletin monumental, t. II, à la page 503, dans le texte. = Partie d'une pl. in-fol. en larg., lithogr. Mémoires de la Société des antiquaires de l'Ouest, Redet, 1844, pl. 7, p. 280.

Il mourut en 1140 ou 1142.

Deux chapiteaux figurés de l'ancienne église du château de Dreux. Pl. in-8 en haut. Séances publiques de la Société libre d'émulation de Rouen, 1834, pl. 3. 1142?

1144.

Monnaie de Marseille, frappée sous Berenger-Raymond, comte de Provence. Partie d'une pl. in-4 en haut. Papon, Histoire générale de Provence, t. II, pl. 1, n° 9.

Sceau d'Ivain de Gand, comte d'Alost et de Waës. Partie d'une pl. in-fol. en haut. Wree, la Généalogie des comtes de Flandre, p. 24 b, preuves, p. 190. 1144?

1145.

Portrait de Berenguier Raimond, comte de Melgueil et marquis de Provence. MF. f. (*M. Frosne*), pl. in-12 en haut. Ruffi, Hist. des comtes de Provence, p. 73, dans le texte.

<small>Ce portrait est imaginaire.</small>

Portrait du même. Pl. in-12 en haut. Bouche, la Chorographie — de Provence, t. II, p. 142, dans le texte.

<small>Idem.</small>

Monnaie de Raymond Berenger, comte de Provence. Partie d'une pl. in-4 en haut. Grosson, Recueil des antiquités et monuments marseillois, pl. 9, n° 3.

1147 ?

Portrait d'Ermengarde, fille de Foulques Rechin, comte d'Anjou, seconde femme d'Alain IV Fergent, duc de Bretagne, d'après un tableau à l'huile, dans l'église de l'abbaïe de Redon. *Dessiné par F. J. Chaperon, N. Pitau, sculps.* Pl. in-fol. en haut. Lobineau, Histoire de Bretagne, t. I, à la page 138. = Même pl., Morice, Histoire de Bretagne, t. I, à la page 98.

<small>Ce tableau à l'huile, et conséquemment d'un temps postérieur, paraît avoir été copié d'après une ancienne miniature ou un vitrail.</small>

1148.

Janvier 20. Sceau de Rainaud III, comte de Bourgogne. Pl. de la grandeur de l'original, grav. sur bois. Perard, Recueil de plusieurs pièces curieuses servant à l'histoire de Bourgogne, p. 230, dans le texte.

Monnaie d'Alphonse, dit Jourdain, comte de Toulouse. Partie d'une pl. in-4 en haut. Papon, Histoire générale de Provence, t. II, pl. 3, n° 5.

1148. Avril.

Monnaie du même. Partie d'une pl. in-4 en haut. Tobiesen Duby, Monnoies des barons, pl. 104, n° 6.

<small>Cette monnaie a été attribuée à saint Gilles. Voir ci-après.</small>

Monnaie du même. Partie d'une pl. in-4 en haut. Tobiesen Duby, Monnoies des barons, supplément, pl. 1, n° 8.

Monnaie du même. Partie d'une pl. in-4 en haut. Saint-Vincens, Monnaies des comtes de Provence, pl. 12, n° 5.

Monnaie du même. Partie d'une pl. lithogr., in-8 en haut. Revue numismatique, 1841, E. Cartier, pl. 22, n° 6, p. 374 (texte, pl. 21, n° 5, par erreur).

Deux monnaies du même. Partie d'une pl. in-4 en haut. Poey d'Avant, pl. 15, n°s 2, 3, p. 214, 215.

Monnaie de Saint-Gilles. Partie d'une pl. in-8 en haut. Revue numismatique, 1843, A. Barthélemy, pl. 15, n° 2, p. 391.

1148.

<small>Tobiesen Duby attribue cette monnaie à Alphonse Jourdain (Monnaies des barons, pl. 104, n° 6). Voir ci-avant.</small>

Deux monnaies attribuées à Louis VII le Jeune, et frappées pendant le siége de Damas. Partie d'une pl. in-4 en haut. Conbrouse, t. IV, pl. 181.

Deux monnaies que l'on peut regarder comme frappées en Syrie, pendant ou après le siège de Damas, avec les effigies de Louis VII, roi de France et de l'empereur Conrad III. Petite pl. grav. sur bois. Revue numismatique, 1838, F. de Saulcy, p. 83, dans le texte.

1148. Monnaie de Conan III le Gros, duc de Bretagne. Partie d'une pl. in-4 en haut. Poey d'Avant, pl. 4, n° 3, p. 45.

Sceau de Gaucher de Salins, à une charte de 1148. Partie d'une pl. in-4 en haut. Guillaume, Histoire généalogique des sires de Salins, t. I, à la page 122.

1149.

Octobre 17. Figure d'Ulger, évêque d'Angers, en cuivre émaillé, sur son tombeau, dans l'église de Saint-Maurice d'Angers. Dessin in-fol. en haut. Gaignières, t. I, 33.

Tombeau d'Ulger, évêque d'Angers, avec sa figure en cuivre émaillé; ce tombeau était autrefois couvert d'ouvrages de cuivre doré, émaillé. Il est dans la nef contre la muraille, à droite, près la porte du cloître de Saint-Maurice d'Angers. Deux dessins, Recueil Gaignières à Oxford, t. VII, f. 190, 191.

Figure d'Ulger, évêque d'Angers, sans indication d'où était ce monument. Pl. in-fol. en haut. Beaunier et Rathier, pl. 86.

1150.

Tombeau de Barthélemy de Vir, évêque de Laon, dans l'église de l'abbaye de Foigny en Picardie. Pl. in-4 en haut., grav. sur bois. De Caumont, Bulletin monumental, t. X, à la page 668.

Sceau du même. Pl. grav. sur bois. Société de sphragistique, Levieux Lavallière, t. III, p. 357, dans le texte.

1150? Heures de Guill. de Talvas, comte de Ponthieu et d'Alençon, baron de Sennois. Manuscrit de la bibliothè-

que de la ville du Mans. G. Hænel 199, n° 127. Ce 1150 ?
manuscrit contient :

Douze peintures et des initiales dorées.

<small>Guill. de Talvas donna ces Heures, qui étaient à son usage, aux moines de Perseigne. Il fut tué en 1161.</small>

Vitrail fondé par Suger, de l'abbaye royale de Saint-Denys. Pl. lithogr., in-fol. en haut., color. De Lasteyrie, Histoire de la peinture sur verre, pl. 3.

Histoire de Moïse, vitrail de l'abbaye royale de Saint-Denys. Pl. lithogr., in-fol. en haut., color. de Lasteyrie, Histoire de la peinture sur verre, pl. 5.

Initiale peinte représentant des sujets de la vie de David, d'un manuscrit intitulé : *Incipit tractatus psalmorum beati Augustini doctoris*, de la Bibliothèque de Rouen. Pl. in-4 en haut. Langlois, Essai sur la Calligraphie des manuscrits du moyen âge, à la page 31 (pl. 5).

Martyre de saint Quentin, miniature d'un manuscrit intitulé : l'Authentique, du xii° siècle, de la Bibliothèque de Saint-Quentin. Pl. in-12 en haut. Mémoires de la Société académique — du département de l'Oise, Ch. Gomart, t. II, à la page 420.

Deux plaques d'émail incrusté, de Limoges; l'une représente le moine Étienne de Muret, fondateur en 1073 de l'ordre de Grandmont, près de Limoges, conversant avec saint Nicolas; l'autre offre l'adoration des mages, de la collection du Sommerard. Partie d'une pl. lith. et color., in-fol. m°, en larg. Du Sommerard, les Arts au moyen âge, album, 2° série, pl. 38, n°ˢ 1, 2 (le texte porte pl. 28).

1150 ? Étienne de Muret mourut à l'âge de quatre-vingts ans, en 1124, et fut canonisé.

Couronne d'un roi franc, agrafe de manteau, tête de roi franc, chlamyde des Francs, tête de Franc, tirées du portail de l'église Notre-Dame de Chartres. Pl. in-4 en haut. Comte de Viel Castel, n° 4, texte, t. I, p. 4.

Vase de cristal de roche garni d'or et de pierreries, sur lequel est une inscription qui indique que la reine Alienor avait donné ce vase au roi Louis VII son époux, qui en avait fait présent à l'abbé Suger, du trésor de l'église de l'abbaye de Saint-Denis. *N. Guerard, sculp.* Partie d'une pl. in-fol. en larg. Felibien, Histoire de l'abbaye royale de Saint-Denys, pl. 4, Z. = Au Louvre, Musée des souverains.

Reliquaire du xiie siècle, que l'on croit avoir appartenu à Sanson, archevêque de Reims. Pl. in-4 en haut., lithogr. Prosper Tarbé, Trésors des églises de Reims, à la page 154.

Fenêtre à panneaux ornés, vitrail de l'abbaye royale de Saint-Denys. Pl. lithogr., in-fol. en haut., color. De Lasteyrie, Histoire de la peinture sur verre, pl. 6.

Panneaux détachés des fenêtres de l'abbaye royale de Saint-Denys. Pl. lithogr., in-fol. en haut., color. De Lasteyrie, Histoire de la peinture sur verre, pl. 7.

Un lit conjugal, miniature d'un manuscrit d'une bibliothèque particulière à Vannes. Partie d'une pl. in-fol. en haut. Beaunier et Rathier, pl. 88.

Miniature représentant une initiale sur laquelle est un sujet de diables, d'un manuscrit de la bibliothèque de Rouen, du xie ou xiie siècle. Pl. in-8 en haut.

Langlois, Essai sur la calligraphie des manuscrits du moyen âge, à la page 29 (pl. 4).

1150?

Huit figures de saints, rois et reines placés au frontispice de la cathédrale de Chartres. Ces figures sont considérées comme représentant des rois mérovingiens et d'autres personnages de ce temps. Pl. in-fol. en haut. Montfaucon, t. I, pl. 9.

<small>Montfaucon pensait que si le frontispice de cette église n'était pas du temps de la première race, ces statues faisaient partie de l'ancienne église, et avaient été transportées et placées au portail du xii^e siècle.</small>

<small>Il a été reconnu, depuis, que ces figures sont du xii^e siècle ; mais les auteurs qui en ont fait mention ne sont pas entièrement d'accord à cet égard, ni sur les noms des personnages que ces statues représentaient. Voir les articles ci-après.</small>

Statues de rois et reines du portail de l'église de Notre-Dame de Chartres. — Coiffures et ornements, idem. Six pl. in-fol. en haut. Willemin, pl. 61 à 66.

Diverses statues du portail de l'église de Notre-Dame de Chartres. Partie d'une pl. in-fol. magno en haut. Al. Lenoir, Monuments des arts libéraux, etc., pl. 13, p. 16, 17.

Deux reines inconnues de la première race, d'après Montfaucon ; et, suivant lui, placées au principal portail de la cathédrale de Chartres. Pl. in-fol. en haut. Beaunier et Rathier, pl. 22.

<small>Suivant l'ouvrage de MM. Beaunier et Rathier, ces deux figures n'existent pas à la cathédrale de Chartres, où ils disent les avoir inutilement cherchées, et où il ne manque cependant aucune statue au portail indiqué par Montfaucon.</small>

<small>Les autres figures aussi indiquées par lui comme étant au même portail, n'y existent pas non plus.</small>

Huit statues de rois mérovingiens, à l'ancienne cathé-

1150 ? drale de Chartres. Deux pl. in-4 en haut. Comte de Viel Castel, n°s 13, 14, texte, t. I, p. 13.

Huit figures de l'église de Notre-Dame de Chartres. Deux pl. in-4 en haut. Comte de Viel Castel, n°s 19, 20, texte, t. I, p. 17.

> La Vendée, par le baron de Wismes. Nantes, Prosper Sebire. Paris, Goujon, etc. Un volume in-fol. fig. Dans ce volume se trouve :

Portail de l'église de Vouvant, dans la Vendée. Pl. in-fol. en haut., lithogr.

> Ce portail offre diverses figures sculptées, dont les sujets n'ont pas reçu d'explications satisfaisantes.
> Une charte de Guillaume V, dit le Grand, comte de Poitou, avait concédé à l'abbaye de Maillezais plusieurs domaines, et entre autres un emplacement près du château qu'il venait d'édifier à Vouvant, à la condition de faire construire sur ce terrain une église et un monastère. Cependant on regarde cette église de Vouvant comme étant du xiie siècle.

Bas-reliefs et détails de la façade de l'église de Notre-Dame de Poitiers. Trois pl. in-4 et in-fol. en haut., lithogr. Mémoires de la Société des antiquaires de l'Ouest. Lecointre-Dupont, 1839, pl. 2 et 3, et planche non numérotée, p. 133 et 148.

Bas-relief du portail de l'église de l'ancienne abbaye de Conques (Rouergue). Pl. lithogr., in-fol. en haut. Taylor, etc., Voyages pittoresques et romantiques dans l'ancienne France. Languedoc, 1er vol., 2e partie, n° 96.

Cuve des fonts baptismaux dans l'église de Breuil-le-Vert en Beauvoisis. Pl. in-fol. en haut. Woïllez, Archéologie des monuments religieux de l'ancien Beauvoisis. Breuil-le-Vert, pl. 2.

Tombeau d'Adée, fille du comte Hilduin, seigneur de Breteuil, etc., femme de Raoul II, comte de Crépy et de Senlis, dans l'église de Notre-Dame de Nanteuil. Partie d'une pl. in-4 en larg., tirée avec la précédente sur une feuille in-fol. en haut. Description générale et particulière de la France (de La Borde, etc.), t. VI. Valois et comté de Senlis, pl. 34 bis, n° 7. 1150?

Tombeau d'une femme inconnue, à l'ancienne abbaye de Bourboucq, près Dunkerque. Pl. in-8 en haut., lithogr., pl. 1. Bulletin de la Commission historique du département du Nord, t. II, à la page 189.

Sceau de Sibylle d'Anjou, deuxième femme de Thierry d'Alsace, comte de Flandre. Partie d'une pl. in-fol. en haut. Wree, la Généalogie des comtes de Flandre, p. 25 *a*, preuves, p. 187.

Grand sceau du monastère de Saint-Nigaize, à Meulan; collection de M. Levrier, à Meulan. Partie d'une pl. in-4 en larg. Millin, Antiquités nationales, t. IV, n° XLIX, pl. 2, n° 3.

Petit sceau des prieurs du monastère de Saint-Nigaize, à Meulan; collection de M. Levrier, à Meulan. Partie d'une pl. in-4 en larg. Millin, Antiquités nationales, t. IV, n° XLIX, pl. 2, n° 4.

Sceau de l'Hôtel-Dieu de Meulan; collection de M. Levrier, à Meulan. Partie d'une pl. in-4 en larg. Millin, Antiquités nationales, t. IV, n° XLIX, pl. 2, n° 5.

Dix monnaies attribuées aux évêques de Tournai. Pl. in-8 en haut. Revue de la numismatique belge. J. Lelewel, t. II, pl. 6, p. 306 et suiv.

1130 ? Le texte ne donne pas de détails sur toutes les monnaies de la planche.

Six monnaies des seigneurs d'Issoudun, anonymes. Partie d'une pl. in-4 en haut. Poey d'Avant, pl. 8, n°⁸ 7 à 12, p. 117, 118.

Monnaie des seigneurs d'Issoudun, anonyme. Partie d'une pl. in-4 en haut. Poey d'Avant, pl. 25, n° 8, p. 453.

Trois monnaies anonymes de Chartres. Partie d'une pl. in-8 en haut. Revue numismatique, 1845, E. Cartier, pl. 2, n°⁸ 1 à 3, p. 41 et suiv.

Monnaie anonyme de Chartres. Partie d'une pl. in-8 en haut. Revue numismatique, 1846, E. Cartier, pl. 2, n° 1, p. 33.

Deux monnaies anonymes de Chartres. Partie d'une pl. in-8 en haut. Revue numismatique, 1849, E. Cartier, pl. 7, n°⁸ 10, 11, p. 284, 285.

Monnaie anonyme de Romorantin. Partie d'une pl. in-4 en haut. Poey d'Avant, pl. 1, n° 8, p. 18.

Monnaie anonyme de Blois. Partie d'une pl. in-8 en haut. Revue numismatique, 1844, E. Cartier, pl. 13, n° 11, p. 425.

Monnaie d'un comte d'Angoulême, incertain. Partie d'une pl. in-4 en haut. Poey d'Avant, pl. 11, n° 2, p. 161.

Deux anciennes monnoyes du Périgord. Partie d'une pl. lith., in-8 en haut. Revue numismatique, 1841, comte A. de Gourgue, pl. 11, n°⁸ 1, 2, p. 188.

Quatre monnaies des comtes de Poitou. Partie d'une pl. in-fol. en larg., lithogr. Mémoires de la Société

des antiquaires de l'Ouest, Lecointre-Dupont, 1839, 1150 ?
pl. 8, n°ˢ 6 à 9, p. 346, 349.

Deux monnaies ducales d'Aquitaine, sans indication de personnes. Partie d'une pl. in-8 en haut. Revue numismatique, 1843, comte de Gourgue, pl. 14, n°ˢ 10, 11, p. 377.

Deux monnaies des princes d'Orange. Partie d'une pl. in-4 en haut. Saint-Vincens, Monnaies des comtes de Provence, pl. 15, n°ˢ 1, 2.

Monnaie de la principauté d'Orange. Partie d'une pl. in-4 en haut. Saint-Vincens, Monnaies des comtes de Provence, pl. 15, n° 3.

1151.

Figure de Geoffroy le Bel, comte du Maine, en cuivre Septembre 7. émaillé sur son tombeau, dans la nef de l'église cathédrale de Saint-Julien du Mans. Dessin in-fol. en haut. Gaignières, t. I, 34. = Partie d'une pl. in-fol. en larg. Montfaucon, t. II, pl. 12, n° 7. = Pl. in-fol. en haut. Al. Lenoir, Musée des Monuments français, t. VII, pl. 237. = Partie d'une pl. in-fol. en haut. Beaunier et Rathier, pl. 87. = Pl. in-fol. en haut. A. Lenoir, Histoire des arts en France, pl. 31. = Pl. color., in-fol. en haut. The monumental effigies of Great Britain, etc., by C. A. Stothard, pl. 2. = Partie d'une pl. in-4 en larg., color. Comte de Viel Castel, n° 163, texte, t. II, p. 50. = Partie d'une pl. in-fol. magno, en haut. Al. Lenoir, Monuments des arts libéraux, etc., pl. 18, p. 23. = Pl. in-4 en haut., color. Lacroix, le Moyen âge et la Renaissance, t. V, peinture sur verre, émaux, pl. sans numéro.

Geoffroy le Bel mourut le 7 septembre 1151, et non pas en

1151.
Septembre 7.

1150, comme l'ont indiqué plusieurs auteurs. Art de vérifier les dates, t. II, p. 853.

Plaque d'émail byzantin de Limoges représentant le portrait de Geoffroy le Bel (Plantagenet), duc de Normandie, comte d'Anjou et du Maine, père d'Henri II, roi d'Angleterre, appendue au pilier de sa tombe, dans la cathédrale du Mans, jusque dans les derniers temps, et placée maintenant au Musée de la ville du Mans. Pl. lithogr. et color., in-fol. m°, en haut. Du Sommerard, les Arts au moyen âge, album, 10° série, pl. 12.

> Cette plaque d'émail, indiquée par du Sommerard comme représentant le portrait de Geoffroy le Bel, et appendue au pilier de sa tombe, est celle publiée par les auteurs précédents, qui était placée sur son tombeau. Voir La Borde, Notice des émaux, p. 37.

Octobre 12.

Tombeau que l'on croit être celui de Hugues III, de Mâcon, premier abbé de Pontigny, depuis évêque d'Auxerre. Pl. in-8 en larg. Bulletin de la Société des sciences historiques et naturelles de l'Yonne, Quantin, t. I, p. 276.

1151.

Deux monnaies de Louis VII, roi de France, comme duc d'Aquitaine. Partie d'une pl. in-4 en haut. Poey d'Avant, pl. 12, n°s 1, 2, p. 178.

Sceau de Thibaut II, comte de Champagne. Partie d'une pl. in-fol. en haut., lithogr. Arnaud, Voyage — dans le département de l'Aube, pl. 4, p. . . .

Monnaie d'un comte d'Anjou du nom de Geoffroi, que l'on peut attribuer à Geoffroi V Plantagenet. Partie d'une pl. in-4 en haut. Tobiesen Duby, Monnoies des barons, supplément, pl. 1, n° 14.

Monnaie que l'on peut attribuer à Geoffroy V le Bel,

comte d'Anjou. Partie d'une pl. lithogr., in-8 en haut. Revue numismatique, 1841, E. Cartier, pl. 13, n° 11, p. 275. 1151.

Figure d'Algare, évêque de Coutances, sur son tombeau, et autel saint Mathurin au-dessus, dans la cathédrale de Coutances. Deux pl. lithogr., in-fol. et in-4 en larg. Mémoires de la Société des antiquaires de Normandie, 2ᵉ série, 2ᵉ vol., aux pages 197, 200. 1151?

Trois monnaies de Raimond Iᵉʳ, comte de Tripoli. Partie d'une pl. in-4 en haut. De Saulcy, Numismatique des croisades, pl. 7, nᵒˢ 11, 12, 18, p. 50, 53. 1151.

1152.

Monnaie de Conrad III, empereur d'Allemagne, roi de la Bourgogne transjurane, frappée dans l'île de Chio. Partie d'une pl. in-8 en haut. Michaud, Histoire des croisades, Catalogue des médailles des princes croisés par Cousinery, t. V, pl. 4, n° 2, p. 546. Février 15.

Deux monnaies du même. Partie d'une pl. in-fol. en haut. Foulques, Essai historique, pl. 1, nᵒˢ 8, 9, p. 28, 29.

<small>L'auteur ne fait pas connaître à quel prince il attribue ces monnaies. Je les place à Conrad III, empereur d'Occident.</small>

Monnaie attribuée au même. Partie d'une petite pl. grav. sur bois. Revue de la numismatique française, 1836, D. Promis, p. 348, dans le texte.

Monnaie de Louis VII le Jeune, comme duc d'Aquitaine. Partie d'une pl. in-4 en haut. Tobiesen Duby, Monnoies des barons, supplément, pl. 3, n° 1. Mars 18.

<small>Louis VII, par son divorce avec sa femme Éléonore, qu'il</small>

1152.
Mars 18.
fit prononcer le 18 mars 1152 au concile de Beaugenci, perdit l'Aquitaine.

Quatre monnaies d'Eléonore, fille aînée de Guillaume X, duchesse d'Aquitaine, frappées pendant son union avec Louis le Jeune, de juillet 1137 au 18 mars 1152, jour où le roi fit prononcer la nullité de son mariage, sous prétexte de parenté. Partie d'une pl. in-4 en haut. Tobiesen Duby, Monnoies des barons, pl. 32, nos 3 à 6.

Octobre 24.
Tombeau de Joslenus, episc. Suessionensis (Josselin ou Gosselin de Vierzi, évêque de Soissons), color., du costé de l'épistre, dans le sanctuaire de l'église de l'abbaye de Longpont. Dessin in-4, Recueil Gaignières, à Oxford, t. VI, f. 95.

1152.
Buste sculpté de l'abbé Suger, qui formait la clef d'une des voûtes de la partie de l'abbaye de Saint-Denis, qu'il avait fait construire. Partie d'une pl. in-8 en haut. Al. Lenoir, Musée des Monuments français, t. I, pl. 44, n° 520.

Figure de l'abbé Suger, aux vitraux de Saint-Denis. Partie d'une pl. in-fol. en larg. Montfaucon, t. I, pl. 24. = Partie d'une pl. in-fol. en haut. Beaunier et Rathier, pl. 88. = Pl. lithogr., in-fol. en larg., color. De Lasteyrie, Histoire de la peinture sur verre, pl. 4. = Pl. in-8 en haut., lithogr. et color. Revue archéologique, 1844, pl. 18, à la page 606. = Partie d'une pl. in-fol. magno, en haut. Al. Lenoir, Monuments des arts libéraux, etc., pl. 21, p. 27.

Deux médaillons, vitraux, dont l'un représente l'abbé Suger et la Salutation angélique; l'autre, l'inscription du Thau sur le front de ceux qu'affligent les

prévarications d'Israel, au chevet de l'église de Saint-Denis, exécutés par ordre de l'abbé Suger. Pl. lith. et color., in-fol. m°, en larg. Du Sommerard, les Arts au moyen âge, atlas, chap. VII, pl. 2.

1152.

Portrait de l'abbé Suger assis, dans une bordure à sujets et emblèmes; en haut : Seugerius abas Sandionysiacus. Pl. in-fol. maximo, en haut. Vulson de La Colombière, les Portraits des hommes illustres, etc.

Portrait de l'abbé Suger assis; en haut, à droite, ses armoiries; en bas : Sevgerius abas Sandionysiacvs. Pl. in-12 en haut. Vulson de La Colombière, les Vies des hommes illustres, etc.

Armoiries que l'on croit être celles de Mathilde, comtesse de Boulogne, vitrail à l'abbaïe de Gomer-Fontaine, près de Chaumont, dont elle était bienfaitrice. Partie d'une pl. in-4 en haut. Millin, Antiquités nationales, t. IV, n° XLII, pl. 3 (qui devrait être 2), n° 12.

1152 ?

1153.

Monnaie d'argent d'Eustache IV, comte de Boulogne, fils d'Étienne, roi d'Angleterre et duc de Normandie, frappée à Boulogne. Partie d'une pl. in-4 en haut. Venuti, Dissertations sur les anciens monuments de la ville de Bordeaux, n° 9.

Août 11.

Monnaie du même. Partie d'une pl. lithogr., grand in-8 en haut. Revue numismatique, 1838, L. Deschamps, pl. 2, n° 3, p. 24.

Monnaie du même. Petite pl. grav. sur bois. Revue numismatique, 1838, L. Deschamps, p. 120, dans

1153.
Août 11.
le texte. = Idem, 1839, L. Deschamps, p. 291, dans le texte.

Cinq monnaies classées à Eustache de Boulogne, dixième duc de Normandie, dont l'attribution est douteuse entre les quatre ducs de Normandie de ce nom. Partie d'une pl. lithogr., in-fol. en larg. Ducarel, Antiquités anglo-normandes, pl. 34, nos 111 à 115.

Quatre monnaies des quatre comtes de Boulogne, du nom d'Eustache, sans que l'on puisse les attribuer à l'un plus qu'à l'autre; Eustache Ier régna jusque vers 1049; le second jusqu'en 1093; le troisième vivait encore en 1125; Eustache IV régna jusqu'en 1153. Partie d'une pl. in-4 en haut. Tobiesen Duby, pl. 74, nos 2 à 5.

1153.
Quatre miracles de saint Bernard, ou faits relatifs à sa vie; vitraux des Feuillants de la rue Saint-Honoré de Paris. Partie d'une pl. in-4 en larg. Millin, Antiquités nationales, t. I, n° v, pl. 11, nos 2 à 5.

Sceau de saint Bernard, trouvé à Issoudun. Pl. in-12 en haut., lith. Bulletins de la Société libre d'émulation de Rouen, 1838, Deville, à la page 50.

1154.

Janvier.
Tombe de Ustacii Abbas, en carreaux, la deuxième de la deuxième rangée, au fond du chapitre de l'abbaye de Jumiéges. Dessin in-8, Recueil Gaignières, à Oxford, t. V, f. 44.

Septembre 4
Tombeau de Gilbert de la Porrée, évêque de Poitiers, sur lequel est représenté l'entrée de Notre-Seigneur en Jérusalem, de marbre blanc, proche la porte de la sacristie, sous l'aisle gauche du chœur de l'église

de Saint-Hilaire le Grand, de Poitiers. Dessin in-4 en largeur. Recueil Gaignières, à Oxford, t. VII, f. 51. — 1154. Octobre 25.

Deux sceaux et contre-sceaux d'Étienne Ier, roi d'Angleterre, duc de Normandie. Partie d'une pl. in-fol. en haut. Trésor de numismatique et de glyptique, Sceaux des rois et reines d'Angleterre, pl. 2, nos 2, 3.

Six monnaies du même. Partie d'une pl. in-fol. en haut. Snelling, A view, etc., 1762, pl. 1, nos 25 à 30.

Deux monnaies du même. Partie d'une pl. in-12 en larg. C. D. Snelling, A view, etc., 1762, p. 6, dans le texte.

Deux monnaies que l'on peut attribuer à la ville de Boulogne-sur-Mer et à Étienne, roi d'Angleterre, comte de Boulogne. Petite pl. grav. sur bois. Revue numismatique, 1839, L. Deschamps, p. 248, dans le texte. — 1154.

1155.

Monnaie de Gautier de Saint-Maurice, évêque de Laon. Partie d'une pl. lith., in-8 en haut. Desains, Recherches sur les monnaies de Laon, pl. 2, n° 11.

Tombeau d'Hugues, sacristain du monastère de Saint-Victor, dans l'église de cette abbaye, à Marseille. Pl. in-8 en larg., grav. sur bois. Ruffi, Histoire de la ville de Marseille, t. II, à la page 128, dans le texte.

1156.

Monnaie d'Eudes, duc de Bretagne. Petite pl. grav. sur bois. Revue numismatique, 1841, E. Cartier, p. 365, dans le texte.

1158.

Septemb. 19. Tombeau de Anculphus episc. Suessionensis (Ansculf de Pierrefont, évêque de Soissons), colorié, du costé de l'évangile, dans le sanctuaire de l'église de l'abbaye de Longpont. Dessin in-4, Recueil Gaignières, à Oxford, t. VI, f. 94.

1159.

Mars. Fragment de bas-reliefs du portail de l'église de Sainte-Croix, à Bordeaux, représentant une assemblée de comtes et hauts barons convoquée par Henri II, roi d'Angleterre et duc d'Aquitaine, à Poitiers. Partie d'une pl. in-4 en larg. Ducourneau, la Guienne historique et monumentale, t. I, 2e partie, à la page 111, n° 2.

On pense que ces bas-reliefs sont du règne de Richard Cœur de Lion, de 1189 à 1199.

1159. Trois sceaux de Théodoric ou Thierri d'Alsace, fils de Thierri, duc de Lorraine, quinzième comte de Flandre. Petites pl. Wree, Sigilla comitum Flandriæ, p. 16, 17, dans le texte.

Thierri d'Alsace abdiqua en 1159, et mourut en 1168, le 4 février.

1159 ? Homiliæ patrum in festa et Evangelia. In-fol. vélin, bois. Manuscrit de la bibliothèque de Cambrai, n° 487. Ce manuscrit contient :

Une miniature représentant un écrivain assis devant

une table, tenant d'une main une plume et de l'autre un instrument pour effacer; un médaillon représentant le Sauveur, et des vignettes bizarres. Mémoires de la Société d'émulation de Cambrai, 1829, p. 217.

1159?

Monnaie de Guillaume II, comte de Boulogne. Partie d'une pl. lith., grand in-8 en haut. Revue numismatique, L. Deschamps, pl. 2, n° 4, p. 26.

1160.

Tombeau de Constance, seconde femme de Louis VII le Jeune, avec Philippe, fils de Louis VI le Gros, mort le 13 octobre 1131, à l'abbaye de Saint-Denis. Pl. in-8 en haut., grav. sur bois. Rabel, les Antiquitez et Singularitez de Paris, fol. 44, dans le texte. = Même pl. Du Breul, les Antiquitez et choses plus remarquables de Paris, fol. 68 verso, dans le texte. = Dessin in-fol. en haut. Gaignières, t. 1, 32. = Partie d'une pl. in-fol. en larg. Montfaucon, t. II, pl. 12, n° 4. = Partie d'une pl. in-8 en larg. Al. Lenoir, Musée des Monuments français, t. 1, pl. 28, n° 19.

Dans la table du Recueil de Gaignières, donnée dans la Bibliothèque historique de Le Long, il est indiqué que Constance de Castille avait été enterrée à Saint-Denis.

L'Histoire de l'abbaye de Saint-Denis, par Felibien, porte bien que Constance de Castille fut enterrée avec Philippe, fils aîné de Louis VI, p. 552.

Montfaucon indique par erreur que cette princesse était enterrée dans l'église de Barbeau.

Les Espagnols la nomment Élisabeth.

Sceau de la reine Constance, seconde femme du roi Louis VII, en argent, représentant une femme cou-

1160. ronnée. Au Louvre, Musée des Souverains; provenant du Cabinet des médailles et antiques de la Bibliothèque impériale. = Partie d'une pl. in-fol. en haut. Trésor de numismatique et de glyptique, Sceaux des rois et reines de France, pl. 2, n° 5 (texte, à la pl. 3, n° 3). = Du Mersan, Histoire du Cabinet des médailles antiques et pierres gravées, p. 33. = Partie d'une pl. in-4 en haut. Conbrouse, t. VII, l'Avant-Clhodovigh, pl. 40, n° 1.

<blockquote>Ce sceau fut trouvé dans le tombeau de cette reine à Saint-Denis, lors de la destruction des tombes royales. Il fut placé depuis au Cabinet des médailles et antiques de la Bibliothèque nationale.</blockquote>

Monnaie de Geoffroy-Martel II, comte d'Anjou, qui pourrait aussi être de Geoffroy Grise-Gonelle, mort en 987. Partie d'une pl. lithogr., in-8 en haut. Revue numismatique, 1841, E. Cartier, pl. 13, n° 10, p. 275.

1160 ? Deux sujets de l'histoire sainte, miniatures d'un manuscrit, Psaultier latin, de la bibliothèque d'Amiens, provenant de l'abbaye de Saint-Fuscien, petit in-fol. en vélin. Pl. in-8 en larg., lithogr. Mémoires de la Société des antiquaires de Picardie, t. III, p. 357, atlas, pl. 14, n°s 34, 35.

Chasuble et mitre de Thomas Becquet, saint Thomas de Cantorbéry, conservées à Sens. Deux pl. in-8 en haut., grav. sur bois. De Caumont, Bulletin monumental, t. XIII, p. 627, 628, dans le texte.

<blockquote>Saint Thomas Becket, archevêque de Cantorbéry, fut martyrisé le 29 décembre 1170.</blockquote>

Sceau de Mathieu Ier, seigneur de Montmorency, connestable de France, fils de Bouchard IV. Petite pl.

Du Chesne, Histoire généalogique de la maison de Montmorency, preuves, p. 40, dans le texte. 1160 ?

Sceau d'Adam d'Hereford, à une donation au mont Saint-Michel. Pl. de la grandeur de l'original, grav. sur bois. Nouveau Traité de diplomatique, t. IV, p. 53.

Six monnaies d'un des trois seigneurs ou comtes de Gien, nommés Geoffroi, que l'on ne peut pas attribuer à l'un plutôt qu'à l'autre. Geoffroi Ier vivait au commencement du xie siècle ; Geoffroi II mourut vers 1112 ; Geoffroi III mourut vers 1160. Partie d'une pl. in-4 en haut. Tobiesen Duby, Monnoies des barons, pl. 73, nos 1 à 6.

Deux monnaies incertaines d'un des trois Geoffroi, comtes de Gien. Partie d'une pl. lithogr., in-8 en haut. Revue numismatique, 1841, E. Cartier, pl. 15, nos 15, 16, p. 284.

Cinq monnaies des comtes de Poitou, incertaines, des xie et xiie siècles. Partie d'une pl. in-4 en haut. Poey d'Avant, pl. 7, nos 4 à 8, p. 102 à 105.

Deux monnaies de comtes de Penthièvre, du nom d'Étienne. Partie d'une pl. in-4 en haut. Poey d'Avant, pl. 6, nos 1, 2, p. 74.

Monnaie d'Aliénor, comtesse de Saint-Quentin. Partie d'une pl. in-fol. en haut. Du Molinet, le Cabinet de la bibliothèque de Sainte-Geneviève, pl. 34, n° 10.

Monnaie d'un évêque, frappée à Autun, sous Louis VI ou Louis VII. Partie d'une pl. lithogr. in-4 en haut. Ragut, Statistique du département de Saône-et-Loire, t. I, pl. non numérotée, n° 8 (dans le texte 7 par erreur), p. 415.

1161.

Mai 1. Monnaie de Renaud, évêque de Meaux. Partie d'une pl. in-4 en haut. Tobiesen Duby, Monnoies des barons, supplément, pl. 1, n° 19.

Monnaie du même. Partie d'une pl. lithogr., in-8 en haut. Revue numismatique, 1840, Ad. de Longpérier, pl. 10, n° 1 (texte 18), p. 140.

Septembre 4. Tombeau de Philippe, fils de Louis le Gros, roi de France, archidiacre de l'église de Paris, en marbre noir, la figure et l'inscription de marbre blanc, derrière le grand autel de l'église cathédrale de Notre-Dame de Paris, sous la châsse de saint Marcel, élevée sur quatre colonnes de cuivre. Dessin in-4 carré, Recueil Gaignières à Oxford, t. II, f. 19. = Pl. in-fol. en haut. Tombes éparses dans la cathédrale de Paris, p. 30. = Pl. in-fol. en haut. (Charpentier), Description — de l'église métropolitaine de Paris, p. 30.

Septemb. 22. Quatre monnaies de Samson de Mauvoisin, archevêque de Reims. Partie d'une pl. in-4 en haut. Tobiesen Duby, Monnoies des barons, pl. 8, n°os 1 à 4.

Monnaie du même. Partie d'une pl. in-8 en haut., lith., n° 19. Mémoires de la Société d'émulation de Cambrai, E. Tordeux, 1833, p. 202.

Monnaie du même. Partie d'une pl. in-4 en haut. Poey d'Avant, pl. 21, n° 1, p. 329.

1162.

Février 10. Monnaie de Baudoin III, roi de Jérusalem. Partie d'une pl. in-8 en haut. Michaud, Histoire des croi-

sades, Catalogue des médailles des princes croisés, par Cousinery, t. V, pl. 2, n° 5, p. 541.

Tombeau des ducs de Bourgogne de la première race, Eudes I^{er}, Hugues II et Eudes II, à Cîteaux. Pl. in-fol. en larg. Plancher, Histoire de Bourgogne, t. I, à la page 281. — Voyez aussi au texte, p. 280.

Tombeau élevé pour les trois premiers ducs de Bourgogne, à l'abbaye de Cisteaux, savoir :

 Eudes I^{er}, mort le 1103.
 Hugues II, mort le 1142.
 Eudes II, mort le 26 septembre 1162.

Partie d'une pl. in-4 en haut.

<small>Cette estampe est jointe à la Description historique des principaux monuments de l'abbaye de Cisteaux, par Moreau de Mautour, Histoire et Mémoires de l'Académie des inscriptions et belles-lettres (Histoire), t. IX, p. 193, pl. vii, fig. 1.</small>

Sceau de Eudes II, duc de Bourgogne. Pl. de la grandeur de l'original, grav. sur bois. Perard, Recueil de plusieurs pièces curieuses servant à l'histoire de Bourgogne, p. 231, dans le texte.

Sceau du même, à un acte de 1150. Partie d'une pl. in-fol. en haut. Plancher, Histoire de Bourgogne, t. II, à la page 524, pl. 1.

Sceau du même. Partie d'une pl. in-4 en haut. (De Migieu), Recueil des sceaux du moyen âge, pl. 1, n° 5.

Monnaie d'Eudes II, duc de Bourgogne. Partie d'une pl. lithogr., in-4 en haut. Barthélemy, Essai sur les monnaies des ducs de Bourgogne, pl. 1, n° 6.

Sceau de Guillaume VI, seigneur de Montpellier. Petite pl. Mémoires de la Société archéologique du midi

1162.

Septemb. 26.

1162.

1162. de la France, Castellane, t. IV, 1840-1841, p. 343, dans le texte.

Monnaie de Henri de France, frère de Louis VII, évêque de Beauvais, de 1149 à 1162, époque où il fut archevêque de Reims. Partie d'une pl. in-4 en haut. Tobiesen Duby, Monnoies des barons, pl. 10.

Monnaie du même. Partie d'une pl. lithogr., in-8 en haut. Revue numismatique, 1841, E. Cartier, pl. 22, n° 4, p. 372 (texte, pl. 21 par erreur).

1163.

Février 24. Monnaie de Arnaud-Gausfred ou Gausfred III, comte de Roussillon. Partie d'une pl. in-4 en haut. Poey d'Avant, pl. 14, n° 2, p. 208.

Mai 17. Vue du tombeau d'Héloïse et d'Abeilard, dans l'abbaye du Paraclet, près Nogent-sur-Seine. Pl. in-8 en haut. Al. Lenoir, Musée des Monuments français, t. I, pl. ... n° 516, p. 226.

Tombeau d'Héloïse et d'Abeilard, dans le Musée des Monuments français. Pl. in-8 en haut. Al. Lenoir, Musée des Monuments français, t. I, pl. n° 515, p. 223.

> La statue d'Héloïse, placée sur ce tombeau, était une figure de femme de ce temps, à laquelle Al. Lenoir avait fait mettre le masque d'Héloïse.

Monument d'Héloïse et d'Abeilard, élevé au Musée des Monuments français, et leur tombeau qui y est placé. Deux pl. in-fol. en haut. et in-8 en larg. Al. Lenoir, Musée des Monuments français, t. VII, pl. 241, 242.

Tombeau d'Héloïse et d'Abeilard, construit avec des fragments de l'ancienne habitation qu'Abeilard avait

au Paraclet, et tombeau d'Abeilard qu'Héloïse lui avait fait élever dans l'église de Saint-Marcel-lez-Châlons (sur Saône); ce monument, ainsi composé par A. Lenoir, placé dans le jardin du Musée des Monuments français. Deux pl. in-fol. en haut., et in-4 en larg. A. Lenoir, Histoire des arts en France, pl. 43, 44. *1163. Mai 17.*

<small>Pour les portraits et le tombeau d'Abeilard, voir à la date du 21 avril 1142, époque de sa mort.</small>

Sceau d'Étienne de Bar, évêque de Metz, et l'un des premiers constructeurs de la cathédrale. Petite pl. grav. sur bois. Begin, Histoire — de la cathédrale de Metz, vol. I^{er}, p. 21, dans le texte. *Décemb. 29.*

Sceau du même. Petite pl. grav. sur bois. Begin, Metz depuis dix-huit siècles, t. III, p. 92, dans le texte.

Neuf monnaies du même. Partie d'une pl. in-fol. en larg., lith. De Saulcy, Recherches sur les monnaies des évêques de Metz, pl. 1, n^{os} 20 à 28.

Dix-sept monnaies du même. Partie de deux pl. in-fol. en larg., lithogr. De Saulcy, supplément aux recherches sur les monnaies des évêques de Metz, pl. 2 et 3, n^{os} 79 à 95.

1164.

Sceau et contre-sceau de Hugues III d'Amiens, archevêque de Rouen, à une charte en faveur de l'infirmerie de Saint-Ouen. Deux petites pl. grav. sur bois. Pommeraye, Histoire de l'abbaye royale de Saint-Ouen de Rouen, p. 426, dans le texte. *Novemb. 11.*

Sceau du même et son contre-sceau. Pl. de la grandeur de l'original, grav. sur bois. Nouveau Traité de diplomatique, t. IV, p. 327.

1164. Monnaie d'Étienne II, comte de Penthièvre. Partie d'une pl. lithogr., in-8 en haut. Revue numismatique, 1839, L. de La Saussaye, pl. 7, n° 10 (texte 9 par erreur), p. 141.

Sceau de Thierry, comte d'Alost. Partie d'une pl. in-fol. en haut. Wree, la Généalogie des comtes de Flandre, p. 8 *c*, preuves, p. 55.

1165.

Juin 6. Deux monnaies de Henri de Lorraine, quarante-deuxième évêque de Toul. Partie d'une pl. in-4 en haut. Robert, Recherches sur les monnaies des évêques de Toul, pl. 2, n°⁸ 5, 6.

1165. Ornements archiépiscopaux laissés à la cathédrale de Sens, par saint Thomas Becket, archevêque de Cantorbéry, en 1164-1165. Pl. lithogr. et color., in-fol. en haut. Du Sommerard, les Arts au moyen âge, album, 10ᵉ série, pl. 26.

1165 ? Dix-neuf plaques en émaux de couleur sur fond d'or, qui décorent le reliquaire de Charlemagne, fait probablement à cette époque par ordre de Frédéric Iᵉʳ Barberousse, empereur. Musée du Louvre, Émaux, n°⁸ 3 à 21, comte de Laborde, p. 41.

> L'empereur Frédéric Iᵉʳ Barberousse fit ouvrir, en 1165, le tombeau de Charlemagne à Aix-la-Chapelle. Il est probable que ce reliquaire fut fait à cette époque pour y placer une partie des ossements.
>
> Il est douteux que ces émaux soient de fabrique de Limoges ou français.

Tombeaux de cinq moines de l'abbaïe de Préaux, en Normandie, bienfaiteurs de ce monastère, et descen-

dant de Hunfridus de Vetulis, son fondateur, dont le dernier mourut en 1165. Pl. in-fol. en haut. Mabillon, Annales ordinis sancti Benedicti, t. V, p. 329, dans le texte.

1165 ?

1166.

Sceau de Galeran II, comte de Meulan ; collection de M. Levrier, à Meulan. Partie d'une pl. in-4 en larg. Millin, Antiquités nationales, t. IV, n° XLIX, pl. 2, n°[s] 1, 2.

Avril.

Monnaies de Meulan, frappées sous Galeran II, comte de Meulan; collection de M. Levrier, à Meulan. Partie d'une pl. in-4 en larg. Millin, Antiquités nationales, t. IV, n° XLIX, pl. 3, n°[s] 5 à 8.

Tombe de l'abbé Pierres, en carreaux, la première de la deuxième rangée, au fond du chapitre de l'abbaye de Jumiéges. Dessin in-8, Recueil Gaignières, à Oxford, t. V, f. 43.

Juillet.

Reliquaire de Charlemagne, au Musée du Louvre, sur lequel on voit les images de Louis le Débonnaire, Othon III, Frédéric, duc de Souabe, Conrad, Béatrix et Frédéric Barberousse. Pl. in-8 en larg., lith. Revue archéologique, 1844, pl. 15, à la page 525.

1166 ?

> Ce reliquaire paraît avoir renfermé le bras de Charlemagne; il est de travail byzantin, ce qui n'implique pas qu'il ait été fait en Orient.
>
> Willemin a donné deux de ces figures. M. Pothier pense que ce monument est du xe au xiie siècle (p. 26, col. 2).

1167.

Deux sceaux et un contre-sceau de Philippe d'Alsace, fils de Thierri, seizième comte de Flandre, avec son

1167. père. Petites pl. Wree, Sigilla comitum Flandriæ, p. 18, 19, dans le texte.

Sceau de Laurette ou Lauvence d'Alsace, fille de Thierry d'Alsace, femme d'Ivain de Gand, comte d'Alost et de Waës, etc. Partie d'une pl. in-fol. en haut. Wree, la Généalogie des comtes de Flandre, p. 24 b, preuves, p. 189.

<small>Quelques auteurs indiquent sa mort à l'an 1170.</small>

1168.

Octobre 24. Monnaie de Guillaume IV, comte de Nevers, d'Auxerre et de Tonnerre. Petite pl. grav. sur bois. De Soultrait, Essai sur la numismatique nivernaise, p. 34, dans le texte.

1168. Six des quatorze panneaux de la châsse, de travail byzantin, représentant Pierre III, abbé de Mauzac, et des sujets de saints, dans l'église de l'abbaye de Mauzac. Six pl. lithogr., in-fol. en larg. Mallay, Essai sur les églises romanes — du département du Puy-de-Dôme, pl. 20 à 22, 29 à 31.

Châsse en cuivre émaillé, à Mausac, en Auvergne, représentant la mort de saint Calminius et de sainte Namadie. Pl. lithogr., in-8 en larg. Mémoires de la Société des antiquaires de l'Ouest, 1850, Texier, pl. 12, p. 146, 147.

1169?

Sceau de l'abbaye de Saint-Denis, du commencement du XIII^e siècle. Partie d'une pl. in-fol. en haut. Trésor de numismatique et de glyptique, Sceaux des communes, communautés, évêques, abbés et barons, pl. 2, n° 4 (voir à corrections et additions).

1170.

Deux monnaies attribuées à Hervé III, seigneur de Donzy, de Gieu et de Saint-Aignan, dont l'une pourrait être aussi attribuée à Hervé IV, mort en 1223. Petite pl. grav. sur bois. Revue de la numismatique française, 1837, le marquis de La Grange, p. 441, dans le texte.

Monnaie d'argent de Mathieu d'Alsace, comte de Boulogne, fils puîné de Thierry d'Alsace, comte de Flandre. Partie d'une pl. in-8 en haut., lithogr. Mémoires de la Société des antiquaires de la Morinie, t. I, p. 225, Deschamps, la planche à la page 240. = Partie d'une pl. lithogr., grand in-8 en haut. Revue numismatique, 1838, L. Deschamps, pl. 2, n° 5, p. 27. *1170?*

1171.

Monnaie de Conan IV le Petit, duc de Bretagne. Partie d'une pl. in-4 en haut. Tobiesen Duby, Monnoies des barons, pl. 60, n° 1. *Février 20.*

Monnaie d'argent du même, frappée à Rennes. Partie d'une pl. in-8 en haut., lithogr. Mémoires de la Société des antiquaires de la Morinie, t. I, p. 224, la planche à la page 240.

Monnaie du même, frappée à Rennes. Partie d'une pl. lithogr, in-8 en haut. Revue numismatique, 1841, E. Cartier, pl. 20, n° 3, p. 365 (texte, pl. 19 par erreur).

Monnaie du même. Partie d'une pl. lithogr., in-8 en haut. Revue numismatique, 1839, L. de La Saussaye, pl. 7, n° 9, p. 141.

1171. Février 20.	Monnaie que l'on peut attribuer à Conan IV, duc de Bretagne, frappée à Quimperlé. Partie d'une pl. lithogr., in-8 en haut. Revue numismatique, 1841, E. Cartier, pl. 20, n° 1, p. 364 (texte, pl. 19 par erreur).
Août 8.	Croix funéraire en plomb, placée dans le tombeau de Théodorik ou Thierri III de Bar, évêque de Metz. Petite pl. grav. sur bois. Begin, Metz depuis dix-huit siècles, t. III, p. 103, dans le texte.
	Trois monnaies de Théodoric ou Thierri III de Bar, évêque de Metz. Partie d'une pl. in-fol. en larg., lithogr. De Saulcy, supplément aux recherches sur les monnaies des évêques de Metz, pl. 3, n°⁵ 96 à 98.
Novembre 8.	Monnaie de Hainaut, que l'on pourrait attribuer à Beaudouin IV le Bâtisseur. Partie d'une pl. lithogr., in-8 en haut. Revue numismatique, 1840, L. Deschamps, pl. 24, n° 2, p. 445.
1171.	Trois monnaies d'Étienne de La Chapelle, évêque de Meaux. Partie d'une pl. in-4 en haut. Tobiesen Duby, Monnoies des barons, pl. 11, n°⁵ 5 à 7.
	Monnaie du même. Partie d'une pl. in-4 en haut. Tobiesen Duby, Monnoies des barons, supplément, pl. 1, n° 17.
	Monnaie du même. Partie d'une pl. in-8 en haut. Mader, t. V, n° 8, p. 16.
	Quatre monnaies du même. Partie d'une pl. lithogr., in-8 en haut. Revue numismatique, 1840, Ad. de Longpérier, pl. 10, n°⁵ 2 à 5 (texte 19 à 22), p. 143-44.

Monnaie de Renaud de Montfaucon, comte de Cha- 1171 ?
renton. Partie d'une pl. in-4 en haut. Tobiesen Duby,
Monnoies des barons, pl. 72, n° 1.

1172.

Sceau de Robert de Vitré, à une charte de 1172. Partie
d'une pl. in-fol. magno en larg. Potier de Gourcy,
n° 1.

Sceau d'Agnès, comtesse de Chini, à un acte de 1172.
Pl. de la grandeur de l'original, grav. sur bois. Nouveau Traité de diplomatique, t. IV, p. 254.

1173.

Sceau et contre-sceau de Mathieu d'Alsace, dit de Flandre, comte de Boulogne. Partie d'une pl. in-fol. en
haut. Wree, la Généalogie des comtes de Flandre,
p. 31 a, preuves, p. 221.

Monnaie de Gérard ou Guirart II, comte de Roussillon.
Petite pl. grav. sur bois. Revue numismatique, 1846,
Anatole Barthélemy, p. 288, dans le texte.

Sceau de Hugues Ier, dit de Pérone, abbé de Corbie,
et son contre-scel. Pl. de la grandeur de l'original,
grav. sur bois. Nouveau Traité de diplomatique,
t. IV, p. 349.

1174.

Sceau de Josse ou Jossion, archevêque de Tours. Pl. Février 13.
grav. sur bois. Société de sphragistique, J. J. Bourassé, t. III, p. 302, dans le texte.

Monnaie d'Anselme, comte de Saint-Pol. Partie d'une 1174.
pl. lith., in-8 en haut. Revue numismatique, 1842,
Desains, pl. 5, n° 4, p. 131.

1174. Deux monnaies du même. Partie d'une pl. in-8 en haut. Revue numismatique, 1850, D. Rigollot, pl. 5, n°ˢ 2, 3, p. 205, 206.

Sceau de Roger, sénéchal de Meullent (Meulan); collection de M. Levrier, à Meulan. Partie d'une pl. in-4 en larg. Millin, Antiquités nationales, t. IV, n° XLIX, pl. 3, n° 2.

Sceau de Gautier, chambrier du roi de France, qui a servi de contre-sceau à Pierre, évêque de Paris. Partie d'une pl. lithogr., in-fol. en larg., n° 6. Mémoires de la Société archéologique de l'Orléanais, Dumesnil, t. I, à la page 134.

Monnaie de Pierre Ier, évêque de Meaux, cardinal de Saint-Chrysogone, légat de S. S. en France. Partie d'une pl. lithogr., in-8 en haut. Revue numismatique, 1840, Ad. de Longpérier, pl. 10, n° 6 (texte 23).

Deux monnaies que l'on peut attribuer à Gauthier II de Mortagne, évêque de Laon, avec la tête de Louis VII le Jeune. Partie d'une pl. in-4 en haut. Tobiesen Duby, Monnoies des barons, pl. 8, n°ˢ 1, 2.

Deux monnaies de Gauthier de Mortagne, évêque de Laon. Partie d'une pl. lith., in-8 en haut. Desains, Recherches sur les monnaies de Laon, pl. 2, n°ˢ 12, 13.

1174 ? Monnaie que l'on peut attribuer à Mathieu d'Alsace, comte de Valois-Crespy. Partie d'une pl. in-4 en haut. Poey d'Avant, pl. 26, n° 14, p. 466.

1175.

Monnaie de Barthélemy de Montcornet, évêque de Beauvais, de 1162 à 1175. Partie d'une pl. lithogr., in-8 en haut. Revue numismatique, 1841, E. Cartier, pl. 22, n° 5, p. 372 (texte, pl. 21 par erreur). — Mai 17.

Monnaie de Gui, comte de Nevers, d'Auxerre et de Tonnerre. Partie d'une pl. in-4 en haut. Tobiesen Duby, Monnoies des barons, pl. 89, n° 1. — 1175.

Tombe de Dionisia Abbatissa, en pierre, relevée en bosse, entre le mur et la chaire de l'abbesse, au fond du chapitre de l'abbaye de la Trinité de Caen. Dessin grand in-8, Recueil Gaignières à Oxford, t. V, f. 4. — 1175?

Sceau et contre-sceau de Mathieu, deuxième du nom, comte de Beaumont-sur-Oise, chambrier de France, fils de Mathieu I^{er}, chambrier de France, et d'Emme de Clermont, dame de Luzarches. Partie d'une pl. in-fol. en haut. Trésor de numismatique et de glyptique, Sceaux des grands feudataires de la couronne de France, pl. 31, n° 4.

Deux lettres peintes représentant des sujets saints, miniatures d'un manuscrit contenant des leçons et homélies, de la bibliothèque d'Amiens, provenant de l'abbaye de Corbie, grand in-fol. à deux colonnes. Partie d'une pl. in-8 en larg., lithogr. Mémoires de la Société des antiquaires de Picardie, t. III, p. 355, 357, atlas, pl. 13, n^{os} 32, 33.

Chapiteaux sculptés de la porte Saint-Michel à la cathédrale de Poitiers, représentant des sujets de l'Écriture sainte. Pl. lithogr., in-fol. en haut. Auber, Histoire de la cathédrale de Poitiers, pl. 5. — En bas :

1175 ? Mémoires de la Société des antiquaires de l'Ouest, 1848.

Verrière de la fenêtre terminale de la cathédrale de Poitiers, représentant le crucifiement et l'ascension de J. C., et dans le bas de laquelle on croit reconnaître Henri II, duc de Normandie, comte d'Anjou, et Éléonore d'Aquitaine sa femme. Pl. lith., in-fol. en haut., longue. Auber, Histoire de la cathédrale de Poitiers, pl. 10. Au bas : Mémoires de la Société des antiquaires de l'Ouest, 1848.

1176.

Sceau de Mathieu Ier, duc de Lorraine. Partie d'une pl. in-4 longue en larg. Baleicourt, Traité — de la maison de Lorraine, à la page xxvij, n° 7.

Sceau du même. Partie d'une pl. in-fol. en haut. Calmet, Histoire de Lorraine, t. II, pl. 2, n° 6.

Deux monnaies du même. Partie d'une pl. in-4 en haut., lithogr. De Saulcy, Recherches sur les monnaies des ducs héréditaires de Lorraine, pl. 1, nos 7, 8.

Monnaie de Raoul VI, prince de Déols, seigneur de Châteauroux. Partie d'une pl. lithogr., in-8 en haut. Revue numismatique, 1839, L. de La Saussaye, pl. 7, n° 4, p. 134.

Monnaie du même. Partie d'une pl. in-8 en haut. Revue numismatique, 1843, Victor Duhamel, pl. 18, n° 3, p. 445.

Monnaie de Raoul IV ou V, ou VI, seigneur de Châteauroux. Partie d'une pl. in-4 en haut. Poey d'Avant, pl. 8, n° 5, p. 115.

Trois monnaies des seigneurs de Châteauroux, du nom de Raoul, que l'on peut attribuer au dernier de ce nom, mort en 1176. Sept seigneurs de Châteauroux ont porté ce nom. Partie d'une pl. in-4 en haut. Tobiesen Duby, Monnoies des barons, pl. 109, n^{os} 1 à 3. 1176.

Tombe de Rogier Abbas, en carreaux, la première de la première rangée, sur une élévation d'une marche, au fonds du chapitre de l'abbaye de Jumiéges. Dessin in-8, Recueil Gaignières à Oxford, t. V, f. 38. 1176 ?

1177.

Sceau et contre-sceau de Guillaume de Champagne, archevêque de Sens. Petites pl. grav. sur bois. Société de sphragistique, Quantin, t. I, p. 317, 318, dans le texte.

Sceau de Pierre de Courtenay. Partie d'une pl. in-8 en haut. Bulletin de la Société des sciences historiques et naturelles de l'Yonne, Dey, t. II, p. 46.

<small>Pierre I^{er} de Courtenay mourut vers cette époque; Pierre II mourut vers 1217.</small>

1178.

Monnaie de Yves de Nesle le Vieux, comte de Soissons. Partie d'une pl. in-4 en haut. Tobiesen Duby, Monnoies des barons, pl. 103, n° 1.

Sceau de Folmar ou Volmar (probablement IV), comte de Castres, de la maison des comtes de Metz et de Lunéville. Partie d'une pl. in-fol. en haut. Calmet, Histoire de Lorraine, t. II, pl. 12, n° 78.

Monnaie de Robert I^{er}, seigneur de Celles. Partie d'une

1178. pl. in-8 en haut. Revue numismatique, 1845, E. Cartier, pl. 19, 2ᵉ partie, n° 1, p. 374.

1179.

Septemb. 27. Monnaie de Frédéric de Pluvoise, évêque de Metz. Partie d'une pl. in-fol. en larg., lithogr. De Saulcy, Supplément aux recherches sur les monnaies des évêques de Metz, pl. 3, n° 99.

1179. Tombeau de Henri, quatrième fils de Hugues II, duc de Bourgogne, de la première race, évêque d'Autun, et de Gautier, sixième fils du même duc, évêque de Langres, à la chartreuse de Lugny. Pl. in-fol. en larg. Plancher, Histoire de Bourgogne, t. I, à la page 298.

> Il y a quelques doutes sur cette attribution.
> Henri de Bourgogne, évêque d'Autun, mourut en 1170 ou 1171.
> Gautier de Bourgogne, évêque de Langres, mourut en 1179.

Tombeau présumé être celui de Guillaume, comte de Joigny, de l'abbaye de Dilo, département de l'Yonne, placé maintenant dans une des églises de Joigny. Deux pl. in-8 en larg. et en haut., grav. sur bois. De Caumont, Bulletin monumental, t. XIII, p. 265, 267, dans le texte, Victor Petit.

Monnaie de Théodore ou Thierri IV, de Luxembourg, évêque de Metz. Petite pl. grav. sur bois. Du Cange, Glossarium novum, 1766, t. II, p. 1331, dans le texte.

Monnaie du même. Partie d'une pl. in-fol. en larg., lithogr. De Saulcy, Supplément aux recherches sur les monnaies des évêques de Metz, pl. 3, n° 100.

1180.

Tombeau de Henri I^{er}, neuvième comte de Champagne, dans l'église royale et collégiale de Saint-Étienne de Troyes. Pl. in-fol. magno en larg., lithogr. Arnaud, Voyage — dans le département de l'Aube, planche sans numéro, p. 29. — Mars 17.

Aumônière attribuée à Henri I^{er}, neuvième comte de Champagne, dans le trésor de Saint-Étienne de Troyes. Partie d'une pl. in-fol. en haut., lithogr. Arnaud, Voyage — dans le département de l'Aube, pl. 4, p. 35.

Sceaux de Henri I^{er}, comte de Champagne, et de la princesse Marie sa femme. Partie d'une pl. in-fol. en haut., lithogr. Arnaud, Voyage — dans le département de l'Aube, pl. 5, p.

Figure de Louis le Jeune, placée sur son tombeau, au milieu du sanctuaire de l'église de Barbeau. = Figure du même sur un vitrail de Saint-Pierre de Chartres. = Sceau du même, tiré d'un acte de 1167. Partie d'une pl. in-fol. en larg. Montfaucon, t. II, pl. 12, n^{os} 1, 2, 3. — Septemb. 18.

> Montfaucon pense que la première figure est du temps. Il croit que la seconde représente plutôt saint Louis.
> Le n° 3 est porté au texte sous le n° 4.

Figure de Louis VII le Jeune, en pierre, sur son tombeau, au milieu du sanctuaire de l'abbaye de Barbeau. Dessin in-fol. en haut. Gaignières, t. I, 30. = Dessin color., in-fol. en haut. Gaignières, t. I, 31. = Partie d'une pl. in-4 en larg. Millin, Antiquités nationales, t. II, n° XIII, pl. 3, n° 1. = Partie

1180.
Septemb. 18.

d'une pl. in-fol. magno en haut. Al. Lenoir, Monuments des arts libéraux, etc., pl. 18, p. 23.

Figure de Louis VII le Jeune, d'après les monuments du temps. Pl. ovale in-12 en haut., grav. sur bois. Du Tillet, Recueil des roys de France, p. 95, dans le texte.

Sceau de Louis VII le Jeune. Mabillon, De re diplomatica, pl. 42.

Sceau du même. Pl. de la grandeur de l'original, grav. sur bois. Nouveau Traité de diplomatique, t. IV, p. 129.

Sceau du même, après la dissolution de son mariage avec Éléonore, duchesse d'Aquitaine. Pl. de la grandeur de l'original, grav. sur bois. Nouveau Traité de diplomatique, t. IV, p. 130.

Sceau et contre-sceau du même. Partie d'une pl. in-4 en haut. (de Migieu), Recueil des sceaux du moyen âge, pl. 3, nos 28, 29.

Sceau du même et revers. Partie d'une pl. in-fol. en haut. Trésor de numismatique et de glyptique, Sceaux des rois et reines de France, pl. 3, nos 2, 3.

Monnaie de Louis VII le Jeune. Partie d'une pl. in-fol. en haut. Du Molinet, le Cabinet de la bibliothèque de Sainte-Geneviève, pl. 34, n° 6.

Monnaie du même, frappée à Angoulesme. Partie d'une pl. in-fol. en haut. Du Molinet, le Cabinet de la Bibliothèque de Sainte-Geneviève, pl. 34, n° 12.

Monnaie du même, frappée en Orient. Partie d'une pl. in-8 en haut. Michaud, Histoire des croisades,

Catalogue des médailles des princes croisés, par Cou- 1180.
sinery, t. V, pl. 4, n° 1, p. 545. Septemb. 18.

Trois monnaies du même, dont une pourrait être de Louis VI. Partie d'une pl. lithogr., grand in-8 en haut. Revue de la numismatique française, 1836, E. Cartier, pl. 6, n°⁸ 8 à 10, p. 257.

Monnaie du même, frappée à Nevers. Partie d'une pl. in-fol. en haut., lithogr. Morellet, le Nivernais, atlas, pl. 119, n° 19, t. II, p. 254.

Monnaie du même, denier parisis. Partie d'une pl. in-4 en haut. Conbrouse, t. III, p. 47.

Dix-huit monnaies du même, frappées dans diverses villes, dont quelques-unes sont d'attribution peu certaine. Pl. in-4 en haut. Conbrouse, t. III, pl. 51.

> Le catalogue à la fin du volume fait confusion pour les monnaies de cette planche.

Quatre monnaies du même, frappées à Bourges. Parties de deux pl. in-4 en haut. Pierquin de Gembloux, Histoire monétaire et philologique du Berry, pl. 3, n°⁸ 10, 11, 12, pl. 9, n° 1.

Quatre monnaies du même, frappées à Montreuil-sur-Mer. Partie de deux pl. lith., in-8 en haut. Mallet et Rigollot, Notice sur une découverte de monnaies picardes, n°⁸ 80, 83 à 85.

> Je n'ai pas trouvé dans le texte l'attribution du n° 84.

Deux monnaies du même, comme duc d'Aquitaine. Partie d'une pl. in-8 en haut. Revue numismatique, 1843, pl. 14, n°⁸ 12, 13, p. 375.

Onze monnaies du même. Partie de deux pl. in-8 en haut. Berry, Études, etc., pl. 26, n°⁸ 13 à 19, pl. 27, n°⁸ 1 à 5, t. I, p. 562 à 565.

1180.
Septemb. 18.

Monnaie de la ville de Tours, probablement de Louis VII. Partie d'une pl. lithogr., in-fol. en larg. Ducarel, Antiquités anglo-normandes, pl. 34, n° 118.

Trois monnaies frappées sous Louis VI ou Louis VII, par un des Archambaud, seigneurs de Bourbon. Partie d'une pl. in-4 en haut. Tobiesen Duby, Monnoies des barons, supplément, pl. 10, nos 6 à 8.

Sept monnaies de Louis VI ou de Louis VII. Partie de deux pl. in-4 en haut. Du Cange, Glossarium, 1840, t. IV, pl. 5, nos 23, 24, et pl. 6, nos 1 à 5.

Monnaie de Louis VII, frappée à Montreuil-sur-Mer, que l'on pourrait attribuer aussi à Louis VI. Partie d'une pl. lith., in-8 en haut. Revue numismatique, 1839, E. Cartier, pl. 2, n° 4, p. 59.

Monnaie épiscopale d'Autun, sous Louis VI ou Louis VII. Partie d'une pl. in-4 en haut. Ragut, Statistique du département de Saône-et-Loire, t. II, n° 8, p. 415 (par erreur dans le texte, n° 7).

PHILIPPE II AUGUSTE.

1180.

Tombeau de Henry Ier, dit le Large, neuvième comte de Champagne, à Pl. in-8 en larg., grav. sur bois. Bulletin monumental, 2e série, t. IX, dix-neuvième de la collection, 1853, p. 248, dans le texte.

Sceau de Béatrix, fille de Hugues III, duc de Bourgogne, mère de Mahaut, comtesse de Châlon. Partie d'une pl. in-4 en haut. (de Migieu), Recueil des sceaux du moyen âge, pl. 2, n° 6.

Tombeau de Hugues, abbé, en pierre, à main gauche, près le grand autel, dans le chœur de l'église de l'abbaye de Jeuilley. Dessin petit in-4, Recueil Gaignières à Oxford, t. VII, f. 102.

Figures de deux guerriers armés, représentés sur des sculptures de la fin du xiie siècle, dans la cathédrale de Lizieux. Partie d'une pl. in-fol. en haut. Willemin, pl. 67. 1180?

<small>Ces figures sont fort inexactement rendues dans l'ouvrage de Willemin, et ont donné lieu à des discussions de M. Dawson-Turner. (Letters from Normandy, t. II, p. 155.)</small>

Zodiaque sculpté sur une des portes latérales de Notre-Dame de Paris. Pl. in-4 en haut. A. Lenoir, Histoire des arts en France, pl. 33.

Écusson de Guy de Châtillon, époux d'Alix, fille de

1180 ? Robert I^{er}, comte de Dreux ou de quelqu'un de leurs enfants. Partie d'une pl. in-8 en haut. Séances publiques de la Société libre d'émulation de Rouen, 1824, pl. 2, n^{os} 5, 6.

Six écussons de familles nobles du pays Messin. Petites pl. grav. sur bois. Begin, Metz depuis dix-huit siècles, t. III, p. 82, 83, dans le texte.

Sceau de Géraud Adhémar V. Petite pl. grav. sur bois. Revue archéologique, 1845, dans le texte, à la page 650.

1181.

Tombeau de Guillaume V, comte de Nevers, dans l'église de Saint-Étienne, à Nevers. Pl. in-12 en larg., grav. sur bois. Morellet, le Nivernais, t. I, p. 116, dans le texte.

1181 ? Portrait de Raimond Bérenguier IV du nom, quinzième comte propriétaire de la Provence orientale. Pl. in-12 en haut. Bouche, la Chorographie — de Provence, t. II, p. 144, dans le texte.

> Ce portrait est imaginaire.

Portrait de Raimond IV ou V, comte de Provence, M. f. (*M. Frosne*), pl. in-12 en haut., et deux sceaux du même. Pl. in-8 en larg. Ruffi, Histoire des comtes de Provence, p. 94, dans le texte.

> Idem.
>
> Ce portrait, donné par Ruffi à Raimond Bérenguier V, dernier du nom, est attribué par Bouche à Raimond Bérenguier IV; je le place à ce prince, ainsi que les deux sceaux.

1182.

Sceau de Bouchard V, seigneur de Montmorency. Pe-

tite pl. Du Chesne, Histoire généalogique de la maison de Montmorency, p. 15, dans le texte. 1182.

Sceau d'Isabelle ou Élisabeth, comtesse de Vermandois, première femme de Philippe d'Artois, comte de Flandre et de Vermandois. Partie d'une pl. in-fol. en haut. Trésor de numismatique et de glyptique, Sceaux des grands feudataires de la couronne de France, pl. 27, n° 2.

Monnaie de Philippe d'Alsace, comte de Flandre, mari d'Élisabeth ou Isabelle, comtesse de Vermandois, comme comte de Vermandois. Partie d'une pl. in-4 en haut. Tobiesen Duby, Monnoies des barons, pl. 103, n° 3.

Sceau de la ville de Dijon, que l'on croit le premier 1182 ? sceau de la commune instituée par Hugues III, en 1182. Partie d'une pl. in-4 en haut. (de Migieu), Recueil des sceaux du moyen âge, pl. 1, n° 1.

1183.

Tombe de Pierre de Seltz, fameux escrivain; sans date, Février 20. en pierre, sous l'aisle, à droite du chœur, près la porte, dans l'église de l'abbaye de Josaphat, près de Chartres. Dessin in-8, Recueil Gaignières à Oxford, t. XIV, f. 87.

> Pierre de Celle, évêque de Chartres, auteur de nombreux écrits, lettres, etc.
> On n'a pas été d'accord sur la date de sa mort; mais les auteurs du *Gallia christiana* établissent qu'elle doit être fixée au 20 février 1183. (Voir Histoire littéraire de la France, t. XIV, p. 236.)

Sceau de Rotrou de Meulan, dit de Warwick ou de Novemb. 25. Beaumont-le-Roger, archevêque de Rouen. Partie

1183.
Novemb. 25.
d'une pl. in-fol. en haut. Trésor de numismatique et de glyptique, Sceaux des communes, communautés, évêques, abbés et barons, pl. 10, n° 1.

1183. Figure de Henry le Jeune, associé à la couronne d'Angleterre, duc de Normandie, fils de Henri II, roi d'Angleterre, duc de Normandie, sur son tombeau, à gauche du grand autel de l'église Notre-Dame de Rouen. Dessin in-fol. en haut. Gaignières, t. XII, 16. = Partie d'une pl. in-fol. en larg. Montfaucon, t. II, pl. 15, n° 3. = Partie d'une pl. in-fol. en haut. Ducarel, anglo-norman Antiquities, pl. II, p. 17. = Partie d'une pl. lithogr., in-4 en larg. Ducarel, Antiquités anglo-normandes, pl. 5, n° 12.

Monnaie d'Henri II, roi d'Angleterre, duc d'Aquitaine, frappée en France. Partie d'une pl. in-4 en haut. Ruding, Annals of the coinage of Britain. Supplément, 2ᵉ partie, pl. 10, n° 1.

Tombeau en mosaïque de l'évêque Frumald, dans la cathédrale d'Arras. Partie d'une pl. lithogr., in-4 en haut. De Caumont, Bulletin monumental, t. X, à la page 317.

Sceau d'Amauri Ier, vicomte de Meullent (Meulan); collection de M. Levrier à Meulan. Partie d'une pl. in-4 en larg. Millin, Antiquités nationales, t. IV, n° XLIX, pl. 3, n° 1.

Il serait possible que ce sceau appartînt à Amauri II (1285).

Sceau de Sance, comte et marquis de Provence. Petite pl. grav. sur bois. Ruffi, Histoire de la ville de Marseille, t. I, à la page 97, dans le texte.

Sceau du maire de la commune d'Abbeville, à une charte de 1183. Partie d'une pl. in-fol. en haut.

PHILIPPE II. 137

Trésor de numismatique et de glyptique, Sceaux des communes, communautés, évêques, abbés et barons, pl. 11, n° 7. — 1183.

Monnaie de la ville d'Orchies. Partie d'une pl. in-4 en haut. Gaillard, Recherches sur les monnaies des comtes de Flandre, pl. 15, n° 133, p. 101. — 1183 ?

1185.

Deux monnaies de Beaudouin V, roi de Jérusalem, qui pourraient être aussi de Beaudouin IV. Partie d'une pl. in-4 en haut. De Saulcy, Numismatique des croisades, pl. 9, n°s 2, 3, p. 69. — Septembre.

Monnaie du même. Partie d'une pl. in-8 en haut. Lettres du baron Marchant, Annotations de Victor Langlois, pl. 28, n° 2, p. 464.

Sceaux du sire Gaucher de Vienne, et de la dame Mahaut de Bourbon sa femme, à une charte stipulant un accord entre eux et le prieur et les bourgeois de Souvigny. Deux pl. de la grandeur des originaux, grav. sur bois. Achille Allier, l'ancien Bourbonnais, t. I, p. 335, dans le texte. — 1185.

Portrait de Sance ou Sanche, seizième comte de Provence, MF. f. (*M. Frosne*), pl. in-12 en haut. Ruffi, Histoire des comtes de Provence, p. 83, dans le texte. — 1185 ?

Ce portrait est imaginaire.

Portrait du même. Pl. in-12 en haut. Bouche, la Chorographie — de Provence, t. II, p. 145, dans le texte.

Idem.

Portrait de Huno fils de Sance, comte de Provence,

1185 ? MF. f. (*M. Frosne*), pl. in-12 en haut., et le sceau du même, petite pl. Ruffi, Histoire des comtes de Provence, p. 84, dans le texte.

Idem.

Portrait du même. Pl. in-12 en hant. Bouche, la Chorographie — de Provence, t. II, p. 145, dans le texte.

Idem.

Tombeau de Henricus episcopus Sylvanectensis (de Senlis), en pierre, contre le mur qui est le premier à droite, autour du grand autel de l'église de l'abbaye de Chaalis, près Senlis. Dessin in-4, Recueil Gaignières à Oxford, t. VI, f. 23.

1186.

Monnaie de Geoffroy, duc de Bretagne, fils d'Henri II, roi d'Angleterre. Partie d'une pl. lithogr., in-8 en haut. Revue numismatique, 1841, E. Cartier, pl. 20, n° 4, p. 366 (texte, pl. 19 par erreur).

Deux monnaies du même, frappées en Bretagne. Partie d'une pl. in-8 en haut. Revue numismatique, 1846, Al. Ramé, pl. 5, n[os] 4, 5, p. 56.

Sceau de Hugues III, duc de Bourgogne. Pl. de la grandeur de l'original, grav. sur bois. Perard, Recueil de plusieurs pièces curieuses servant à l'histoire de Bourgogne, p. 262, dans le texte.

Sceau de Albert de Habsbourg, dit *dives*, landgrave de la haute Alsace. Partie d'une pl. in-fol. en haut. Schœpfling, Alsatia illustrata, t. II, pl. 2, à la page 512, n° 1, texte, p. 514.

1187.

Deux bas-reliefs relatifs à l'exhumation et au nouvel ensevelissement de sainte Marthe, par Imbert d'Aiguerres, archevêque d'Arles, en 1187, à Tarascon. Deux petites pl. en larg., grav. sur bois. De Caumont, Bulletin monumental, t. II, aux pages 99 et 100, dans le texte.

<small>Humbert d'Aiguières fut archevêque d'Arles de 1190 à 1202.</small>

Bas-relief représentant la translation des restes de sainte Marthe dans son tombeau, dans l'église de Tarascon. Petite pl. Monuments de l'église de Sainte-Marthe, à Tarascon, p. 38, dans le texte.

Chapiteaux de l'église de Sainte-Geneviève, représentant le zodiaque. Pl. in-4 en haut. A. Lenoir, Histoire des arts en France, pl. 19.

Sceau en bronze de la commune de Dijon, établi en 1187, au cabinet des médailles, antiques et pierres grav. Du Mersan, Histoire du Cabinet des médailles, antiques et pierres grav., p. 34.

Neuf monnaies de Raimond II, comte de Tripoli. Partie d'une pl. in-4 en haut. De Saulcy, Numismatique des croisades, pl. 7, n°° 1 à 9, p. 50, 52.

Monnaie de Jérusalem, probablement obsidionale. 1187?
Partie d'une pl. in-4 en haut. De Saulcy, Numismatique des croisades, pl. 9, n° 1, p. 67 à 69. = Partie d'une pl. in-8 en haut. Lettres du baron Marchant, Annotations de Victor Langlois, pl. 28, n° 1, p. 464.

1188.

Figure de Robert de France, comte de Dreux, frère de

1188.
Louis VII le Jeune, d'après les monuments du temps. Pl. ovale in-12 en haut., grav. sur bois. Du Tillet, Recueil des roys de France, p. 323, dans le texte.

Sceau de Henri, comte de Grand-Pré, d'une branche de cadets de la maison de Champagne. Partie d'une pl. in-fol. en haut. Calmet, Histoire de Lorraine, t. II, pl. 12, n° 88.

Sceau de la commune de la ville de Meulan, représentant les têtes de face des douze pairs ou conseillers de cette commune; et au revers le buste de Mayeur, chef de ce conseil; collection de M. Levrier, à Meulan. Partie d'une pl. in-4 en larg. Millin, Antiquités nationales, t. IV, n° XLIX, pl. 1, n^{os} 3, 4.

Sceau de Morette de Salins, comtesse de Vienne, à une charte de 1188. Partie d'une pl. in-4 en haut. Guillaume, Histoire généalogique des sires de Salins, t. I, à la page 122.

Trois sceaux de Guillaume III le Gros, vicomte de Marseille. Petites pl. grav. sur bois. Ruffi, Histoire de la ville de Marseille, t. I, à la page 75, dans le texte.

1189.

Juillet 6.
Figure d'Henri II, roi d'Angleterre, duc de Normandie, comte d'Anjou, sur son tombeau dans le chœur des religieuses à Fontevraud. Dessin color., in-fol. en haut. Gaignières, t. XII, 14. = Partie d'une pl. in-fol. en larg. Montfaucon, t. II, pl. 15, n° 1. = Partie d'une pl. color., in-fol. en larg. The monumental effigies of great Britain, etc., by C. A. Stothard, frontispice.=Deux pl. color., in-fol. en haut.

et en larg. The monumental effigies of great Britain, etc., by C. A. Stothard, pl. 4, 5. = Partie d'une pl. in-fol. magno en haut. Al. Lenoir, Monuments des arts libéraux, etc., pl. 15, p. 21. = Partie d'une pl. in-4 en haut. Annales archéologiques, t. V, à la page 281.

1189.
Juillet 6.

Statue d'Henri II, roi d'Angleterre, à l'abbaye de Royaumont. Partie d'une pl. in-4 en haut., color. Comte de Viel Castel, n° 170, texte, t. I, p. 56.

C'est la statue du tombeau de l'abbaye de Fontevrault.

Sceau et contre-sceau de Henri II, roi d'Angleterre, duc de Normandie et d'Aquitaine, comte d'Anjou, etc. Partie d'une pl. in-fol. en haut. Trésor de numismatique et de glyptique, Sceaux des rois et reines d'Angleterre, pl. 3, n° 1.

Deux monnaies de Henri II, roi d'Angleterre, duc de Normandie. Partie d'une pl. in-fol. en haut. Snelling, A view, etc., 1762, pl. 1, nos 31, 32.

Monnaie du même. Partie d'une pl. in-fol. en haut. Snelling, Miscellaneous views, etc., 1769, pl. 1, n° 4.

Monnaie du même, frappée en France. Partie d'une pl. in-4 en haut. Hawkins, Description of the anglo-gallic. coins, pl. 1, p. 41.

Trois monnaies du même. Partie d'une pl. lithogr., in-fol. en larg. Ducarel, Antiquités anglo-normandes, pl. 34, p. 116, 117, 119.

Monnaie de billon du même. Partie d'une pl. in-4 en haut. Ainslie, pl. 3, n° 3, p. 45.

1189. Monnaie de billon du même. Partie d'une pl. in-4 en
Juillet 6. haut. Ainslie, pl. 6, n° 64, p. 47.

Monnaie du même, frappée à Bordeaux. Partie d'une pl. in-4 en haut. Conbrouse, t. III, pl. 64, n° 1.

<small>Le catalogue à la fin du volume fait confusion pour les pièces de cette planche.</small>

Monnaie du même. Partie d'une pl. in-4 en haut. Poey d'Avant, pl. 12, n° 3, p. 179.

1189. Croix reliquaire en filigrane d'or, ornée de pierreries, conservée dans l'église de Rouvres, canton de Genlis (Côte-d'Or), provenant du prieuré d'Époisses (même canton), fondé en 1189, par Hugues III, duc de Bourgogne. Partie d'une pl. lithogr. et color., in-fol. m° en haut. Du Sommerard, les Arts au moyen âge, album, 10ᵉ série, pl. 36.

Deux sceaux de Bouchard IV du nom, seigneur de Montmorency. Partie d'une pl. in-fol. en haut. Wree, La Généalogie des comtes de Flandre, p. 9, *a*, preuves, p. 56.

Trois sceaux de Bouchard V, de Mathieu et de Hervé de Montmorency. Petites pl. Du Chesne, Histoire généalogique de la maison de Montmorency, p. 15, dans le texte.

Trois sceaux de Bouchard V, seigneur de Montmorency, Petites pl. Du Chesne, Histoire généalogique de la maison de Montmorency, preuves, p. 56, 59, 62, dans le texte.

Sceau de Roger de Cailly, à une charte relative aux religieux de l'abbaye de Saint-Ouen. Petite pl. grav. sur bois. Pommeraye, Histoire de l'abbaye royale de Saint-Ouen de Rouen, p. 436, dans le texte.

Sceau de Hugues, seigneur de Lunéville. Partie d'une pl. in-fol. en haut. Calmet, Histoire de Lorraine, t. II, pl. 12, n° 82. — 1189.

Treize monnaies des comtes de Poitou, frappées depuis le ixe siècle, avec le type des monnaies de Charles II le Chauve, jusqu'en 1189. Partie d'une pl. lithogr., in-8 en haut. Lecointre-Dupont, Essai sur les monnaies frappées en Poitou, pl. 3, n[os] 2 à 14.

Monnaie d'un comte de Poitou, frappée avec le type des monnaies de Charles II le Chauve, du ixe siècle, jusqu'en 1189. Petite pl. grav. sur bois. Lecointre-Dupont, Essai sur les monnaies frappées en Poitou; à la fin : additions et corrections.

Deux monnaies que l'on peut attribuer à Thibaut V, comte de Blois, frappées à Romorantin. Partie d'une pl. in-8 en haut. Revue numismatique, 1845, E. Cartier, pl. 20, 1re partie, n[os] 1, 2, p. 376.

Monnaie de Robert Ier, seigneur de Celles et de Mehun-sur-Yèvre. Partie d'une pl. in-8 en haut. Cartier, Recherches sur les monnaies au type chartrain, pl. 11, 2e partie, n° 1.

Monnaie du même. Partie d'une pl. in-4 en haut. Poey d'Avant, pl. 1, n° 5, p. 14.

Monnaie de Celles, au nom de Robert. Partie d'une pl. in-8 en haut. Revue numismatique, 1844, E. Cartier, pl. 13, n° 20, p. 426.

Deux monnaies de Berthe de Souable, veuve de Mathieu Ier, duc de Lorraine, et régente pendant le règne de Simon II son fils. Partie d'une pl. in-4 en haut., lithogr. De Saulcy, Recherches sur les mon- — 1189 ?

1189 ? naies des ducs héréditaires de Lorraine, pl. 36, nos 28, 29.

1190.

Mai 22. Tombeau d'Isabel de Hainaut, femme de Philippe Auguste, roi de France, de marbre noir, au milieu du chœur de l'église cathédrale de Paris. Dessin in-8, Recueil Gaignières à Oxford, t. II, f. 21.==Pl. in-fol. en haut. (Charpentier), Description — de l'église métropolitaine de Paris, p. 31.==Pl. in-fol. en haut. Tombes éparses dans la cathédrale de Paris, p. 31.

1190. Sceau et contre-sceau de Philippe Auguste, à une charte au sujet de Guillaume de Givry et de ses enfants. Deux petites pl. grav. sur bois. Pommeraye, Histoire de l'abbaye royale de Saint-Ouen de Rouen, p. 431, dans le texte.

Portrait de Thibauld, dict le Bon, comte de Blois, à mi-corps, tourné à droite, casqué et cuirassé, tenant son épée de la main droite et appuyé de la gauche sur son écusson. Pl. petit in-4 en haut. Thevet, Pourtraits, etc., 1584, à la page 294, dans le texte.

Sceau du frère Gerbert Hérac, de l'ordre des Templiers. Pl. de la grandeur de l'original (?), grav. sur bois. Perard, Recueil de plusieurs pièces curieuses servant à l'histoire de Bourgogne, p. 263, dans le texte.

Huit monnaies frappées dans le Maine, sous Henri II et son successeur Richard Cœur de Lion, rois d'Angleterre et comtes du Maine. Partie d'une pl. in-4 en haut. Hucher, Essai sur les monnaies frappées dans le Maine, pl. 3, nos 13 à 20, p. 36, 37.

Quatre monnaies d'Étienne, comte de Saucerre. Partie

d'une pl. in-8 en haut. Revue numismatique, 1841, E. Cartier, pl. 15. n°ˢ 1, 2, 3 et 3 bis, p. 281.

1190.

Six sujets de l'Ancien Testament, miniatures d'un manuscrit contenant des traits de l'Ancien et du Nouveau Testament et de la Vie des saints, exécuté pour Sanche VII, par un nommé Ferrand, fils de Pierre; de la bibliothèque d'Amiens, petit in-fol. en vélin. Partie d'une planche et pl. in-8 en larg., lithogr. Mémoires de la Société des antiquaires de Picardie, t. III, p. 360 et suiv., atlas, pl. 13, n° 36, pl. 15, n°ˢ 37 à 41.

1190 ?

La mère de miséricorde et transfiguration de Notre-Seigneur, deux miniatures d'un manuscrit latin, livre de liturgies et de chroniques, conservé jadis au prieuré de Saint-Martin des Champs, de la Bibliothèque royale, liturgies et chroniques de Cluny. Deux pl. in-fol. max° en haut. Col., le comte de Bastard, 9ᵉ livrais.

> L'indication du manuscrit n'étant pas suffisante, cette reproduction ne peut pas être classée à l'article du manuscrit même. Je la place à cette date.

Détails de diverses parties sculptées de l'abbaye de Saint-Georges de Bocherville. Neuf pl. lith., in-fol. en haut. et en larg. Taylor, etc., Voyages pittoresques et romantiques dans l'ancienne France, Normandie, n°ˢ 114 à 122.

Deux chapiteaux sculptés, provenant de l'abbaye de Saint-Georges de Bocherville, près Rouen, représentant des sujets religieux. Deux pl. in-4, frises en larg. Séances publiques de la Société libre d'émulation de Rouen, 1826, à la page 74.

1190 ? Tombe de Rogier abbas, en carreaux, la troisième de la deuxième rangée, au fond du chapitre de l'abbaye de Jumiéges. Dessin in-8, Recueil Gaignières à Oxford, t. V, f. 45.

Trois monnaies de Henri II, fils aîné du comte d'Anjou, fils adoptif d'Estienne, roi d'Angleterre, duc de Normandie, duc d'Aquitaine, etc. Partie d'une pl. in-4 en haut. Venuti, Dissertations sur les anciens monuments de la ville de Bordeaux, n°os 10, 11, 12.

<small>L'auteur dit que deux de ces monnaies pourraient appartenir également à Henri III ou Henri IV, ses successeurs.</small>

1191.

Juin 1. Figure de Philippe d'Alsace, duc de Bourgogne et comte de Flandres, etc., à genoux, et avec un saint Philippe derrière lui, en pierre, sur un pilier de l'église collégiale de Saint-Pierre à Lille. Partie d'une pl. in-4 en larg. Millin, Antiquités nationales, t. V, n° LIV, pl. 9, n° 1.

Sceau et contre-sceau de Philippe d'Alsace, fils de Thierri, seizième comte de Flandre, régent de France en 1180, seul. Petites pl. Wree, Sigilla comitum Flandriæ, p. 21, dans le texte.

Sceau du même. Partie d'une pl. in-fol. en haut. Trésor de numismatique et de glyptique, Sceaux des grands feudataires de la couronne de France, pl. 27, n° 1.

Sceau du même. Pl. in-8 en haut., lithogr. Mémoires de la Société des antiquaires de la Morinie, t. IV, 1837-1838, Alex. Hermand, à la page 81.

Monnaie de Philippe d'Alsace, comte de Flandres. Petite pl. Le Blanc, p. 174, dans le texte.

Monnaie du même. Partie d'une pl. in-4 en haut. Tobiesen Duby, Monnoies des barons, pl. 79, n° 5. — 1191. Juin 1.

Deux monnaies du même, comme comte de Vermandois. Partie d'une pl. lithogr., grand in-8 en haut. Revue de la numismatique française, 1837, Desains, pl. 5, n°ˢ 6, 7, p. 113.

Monnaie du même, frappée à Gand. Petite pl. grav. sur bois. Revue numismatique, 1841, Rondier, p. 420, dans le texte.

Dix-sept monnaies du même, frappées à Arras, au nom du monétaire Simon, etc. Partie d'une pl. lithogr., in-8 en haut. Hermand, Histoire monétaire de la province d'Artois, pl. 3, n°ˢ 30 à 37.

Deux monnaies du même, frappées en Artois. Partie d'une pl. lithogr., in-8 en haut. Hermand, Hist. monétaire de la province d'Artois, pl. 3, n° 37 bis-ter.

Monnaie du même. Partie d'une pl. in-8 en haut., lithogr. Den Duyts, n° 145, pl. ii, n° 17, p. 52.

Deux monnaies du même. Partie de deux pl. in-4 en haut. Gaillard, Recherches sur les monnaies des comtes de Flandre, pl. 6, n° 42, p. 49, et planche supplémentaire 2, n° 1.

Monnaie du même. Petite pl. grav. sur bois. Gaillard, Recherches sur les monnaies des comtes de Flandre, p. 39, dans le texte.

Monnaie de Henri Iᵉʳ, comte de Bar. Partie d'une pl. in-4 en haut. Tobiesen Duby, Monnoies des barons, pl. 68, n° 1. — 1191.

> Mory d'Elvanges attribue cette pièce à Henri IV, comte de Bar jusqu'en 1344.

1191 ? Pierre tumulaire que l'on croit être celle de Gabrielle de Vergy, à Chariez. Partie d'une pl. lithogr., in-fol. en haut. Taylor, etc. Voyages pittoresques et romantiques dans l'ancienne France, Franche-Comté, n° 142 bis.

> Cette tradition populaire n'est appuyée sur aucun motif de quelque valeur, et il est certain que cette tombe n'est pas celle de la dame de Fayel, dont la mort tragique est bien connue, et qui d'ailleurs ne se nommait pas Gabrielle de Vergy.

1192.

Deux monnaies de Hervé, seigneur de Vierzon. Partie d'une pl. lithogr., in-8 en haut. Revue numismatique, 1841, E. Cartier, pl. 15, n°os 5, 6, p. 282.

Sceau de Barral, gouverneur de Provence. Petite pl. grav. sur bois. Ruffi, Histoire de la ville de Marseille, t. I, à la page 77, dans le texte.

Monnaie d'Ermengarde, vicomtesse de Narbonne. Partie d'une pl. in-4 en haut. Poey d'Avant, pl. 15, n° 13, p. 223.

Quatorze monnaies de Pierre de Brixei, quarante-troisième évêque de Toul. Deux pl. in-4 en haut. Robert, Recherches sur les monnaies des évêques de Toul, pl. 3, n°os 1 à 7, et pl. 4, n°os 1 à 7.

Deux monnaies de Gui de Lusignan, roi de Jérusalem. Partie d'une pl. in-4 en haut. De Saulcy, Numismatique des croisades, pl. 9, n°os 4, 5, p. 69.

Monnaie du même. Petite pl. grav. sur bois. Lettres du baron Marchant, p. 469, dans le texte.

> M. de Saulcy l'attribue au roi Amaury.

Monnaie du même. Partie d'une pl. in-8 en haut. Lettres du baron Marchant, Annotations de Victor Langlois, pl. 28, n° 3, p. 464. 1192.

Trois monnaies anonymes de Vendôme, que l'on peut attribuer à l'époque de Bouchard IV, comte de Vendôme. Partie d'une pl. in-8 en haut. Revue numismatique, 1845, E. Cartier, pl. 10, n°ˢ 11 à 13, p. 220, 221. 1192 ?

Sceau et contre-sceau d'Ide, comtesse de Boulogne, femme de Regnault, comte de Dammartin. Partie d'une pl. in-fol. en haut. Wree, la Généalogie des comtes de Flandre, p. 31 *b*, preuves, p. 222.

Sceau de Raoul de Varneville, évêque de Lisieux. Partie d'une pl. in-fol. en haut. Trésor de numismatique et de glyptique, Sceaux des communes, communautés, évêques, abbés et barons, pl. 10, n° 3.

 Il mourut en 1191 ou 1192.

1193.

Sceau de Manassès, évêque de Langres. Petite pl. grav. sur bois. Société de sphragistique, L. Coutart, t. II, p. 152, dans le texte. Avril 4.

Tombeau de Hugues III du nom, sixième duc de Bourgogne de la première race, à l'abbaye de Cîteaux. Pl. in-fol. en larg. Plancher, Histoire de Bourgogne, t. I, à la page 365. 1193.

Tombeau du même. Partie d'une pl. in-4 en haut.

 Cette estampe est jointe à la description historique des principaux monuments de l'abbaye de Cisteaux, par Moreau de Mautour, Histoire et Mémoires de l'Académie des inscriptions et belles-lettres (Histoire), t. IX, p 193, pl. vii, fig. 2.

1193. Sceau de Hugues III du nom, comte d'Albon, sixieme duc de Bourgogne de la première race. Partie d'une pl. in-fol. en haut. Plancher, Histoire de Bourgogne, t. 1, à la page 1.

Sceau du même. Partie d'une pl. in-4 en haut. (De Migieu), Recueil des sceaux du moyen âge, pl. 1, n° 6.

Monnaie de Hugues III, duc de Bourgogne. Partie d'une pl. in-4 en haut. (De Migieu), Recueil des sceaux du moyen âge, pl. 1, n° 4.

Deux monnaies du même. Partie d'une pl. lithogr., in-4 en haut. Barthélemy, Essai sur les monnaies des ducs de Bourgogne, pl. 1, n°ˢ 7, 8.

Monnaie de Hugues......, duc de Bourgogne. Partie d'une pl. in-4 en haut. (De Migieu), Recueil des sceaux du moyen âge, pl. 1, n° 5.

> Je place cette monnaie à Hugues III.

Sceau de Gaucher de Salins, à une charte de 1193. Partie d'une pl. in-4 en haut. Guillaume, Histoire généalogique des sires de Salins, t. 1, à la page 223.

Poids de la ville d'Alby. Partie d'une pl. in-4 en haut. Revue archéologique, A. Leleux, 1854, pl. 234, n° 2, A. Chabouillet, à la page 115.

Sceau de l'abbé et du couvent du mont Saint-Éloi, près d'Arras, et probablement de l'abbé Jean II. Petite pl. grav. sur bois. Société de sphragistique, Félix Bertrand, t. I, p. 72, dans le texte.

1194.

Sceau de Marguerite d'Alsace, femme de Baudouin V, Novemb. 15. comte de Haynau et marquis de Namur. Partie d'une pl. in-fol. en haut. Wree, la Généalogie des comtes de Flandre, p. 3 *b*, preuves, p. 26.

Deux sceaux et contre-sceaux de Marguerite d'Alsace, fille de Thierri, dix-septième comte de Flandre, et de son mari Baudouin, comte de Hainault, marquis de Namur. Petites pl. Wree, Sigilla comitum Flandriæ, p. 23, dans le texte.

Deux monnaies de Marguerite d'Alsace et Baudouin VIII, comtesse et comte de Flandre. Partie d'une pl. in-8 en haut., lithogr. Den Duyts, nos 146, 147, pl. 1, nos 12, 13, p. 52, 53.

Trois monnaies de Raymond V, comte de Toulouse. 1194. Partie d'une pl. in-4 en haut. Papon, Histoire générale de Provence, t. II, pl. 3, nos 6 à 8.

Quatre monnaies du même. Partie d'une pl. in-4 en haut. Tobiesen Duby, Monnoies des barons, pl. 104, nos 7 à 10.

Monnaie du même. Partie d'une pl. in-4 en haut. Tobiesen Duby, Monnoies des barons, supplément, pl. 4, n° 3.

Deux monnaies du même. Partie d'une pl. in-4 en haut. Tobiesen Duby, Monnoies des barons, supplément, pl. 7, nos 14, 15.

Trois monnaies du même. Partie d'une pl. in-8 en haut. Saint-Vincens, Monnaies des comtes de Provence, pl. 12, nos 6 à 8.

Monnaie de Roger II, vicomte de Carcassonne. Partie

1194.	d'une pl. in-4 en haut. Poey d'Avant, pl. 26, n° 4, p. 459.
1194 ?	Tombeau de Robert IV, comte d'Auvergne, à l'abbaye de Vauluisant, appelée depuis du Bouschet, sur lequel on voit sa figure, et dans lequel étaient aussi inhumez les corps de Mahault de Bourgogne, fille d'Eudes II sa femme, de Guy II, comte d'Auvergne son fils, et de Pernelle de Chambon sa femme. Pl. in-fol. en larg. pour le monument, et en haut. pour les légendes. Baluze, Histoire généalogique de la maison d'Auvergne, t. I, à la page 70.

1195.

Mai 7.	Monnaie de Simon, évêque de Meaux. Partie d'une pl. lithogr., in-8 en haut. Revue numismatique, 1840, Ad. de Longpérier, pl. 10, n° 7 (texte 24).
Juillet 25.	Hortus deliciarum. Ouvrage contenant des récits et des maximes tirés de l'Écriture sainte et des auteurs profanes. Manuscrit sur vélin, in-fol., Bibl. de Strasbourg. Ce manuscrit contient :

Un grand nombre de miniatures représentant des sujets divers, batailles, siéges, incendies, assassinats, réunions de personnages, scènes religieuses et autres; portraits des religieuses de l'abbaye de Hohenburg ou Sainte-Odile en Alsace, etc.; pièces de diverses grandeurs.

Ces miniatures sont très-importantes et fort curieuses sous le rapport de l'époque à laquelle ce volume a été peint, et par le grand nombre de particularités diverses et variées qui s'y trouvent.

Ce précieux manuscrit a été exécuté pour Herrad de Landsperg, qui fut abbesse de Hohenhurg ou Sainte-Odile jusqu'en 1195. Son portrait se trouve dans une des miniatures.

Plusieurs auteurs ont écrit sur ce manuscrit, et ont donné des reproductions de quelques parties des miniatures. C. M. Engelhardt a publié en 1818, sur ce curieux volume, un ouvrage spécial. Ces indications suivent. Voir aussi : Dibdin, Voyage bibliographique, t. IV.

1195.
Juillet 25.

Je place cet article à l'époque de la mort de Herrad de Landsperg.

Figures d'après des miniatures de ce manuscrit, savoir : Partie d'une pl. in-fol. en haut. Willemin, pl. 77, t. I, p. 48. = Pl. lithogr., in-4 en haut. Bibliothèque de l'École des chartes, Alex. Le Noble, t. 1, à la page 239. = Pl. in-8 en haut., lithogr. Begin, Metz depuis dix-huit siècles, t. III, pl. 75. = Partie d'une pl. in-fol. max° en larg. Martin et Cahier, Monographie de la cathédrale de Bourges, pl. étude, 4, D. = Pl. in-8 en haut.., lithogr. Mémoires de l'Académie royale de Metz, 1842, 1843, à la page 232.

> Herrad von Landsperg Aebtissin zu Hohenburg, oder St. Odilien im Elsas, im Zwolften Jahrhundert; und ihr Werk : *Hortus deliciarum*, etc., von Christian Moris Engelhardt. Stuttgardt und Tübingen, Cotta, 1818, in-8, et atlas in-fol. magno. Cet atlas contient :

Douze figures représentant un grand nombre de miniatures du manuscrit ci-avant, qui existe dans la Bibliothèque de Strasbourg. Pl. in-fol. magno en haut.

—

Deux sceaux et un contre-sceau de Baudouin V, comte de Haynau et marquis de Namur. Partie d'une pl. in-fol. en haut. Wree, la Généalogie des comtes de Flandre, p. 3 *b*, *c*, preuves, p. 25.

Décemb. 17.

Monnaie de Philippe Auguste, roi de France, seigneur de Deois. Partie d'une pl. lithogr., in-8 en haut.

1195.

Revue numismatique, 1839, L. de La Saussaye, pl. 7, n° 3, p. 133.

Sceau et contre-sceau de la commune de Meulan, à une charte de 1195. Partie d'une pl. in-fol. en haut. Trésor de numismatique et de glyptique, Sceaux des communes, communautés, évêques, abbés et barons, pl. 3, n° 9.

1196.

Avril 25.

Portrait d'Alphonse ou Idelfons Ier, roy d'Aragon, comte de Barcelone, marquis et comte de Provence, MF. f. (*M. Frosne*), in-12 en haut., et deux monnaies du même. Petite pl. en larg. Ruffi, Histoire des comtes de Provence, p. 81, dans le texte.

Ce portrait est imaginaire.

Portrait et deux monnaies du même. Pl. in-12 en haut. Bouche, la Chorographie --- de Provence, t. II, p. 144, dans le texte.

Idem.

Sceau d'Idelfons, roi d'Aragon et comte de Provence. Petite pl. grav. sur bois. Ruffi, Histoire de la ville de Marseille, t. II, à la page 170, dans le texte.

Trois monnaies du même. Partie d'une pl. in-4 en haut. Papon, Histoire générale de Provence, t. II, pl. 1, n[os] 4 à 6.

Quatre monnaies du même. Partie d'une pl. in-4 en haut. Tobiesen Duby, Monnoies des barons, pl. 93, n[os] 1 à 4.

Trois monnaies du même. Partie d'une pl. in-4 en haut. Saint-Vincens, Monnaies des comtes de Provence, pl. 1, n[os] 4 à 6.

Six deniers et oboles du même. Partie d'une pl. in-4 en haut. Saint-Vincens, Monnaies des comtes de Provence, planche non numérotée (après la pl. 1), nᵒˢ 1 à 6. 1196. Avril 25.

Monnaie du même. Partie d'une pl. in-fol. en haut. Trésor de numismatique et de glyptique, Histoire par les monuments de l'art monétaire chez les modernes, pl. 24, n° 1.

Sceau de Maurice de Sully, évêque de Paris. Partie d'une pl. in-fol. en haut. Trésor de numismatique et de glyptique, Sceaux des communes, communautés, évêques, abbés et barons, pl. 1, n° 1. Septemb. 11.

Histoire du château Gaillard et du siége qu'il soutint contre Philippe Auguste, en 1203 et 1204, par Achille Deville. Rouen, Édouard Frère, 1829, in-4, fig. Dans ce volume se trouvent : 1196.

Quatre sceaux de Richard Cœur de Lion, du comte de Mortain et de Gautier, archevêque de Rouen, à des chartes relatives à un échange de territoires entre Richard et l'église de Rouen, pour la construction du château Gaillard. Quatre pl. in-4, dont 3 en larg. et une en haut., lithogr.

Monnaie de Henri II l'Aveugle, comte de Namur. Partie d'une pl. in-8 en haut., lithogr. Den Duyts, n° 297, pl. F, n° 27, p. 116.

Sceau de Guillaume, comte de Mâcon. Partie d'une pl. in-4 en haut. Guillaume, Histoire généalogique des sires de Salins, t. I, à la page 223.

Sceau de Gaucher, quatrième du nom, sire de Salins, à une charte de 1196. Partie d'une pl. in-4 en haut.

1196. Guillaume, Histoire généalogique des sires de Salins, t. I, à la page 223.

1197.

Sceau de Juhel de Mayenne, seigneur de Dinan, et contre-scel, à un acte de 1197. Pl. de la grandeur de l'original, grav. sur bois. Nouveau Traité de diplomatique, t. IV, p. 262.

Sceau et contre-sceau de Henri II, comte palatin de Troyes, qui fut roi de Jérusalem. Partie d'une pl. in-fol. en larg., lithogr. Arnaud, Voyage — dans le département de l'Aube, planche non numérotée.

<small>Le texte ne fait pas mention de ce sceau.</small>

Deux monnaies du comte Henri de Champagne, roi de Jérusalem, qui n'en prit pas le titre. Partie d'une pl. in-4 en haut. De Saulcy, Numismatique des croisades, pl. 9, n°s 10, 11, p. 70.

Monnaie du même. Partie d'une pl. in-8 en haut. Lettres du baron Marchant, Annotations de Victor Langlois, pl. 28, n° 4, p. 464.

1198.

Février. Tombe de Richartdus Abbas, en carreaux, la sixième et dernière de la première rangée, au fond du chapitre de l'abbaye de Jumiéges. Dessin in-8, Recueil Gaignières à Oxford, t. V, f. 42.

1199.

Avril 6. Figure de Richard Cœur de Lion, duc de Normandie, roi d'Angleterre, sur son tombeau, au côté gauche de la grille, dans le chœur des religieuses de Fon-

tevraud. Dessin color., in-fol. en haut. Gaignières, t. XII, 18. = Partie d'une pl. in-fol. en larg. Montfaucon, t. II, pl. 15, n° 4. = Partie d'une pl. color., in-fol. en larg. The monumental effigies of great Britain, etc., by C. A. Stothard, frontispice. = Deux pl. color., in-fol. en haut. et en larg. The monumental effigies of great Britain, etc., by C. A. Stothard, pl. 8, 9. = Pl. in-8 en haut. Achille Deville, Tombeaux de la cathédrale de Rouen, pl. 9. = Partie d'une pl. in-fol. magno en haut. Al. Lenoir, Monuments des arts libéraux, etc., pl. 15, p. 21. = Partie d'une pl. in-4 en haut. Annales archéologiques, t. V, à la page 281. = Plâtre de cette statue, Musée de Versailles, n° 1247.

1199.
Avril 6.

Figure de Richard Cœur de Lion, duc de Normandie, roi d'Angleterre, sur son tombeau, à droite du grand autel de l'église de Notre-Dame de Rouen, où son cœur fut enterré, son corps l'ayant été à Fontevraud. Dessin in-fol. en haut. Gaignières, t. XII, 17. = Dessin in-8, Recueil Gaignières à Oxford, t. IV, f. 1. = Partie d'une pl. in-fol. en larg. Montfaucon, t. II, pl. 15, n° 5. = Partie d'une pl. in-fol. en haut. Ducarel, anglo-norman Antiquities, pl. 11, p. 16. = Partie d'une pl. lithogr., in-4 en larg. Ducarel, Antiquités anglo-normandes, pl. 5, n° 10. = Partie d'une pl. in-4 en haut., color. Comte de Viel Castel, n° 170, texte. = Plâtre de cette statue, Musée de Versailles, n° 1248.

Figure de Richard Cœur de Lion sur son tombeau, dans le cœur de la cathédrale de Rouen. Inscription : *Hic jacet cor Ricardi regis Anglorum*, placée dans

1199.
Avril 6.

l'intérieur du même tombeau. = Figure du même au même lieu. *J. Basire sc.* Trois pl. in-4 en haut.

> Ces trois planches sont jointes à des remarques sur ces monuments par Albert-Way, Archæologia or Miscellaneous — Society of antiquaries of London, t. XXIX, 1842, p. 202, pl. 19, 29, 21.

> Le tombeau de Richard I^{er} Cœur de Lion, dans la cathédrale de Rouen, fut détruit, ainsi que beaucoup d'autres, par le clergé même de cette église, pour, disait-il, exhausser le maître autel, dégager le sanctuaire et embellir l'église. Cette destruction eut lieu en 1734. Voir : Achille Deville, Tombeaux de la cathédrale de Rouen, p. 153 et suiv.

Sceau de Richard I^{er}, roi d'Angleterre, duc de Normandie, d'Aquitaine et comte d'Anjou, à une charte relative à un échange de terres à Limay, près Pont de l'Arche, qui était à l'abbaye de Saint-Ouen, à Rouen. Vignette in-8 en larg. Ducarel, anglo-norman Antiquities, p. 30.

Sceau du même, comme duc de Normandie, à un contrat d'échange qui existe à l'abbaye de Saint-Ouen. Partie d'une pl. lithogr., in-4 en haut. Ducarel, Antiquités anglo-normandes, pl. 7, n° 14.

Sceau du même, à une charte pour un échange avec les religieux de l'abbaye de Saint-Ouen, de la neuvième année de son règne. Deux pl. grav. sur bois. Pommeraye, Histoire de l'abbaye royale de Saint-Ouen de Rouen, p. 433, dans le texte.

Deux sceaux et contre-sceaux du même. Partie d'une pl. in-fol. en haut. Trésor de numismatique et de glyptique, pl. 3, n^{os} 2, 3.

Trois sceaux du même. Trois pl. in-fol. en larg., lith. Mémoires de la Société des antiquaires de Normandie,

A. Deville, 1829-1830, pl. 13, 14, 15, p. 67 et suiv.

Sceau du même, à une charte relative à l'abbaye de Saint-Georges de Bocherville. Pl. in-4 en larg., lith. Achille Deville, Essai — sur l'église et l'abbaye de Saint-Georges de Bocherville, pl. 6.

Deux monnaies de Richard Ier, Cœur de Lion, roi d'Angleterre. Partie d'une pl. in-fol. en haut. Snelling, A view, etc., 1762, pl. 1, nos 33, 34.

Quatre monnaies du même, comme duc d'Aquitaine. Partie d'une pl. in-fol. en haut. Snelling miscellaneous views, etc., 1769, pl. 1, nos 5 à 8.

Six monnaies du même, comme duc d'Aquitaine. Partie d'une pl. in-4 en haut. Tobiesen Duby, Monnoies des barons, pl. 32, nos 7 à 12.

 Le n° 12 est attribué par Ducarel à Édouard III.

Deux monnaies de Richard Ier, Cœur de Lion, roi d'Angleterre, duc de Normandie. Partie d'une pl. in-4 en haut. Tobiesen Duby, Monnoies des barons, pl. 69, nos 10, 11.

Trois monnaies de Richard Ier, roi d'Angleterre, comte de Poitou. Partie d'une pl. in-4 en haut. Tobiesen Duby, Monnoies des barons, pl. 92, nos 1 à 3.

Monnaie de Richard Cœur de Lion, frappée probablement dans l'île de Chypre. Partie d'une pl. in-8 en haut. Michaud, Histoire des croisades, Catalogue des médailles des princes croisés, par Cousinery, t. V, pl. 4, n° 3, p. 547.

Sept monnaies de Richard Ier, roi d'Angleterre, duc d'Aquitaine, frappées en France. Partie d'une pl.

1199.
Avril 6.

1199.
Avril 6.

in-4 en haut. Ruding, Annals of the coinage of Britain, supplément, partie 2ᵉ, pl. 10, nᵒˢ 3 à 9.

Trois monnaies du même, frappées en France. Partie d'une pl. in-4 en haut. Hawkins, Description of the anglo-gallic coins, pl. 1, nᵒˢ 1, 2, 3, p. 42.

Trois monnaies du même, frappées en Poitou. Partie d'une pl. lith., in-fol. en larg. Ducarel, Antiquités anglo-normandes, pl. 34, nᵒˢ 120 à 122.

Sept monnaies de billon du même. Partie d'une pl. in-4 en haut. Ainslie, pl. 3, nᵒˢ 4 à 10, p. 48 à 53.

Trois monnaies de billon du même. Partie d'une pl. in-4 en haut. Ainslie, pl. 7, nᵒˢ 88 à 90, p. 136 à 139.

Monnaie du même. Partie d'une pl. in-4 en haut., lith. Tripon, Historique monumental de l'ancienne province du Limousin, n° 50, t. 1, à la page 166.

Monnaie du même, frappée à Issoudun. Partie d'une pl. lith., in-8 en haut. Revue numismatique, 1839, L. de La Saussaye, pl. 7, n° 1, p. 131.

Trois monnaies du même. Petites pl. grav. sur bois. Mémoires de la Société des antiquaires de l'Ouest, Lecointre-Dupont, 1839, p. 353, 354, 356, dans le texte.

Trois monnaies du même, frappées en Poitou. Petites pl. grav. sur bois. Lecointre-Dupont, Essai sur les monnaies frappées en Poitou, p. 96, 97, 99, dans le texte.

Quatre monnaies du même. Partie d'une pl. in-4 en haut. Poey d'Avant, pl. 7, nᵒˢ 9 à 12, p. 106, 107.

1199. Deux sceaux d'Albert de Habsbourg, dit *dives*, land-

grave de la Haute-Alsace. Partie d'une pl. in-fol. double en larg. Schœpflin, Alsatia illustrata, t. II, pl. 1, à la page 512, n°ˢ 4, 5, texte, p. 514.

Cornet en ivoire donné par Albert de Habsbourg, dit *dives*, landgrave de la Haute-Alsace. Partie d'une pl. in-fol. double en larg. Schœpflin, Alsatia illustrata, t. II, pl. 1, à la page 512, n° 1, texte, p. 512.

Monnaie d'Eudes III, seigneur d'Issoudun, frappée dans cette ville. Partie d'une pl. lithogr., in-8 en haut. Revue numismatique, 1839, L. de La Saussaye, pl. 7, n° 2, p. 132.

Monnaie de Pierre II, de Courtenai et de Montargis, comme comte de Nevers. Petite pl. grav. sur bois. Revue numismatique, 1845, docteur Voillemier, p. 149, dans le texte.

Monnaie du même, frappée à Nevers. Petite pl. grav. sur bois. De Soultrait, Essai sur la Numismatique nivernaise, p. 42, dans le texte.

Sceau des échevins de Courtray, à une charte de 1199. Partie d'une pl. in-fol. en haut. Trésor de numismatique et de glyptique, Sceaux des communes, communautés, évêques, abbés et barons, pl. 8, n° 2.

1199.

1200.

Monnaie d'Archambaud VIII, sire de Bourbon. Partie d'une pl. lith., in-8 en haut. Revue numismatique, 1839, L. de La Saussaye, pl. 7, n° 8, p. 139.

Sceau et contre-sceau de Thibault III, comte palatin de Troyes. Partie d'une pl. in-fol. en larg., lithogr.

1200. Arnaud, Voyage — dans le département de l'Aube, planche non numérotée.

> Le texte ne fait pas mention de ce sceau.

Monnaie de Pierre, évêque de Cambrai. Pl. in-4 en haut. Conbrouse, t. III, pl. 58.

> Cette pièce, attribuée d'abord par l'auteur à Jean II, a été donnée depuis à Pierre, évêque de Cambrai. Je la place à Pierre II de Corbeil.

Six monnaies de Raimond III, comte de Tripoli. Partie d'une pl. in-4 en haut. De Saulcy, Numismatique des croisades, pl. 7, n^{os} 10 et 13 à 17, p. 53.

MONUMENTS DU DOUZIÈME SIÈCLE, SANS DATES PRÉCISES.

Manuscrits à miniatures.

1200 ? Biblia sacra. Manuscrit sur vélin du xii^e siècle, in-fol. maximo, veau marbré. Bibliothèque impériale, Manuscrits, ancien fonds latin, n° 10. Ce volume contient :

Des lettres peintes dans lesquelles sont représentés des sujets de sainteté et des figures diverses.

> Ces miniatures, d'un travail médiocre, offrent de l'intérêt pour des détails de costumes. La conservation est bonne.
> Ce manuscrit est désigné sous le nom de Bible de Fouquet.

Figure d'après une miniature de ce manuscrit. Pl. in-4 en haut., color. Comte de Viel Castel, n° 82, texte, t. I, p. 65.

> Évangéliaire latin. Manuscrit sur vélin violet, écrit en lettres d'or, du xi^e ou du xii^e siècle, in-fol., velours rouge, avec une plaque d'ivoire sculptée sur le recto de la reliure. Bibliothèque impériale, Manuscrits, supplément latin, n° 650. Ce volume contient :

Feuillets peints en portiques, à colonnes, avec quelques

figures, contenant des indications des matières du texte. Pièces in-fol. en tête du volume.

1200?

La plaque d'ivoire placée sur la reliure représente Jésus-Christ en croix, avec plusieurs figures. Pièce petit in-4 en haut. Elle est entourée de pierres, de perles et de plaques émaillées.

<small>Les feuillets peints n'offrent aucun intérêt pour ce qu'ils représentent. La plaque d'ivoire présente quelques détails de vêtements et autres à remarquer.
La conservation est médiocre.</small>

Figures d'après l'ivoire, et une miniature de ce manuscrit. Pl. in-4 en haut., et petite pl. grav. sur bois. Cahier (Charles) et Arthur Martin, t. II, pl. 5 et p. 52, dans le texte, p. 39 et suiv.

Gloses sur la Bible, en latin. Manuscrit sur vélin du xii^e siècle, petit in-fol., maroquin rouge. Bibliothèque impériale, Manuscrits, ancien fonds latin, n° 392. Ce volume contient :

Quelques dessins coloriés représentant des figures grossièrement exécutées. Petites pièces, dans le texte.

<small>Ces dessins, d'un travail très-médiocre, n'ont d'intérêt que pour quelques détails de costumes, et sous le rapport de l'époque à laquelle ils ont été exécutés.
La conservation est médiocre.</small>

Commentaires français sur les psaumes. Manuscrit sur vélin du xii^e siècle, in-fol., cartonné. Bibliothèque impériale, Manuscrits, fonds de Notre-Dame, n° 23. Ce volume contient :

Lettre initiale peinte représentant le roi David, au commencement du texte. Un grand nombre d'autres lettres et d'ornements qui décoraient ce volume ont été coupés.

1200 ? Cette miniature, d'un travail médiocre, n'offre aucun intérêt. La conservation est mauvaise, et ce volume est entièrement mutilé.

Psaultier, en latin et en françois, à la fin duquel on lit : *Conscripti Lutetie A. Dom.* M. CC. Manuscrit sur vélin; petit in-fol. de 125 feuillets. Bibliothèque royale de Munich, Codices gallici, in-fol. n° 13. Ce manuscrit contient :

Un grand nombre de miniatures placées au bas des pages. Celles qui sont au bas du texte latin placé au verso des feuillets, sont relatives à l'histoire sacrée; celles au bas du texte français placé au recto des feuillets, représentent des animaux; cette dernière partie des figures est incomplète. Quelques lettres et des filets peints ornent aussi ce volume.

Ces miniatures sont curieuses sous le rapport des vêtements de l'époque à laquelle ce volume a été peint, et aussi pour d'autres particularités que l'on y remarque. Un calendrier placé au commencement du texte paraît se rapporter à l'année 1160.

Ce manuscrit, auquel il manque quelques parties du texte, et dont toutes les miniatures n'ont pas été exécutées, présente cependant de l'intérêt. Je l'ai examiné avec soin, et je n'y ai rien trouvé qui mérite d'être plus particulièrement mentionné.

S. Augustinus, super Genesim, etc. Manuscrit sur vélin du XIIe siècle, in-fol., veau marbré. Bibliothèque impériale, Manuscrits, ancien fonds latin, n° 1925. Colbert, 2647. Regius, 4008. [4 4]. Ce volume contient :

Dessin représentant le Christ à la colonne. In-fol. en haut., au feuillet 1 verso.

Ce dessin, d'une exécution médiocre, a de l'intérêt pour la pose du Christ, qui est rarement lié ainsi à la colonne.

La conservation est médiocre.

S. Augustini in Joannis evangelium et epistolæ. Manu- 1200 ?
scrit sur vélin du xiie siècle, gr. in-4, maroquin rouge.
Bibliothèque impériale, Manuscrits, ancien fonds latin,
n° 1972. Ce volume contient :

**Dessin au trait représentant le Christ assis de face. In-4
en haut., au feuillet 1 recto.**

<blockquote>Ce dessin, d'une bonne exécution, offre quelque intérêt
pour des détails du vêtement. La conservation est bonne.</blockquote>

S. Ambrosii Hexameron, etc. Manuscrit sur vélin du
xiie siècle, in-fol., veau marbré. Bibliothèque impér., Ma-
nuscrits, ancien fonds latin, n° 1719. Ce volume contient.

**Dessin colorié représentant la lettre T, formée par un
homme tenant des planches sur ses épaules, et dont
les pieds sont entourés par une espèce d'écureuil.
In-16 en haut., au feuillet 1 recto, dans le texte.**

<blockquote>Ce dessin, de fort peu de mérite sous le rapport de l'art,
offre quelque intérêt pour le costume de cette époque.
La conservation est médiocre.</blockquote>

Gregorii papæ moralia in Job., et autres ouvrages latins.
Manuscrit sur vélin du xiie siècle, petit in-fol., maroquin
rouge. Bibliothèque impériale, Manuscrits, fonds de Sor-
bonne, n° 267. Ce volume contient :

**Quatorze miniatures ; sept sont achevées, et sept seu-
lement esquissées ; elles représentent des sujets sa-
crés ou de l'histoire sainte, avec de nombreux per-
sonnages. Huit feuillets in-4 au commencement du
volume.**

<blockquote>Ces miniatures, d'un travail assez remarquable pour l'épo-
que à laquelle elles ont été peintes, offrent de l'intérêt pour
des détails de costumes. La conservation est belle.

Ces peintures ne paraissent pas avoir fait partie des ouvrages
formant ce volume.</blockquote>

1200 ? Cypriani opera. Manuscrit sur vélin du xiie siècle, in-fol., maroquin rouge. Bibliothèque impér., Manuscrits, ancien fonds latin, n° 1654. Baluze, 188. Ce volume contient :

Dessin au trait représentant l'Annonciation. On y remarque en haut un nain sur une tour, sonnant du cor. In-fol. en haut., au feuillet 1 recto.

> Ce dessin, peu remarquable sous le rapport de l'art, offre quelque intérêt pour le vêtement de la sainte Vierge, et pour la figure sonnant du cor, particularité singulière dans une composition de l'Annonciation. La conservation est bonne.

Divers écrits de SS. Pères de l'Église, en latin. Manuscrit sur vélin du xiie siècle, in-4, maroquin rouge. Bibliothèque impériale, Manuscrits, ancien fonds latin, n° 2819. Colbert, 4299. Regius, 4344 $^{2.2}_{a.b.}$. Ce volume contient :

Miniature représentant un saint évêque ; lettre I. In-12 en haut., au feuillet 1 recto, dans le texte

Miniature représentant deux vieillards chauves qui semblent se battre ; le sang d'une blessure de l'un d'eux tombe dans un vase. In-4 en haut., au feuillet dernier, verso.

> Cette dernière miniature, d'une autre main et dans un autre texte que la première, a peu de mérite sous le rapport de l'art ; mais le sujet est curieux, et les vêtements des deux figures sont à remarquer. La conservation est médiocre.

Historia ecclesiastica. Manuscrit sur vélin du xiie siècle, petit in-fol. parchemin. Bibliothèque impériale, Manuscrits, ancien fonds latin, n° 5084. Colbert, 1300. Regius, 4262[2.2]. Ce volume contient :

Miniature représentant un personnage debout. In-12 en haut., au feuillet 2 recto.

> Cette miniature, de peu de mérite sous le rapport de l'art,

offre quelque intérêt pour le vêtement de ce personnage. La 1200 ?
conservation est médiocre.

Historia Jierosolimitana. Manuscrit sur vélin du xii^e siècle,
petit in-fol., parchemin. Bibliothèque impériale, Manuscrits, ancien fonds latin, n° 5134. De la Mare, 337.
Regius, 3833 ². Ce volume contient :

Quelques dessins coloriés représentant des faits et des
personnages divers. Petites pièces, dans le texte.

>Ces dessins offrent peu d'intérêt, tant pour leur exécution
que pour ce qu'ils représentent. La conservation n'est pas
bonne.

Martyrologium, Regula S. Benedicti, etc. Manuscrit sur
vélin du xii^e siècle. Petit in-fol., veau brun. Bibliothèque impériale, Manuscrits, ancien fonds latin, n° 5243.
Ce volume contient :

Miniature représentant Jésus-Christ assis; aux angles
deux anges et deux saints personnages. In-4 en haut.,
au feuillet 45 verso. Lettres peintes.

>Cette miniature offre peu d'intérêt tant pour son exécution
que pour les figures qu'elle représente. La conservation est
mauvaise.

Vita sanctorum. Manuscrit sur vélin du xii^e siècle, in-fol. maximo, veau fauve. Bibliothèque impériale, Manuscrits, ancien fonds latin, n° 5318. Ce volume contient :

Grande lettre initiale B peinte, dans laquelle sont représentés un saint personnage assis, et l'archange Michel. In-4 en haut., au feuillet 1 recto. Beaucoup
de lettres initiales peintes; d'autres ont été coupées.

>Même note.

Vies des saints. Manuscrit sur vélin du xii^e siècle, in-fol.,

1200 ? veau brun. Bibliothèque impériale, Manuscrits, fonds de S. Victor, n° 12. Ce volume contient :

Quelques miniatures, lettres initiales, représentant des sujets relatifs aux récits de l'ouvrage. Très-petites pièces, dans le texte.

> Ces miniatures, d'un travail médiocre, offrent fort peu d'intérêt. La conservation est bonne, sauf celle de la première peinture.

Vita S. Gregorii. Manuscrit sur vélin du xiie siècle, gr. in-4, parchemin. Bibliothèque impériale, Manuscrits, ancien fonds latin, n° 5355. Ce volume contient :

Miniature représentant la figure de saint Grégoire le Grand assis. In-4 en haut., au feuillet 1 verso.

> Cette miniature, d'une exécution très-médiocre, est intéressante pour les vêtements du personnage. La conservation est médiocre.

Fl. Josephus. De Bello Judaico. Manuscrit sur vélin du xiie siècle, in-fol., veau marbré. Bibliothèque impériale. Manuscrits, ancien fonds latin, n° 5058. Colbert, 3000. Regius, 3730. Ce volume contient :

Deux dessins coloriés, l'un représentant deux princes assis; l'autre, Fl. Joseph, présentant son livre aux deux mêmes princes. Ces deux dessins sont placés en regard au feuillet 2 verso, et 3 recto. Des initiales peintes.

> Ces dessins, fort médiocres comme production de l'art, offrent quelque intérêt pour les vêtements des trois figures. D'après une inscription, le peintre paraît avoir voulu représenter, dans ces deux princes, Vespasien et Titus. La conservation est médiocre.

Histoire de l'abbaye de Corbie, par Antoine de Caulaincourt (et non pas Colin ni Coulencourt), en latin.

Manuscrit sur papier du xvi^e siècle, petit in-fol., veau brun. Bibliothèque impériale, Manuscrits, fonds de Corbie, n° 25. Ce volume contient :

1200?

Onze dessins coloriés représentant des portraits d'abbés de Corbie du xii^e siècle, en pied. Deux feuilles de vélin in-fol. magno en larg., qui ne dépendent pas du volume auquel on les a réunis.

<small>Ces dessins, d'un travail très-médiocre, offrent de l'intérêt pour les vêtements ; mais l'époque à laquelle ils ont été peints est postérieure au xii^e siècle. La conservation n'est pas bonne.</small>

Cartularium virsionense. Manuscrit sur vélin du xii^e siècle, in-fol., veau marbré. Bibliothèque impériale, Manuscrits, Cartulaires n° 97. Ce volume contient :

Quelques dessins en partie coloriés, représentant des figures de princes et de prélats. Petites pièces, dans le texte.

<small>Ces dessins, de travail peu remarquable, offrent quelque intérêt pour les vêtements. La conservation n'est pas bonne.</small>

Horatii Flaci carmen de arte poetica, etc. Manuscrit sur vélin du xii^e siècle, in-4, peau. Bibliothèque impériale, Manuscrits, ancien fonds latin, n° 7978. Ce volume contient :

Dessin colorié représentant une harpie tenant un homme ; autre dessin représentant un personnage jouant de la lyre ; en face de celui-ci on voit un autre personnage assis sous un portique, au-dessus duquel on lit : *Mecenas*. Trois très-petites pièces, aux feuillets 1 verso, et 9 recto.

<small>Ces trois dessins, dont le dernier paraît postérieur aux deux autres, sont d'un travail médiocre. Ils offrent quelque intérêt pour les vêtements et la forme de la lyre. La conservation n'est pas bonne.</small>

1200 ? Romans de Florimont, composé l'an 1180, par Aymes de Varentines — Erec et Eneide, composé par Crestiens de Troies, en vers. Manuscrit sur vélin du XII^e siècle, in-4, maroquin rouge. Bibliothèque impér., Manuscrits, fonds Cangé, n° 26. Regius, 7498[1]. Ce volume contient :

Lettre initiale peinte, représentant deux personnages, au commencement du texte du premier ouvrage.

Lettre initiale peinte, représentant un cavalier chassant, au commencement du second ouvrage.

> Ces deux petites miniatures n'offrent que peu d'intérêt. La conservation n'est pas bonne.

Le roumans d'Alixandre, composé par Alexandre de Paris et Lambert-li-Cort. Manuscrit sur vélin du XII^e siècle, petit in-fol., veau fauve. Bibliothèque impériale, fonds de la Vallière, n° 45. Catalogue de la vente, n° 2702. Ce volume contient :

Trois cent-dix-huit miniatures représentant des sujets relatifs à ce roman, combats, siéges de villes, vaisseaux, combats sur mer, faits singuliers, scènes diverses, musiciennes. Plusieurs de ces miniatures, vers la fin du volume, ne sont pas terminées; elles sont seulement au trait, sans avoir été peintes. Petites pièces de diverses grandeurs, dans le texte.

> Ces miniatures sont fort curieuses, et l'on y remarque beaucoup de particularités singulières. Leur conservation est médiocre.

Recueil de contes dévots et gais, en vers, et autres poésies anciennes. Manuscrit sur vélin du XI^e ou XII^e siècle, in-fol., veau fauve. Bibliothèque de l'Arsenal. Manuscrits français, Belles-lettres, n° 325. Ce volume contient :

Des lettres initiales peintes, représentant des person-

nages dont il est question dans ces poésies, compositions de peu de figures. Petites pièces, dans le texte. 1200 ?

<small>Ces petites peintures, de travail médiocre, offrent peu d'intérêt. La conservation n'est pas bonne.</small>

Faits historiques.

Abraham et Melchisedech — l'évangéliste saint Luc. Plaque en cuivre doré et émaillée, de la fin du xii^e siècle. Musée du Louvre, Émaux, comte de Laborde, p. 43.

L'évangéliste saint Marc. — Le sacrifice d'Abraham. Plaque en cuivre doré et émaillé, de la fin du xii^e siècle. Musée du Louvre, Émaux, n° 27, comte de Laborde, p. 44.

Chapiteau sculpté représentant le sacrifice d'Abraham, à Saint-Benoît-sur-Loire. Pl. in-12 en larg., grav. sur bois. De Caumont, Bulletin monumental, t. XIII, à la page 207, dans le texte. Voy. aussi t. XIV, p. 147, pl. in-12 carrée, grav. sur bois, dans le texte, l'abbé Crosnier.

Bas-relief représentant l'Annonciation sur le tympan de la porte de la tour de Briqueville. Pl. in-8 en larg., grav. sur bois. De Caumont, Bulletin monumental, t. XIII, à la page 115, dans le texte.

Scène du Massacre des innocents, fragment du principal bas-relief du portail de Notre-Dame de Paris, côté du nord. Partie d'une pl. in-fol. magno en haut. Al. Lenoir, Monuments des arts libéraux, etc., pl. 30, p. 37.

La Vierge, et l'enfant Jésus, en émail incrusté, style

1200 ? byzantin, la tête et les pieds de l'enfant se mouvant par un ressort intérieur. Partie d'une pl. lithogr. et color., in-fol. en larg. Du Sommerard, les Arts au moyen âge, album, 10ᵉ série, pl. 16.

L'Adoration des mages. Plaque circulaire en cuivre, gravé, doré et émaillé, de la fin du xiiᵉ siècle. La Vierge tient un sceptre fleurdelisé. Musée du Louvre, Émaux, n° 2, comte de Laborde, p. 40.

Verrière de la fenêtre terminale de la cathédrale de Poitiers, représentant le crucifiement et autres sujets sacrés. Pl. in-fol. magno en haut. étroite, lithogr. Mémoires de la Société des antiquaires de l'Ouest, l'abbé Auber, 1848, pl. 10, p. 332 et suiv.

Plaque en lapis gravée en relief sur ses deux faces et incrustée d'or, enchâssée en un cadre d'argent doré qu'ornaient des perles et des turquoises ; d'un côté est l'image du Christ, et de l'autre celle de la Vierge ; provenant du trésor de l'abbaye de Saint-Denis. Musée du Louvre, Bijoux, n° 716, comte de Laborde, p. 366.

Fragments d'une peinture murale enlevée du réfectoire de l'abbaye des bénédictins de Charlieu (Loire), représentant le Christ, des saints personnages, et une figure qui paraît être celle du fondateur Rasbert, évêque de Valence en 876 ; cette peinture est du xiiᵉ siècle. Musée de l'hôtel de Cluny, n° 708.

Le Christ des cinq cents miracles de l'église Notre-Dame de Lillers. Pl. in-8 en haut., grav. sur bois. De Caumont, Bulletin monumental, t. II, à la page 521, dans le texte.

Christ de Montmille, près de Beauvais, dans le fronton 1200?
occidental de l'église. Pl. in-12 en haut., grav. sur
bois. De Caumont, Bulletin monumental, t. XII, à
la page 345, dans le texte.

Tympan d'une porte représentant Jésus et les quatre
évangélistes, du prieuré de Saint-Sauveur, à Nevers.
Pl. in-4 carrée, grav. sur bois. Morellet, le Nivernois, t. I, p. 120, dans le texte.

Recueil contenant des formules de serments et d'anciennes copies de titres de 1168 à 1498, provenant des archives du chapitre de l'église de Paris. Manuscrits sur vélin, in-fol., vélin. Archives de l'État LL. 178. Ce volume contient :

Trois miniatures représentant la sainte Vierge, Jésus
en croix, et Dieu le père avec les emblèmes des quatre évangélistes. Pièces in-4 en haut Ces miniatures
font partie d'un fragment d'évangile du xii^e siècle.

Ces miniatures, de médiocre travail, offrent quelque intérêt pour des détails d'accessoires. La conservation n'est pas bonne.

—

Plaque d'évangéliaire en ivoire sculpté, représentant
la mort de la Vierge, du xii^e siècle. Musée de l'hôtel
de Cluny, n° 396.

Funérailles de la Vierge, vitrail de la cathédrale d'Angers. Pl. lith., in-fol. en larg., color. De Lasteyrie,
Histoire de la peinture sur verre, pl. 2.

Glorification de la sainte Vierge, vitrail de l'église de
la Trinité de Vendôme. Pl. lithogr., in-fol. en haut.,
color. De Lasteyrie, Histoire de la peinture sur verre,
pl. 8.

Statue de la Vierge, debout, de grandeur naturelle,

1200 ? sculptée sur un des piliers de l'église Notre-Dame de Paris. Partie d'une pl. in-fol. magno en haut. Al. Lenoir, Monuments des arts libéraux, etc., pl. 27, p. 34.

Statue de la sainte Vierge, provenant de l'église de Notre-Dame de Beaucaire. Petite pl. grav. sur bois. De Caumont, Bulletin monumental, t. II, à la page 95, dans le texte.

<small>Citée par M. Mérimée, Voyage dans le midi de la France.</small>

Fresques représentant des sujets de l'histoire sainte, du xii^e siècle, dans l'église paroissiale de Saint-Pierre-les-Églises, près Chauvigny-sur-Vienne, dans le Poitou. Partie d'une pl. lith., in-fol. en larg. Mémoires de la Société des antiquaires de l'Ouest, 1851, l'abbé Auber, pl. 9, p. 270 et suiv.

Figure symbolique réunissant les attributs des quatre évangélistes—Chosroes vaincu par Héraclius. Plaque en cuivre doré et émaillé, de la fin du xii^e siècle. Musée du Louvre, Émaux, n° 28, comte de Laborde, p. 44.

Trois miniatures représentant des sujets de saints, d'un manuscrit de la Bible du prieuré de Souvigny, dépendant de l'abbaye de Cluny, grand in-fol., nommée *Biblia maxima*, du xii^e siècle. Deux pl. lithogr., in-8 en haut. Bulletin de la Société — de l'Allier, G. Fanjoux, 1850, p. 371.

<small>Ce manuscrit est fort important, et plusieurs auteurs en ont parlé. Il est placé dans la bibliothèque de la ville de Moulins. Son texte a de la célébrité. Il contient cent vingt-deux miniatures curieuses. Sa conservation est bonne, sauf la perte de deux miniatures. On a attribué ces mutilations à la Révolution ; c'est une tradition reçue à Moulins, que les étrangers</small>

accueillent, et dont il résulte des tirades contre le vandalisme 1200? de 1793.

La vérité est que ce manuscrit fut transporté, avec les autres livres du prieuré, à l'époque de la suppression des couvents, dans les greniers du palais de justice de Moulins. Il y resta longtemps servant d'escabeau pour atteindre à la hauteur d'une fenêtre. Du palais de justice il fut transporté à la mairie, où il servit longtemps de coussin au fauteuil d'un employé. C'est dans cet état qu'il fut trouvé par M. Mercier, bibliothécaire, qui le plaça dans la bibliothèque de la ville. (Ibid.)

Les saints patrons de Saint-Germain des Prés, miniature d'un manuscrit latin, homélies d'Origène sur quelques livres de l'Ancien Testament, de la Bibliothèque royale, manuscrit de Saint-Germain. Pl. in-fol. max° en haut. Col., le comte de Bastard, livrais. 9.

L'indication du manuscrit n'étant pas suffisante, cette reproduction ne peut pas être classée à l'article du manuscrit même. Je la place à cette date.

Bas-relief représentant saint Julien batelier, à Saint-Julien le Pauvre, à Paris. Partie d'une pl. in-4 en larg. Lacroix, le Moyen âge et la Renaissance, t. V, sculpture, planche sans numéro.

Bas-reliefs de l'abbaye de Jumiéges, représentant saint Philbert et sainte Austreberthe. Pl. in-8 en haut. Séances publiques de la Société libre d'émulation de Rouen, 1824, pl. 1.

Médaillon émaillé de Limoges, représentant saint Pierre, du cabinet de l'abbé Texier. Partie d'une pl. lithogr., in-4 en larg. Texier, Essai sur les argentiers et les émailleurs de Limoges, pl. 3.

Médaillon émaillé représentant saint Pierre, et châsse

1200 ? émaillée représentant le martyre de saint Thomas de Cantorbéry, du xii⁰ siècle, du cabinet de l'abbé Texier. Pl. in-4 en larg. Mémoires de la Société des antiquaires de l'Ouest, l'abbé Texier, 1842, pl. 4, p. 97, 248.

Tympan de porte représentant saint Pierre assis dans l'église de Boṅgy, département du Calvados. Petite pl. grav. sur bois. De Caumont, Bulletin monumental, t. IX, à la page 341, dans le texte.

Saint Sébastien, saint Livin, saint Tranquillin. Plaque en cuivre doré et émaillé, de la fin du xii⁰ siècle. Musée du Louvre, Émaux, n° 29, comte de Laborde, p. 45.

Histoire de sainte Catherine, vitrail de la cathédrale d'Angers. Pl. lith., in-fol. en haut., color. De Lasteyrie, Histoire de la peinture sur verre, pl. 1.

Figure de martyr d'après le style oriental, vitrail de l'église de Saint-Pierre à Chartres. Partie d'une pl. lithogr., in-fol. en haut., color. De Lasteyrie, Histoire de la peinture sur verre, pl. 9, n° 1.

Fragments d'un bas-relief en cuivre doré, représentant dix saints personnages, dans l'église de Saint-André-lez-Troyes. Deux pl. in-fol. en larg. et en haut., lith. Arnaud, Voyage — dans le département de l'Aube, pl. 3, 4, p. 17.

La Pâque (Exode, chap. xii). Plaque en cuivre doré et émaillé, de la fin du xii⁰ siècle. Musée du Louvre, Émaux, n° 24, comte de Laborde, p. 42.

Tympan représentant un sujet sacré d'une des portes de l'église de Saint-Pierre-le-Moutier. Pl. in-8 en

larg., grav. sur bois. Morellet, le Nivernois, t. II, p. 248, dans le texte.

1200 ?

Divers bas-reliefs emblématiques des péchés capitaux, dans divers lieux. Pl. in-4 en larg., lithogr. De Caumont, Bulletin monumental, t. II, à la page 177, Ch. Desmoulins. Voir : idem, p. 259 et suiv.

Tablette représentant des sujets de dévotion, en ivoire, du xiie siècle. Musée du Louvre, Objets divers, nos 874, 880, comte de Laborde, p. 384, 385.

Quatre miniatures représentant des sujets sacrés d'un cartulaire du mont Saint-Michel, du xiie siècle. Deux pl. lithogr., in-4 en larg. et in-8 en haut. Desroches, Histoire du mont Saint-Michel, atlas, pl. 1, 6 (de la description).

Trois vitraux de la cathédrale de Metz, représentant des sujets sacrés. Trois pl. in-8 en larg. et en haut. Begin, Histoire — de la cathédrale de Metz, vol. 1, aux pages 105, 107.

Bassin émaillé en style byzantin, et deux plaques de reliquaires représentant les vierges sages et les vierges folles, de la collection du Sommerard. Pl. lithogr. et color., in-fol. mo en haut. Du Sommerard, les Arts au moyen âge, album, 7e série, pl. 13.

Deux plaques en émail incrusté, représentant les vierges sages et les vierges folles. Travail de Limoges, style byzantin, du xiie siècle, provenant de l'église de Huiron, près Vitry-le-François. Au Musée de l'hôtel de Cluny, nos 936, 937.

Promulgation du Lévitique, miniature d'un manuscrit latin, commentaire sur le Lévitique, par Radulphe,

1200 ? moine bénédictin de Flay ou Saint-Germer en Beauvoisis, de la Bibliothèque royale, manuscrit de Saint-Germain. Pl. in-fol. max° en haut. Col., le comte de Bastard, livrais. 8.

> L'auteur n'a pas donné une indication suffisante de ce manuscrit.

La consécration d'un évêque, vitrail du xii° siècle, sans indication du lieu où était ce monument. Pl. in-4 carrée, A. Lenoir, Histoire des Arts en France, pl. 39.

Bas-relief représentant des écoliers pauvres secourus par des bourgeois de Paris, de l'église de Notre-Dame de Paris. Pl. in-4 en haut. Lacroix, le Moyen âge et la Renaissance, t. I, Université, pl. 7.

Vue d'une partie de la ville de Reims et de cadavres qui y furent découverts au milieu du xvii° siècle, dans des tombeaux. Pl. in-4 en larg. Marlot, Histoire de la ville, cité et université de Reims, t. I, à la page 510.

> L'auteur n'entre dans aucun examen critique de ces tombeaux, et se borne à indiquer que les cadavres découverts pourraient être ceux de martyrs.
>
> Je place cette planche à la fin du xii° siècle, sans qu'il soit possible de rien dire de précis à cet égard.

Bas-relief relatif à une donation par un chevalier Raimbaud, du xii° siècle, placé au-dessus de la porte d'une église qui existait à Mervillers (Eure-et-Loir). Pl. in-8 en larg. Revue archéologique, A. Leleux, 1854, pl. 235, à la page 171.

Bas-relief représentant la figure d'un religieux tenant un oiseau, et celle d'un seigneur, sculpté sur une

pierre. Pl. in-4 en haut. Juénin, nouvelle Histoire de l'abbaye — de Saint-Filibert et de la ville de Tournus, à la page 255.

1200 ?

> Cette pierre fut tirée du fond de la Saône à Tournus, le 5 novembre 1548, à l'occasion d'un procès pour le droit de pêche de l'abbaye de Tournus. On la regarda comme étant de siècles antérieurs.
>
> Ce bas-relief paraît être plutôt un monument romain.

Bas-relief en granit, représentant une figure accroupie pressant avec deux boules, en guise de mains, une lionne couchée, allaitant trois lionceaux, dans le mur méridional de l'antique église de l'abbaye de Saint-Martial de Limoges. Pl. in-4 en haut., lithogr. Tripon, Historique monumental de l'ancienne province du Limousin, t. I, à la page 37.

> Ce monument avait été sculpté pour perpétuer le souvenir de la victoire de Pépin le Bref sur Waifre, Gaifre ou Gaiseros, duc d'Aquitaine, qui fut assassiné dans la nuit du 2 juin 768.
>
> Ce bas-relief était appelé vulgairement *la chiche*, nom du patois limousin qui veut dire *chienne*.
>
> Il fut vendu à M. le comte de Choiseul-Gouffier, qui le fit porter à Paris.

Deux sculptures polychromes représentant des bustes de moines à l'abbaye de Cluny (Saône-et-Loire). Deux pl. in-4 en haut., color. Lacroix, le Moyen âge et la Renaissance, t. V, sculpture, planche sans numéro.

Forme donnée à la Tarasque, monstre de Tarascon, aux xie et xiie siècles. Partie d'une pl. in-8 en haut. Monument de l'église de Sainte-Marthe à Tarascon, à la page 16.

1200 ?

Vêtements, Armures.

Costume de reine inconnue, du xii° siècle, sans désignation de ce qu'était ce monument. Partie d'une pl. color., in-fol. en haut. Willemin, pl. 69.

Costumes et ornements du xii° siècle, extraits de plusieurs bibles manuscrites des bibliothèques de Paris et de Troyes. Pl. color., in-fol. en haut. Willemin, pl. 70.

> L'auteur n'ayant pas donné l'indication des manuscrits, cette reproduction ne peut pas être classée aux articles de ces manuscrits. Je la place à cette date.

Écus des chevaliers du xii° siècle, miniatures de plusieurs manuscrits de la Bibliothèque royale de Belgique, du dépôt des Cordeliers. Pl. color., in-fol. en haut. Willemin, pl. 73.

> Idem.

Costume d'un jeune Français, miniature d'un manuscrit français de la bibliothèque du Vatican, n° 5895. Pl. in-4 en haut., color. Camille Bonnard, costumes des xiii°, xiv° et xv° siècles, t. I, n° 91.

Figure d'un guerrier d'après un petit bas-relief de la cathédrale de Paris. Partie d'une pl. in-4 en haut. Félix de Vigne, Vade-mecum du peintre, t. II, pl. 18 bis.

Femme avec un vêtement d'hiver, et guerrier assis, sculptés sur un zodiaque, dans le portail de la cathédrale de Paris, du xii° siècle. Partie de deux pl. in-4 en haut. Félix de Vigne, Vade-mecum du peintre, t. II, pl. 17, 18.

Dessin représentant une lettre initiale figurée par un guerrier, des poésies d'Horace, manuscrit sur vélin, du xiie siècle. In-4, de la Bibliothèque royale, n° 8214. Pl. in-fol. en haut. Silvestre, Paléographie universelle, t. III, 54.

1200 ?

<small>Le manuscrit, ancien fonds latin, n° 8214, les poésies d'Horace, ne contient aucun autre dessin à citer.</small>

Armures et meubles du xiie siècle, tirés du portail de Notre-Dame de Chartres et de divers manuscrits. Pl. color., in-fol. Willemin, pl. 74.

Quatre figures de personnages de cette époque, dont on n'indique pas les noms, non plus que les lieux où ces monuments existaient. Dessins in-12 en haut. Gaignières, t. I, 48.

Portraits de soixante troubadours, dont vingt-cinq sont tirés d'un manuscrit sur vélin, de la Bibliothèque royale, n° 7225, et les autres de deux manuscrits de la bibliothèque du Vatican, n[os] 3204, 3794. Dix pl. in-4 en haut., tirées sur cinq feuilles in-fol. en larg. Description générale et particulière de la France (de La Borde, etc.), t. XII, n[os] 29 à 38.

<small>Je n'ai pas pu vérifier si cette indication du manuscrit, n° 7225, est exacte.</small>

Costume des abbés de Saint-Germain des Prés, au xiie siècle. Partie d'une pl. in-fol. max° en haut., color. Albert Lenoir, Statistique monumentale de Paris, livrais. 2, pl. 15 A.

Deux figures sculptées sur les fonts baptismaux de la cathédrale d'Amiens. Partie d'une pl. in-8 en haut., lithogr. Mémoires de la Société des antiquaires de Picardie, t. III, p. 365, atlas, pl. 16, n[os] 43, 44.

1200 ? Diverses figures sculptées dans l'église de Cambronne en Beauvoisis. Partie d'une pl. in-fol. en haut. Woillez, Archéologie des monuments religieux de l'ancien Beauvoisis, Cambronne, pl. 3.

Cavalier et homme remuant quelque chose dans une marmite, sans indication d'où était ce monument. Partie d'une pl. in-fol. en haut., n° 3, Beaunier et Rathier, pl. 90, n° 3.

Musiciens du xii° siècle, chapiteau de Saint-Georges de Bocherville. Pl. in-4 en haut. Annales archéologiques, L. de Coussemaker, t. VI, à la page 315.

Fragment d'une ancienne étoffe de soie déposée dans le trésor de la cathédrale du Mans et de l'église de la Couture de la même ville, et deux monuments sculptés représentant des lions et des oiseaux buvant ou mangeant des raisins. Trois pl. de diverses grandeurs, grav. sur bois. De Caumont, Bulletin monumental, t. XII, Hucher, aux pages 26 à 30, dans le texte.

Escarcelles des comtes de Champagne des xi° et xii° siècles, et sceaux divers de cette famille, conservés au trésor de la cathédrale de Troyes. Pl. lith. et color., in-fol. m° en larg. Du Sommerard, les Arts au moyen âge, album, 9° série, pl. 15.

Fragment de linceul du xii° siècle, trouvé dans un tombeau de l'abbaye de Saint-Germain des Prés. Partie d'une pl. in-fol. max° en haut., color. Albert Lenoir, Statistique monumentale de Paris, livrais. 17, pl. 13.

PHILIPPE II. 183

Ameublements.

1200 ?

Dyptique en ivoire, en usage dans le xiie siècle, pour renfermer des objets de toilette. Partie d'une pl. in-fol. magno en haut. Al. Lenoir, Monuments des arts libéraux, etc., pl. 28, p. 36.

Coffret en marqueterie et en ivoire, avec des bas-reliefs, représentant l'expédition de Jason en Colchide et la conquête de la Toison d'or. Ce monument, probablement exécuté en Asie, fut apporté en France par saint Louis, qui s'en servit pour y placer des reliques, et déposé à la Sainte-Chapelle de Paris. Pl. in-8 en larg. A. Lenoir, Histoires des arts en France, pl. 48.

Coffret, dame à jouer, en ivoire, du xiie siècle. Musée du Louvre, objets divers, n°⁸ 903, 915, comte de Laborde, p. 388, 391.

Monstrance du xiie siècle, en cuivre doré, à l'église cathédrale de Saint-Omer. Pl. in-4 en haut. Annales archéologiques, L. Deschamps de Pas, t. XIV, à la page 121.

Lampe en bronze, de la collection de M. de Saint-Memin, à Dijon. Pl. in-4 en haut. Annales archéologiques, l'abbé Texier, t. IV, à la page 148.

Objets religieux.

Crucifix en cuivre émaillé, de la fin du xiie siècle. Pl. in-4 en haut., et deux autres monuments relatifs, planches de diverses grandeurs. Annales archéologiques, Didron, t. III, à la page 357 et suiv., dans le texte.

184 PHILIPPE II.

1200 ? Grande croix en cuivre gravé et repoussé, décorée d'émaux, représentant des sujets saints, travail de Limoges, du xiiᵉ siècle. Au Musée de l'hôtel de Cluny, n° 948.

Croix d'autel appartenant à l'hôpital de Laon, de la fin du xiiᵉ siècle. Pl. in-8 en haut., lithogr. Bulletin de la Société académique de Laon, Bretagne, t. II, à la page 241.

Bénitier de l'église de Nieuil en Saintonge. Petite pl. grav. sur bois. De Caumont, Bulletin monumental, t. X, à la page 572, dans le texte.

Ciboire du moyen âge, en forme de colombe, de l'église de Raincheval, depuis au trésor de l'abbaye de Corbie, et maintenant dans le Musée d'antiquités de la ville d'Amiens. Petite pl. grav. sur bois. De Caumont, Bulletin monumental, t. X, à la page 201, dans le texte.

Calice de Reims, du xiiᵉ siècle, qui était dans l'abbaye de Saint-Remi, ou au moins à Reims. Pl. in-4 en haut. Annales archéologiques, t. II, à la page 363.

Paix en cuivre doré, incrustée d'émaux de couleurs variées, et représentant un saint personnage debout sous un portique, du xiiᵉ siècle. Au Musée de l'hôtel de Cluny, n° 938.

Encensoir de cuivre de la fin du xiiᵉ siècle, trouvé à Lille. Pl. in-4 en haut. Annales archéologiques, Didron, t. IV, à la page 294.

Reliquaire byzantin.—Étui de la vraie croix, du xiiᵉ siècle, à la Sainte-Chapelle de Paris. Pl. in-4 en haut. Annales archéologiques, Didron, t. V, à la page 327.

 Publié précédemment par Morand, Histoire de la Sainte-

Chapelle royale de Paris (p. 44), mais confondu avec d'autres reliques de la Sainte-Chapelle. 1200?

Reliquaire de l'abbaye d'Eu, du XIIe siècle, du Musée des antiques de Rouen. Petite pl. grav. sur bois. Lacroix, le Moyen âge et la Renaissance, t. III, orfévrerie, 31, dans le texte.

Oratoire de Philippe Auguste, reliquaire qui avait été exécuté par ses ordres, du trésor de Saint-Denis. Partie d'une pl. in-fol. magno en haut. Al. Lenoir, Monuments des arts libéraux, etc., pl. 24, p. 31.

Tryptique ou oratoire en os sculpté et marqueterie, du XIIe siècle. Pl. in-fol. en haut. Chapuy, etc., le Moyen âge pittoresque, 5e partie, n° 168.

Chandeliers en cuivre de la fin du XIIe siècle, du Musée de l'hôtel de Cluny. Pl. in-4 en larg. Annales archéologiques, Didron, t. IV, à la page 1.

Chandelier d'église du XIIe siècle, du trésor de la Sainte-Chapelle de Bourges. Pl. in-4 en haut. Annales archéologiques, t. X, à la page 141.

Fragments du candélabre de Saint-Remi, à Reims. Pl. lithogr., in-fol. en larg. Taylor, etc., Voyages pittoresques et romantiques dans l'ancienne France, Champagne, n° 28.

Débris du candélabre de Saint-Remi, à Reims. Pl. et partie de pl. in-4 en haut. et en larg., color. Cahier (Charles) et Arthur Martin, t. IV, pl. 30, 31, p. 276.

Châsse de saint Albain, en cuivre doré et émaillé, représentant des saints personnages, provenant de l'abbaye de Nesle-la-Reposte, placée maintenant dans l'église principale de Villenauxe. Pl. in-fol.

1200 ? magno en larg., lithogr. Arnaud, Voyage — dans le département de l'Aube, planche non numérotée, p. 78.

Châsse de saint Yvet, de l'abbaye de Braisne en Soissonais, ivoire sculpté, du xii^e siècle; on y voit quarante-deux figures en relief : les trois rois mages, la sainte Vierge, saint Joseph, saint Siméon, Jésus-Christ, ses disciples et apôtres, les patriarches, les prophètes, etc. Au Musée de l'hôtel de Cluny, n° 399.

> Ce reliquaire était déposé dans la chapelle sépulcrale de l'abbé Barthélemy à l'abbaye de Braisne; il était regardé comme ayant la vertu d'opérer des miracles. Cette chapelle fut détruite en 1793.

Châsses ou reliquaires, corps d'Olifant, conservés dans les églises du midi de la France. Trois pl. in-fol. magno en haut. Mémoires de la Société archéologique du midi de la France, A. du Mège, t. III, 1836, 1837, pl. 6, 7, 8, p. 307.

Grande châsse en émail de Limoges, style byzantin, représentant des sujets saints, et entre autres de la vie de saint Calminius, apôtre de l'Auvergne, à l'église de Mausac. Pl. lithogr. et color., in-fol. m° en larg. Du Sommerard, les Arts au moyen âge, album, 10^e série, pl. 13.

Trône épiscopal en pierre, à la cathédrale de Toul. Partie d'une pl. in-fol. en haut., lithogr. Grille de Beuzelin, Statistique monumentale, pl. 28.

> Ce trône ou fauteuil est attribué faussement au temps de saint Gervais, qui vivait au x^e siècle. Les évêques de Toul s'y asseyaient en grande pompe autrefois, le jour de leur sacre.

Crosse d'évêque, en cuivre doré et émaillé, du Musée

d'archéologie d'Amiens. Partie d'une pl. in-8 en haut., lith. Mémoires de la Société des antiquaires de Picardie, t. III, p. 364, atlas, pl. 16, n° 42. 1200?

Crosse de bois que l'on croit avoir appartenu à saint Aubin, patron de l'église collégiale d'Écouis. Partie d'une pl. in-4 en larg. Millin, Antiquités nationales, t. III, n° xxviii, pl. 2, n° 6.

<small>Saint Aubin ou saint Albin, évêque d'Angers, mourut le 1er mars 549.</small>

Crosse d'un abbé de Saint-Germain des Prés, du xiie siècle. Partie d'une pl. in-fol. max° en haut. Albert Lenoir, Statistique monumentale de Paris, 2e livrais., pl. 16.

Crosse en cuivre émaillé, anneau et épingle trouvés en 1819 dans le tombeau d'un abbé, dans l'abbaye de Clairvaux. La crosse peut être attribuée à la fin du xiie siècle ou au commencement du xiiie. Pl. in-fol. en haut., lithogr. Arnaud, Voyage — dans le département de l'Aube, planche non numérotée, p. 229.

<small>Cette crosse fut acquise par M. du Sommerard.</small>

Crosse des abbés de Clairvaux, en cuivre doré, décorée d'émaux et de pierreries, et représentant dans son enroulement l'agneau crucifère; travail de Limoges, du xiie siècle, au Musée de l'hôtel de Cluny, n° 944.

Crosse du xiie siècle trouvée dans l'ancienne église de Toussaint, à Angers, au Musée des antiquités de cette ville. Pl. in-8 en haut., lithogr. Bulletin des comités historiques, archéologie — beaux-arts, 1850, n° 4, à la page 124.

Crosse que l'on croit avoir appartenu à saint François

1200 ? de Salles, et qui paraît être antérieure au xiii^e siècle, conservée dans le trésor du chapitre de la cathédrale de Bayonne. Petite pl. grav. sur bois. Bulletin des comités historiques, archéologie —beaux-arts, 1849, p. 116, dans le texte.

Crosse et émail du xii^e siècle, du cabinet de M. Grivault. Pl. color., in-fol. en haut. Willemin, pl. 72.

Tau ou béquille en buis sculpté, du cabinet d'A. Lenoir. Pl. in-fol. en haut. A. Lenoir, Histoire des arts en France, pl. 37.

Thau ou crosse d'évêque grec, en ivoire et bois sculptés, orné de pierreries, du xii^e ou xiii^e siècle, provenant du cabinet d'Alexandre Lenoir. Pl. lithogr. et color., in-fol. m° en haut. Du Sommerard, les Arts au moyen âge, album, 10^e série, pl. 18.

Inscription du thau sur le front des fidèles, plaque en cuivre doré et émaillée, de la fin du xii^e siècle. Musée du Louvre, Émaux, n° 25, comte de Laborde, p. 42.

Mitre de soie blanche ornée d'un dessin à l'encre. Partie d'une pl. in-fol. magno en haut. Al. Lenoir, Monuments des arts libéraux, etc., pl. 28, p. 36.

Ornement de la robe d'une statue d'évêque de la cathédrale de Chartres (xii^e siècle), placée sous le portail. Pl. in-fol. en haut. Trésor de numismatique et de glyptique, Recueil général de bas-reliefs et d'ornements, 2^e partie, pl. 56.

Deux enseignes de pèlerinage, dont l'une est conservée au Musée de Beauvais. Petites pl. grav. sur bois. Mémoires de la Société académique — du départe-

ment de l'Oise, Danjon, t. II, à la page 412, 417, dans le texte. 1200?

Objets divers.

Armoiries de la maison de Dampierre. Petite pl. grav. sur bois. Achille Allier, l'ancien Bourbonnais, t. I, p. 341, dans le texte.

Deux médaillons sculptés, représentant des joueurs d'instruments de l'église de Civray, en Normandie. Deux petites pl. grav. sur bois. De Caumont, Bulletin monumental, t. X, aux pages 645 et 646, dans le texte.

Instruments de musique du xiie siècle, tirés du portail de l'abbaye de Saint-Denis, construit sous l'abbé Suger, du portail de Notre-Dame de Chartres, etc. Deux pl. in-fol. en haut. Willemin, pl. 75, 76.

Divers instruments de musique du xiie siècle. Planches diverses grav. sur bois. Lacroix, le Moyen âge et la Renaissance, t. IV, Instruments de musique, 10 à 16, dans le texte.

Cornet d'ivoire, dit cor de Saint-Orens. Pl. in-4 en haut. Ducourneau, la Guienne historique et monumentale, t. I, 2e partie, à la page 49.

> Ce cor ou cornet d'ivoire était conservé dans la basilique de Saint-Jean, depuis église de Saint-Orens à Auch, et l'on s'en servait dans les cérémonies religieuses.
>
> Suivant les croyances populaires, ce cornet aurait appartenu à Saint-Orens, évêque d'Auch, mort dans le ve siècle. Cela est impossible, et je place ce monument du moyen âge à l'année 1200.

Chapiteau du portail de l'église de Meillet, à 8 kilo-

1200 ? mètres de Souvigny, église romane du xii° siècle. Il représente un lion jouant du violon et un âne jouant d'une espèce de harpe. Pl. in-8 en haut., lithogr. Bulletin des comités historiques, archéologie—beaux-arts, 1840, n° 2, à la page 45.

Quatre vitraux représentant les différentes opérations de la fabrique du drap, et deux autres représentant les travaux du boucher, dans l'église de Semur. Pl. color., in-fol. en larg. Millin, Voyage dans les départements du midi de la France, pl. xiii, t. I, p. 197.

Objets divers d'orfévrerie du xii° siècle. Pl. in-4. Lacroix, le Moyen Age et la Renaissance, t. III, orfévrerie, planche sans numéro.

Tenailles en fer, ornées, du xii° siècle. Musée du Louvre, objets divers, n° 1014, comte de Laborde, p. 402.

Chapiteau représentant une femme ayant le sein gauche sucé par un crapaud, le sein droit dévoré par un reptile à longue queue, couvert d'écailles, provenant de l'ancienne église de Saint-Nicolas d'Angers, dans le Musée du Mans. Pl. in-12 carrée, grav. sur bois. De Caumont, Bulletin monumental, t. VII, à la page 517, dans le texte.

Poids que l'on peut attribuer à la ville de Dax ou à une autre localité de ce nom. Partie d'une pl. in-8 en haut. Revue archéologique, douzième année, 1855-56, le baron Chaudruc de Crazannes, pl. 274, n° 1, p. 611.

1200?

Tombeaux.

Pierre tumulaire représentant saint Piat, que l'on peut croire très-ancienne, dans l'église de Seclin, à deux lieues de Lille. — Monnaie de saint Piat. Pl. in-8 en haut., lithogr. Revue du Nord, L. de Rossy, t. IV, planche sans numéro, à la page 368.

Tombeau des saints martyrs Fuscien, Victorice et Gentien, bas-relief en pierre de liais, du xiie siècle. Partie d'une pl. in-8 en haut., lithogr. Dusevel et Scribe, Description — du département de la Somme, t. II, à la page 135, texte idem.

Tombeau des trois martyrs saint Fuscien, saint Victorice et saint Gentien, dans l'église de Sains. Pl. lith., in-fol. en haut. Taylor, Voyages pittoresques et romantiques dans l'ancienne France, Picardie, 1 vol. n° 67.

Figure d'un guerrier sculptée sur un tombeau, dans la cathédrale de Lisieux. Partie d'une pl. in-4 en haut. Félix de Vigne, Vade-mecum du peintre, t. II, pl. 18 bis.

Tombe de Jacqueline. femme de noble homme. chevalier, seigneur de. dans l'église de Lannay (Calvados). Pl. in-8 en haut., grav. sur bois. De Caumont, Bulletin monumental, t. XIV, à la page 644, dans le texte.

> Le texte ne donne aucuns détails sur cette tombe, dont l'inscription est illisible.

Tombe de Rogiert abbas, en carreaux, la cinquième de la première rangée, au fond du chapitre de l'ab-

1200 ? baye de Jumièges. Dessin in-8, Recueil Gaignières à Oxford, t. V, f. 41.

<blockquote>Je n'ai pas trouvé ce nom dans la liste des abbés de Jumiéges.</blockquote>

Tombeau d'Albertus abbas, en pierre, entre deux piliers de la clôture du chœur, du costé de l'épistre, dans le sanctuaire de l'église de l'abbaye de Jumièges. Dessin in-4 en larg. Recueil Gaignières à Oxford, t. V, f. 20.

<blockquote>Idem.</blockquote>

Figure de...... Richaude, femme de...... de Moisy, sur son tombeau, à la commanderie Saint-Jean-en-l'Isle. Partie d'une pl. in-4 en haut. Millin, Antiquités nationales, t. III, n° xxxiii, pl. 4, n° 2.

Tombeau de sainte Mode, à Jouarre (Seine-et-Marne). Petite pl. grav. sur bois. De Caumont, Bulletin monumental, t. IX, à la page 189, dans le texte.

<blockquote>Cette abbesse vivait dans le vii^e siècle; mais ce tombeau paraît être du xii^e.</blockquote>

Tombeau de saint Nicaise, archevêque de Reims, et de sainte Eutropie, sa sœur, à Reims. Pl. in-4 en larg. Marlot, Histoire de la ville, cité et université de Reims, t. I, à la page 602.

<blockquote>Saint Nicaise fut martyrisé en l'an 407 par les Vandales. Ses restes, déposés d'abord à Saint-Nicaise de Tournay, furent transportés à Reims vers 1060.

Ce tombeau est probablement du xii^e siècle.</blockquote>

Figure de Hugues, vidame de Chalons, à l'abbaye de Chalons en Champagne. Partie d'une pl. in-4 en larg., color. Comte de Viel Castel, pl. 212, texte....

Tombeau de...... de Chambes, abbesse, en pierre,

figure coloriée, dans le mur, du costé de l'église, au milieu du cloistre de l'abbaye du Ronceray d'Angers. Dessin in-4 en larg. Recueil Gaignières à Oxford, t. VII, f. 14. 1200?

> Sans date.
> Le prénom de cette abbesse manquant, il ne m'a pas été possible de trouver la date de sa mort. Je la place au xii⁰ siècle.

Tombe inconnue dans l'église de Peravy-la-Colombe, arrondissement d'Orléans. Partie d'une pl. in-8 en larg. Mémoires de la Société des sciences, belles-lettres et arts d'Orléans, t. VIII, 1849. Du Pré de Saint-Maur, à la page 226.

Tombeau d'un sire de Roussillon dans l'église d'Anost, diocèse d'Autun. Pl. in-8 en haut., lithogr. Mémoires de la Société éduenme, 1844, C. Lavirotte, à la page 187.

Vue de la chapelle souterraine et du tombeau de saint Fort à Bordeaux. Pl. in-8 en haut. Bulletin polymatique du Muséum d'instruction publique de Bordeaux, t. XVII, à la page 201.

Estampage en plâtre du tombeau de saint Saturnin de Carcassonne, au Musée de l'hôtel de Cluny, n° 186.

> Saint Saturnin, premier évêque de Toulouse, fut martyrisé en l'an 250.

Tombeau attribué à saint Chrysante et à sainte Darie sa femme, à l'abbaye de Saint-Victor, à Marseille. Pl. in-8 en larg., grav. sur bois. Ruffi, Histoire de la ville de Marseille, t. II, à la page 130, dans le texte.

> Saint Chrysante et sainte Darie, sa femme, furent martyrisés à Rome dans le iii⁰ siècle. Ce tombeau est supposé, et d'une époque incertaine. Je le place à cette date.

1200 ?

Parties d'édifices sculptées.

Fonts baptismaux de Saint-Évroult de Montfort, près de Rouen. Pl. de diverses grandeurs, grav. sur bois. De Caumont, Bulletin monumental, G. Bonet, t. XVIII, aux pages 423, 424, dans le texte.

Fragments sculptés de l'église de Graville. Pl. lithogr., in-fol. en haut. Taylor, etc., Voyages pittoresques et romantiques dans l'ancienne France, Normandie, n° 54.

Porte méridionale de l'église de Putot (Calvados). Pl. in-8 en larg., grav. sur bois. Bulletin monumental, de Caumont, 2ᵉ série, t. X, 20ᵉ de la collection, 1854, p. 66, dans le texte.

Statue en pierre d'un personnage inconnu, dans l'église de Saint-Pierre Azif, dans l'arrondissement de Pont-l'Évêque. Pl. in-8 en haut., grav. sur bois. De Caumont, Bulletin monumental, t. XIII, à la page 163, dans le texte.

Vue du château du Louvre, tel qu'il existait dans le xiiᵉ siècle, d'après un tableau ancien peint sur bois. Pl. in-8 en larg. A. Lenoir, Histoire des arts en France, pl. 32.

Portail de l'église de Saint-Germain l'Auxerrois. Partie d'une pl. in-fol. magno en haut. Al. Lenoir, Monuments des arts libéraux, etc., pl. 24, p. 31.

Bas-relief du maître autel de Saint-Julien le Pauvre, à Paris, du xiiᵉ siècle. Partie d'une pl. in-4 en larg. Lacroix, le Moyen âge et la Renaissance, t. V, sculpture, planche sans numéro.

Poteau en bois sculpté représentant des singes grim- 1200 ?
pant à un arbre, qui formait l'encoignure d'une
maison faisant le coin des rues Saint-Honoré et
des Vieilles-Étuves, à Paris. Partie d'une pl. in-12
en haut. A. Lenoir, Histoire des arts en France,
pl. 59.

Détails de sculpture de l'église de Montmartre, du
xii^e siècle. Pl. in-fol. max° en haut. Albert Lenoir,
Statistique monumentale de Paris, livrais. 9, pl. 14
bis.

Mosaïque composée de chimères et d'animaux fantas-
tiques d'une des chapelles hautes de l'abbaye de
Saint-Denis. Pl. in-8 en larg. A. Lenoir, Histoire des
arts en France, pl. 27.

Sculptures du contour extérieur d'une rosace de Saint-
Étienne de Beauvais. Petite pl. grav. sur bois. De
Caumont, Bulletin monumental, Jourdain et Duval,
t. II, à la page 60, dans le texte.

Diverses figures sculptées de l'église Notre-Dame de
Corbeil. Six petites pl. grav. sur bois. Revue ar-
chéologique, 1845, aux pages 168 à 171, dans le
texte.

Détails des sculptures de l'oratoire des Templiers de
Metz. Pl. in-fol. en larg., lithogr. Mémoires de l'aca-
démie royale de Metz, 1834, à la page 436.

Tympan et linteau du portail méridional de la cathé-
drale du Mans, représentant le Christ et des saints
personnages. Pl. in-4 en larg. Hucher, Études sur
l'histoire et les monuments du département de la
Sarthe, à la page 44.

1200 ? Figures diverses sculptées à l'église cathédrale du Mans. Quatre pl. in-4 en haut. et en larg., color. Lacroix, le Moyen âge et la Renaissance, t. V, sculpture, planches sans numéros.

Vitraux peints de la cathédrale du Mans. Pl. in-4 en haut., color. Lacroix, le Moyen âge et la Renaissance, t. V, peinture sur verre, planche sans numéro.

Fragment de la porte du réfectoire de l'abbaye de Saint-Aubin d'Angers, sculpture peinte. Pl. in-8 en haut., grav. sur bois. Bulletin monumental, de Caumont, 2ᵉ série, t. X, 20ᵉ de la collection 1854, p. 555, dans le texte.

Bas-relief sur pierre, dans le pignon d'une maison à Bourges, représentant une figure entourée de caractères arabes. Petite pl. grav. sur bois. Revue archéologique, 1845, p. 702, dans le texte.

Portail de l'ancienne église Saint-Pierre à Nevers. Pl. petit in-fol. en haut. lithogr. Morellet, le Nivernois, atlas, pl. 7, t. I, p. 125.

Tympan de l'église de Saint-Sauveur de Nevers. Pl. in-4 en larg. De Caumont, Bulletin monumental, t. XVIII, à la page 32.

Figures sculptées dans la crypte de Saint-Parize-le-Châtel, diocèse de Nevers. Pl. in-8 en larg., grav. sur bois. De Caumont, Bulletin monumental, l'abbé Crosnier, t. XIV, à la page 253, dans le texte.

Figure sculptée à l'une des portes de l'église de Saint-Pierre d'Aulnay, représentant un âne avec une chape. Petite pl. grav. sur bois. De Caumont, Bulletin monumental, t. X, à la page 525, dans le texte.

Chapiteau de la cathédrale d'Autun, représentant un 1200?
cavalier foulant aux pieds de son cheval un person-
nage. Petite pl. grav. sur bois. De Caumont, Bulletin
monumental, t. IX, à la page 474, dans le texte. =
Partie d'une pl. in-fol. en larg., lithogr. Mémoires
de la Société des antiquaires de l'Ouest, 1843, pl. 10,
n° 7, p. 470, 471.

Sculptures de l'église de Til-Châtel (Côte-d'Or). Pl. lith.,
in-4 en larg. De Caumont, Bulletin monumental,
t. X, à la page 153.

Chapiteaux de l'église de l'abbaye de Tournus, en
Franche-Comté. Pl. lith., in-fol. en larg. Taylor, etc.,
Voyages pittoresques et romantiques dans l'ancienne
France, Franche-Comté, n° 21.

Autel roman d'Avenas (Saône-et-Loire). Pl. in-12 en
larg., grav. sur bois. De Caumont, Bulletin monu-
mental, t. XIV, p. 488, dans le texte.

Portail de l'église de Nantua. Pl. lith., in-fol. en haut.
Taylor, etc., Voyages pittoresques et romantiques
dans l'ancienne France, Franche-Comté, n° 41.

Façade de l'église Notre-Dame de Poitiers, type le plus
parfait et le plus gracieux du style roman fleuri,
après Saint-Gilles; entièrement couverte de sculp-
tures, représentant des sujets sacrés. Pl. lith., in-fol.
m° en haut. Du Sommerard, les Arts au moyen âge,
atlas, chap. 3, pl. 1.

Modillons de la cathédrale de Poitiers. Pl. in-4 en larg.,
lithogr. Mémoires de la Société des antiquaires de
l'Ouest, l'abbé Auber, 1848, pl. 8, p. 223, etc.

Sculptures de la porte Saint-Michel, de la cathédrale

1200 ? de Poitiers. Pl. in-fol. en haut., lithogr. Mémoires de la Société des antiquaires de l'Ouest, l'abbé Auber, 1848, pl. 5, p. 101 et suiv.

<small>Les fondements de la cathédrale de Poitiers furent posés en 1162. Elle fut construite de cette époque à la fin du xv^e siècle.</small>

Deux chapiteaux des églises de Chauvigny et de Cunault, en Poitou, représentant une sirène et des animaux. Partie d'une pl. in-fol. en larg., lithogr. Mémoires de la Société des antiquaires de l'Ouest, 1843, pl. 10, n^{os} 2, 3, p. 441, 442.

Chapiteau de l'église de Cunault représentant une sirène et un pêcheur. Petite pl. grav. sur bois. De Caumont, Bulletin monumental, t. IX, à la page 458, dans le texte.

Façade de Ruffec, en Poitou, du xii^e siècle. Pl. in-fol. en haut. Chapuy, etc., le Moyen âge pittoresque, 1^{re} partie, n° 29.

Stalles, chapelle et entrée de la sacristie, sculptées, de l'église de Notre-Dame de Rodez. Trois pl. lithogr., in-fol. en haut. Taylor, etc., Voyages pittoresques et romantiques dans l'ancienne France, Languedoc, 1^{er} vol., 2^e partie, n^{os} 93, 94, 95.

Porte intérieure, et détails sculptés, de l'église et de l'abbaye des Bénédictins de Souillac. Deux pl. lith., in-fol. en haut. Taylor, etc., Voyages pittoresques et romantiques dans l'ancienne France, Languedoc, 1^{er} vol., 2^e partie, n° 74 sext. et 74 octo.

<small>Les lithographies n° 74 et suiv. ne sont pas indiquées conformément à l'avis au relieur.</small>

Tympan du portail de l'église de La Laude de Cubzac (Gironde). Pl. in-8 en larg., grav. sur bois. De Cau-

mont, Bulletin monumental, Leo Drouyn, t. XV, à la page 184, dans le texte. 1200 ?

Sculptures diverses de l'église de Saint-Léonard (Haute-Vienne). Quatre pl. in-4 en larg., lithogr. Tripon, Historique monumental de l'ancienne province du Limousin, t. I, à la page 178.

Chapiteaux et détails de l'église de Saint-Quentin de Baron (Gironde). Pl. in-8 en larg. Commission des monuments historiques du département de la Gironde, 1852-53, à la page 6.

Fragments et statues gothiques dans le Musée de Toulouse. Six pl. lithogr., in-fol. en larg. Taylor, etc., Voyages pittoresques et romantiques dans l'ancienne France, Languedoc, n°s 30, 30 bis, 30 ter, 30 quater, 31, 32 bis.

Détails sculptés de l'église de Saint-Gilles en Languedoc. Huit pl. lith., in-fol. en larg. et en haut. Taylor, etc., Voyages pittoresques et romantiques dans l'ancienne France, Languedoc, 2° vol., 2° partie, n°s 287 à 294.

Portail de l'église de Saint-Trophyme, à Arles. Pl. in-4. Millin, Voyage dans le midi de la France, pl. 70, t. III, p. 586. = Pl. in-fol. magno en larg. Al. de Laborde, les Monuments de la France, pl. 124, t. II, p. 2. = Partie d'une pl. in-fol. magno en haut. Al. Lenoir, Monuments des arts ltbéraux, etc., pl. 15, p. 20.=Pl. lithogr., in-fol. magno en larg. Du Sommerard, les Arts au moyen âge, album, 6° série, pl. 1.

Etudes archéologiques, historiques et statistiques sur

1200 ? Arles, etc., par Jean-Julien Estrangin. Aix, Aubin, 1838, in-8 fig. Ce volume contient :

Vues du cloistre de la cathédrale d'Arles, dédiée à saint Trophime, et du portail de cette cathédrale. Deux pl. in-12 en larg. p. 183, 202.

> Millin place la construction de cette église au xiiie siècle;
> Al. de Laborde au xie ou xiie;
> Émeric David la croit du milieu du xiie siècle.

Sceaux.

Cinq sceaux de rois de France, du xiie siècle, Collection de sceaux moulés de l'École des beaux-arts.

Vingt-sept sceaux de princes et seigneurs, du xiie siècle. Collection de sceaux moulés de l'École des beaux-arts.

Cinq sceaux de villes, etc., du xiie siècle. Collection de sceaux moulés de l'École des beaux-arts.

Vingt-deux sceaux ecclésiastiques du xiie siècle. Collection de sceaux moulés de l'École des beaux-arts.

Sceau de la ville de Rouen. Petite pl. grav. sur bois. Pommeraye, Histoire de l'abbaye royale de Saint-Ouen de Rouen, p. 445, dans le texte.

Sceau de la ville de Paris. Partie d'une pl. in-fol. en haut. Calliat, Hôtel de ville de Paris, à la fin de la 1re partie.

Sceau des marchands de l'eau de Paris ou du corps de ville de Paris. Partie d'une pl. in-fol. en haut. Trésor de numismatique et de glyptique, sceaux des communes, communautés, évêques, abbés et barons, pl. 1, n° 7.

Sceau du couvent de Saint-Just de Beauvais. Partie 1200 ?
d'une pl. in-fol. en haut. Trésor de numismatique
et de glyptique, sceaux des communes, commu-
nautés, évêques, abbés et barons, pl. 2, n° 10.

Sceau de la ville de Chauny, département de l'Aisne,
du xiie siècle. Pl. grav. sur bois. Revue de la Nu-
mismatique belge, t. VI, à la page 453, dans le
texte.

Scel et contre-scel d'un archevêque de Sens, du nom
de Guillaume, du xiie siècle. Partie d'une pl. lith.,
in-8 en haut. De Santeul, le Trésor de Notre-Dame
de Chartres, pl. 8, n° 20.

> Le seul archevêque de Sens de ce nom est Guillaume II de
> Champagne (1168-1176).

Sceau de l'abbaye de Notre-Dame aux Nonnains, de
Troyes, du xiie siècle. Petite pl. grav. sur bois. So-
ciété de sphragistique, Coffinet, t. I, p. 209, dans
le texte.

Sceau d'un abbé, chanoine régulier de Saint-Denis, de
Reims. Pl. de la grandeur de l'original, grav. sur
bois. Nouveau Traité de diplomatique, t. IV, p. 62.

Sept sceaux et un contre-sceau d'église et de la prévôté
de Bar-sur-Aube, du xiie siècle. Petites pl. grav. sur
bois. Société de sphragistique, L. Coutant, t. II,
p. 264 et suiv., dans le texte.

Divers sceaux du xiie siècle, à des actes passés en Bre-
tagne ou se rapportant à l'histoire de cette province.
Voir vingt-deux pl. in-fol. en haut., contenant des
sceaux du xiie au xve siècle. Lobineau, Histoire de
Bretagne, t. II, à la fin.

> Voir aussi trente-cinq planches in-folio en hauteur, idem,

1200 ? Morice, Preuves à l'Histoire de Bretagne, t. I, dix-huit planches à la fin; t. II, dix-sept planches à la fin. Ces trente-cinq planches sont en partie celles de l'ouvrage de Lobineau.

Sceaux d'argent des États de Bretagne, au Cabinet des médailles antiques et pierres gravées. Du Mersan, Histoire du Cabinet des médailles antiques et pierres gravées, p. 33.

<small>Indiqué comme étant gravé dans le Trésor de numismatique et de glyptique, Sceaux des rois, pl. 21 bis; mais il ne s'y trouve pas.</small>

Sceau du chapitre de la cathédrale de Saint-Brieuc. Partie d'une pl. in-8 en haut. Geslin de Bourgogne, etc., anciens évêchés de Bretagne, t. I, pl. 3, n° 13.

Grand scel et contre-scel du chapitre de Chartres. Partie d'une pl. lith., in-8 en haut. De Santeul, le Trésor de Notre-Dame de Chartres, pl. 9, n° 22.

Scel et contre-scel de l'official du chapitre de Chartres. Partie d'une pl. lithogr., in-8 en haut. De Santeul, le Trésor de Notre-Dame de Chartres, pl. 10, n° 26.

Sceau de Saint-Martin de Tours. Petite pl. grav. sur bois. Muratori, Antiquitates italicæ, etc., t. III, à la page 123, 124, dans le texte.

Même sceau. Petite pl. grav. sur bois. Argelati, t. III, Appendix, p. 126, dans le texte.

Sceau de la ville de Dijon, avec les têtes des vingt échevins. Partie d'une pl. in-4 en haut. (De Migieu), Recueil des sceaux du moyen âge, pl. 1**, n° 1.

Sceau de cuivre du chapitre de Saint-Germain d'Auxerre, au Cabinet des médailles antiques et pierres gravées.

Du Mersan, Histoire du Cabinet des médailles antiques et pierres gravées, p. 34.

1200 ?

Sceau de Guillaume, comte de Vienne et de Mâcon, à une charte de 1200. Partie d'une pl. in-4 en haut. Guillaume, Histoire généalogique des sires de Salins, t. I, à la page 122.

Sceau de la commune de Charolles, en Bourgogne. Partie d'une pl. in-4 en haut. (De Migieu), Recueil des sceaux du moyen âge, pl. 1**, n° 2.

Trois sceaux de l'abbaye de Citeaux. Petites pl. grav. sur bois. Société de sphragistique, Cl. Rossignol, t. I, p. 17 à 29, dans le texte.

Sceau et revers d'Antoine Payen, chanoine de Châtillon (Côte-d'Or), au xiie siècle. Petites pl. grav. sur bois. Société de sphragistique, Mignard, t. II, p. 88, dans le texte.

Sceau du monastère de Saint-Martial de Limoges. Pl. grav. sur bois. Société de sphragistique, Maurice Ardant, t. III, p. 48, dans le texte.

Sceau du couvent de Saint-Géraud d'Aurillac (Cantal), de la fin du xiie siècle ou du commencement du xiiie. Petite pl. grav. sur bois. Société de sphragistique, Chezjean, t. I, p. 275, dans le texte.

Sceau du chapitre de l'église cathédrale Saint-Étienne d'Agen. Petite pl. grav. sur bois. Société de sphragistique, l'abbé Barrère, t. II, p. 296, dans le texte.

Antiquités de Vésone, cité gauloise remplacée par la ville actuelle de Périgueux, etc., par le comte Wlgrin de

1200 ? Taillefer. Périgueux, F. Dupont, 1821-1826, in-4. 2 vol., fig. Cet ouvrage contient :

Sceau du chapitre de l'église de Saint-Front, à Périgueux, et un chapiteau de cette église qui peuvent être classés au xiie siècle. Pl. in-4 en larg., n° 24, p. 324 et 676.

<small>Les autres planches de cet ouvrage représentent des monuments romains ou des vues pittoresques.</small>

Divers sceaux des ecclésiastiques et de la noblesse du Languedoc, du xiie siècle, et l'un de 1088. Sept pl. et partie d'une in-fol. en haut. De Vic et Vaissette, Histoire générale de Languedoc, t. V, pl. 1 à 8.

Divers sceaux des ecclésiastiques et de la noblesse du Languedoc, du xiie siècle, dont l'un de 1088. Partie de huit pl. in-4 en larg., lithogr. Histoire générale de Languedoc, par de Vic et Vaissette, édition de du Mège, t. IX, à la fin.

Sceau d'un prince de la famille de Raymond de Saint-Gilles, nommé Jean, vraisemblablement régent de la principauté de Tripoli. Petite pl. en larg. Michaud, Histoire des croisades, Catalogue des médailles des princes croisés, par Cousinery, t. V, p. 525, dans le texte, 530.

<small>Voir ci-après.</small>

Sceau de la ville de Marseille, antérieur à la fin du xiie siècle. Pl. in-8 en larg., grav. sur bois. Ruffi, Histoire de la ville de Marseille, t. II, à la page 329, dans le texte.

Sceau des conseillers du sindicat de la ville de Marseille. Petite pl. grav. sur bois. Ruffi, Histoire de la ville de Marseille, t. II, à la page 331, dans le texte.

Sceau de Henri, comte d'Arlon. Partie d'une pl. in-fol. en haut. Calmet, Histoire de Lorraine, t. II, pl. 12, n° 87. 1200?

Sceau de Geoffroy le Breton, fils de Henry, sans indication d'où il est tiré. Partie d'une pl. in-fol. en haut. Beaunier et Rathier, pl. 131.

Il vivait en 1182.

Sceau et contre-sceau de Hugues de Malaunoy, à une charte du xii° siècle; on n'a pas de notions sur ce personnage. Partie d'une pl. in-fol. en haut. Trésor de numismatique et de glyptique, Sceaux des communes, communautés, évêques, abbés et barons, pl. 12, n° 10.

Sceau de Jean, vicomte de Tripoli. Partie d'une pl. lithogr., in-4 en haut. Buchon, Recherches — quatrième croisade, pl. 7, n° 4, p. Je n'ai pas trouvé dans le texte la mention de ce sceau. = Idem, nouvelles recherches, atlas, pl. 28, n° 4.

Monnaies.

Quatre monnaies de la Flandre ou des pays voisins, portant le nom de Simon, agent moné aire. Partie d'une pl. in-8 en haut. Revue numismatique, 1843, L. Dancoisne, pl. 12, nos 1 à 4, p. 281.

Dix-huit monnaies de monétaires divers de Flandre. Deux pl. in-4 en haut. Gaillard, Recherches sur les monnaies des comtes de Flandre, pl. 4, 5, nos 24 à 41, p. 42 à 46.

Onze monnaies muettes ou semi-muettes du Hainaut. Pl. lithogr., in-4 en haut. Châlon, Recherches sur

1200 ? les monnaies des comtes de Hainaut, pl. 1, n°ˢ 1 à 11, p. 24.

Trois monnaies flamandes fausses, l'une gravée à l'eau-forte, et les deux autres frappées. Petites pl. grav. sur bois. Gaillard, Recherches sur les monnaies des comtes de Flandre, p. 121, dans le texte.

Monnaie de la ville de Courtrai. Partie d'une pl. in-4 en haut. Tobiesen Duby, Monnoies des barons, supplément, pl. 1, n° 5.

Trois monnaies de la ville de Cassel, du xii° siècle. Partie d'une pl. in-4 en haut. Gaillard, Recherches sur les monnaies des comtes de Flandre, pl. 8, n°ˢ 62 à 64, p. 76.

Monnaie de Bergues Saint-Winnoc, du xii° siècle. Partie d'une pl. in-4 en haut. Gaillard, Recherches sur les monnaies des comtes de Flandre, pl. 6, n° 48, p. 68.

Deux monnaies de la ville d'Ypres. Partie d'une pl. in-4 en haut. Tobiesen Duby, Monnoies des barons, supplément, pl. 1, n°ˢ 2, 3.

Monnaie de la ville de Lille. Partie d'une pl. in-4 en haut. Tobiesen Duby, Monnoies des barons, supplément, pl. 1, n° 4.

Quatre monnaies de la ville de Lille, ou qui peuvent lui être attribuées. Partie d'une pl. in-8 en haut. Revue de la numismatique belge, C. Piot, t. IV, pl. 6, n°ˢ 35 à 38, p. 23 à 25.

Trois monnaies de Douay, du xii° siècle. Partie d'une pl. in-8 en haut. Revue de la numismatique belge, C. Piot, t. IV, pl. 4, n°ˢ 19, 20, 21, p. 18.

Monnaie que l'on pourrait attribuer à un évêque de Tournay. Partie d'une pl. in-8 en haut. Revue de la numismatique belge, R. Châlon, 2ᵉ série, t. III, 1853, pl. 1, n° 1, p. 21.

1200 ?

Trois monnaies incertaines de l'Artois ou de la Flandre. Partie d'une pl. lithogr., in-8 en haut. Revue numismatique, 1842, L. Dancoisne, pl. 8, nᵒˢ 8 à 10, p. 191.

Monnaie de la ville d'Arras. Partie d'une pl. in-4 en haut. Tobiesen Duby, Monnoies des barons, supplément, pl. 1, n° 1.

Monnaie frappée à Saint-Omer. Partie d'une pl. in-8 en haut., lithogr. Mémoires de la Société des antiquaires de la Morinie, t. II, pl. 1, n° 1, p. 248.

Trois monnaies de Saint-Omer, du xiiᵉ siècle. Partie d'une pl. in-8 en haut. Mémoires de la Société des antiquaires de la Morinie, t. VIII, 1849-1850, Alex. Hermand, nᵒˢ 1 à 3, p. 585 et suiv.

Monnaie d'un évêque de Cambrai, incertain. Partie d'une pl. in-4 en haut. Tobiesen Duby, Monnoies des barons, pl. 4, n° 1.

Monnaie de la ville d'Aire. Partie d'une pl. lithogr., in-8 en haut. Revue numismatique, 1842, L. Dancoisne, pl. 8, n° 1, p. 185.

Monnaie d'Aire en Artois. Partie d'une pl. in-8 en haut. Revue numismatique, 1843, L. Dancoisne, pl. 12, n° 7, p. 283.

Trois monnaies de Béthune. Partie d'une pl. in-8 en haut. Revue numismatique, 1843, L. Dancoisne, pl. 12, nᵒˢ 8 à 10, p. 283.

1200 ? Monnaie d'Amiens, et probablement d'un des évêques de cette ville. Partie d'une pl. lithogr., in-8 en haut. Rigollot, Monnaies — des innocents et des fous, pl. 34, p. 155, note D.

Monnaie de la ville d'Amiens, portant le nom de SIMON, agent ou officier chargé de la fabrication de la Monnaie. Petite pl. grav. sur bois. Revue numismatique, 1843, D. Rigollot, p. 119, dans le texte.

Monnaie de la ville d'Amiens. Partie d'une pl. in-8 en haut. Revue numismatique, 1843, L. Dancoisne, pl. 12, n° 5, p. 282.

Diverses monnaies du xiie siècle, de la ville d'Amiens, ou qui y sont relatives. Pl. in-8 en haut., lithogr. et petite pl. grav. sur bois. Mémoires de la Société des antiquaires de Picardie, t. V, pl. 9, à la page 335, et dans le texte idem.

Deux monnaies de la ville d'Amiens, du xiie siècle. Partie d'une pl. in-4 en haut. Augustin Thierry, Recueil de monuments inédits de l'histoire du tiers état, nos 2, 3, p. 8, 36.

Anciennes armes de la ville d'Amiens, et quelques monnaies qui peuvent avoir été frappées dans cette ville, dans le xie ou dans le xiie siècle, ou antérieurement. Partie d'une pl. in-fol. en larg. Daire, Histoire de la ville d'Amiens, t. II, p. 61.

> Ces monnaies sont fort incertaines, mal décrites et sans explications suffisantes.

Cinq monnaies des comtes de Champagne, dont les attributions sont douteuses. Partie d'une pl. lithogr., in-8 en haut. Revue numismatique, 1839, E. Cartier, pl. 2, nos 1 à 5, p. 42 et suiv.

Monnaie de Sens à légendes inintelligibles. Partie d'une pl. lith., in-8 en haut. Revue numismatique, 1841, E. Cartier, pl. 21, n° 2, p. 368 (texte, pl. 20 par erreur). 1200 ?

Treize monnaies de la numismatique sénonaise de diverses époques. Pl. in-8 en haut., et petite pl. grav. sur bois. Revue numismatique, 1854, Ph. Salmon, pl. 10; la petite planche, p. 186; dans le texte, p. 226.

Quatre monnaies d'archevêques de Reims, du XIIe siècle. Partie d'une pl. in-4 en haut. Marlot, Histoire de la ville, cité et université de Reims, t. II, à la page 732.

Neuf méreaux des églises ou confrairies de Meaux, ou des environs de cette ville, de dates incertaines, mais probablement du XIIe siècle. Partie d'une pl. lithogr., in-8 en haut. Revue numismatique, 1840, Ad. de Longpérier, pl. 11, n[os] 1 à 9 (texte, 25 à 33).

Monnaie frappée à Rome, pour le commerce des draps de la ville de Provins. Partie d'une pl. in-4 en haut. Tobiesen Duby, Monnoies des barons, pl. 77, n° 15.

> Les fabricants de Provins, qui envoyaient à Rome tous les ans des quantités considérables de leurs draps, en stipulaient le prix en monnaie de Provins. Pour la facilité de ce commerce, le sénat romain faisait frapper ces monnaies presque semblables à celles des comtes de Champagne.
> Voir : Argelati, de Monetis Italiæ, t. III, p. 184-187.

Monnaie ou méreau d'un abbé de Montfaucon, incertain. Partie d'une pl. in-4 en haut. Tobiesen Duby, Monnoies des barons, pl. 15.

Dix-neuf monnaies lorraines du XIe et du XIIe siècle,

1200 ? trouvées à **Charmes.** Trois pl. in-8 en haut., lithogr., Mémoires de la Société royale des sciences, lettres et arts de Nancy, 1840, G. Rolin, pl. 5, 6, 7, p. 137 et suiv.

 Mémoire sur quelques monnaies lorraines inédites du xie et du xiie siècle, par G. Rolin. Nancy, l'auteur, 1841, in-8 de trente-neuf pages, fig. Cet opuscule contient :

Dix-neuf monnaies lorraines frappées dans le xie et le xiie siècle. Trois pl. lithogr., in-8 en haut.

 Il serait difficile de classer par époques bien précises ces dix-neuf monnaies, les mêmes que celles de l'article précédent.

Dix monnaies de **Metz** et **Strasbourg,** sans détails suffisants. Pl. in-8 en haut. Mémoires de l'Académie nationale de Metz, 1849-1850, 31e année, à la page 208.

Cinq monnaies de **Toul,** probablement du xiie siècle. Pl. in-4 en haut. Robert, Recherches sur les monnaies des évêques de Toul, pl. 10, nos 1 à 5.

Deux monnaies incertaines qui sont attribuées à **Blainville** en Lorraine, mais sans aucun fondement. Partie d'une pl. in-4 en haut. Poey d'Avant, pl. 21, nos 8, 9, p. 358.

Monnaie de la ville de **Thann** en Alsace. Partie d'une pl. lith., in-8 en haut. Revue numismatique, 1841, E. Cartier, pl. 13, n° 6, p. 273.

Trois monnaies de l'abbaye de **Murbach.** Partie d'une pl. lith., in-8 en haut. Revue numismatique, 1841, E. Cartier, pl. 13, nos 3 à 5, p. 273.

Monnaie d'un évêque incertain, du **Mans.** Partie d'une pl. in-4 en haut. Tobiesen Duby, Monnoies des barons, pl. 10.

Monnaie frappée au Mans, avec le nom de Louis, qui 1200 ?
peut n'être qu'un mércau. Partie d'une pl. lithogr.,
grand in-8 en haut. Revue de la numismatique fran-
çaise, 1837, E. Cartier, pl. 2, n° 1, p. 41.

Monnaie du Perche. Petite pl. grav. sur bois. Revue
numismatique, 1843, Lecointre-Dupont, p. 34, dans
le texte.

Monnaie anonyme des comtes du Perche, frappée à
Nogent-le-Rotrou. Partie d'une pl. in-8 en haut.
Revue numismatique, 1844, E. Cartier, pl. 13,
n° 18, p. 426.

Monnaie anonyme de Chartres. Partie d'une pl. in-8
en haut. Revue numismatique, 1844, E. Cartier,
pl. 13, n° 6, p. 424.

Huit monnaies anonymes de Chartres. Partie d'une pl.
in-8 en haut. Revue numismatique, 1845, E. Cartier,
pl. 2, n°s 4 à 11, p. 44 et suiv.

Trois monnaies incertaines au type chartrain. Partie
d'une pl. in-8 en haut. Revue numismatique, 1845,
E. Cartier, pl. 20, 3ᵉ partie, n°s 1 à 3, p. 386 et
suiv.

Monnaie anonyme de Chartres. Partie d'une pl. in-8
en haut. Revue numismatique, 1846, E. Cartier,
pl. 2, n° 2, p. 33.

Divers exemples du type chartrain sur les monnaies de
Chartres, Blois, Vendôme, Châteaudun, du Perche,
de Saint-Aignan, Selles, Romorantin et d'André,
vicomte de Brosse, principalement du xiiᵉ siècle.
Partie d'une pl. in-8 en haut. Cartier, Recherches
sur les monnaies au type chartrain, pl. 2, n°s 5 à 22.

1200 ? Trois monnaies au type chartrain, incertaines. Partie d'une pl. in-8 en haut. Cartier, Recherches sur les monnaies au type chartrain, pl. 12, 3ᵉ partie, nᵒˢ 1 à 3.

Monnaie anonyme de Chartres. Partie d'une pl. in-4 en haut. Poey d'Avant, pl. 1, n° 9, p. 20.

Types comparés des monnaies de Chartres et du Perche. Petite pl. gravée sur bois. Lecointre-Dupont, Lettres sur l'Histoire monétaire de la Normandie, p. 100, dans le texte.

Deux monnaies anonymes des comtes de Blois. Partie d'une pl. in-4 en haut. Poey d'Avant, pl. 1, nᵒˢ 6, 7. p. 16.

> Les numismatistes ne sont pas d'accord sur les époques de la fabrication de ces pièces.

Monnaie anonyme de Vendôme. Partie d'une pl. in-8 en haut. Revue numismatique, 1844, E. Cartier, pl. 13, n° 14, p. 425.

Quinze monnaies anonymes de Vendôme du xiiᵉ siècle et du commencement du xiiiᵉ. Pl. in-8 en haut. Cartier, Recherches sur les monnaies au type chartrain, pl. 6, nᵒˢ 1 à 15.

Monnaie anonyme de Vendôme. Partie d'une pl. in-8 en haut. Cartier, idem, pl. 13, n° 7.

Monnaie de Vendôme du xiiᵉ siècle. Partie d'une pl. in-8 en haut. Cartier, idem, pl. 18, n° 3.

Cinq monnaies anonymes de Vendôme. Partie d'une pl. in-4 en haut. Poey d'Avant, pl. 1, nᵒˢ 10 à 14, p. 24, 25.

Trois monnaies de Romorantin, du xiiᵉ siècle. Partie

d'une pl. in-8 en haut. Cartier, Recherches sur les monnaies au type chartrain, pl. 12, 1^{re} partie, n^{os} 1 à 3.

1200.

Monnaie idem. Partie d'une pl. in-8 en haut. Cartier, idem, pl. 13, n° 17.

Monnaie idem. Partie d'une pl. in-8 en haut. Cartier, idem, pl. 18, n° 8.

Seize monnaies anonymes de Châteaudun, du xii^e siècle ou antérieures. Pl. in-8 en haut. Cartier, idem, pl. 8, n^{os} 1 à 16.

Deux monnaies de Châteaudun, du xii^e siècle. Partie d'une pl. in-8 en haut. Cartier, idem, pl. 17, n^{os} 4, 5.

Trois monnaies de Châteaudun, du xii^e siècle ou antérieures. Partie d'une pl. in-8 en haut. Cartier, idem, pl. 18, n^{os} 5 à 7.

Monnaie de Châteaudun, anonyme, des derniers temps. Partie d'une pl. lithogr. in-8 en haut. Revue numismatique, 1841, E. Cartier, pl. 21, n° 3, p. 369 (texte, pl. 20 par erreur).

Monnaie de Châteaudun. Partie d'une pl. in-8 en haut. Revue numismatique, 1844, E. Cartier, pl. 13, n° 16, p. 425.

Deux monnaies anonymes de Châteaudun. Partie d'une pl. in-4 en haut. Poey d'Avant, pl. 25, n^{os} 4, 5, p. 449.

Deux monnaies de Tours, antérieures à Philippe II Auguste. Partie d'une pl. lithogr. in-8 en haut. Revue numismatique, 1838, E. Cartier, pl. 5, n^{os} 7, 8, p. 98.

1200 ? Trois monnaies de Saint-Martin de Tours. Partie d'une pl. in-8 en haut. Revue numismatique, 1847, E. Cartier, pl. 6, n°ˢ 1, 3, 4, p. 445-447.

Monnaie de l'abbaye de Saint-Martin de Tours. Partie d'une pl. in-4 en haut. Poey d'Avant, pl. 25, n° 2, p. 447, 448.

Jeton que l'on peut attribuer à Saint-Martin de Tours. Petite pl. grav. sur bois. De Fontenay, nouvelle étude de jetons, p. 47, dans le texte.

Neuf monnaies des comtes de Sancerre, dont il est difficile de donner des attributions certaines. Partie d'une pl. in-4 en haut. Tobiesen Duby, Monnoies des barons, pl. 102, n°ˢ 1 à 9.

Monnaie du comté de Sancerre, anonyme. Partie d'une pl. in-4 en haut. Poey d'Avant, pl. 8, n° 14, p. 120.

Deux monnaies d'Eudes.... duc de Bourgogne. Partie d'une pl. in-4 en haut. (de Migieu). Recueil des sceaux du moyen âge, pl. 1*, n°ˢ 2, 3.

Eudes II mourut en 1162, et Eudes III en 1218.

Monnaie de l'église d'Autun. Petite pl. grav. sur bois. Revue numismatique, 1850, A. Deloye, p. 339.

Deux monnaies de l'évêque ou du chapitre d'Autun. Partie d'une pl. in-4 en haut. Tobiesen Duby, Monnoies des barons, pl. 10, n°ˢ 1, 2.

Six méreaux d'Autun. Partie d'une pl. lithogr. in-8 en haut. Mémoires de la Société éduenne, 1844, de Monard, pl. 12, n°ˢ 3 à 8, p. 111.

Deux monnaies des évêques ou du chapitre d'Autun. Partie d'une pl. lithogr. in-8 en haut. Mémoires de

la Société éduenne, 1844, de Monard, pl. 12, nᵒˢ 1, 1200 ?
2, p. 110.

Monnaie d'un comte de Mâcon, incertaine. Partie d'une pl. in-4 en haut. Poey d'Avant, pl. 20, n° 1, p. 302.

Cinq monnaies diverses frappées à Mâcon. Partie d'une pl. in-4 en haut. Ragut, Statistique du département de Saône-et-Loire, t. I, pl. lithogr. non numérotée, nᵒˢ 1 à 5, p. 427.

Monnaie de l'abbaye de Cluny. Partie d'une pl. in-4 en haut. Ragut, Statistique, etc., t. 1, pl. lithogr. non numérotée, p. 426.

Monnaie de l'abbaye de Cluny. Partie d'une pl. in-8 en haut. Foulques, Essai historique, etc., pl. 3, n° 1, p. 47.

Deux monnaies de l'abbaye de Cluny, d'époque incertaine. Partie d'une pl. in-4 en haut. Poey d'Avant, pl. 20, nᵒˢ 2, 3, p. 304.

Cinq monnaies des comtes de Poitou. Partie d'une pl. lithogr. in-fol. en larg. Mémoires de la Société des antiquaires de l'Ouest. Lecointre-Dupont, 1839, pl. 8, nᵒˢ 10 à 14, p. 346 à 351.

Treize monnaies portant les noms de Charles, roi, et de la ville de Melle, ordinairement attribuées à Charles le Simple, et qui paraissent avoir été frappées successivement en Poitou, depuis le IXᵉ siècle jusque vers la fin du XIIᵉ. Pl. lithogr. in-8 en haut. Revue numismatique, 1840. Lecointre-Dupont, pl. 3, p. 39 et suiv.

Monnaie du prieuré de Souvigny. Partie d'une pl. in-

1200 ? fol. en haut. Du Molinet, le cabinet de la bibliothèque de Sainte-Geneviève, pl. 34, n° 11.

Sept monnaies des prieurs de Souvigny. Partie d'une pl. in-4 en haut. Tobiesen Duby, Monnoies des barons, pl. 17, n°ˢ 2, 6 à 11.

Quatre monnaies du prieuré de Souvigny, de diverses époques. Partie d'une pl. in-8 en haut. Foulques, Essai historique, etc., pl. 3, n°ˢ 2 à 5, p. 47.

Monnaie d'un Humbaud, seigneur de Huriel, incertaine. Partie d'une pl. in-4 en haut. Poey d'Avant, pl. 10, n° 5, p. 151.

Deux monnaies de Limoges, incertaines. Partie d'une pl. in-4 en haut. Poey d'Avant, pl. 10, n°ˢ 8, 9, p. 155.

Monnaie de Limoges, avec l'effigie de saint Martial. Ces monnaies, longtemps usitées, se nommaient *barbarins*, à cause de l'effigie barbue du saint. Partie d'une pl. lithogr. in-8 en larg. Revue numismatique, 1841, E. Cartier, pl. 1, n° 6, p. 28.

Monnaie de Limoges, avant que les vicomtes de cette ville y missent leur nom. Partie d'une pl. lithogr. in-4 en haut. Tripon, Historique monumental de l'ancienne province du Limousin, n° 49, t. I, à la page 166.

Monnaie d'un vicomte de Turenne. Partie d'une pl. lithogr. in-8 en haut. Revue numismatique, 1841, comte A. de Gourgue, pl. 11, n° 10, p. 201.

Monnaie des évêques comtes de Clermont. Partie d'une pl. in-8 en haut. lithogr. De Bastard, Recherches sur Randan, pl. 9, à la page 75.

Deux monnaies des évêques de Clermont. Partie d'une 1200 ?
pl. in-4 en haut. Poey d'Avant, pl. 10, n°ˢ 1, 2,
p. 147.

Trois monnaies des évêques de Clermont. Partie d'une
pl. in-4 en haut. Poey d'Avant, pl. 25, n°ˢ 11 à 13,
p. 456.

Deux monnaies des évêques du Puy, incertaines. Partie d'une pl. in-4 en haut. Poey d'Avant, pl. 10,
n°ˢ 3, 4, p. 149, 150.

Deux monnaies d'un archevêque de Lyon, primat des
Gaules. Petite pl. grav. sur bois. Menestrier, Histoire — de la ville de Lyon, p. 360, dans le texte.

Deux monnaies de Lyon, de la fin du xii° siècle. Partie
d'une pl. in-fol. en haut. Foulques, Essai historique, etc., pl. 1, n°ˢ 10, 11, p. 31.

Monnaie lyonnaise. Partie d'une pl. in-8 en haut.
Foulques, Essai historique, etc., pl. 3, n° 6, p. 47.

Monnaie d'un comte de Rodez, incertaine. Partie d'une
pl. in-4 en haut. Poey d'Avant, pl. 16, n° 3, p. 232.

> Lettre à M. Caivet, inspecteur-conservateur des monuments
> historiques du département du Lot, par le baron Chaudruc de Crazannes. Montauban, 10 novembre 1839,
> in-8 fig. Cet opuscule contient :

Diverses monnaies anciennes de Cahors et du Quercy.
Partie d'une pl. in-4 en larg. et pl. in-8 en haut., en
tête de la lettre.

> Ces planches se rapportent à l'Annuaire du département du
> Lot pour 1849.

—

Trois monnaies des évêques de Viviers, de dates incer-

1200 ? taines. Partie d'une pl. in-4 en haut. Papon, Histoire générale de Provence, t. II, pl. 7, nᵒˢ 8 à 10.

Monnaie de la ville de Valence. Partie d'une pl. in-8 en haut. Revue numismatique, 1844. Requien, pl. 5, n° 10, p. 125.

Monnaie d'un évêque de Die. Partie d'une pl. in-4 en haut. Tobiesen Duby, Monnoies des barons, pl. 14.

Monnaie des évêques de Die. Partie d'une pl. lithogr. in-8 en haut. Revue numismatique, 1841, E. Cartier, pl. 21, n° 12, p. 370 (texte, pl. 20 par erreur).

Monnaie anonyme attribuée à un évêque de Die. Partie d'une pl. in-8 en haut. Rousset, Mémoire sur les monnaies du Valentinois, pl. 3, n° 2, p. 16.

Monnaie d'un évêque inconnu de Saint-Paul-Trois-Châteaux. Partie d'une pl. in-4 en haut. Tobiesen Duby, Monnoies des barons, pl. 14, n° 3.

Monnaie idem. Partie d'une pl. in-4 en haut. Tobiesen Duby, Monnoies des barons, supplément, pl. 4, n° 6.

Deux monnaies ou méreaux des évêques de Belley. Partie d'une pl. in-4 en haut. Tobiesen Duby, Monnoies des barons, pl. 7, nᵒˢ 1, 2.

Monnaie de Dax. Partie d'une pl. in-8 en haut. Recueil des actes de l'Académie des sciences, belles-lettres et arts de Bordeaux, onzième année, 1849. A. de Gourgue, n° 2, p. 322.

Monnaie de la ville de Toulouse, du xɪɪᵉ siècle. Petite pl. grav. sur bois. Revue archéologique, A. Leleux, 1852, Félix Bertrand, à la page 305, dans le texte.

Monnaie melgorienne de Narbonne. Partie d'une pl.

in-4 en haut. Poey d'Avant, pl. 15, n° 15, p. 228. 1200 ?
Le texte porte par erreur pl. 16.

Monnaie d'un vicomte de Carcassone ; pièce portant le nom de Bernard Atton. Partie d'une pl. in-4 en haut. Poey d'Avant, pl. 15, n° 8, p. 219.

Monnaie épiscopale de Lodève. Partie d'une pl. in-8 en haut. Revue numismatique, 1844, Requien, pl. 5, n° 12, p. 127.

Deux monnaies frappées par les évêques d'Alby. Partie d'une pl. lithogr. in-8 en haut. Revue numismatique, 1841, E. Cartier, pl. 22, n°s 7, 8, p. 374 (texte, pl. 21, n°s 6, 7, par erreur).

Trois monnaies des seigneurs d'Anduze. Partie d'une pl. in-4 en haut. Tobiesen Duby, Monnoies des barons, pl. 108, n°s 1 à 3. = Une autre idem. Pièces obsidionales, — Récréations numismatiques, pl. 2, n° 7.

Deux monnaies incertaines que l'on a attribuées à Andance ou Seyne en Languedoc. Partie d'une pl. in-4 en haut. Poey d'Avant, pl. 16, n°s 11, 12, p. 239-241.

Six monnaies des archevêques d'Arles, d'époques incertaines. Partie d'une pl. in-4 en haut. Papon, Histoire générale de Provence, t. II, pl. 6, n°s 1 à 6.

Monnaie d'Avignon, anonyme. Partie d'une pl. in-4 en haut. Poey d'Avant, pl. 19, n° 1, p. 275.

Monnaie de la ville de Manosque. Petite pl. grav. sur bois. Mémoires de la Société des Antiquaires de France, t. XX ; nouvelle série, t. X, A. de Longpérier, p. 25, dans le texte.

1200 ? Monnaie anonyme des sires de Bourbon. Partie d'une pl. in-4 en haut. Poey d'Avant, pl. 9, n° 7, p. 139.

Deux monnaies des seigneurs de Roquefeuille. Partie d'une pl. in-4 en haut. Tobiesen Duby, Monnoies des barons, supplément, pl. 1, n°ˢ 10, 11.

Deux monnaies des évêques de Lausanne. Partie d'une pl. lithogr. in-8 en haut. Revue numismatique, 1838, le marquis de Pina, pl. 7, n°ˢ 4, 5, p. 125.

Trois monnaies des princes d'Orange, incertaines et anonymes, de la fin du xii° siècle. Partie d'une pl. lithogr., in-8 en haut. Revue numismatique, 1839, E. Cartier, pl. 5, n°ˢ 1 à 3, p. 110.

Monnaie barbare des rois de Jérusalem. Partie d'une pl. in-4 en haut. De Saulcy, Numismatique des croisades, pl. 19, n° 4, p. 174.

Monnaie de Tripoli, frappée sous les comtes Raimond. Partie d'une pl. in-4 en haut. De Saulcy, Numismatique des croisades, pl. 19, n° 2, p. 174.

Monnaie d'un Raimond, prince de Tripoli, incertaine. Partie d'une pl. in-8 en haut. Lettres du baron Marchant, pl. 6, n° 10, p. 60.

<small>Cette monnaie pourrait être de Roger II, qui régna en Sicile de 1130 à 1154. Annotations de Victor Langlois, p. 73.</small>

Monnaie de Renaud de Sidon, compagnon de Raymond, comte de Tripoli. Partie d'une pl. in-8 en haut. Michaud, Histoire des croisades, Catalogue des médailles des princes croisés, par Cousinery, t. V, pl. 3, n° 7, p. 544.

Deux monnaies de Robert, patriarche et régent de la principauté d'Antioche. Partie d'une pl. in-8 en haut.

Michaud, Histoire des croisades, Catalogue des médailles des princes croisés, par Cousinery, t. V, pl. 1, n°ˢ 7, 8, p. 537. — 1200?

Deux monnaies de princes croisés, incertaines. Partie d'une pl. in-8 en haut. Michaud, Histoire des croisades, Catalogue, etc., t. V, pl. 3, n°ˢ 9, 10, p. 545.

Cinq monnaies incertaines des princes croisés. Partie d'une pl. in-8 en haut. Michaud, Histoire des croisades, Catalogue, etc., t. V, pl. 4, n°ˢ 5 à 9, p. 548.

1201.

Sceau de Roger de Rosoy, évêque de Laon. Partie d'une pl. in-fol. en haut. Trésor de numismatique et de glyptique, Sceaux des communes, communautés, évêques, abbés et barons, pl. 2, n° 7. — Mai 22.

Sept monnaies du même. Partie d'une pl. lithogr. in-8 en haut. Desains, Recherches sur les monnaies de Laon, pl. 2, n°˙ 14, 15, 17 à 21 (la planche porte par erreur 19 à la monnaie 20).

Sceau de Thibaut V, comte palatin de Champagne et de Brie, fils de Henri I⁻ᵉʳ, comte de Champagne, et de Marie de France, fille aînée de Louis VII. Partie d'une pl. in-fol. en haut. Trésor de numismatique et de glyptique, Sceaux des grands feudataires de la couronne de France, pl. 19, n° 1. — Mai 25.

Deux sceaux de l'abbaye de Honnecourt (Nord). Pl. in-8 en larg. Bulletin de la commission historique du département du Nord, t. IV, 1851, p. 182. — 1201?

<small>Il n'est pas question de ces sceaux dans le texte, et au-dessous de l'un d'eux est indiquée l'année 1811.</small>

1202.

Janvier 11. Sceau de Gauthier, évêque de Nevers. Partie d'une pl. in-fol. en haut. Trésor de numismatique et de glyptique, Sceaux des communes, communautés, évêques, abbés et barons, pl. 15, n° 1.

Mars 31. Figure d'Aliénor, duchesse de Guyenne, comtesse de Poitou, reine de France et d'Angleterre, femme de Louis VII, et en secondes noces de Henri II, roi d'Angleterre, duc de Normandie, comte d'Anjou, sur son tombeau dans le chœur des religieuses à Fontevraud. Dessin colorié in-fol. en haut. Gaignières, t. XII, 15. = Partie d'une pl. in-fol. en larg. Montfaucon, t. II, pl. 15, n° 2. = Partie d'une pl. color. in-fol. en larg. The monumental effigies of Great Britain, etc., by C. A. Stothard, frontispice. = Deux pl. color. in-fol. en haut. et en larg. Idem, pl. 6, 7. = Partie d'une pl. in-fol. magno en haut. Al. Lenoir, Monuments des arts libéraux, etc., pl. 15, p. 21. = Partie d'une pl. lithogr. in-8 en haut. Mémoires de la Société des Antiquaires de l'Ouest, année 1845, pl. 2.

Monnaie d'Éléonore, femme de Louis VII et de Henri II, roi d'Angleterre, duchesse d'Aquitaine, frappée en France. Partie d'une pl. in-4 en haut. Hawkins, Description of the anglo-gallic coins, pl. 1, p. 41.

Deux monnaies de billon de la même. Partie d'une pl. in-4 en haut. Ainslie, pl. 3, n°ˢ 1, 2, p. 44.

<small>La planche indique par erreur le n° 2 comme étant de Henri II.</small>

Septembre 7. Sceau de Guillaume de Champagne, dit aux Blanches

Mains, cardinal, archevêque de Reims, quatrième fils de Thibaut IV, comte palatin de Champagne et de Brie. Partie d'une pl. in-fol. en haut. Trésor de numismatique et de glyptique, Sceaux des communes, communautés, évêques, abbés et barons, pl. 12, n° 4. — 1202. Septembre 7.

Monnaie du même. Partie d'une pl. in-4 en haut. Tobiesen Duby, Monnoies des barons, pl. 8, n° 5.

Monnaie du même. Partie d'une pl. lithogr. in-8 en haut., n° 20. Mémoires de la Société d'émulation de Cambrai, E. Tordeux, 1833, p. 202.

Sceau épiscopal de Maguelone (Hérault), et revers, du XIIe siècle, ou du commencement du XIIIe, que l'on peut attribuer à Guillaume de Flexis, évêque de Maguelone à cette époque. Petites pl. grav. sur bois. Société de sphragistique, baron Chaudruc de Crazannes, t. II, p. 213, dans le texte. — Décemb. 13.

Guillaume II de Fleix fut évêque de Maguelone du 7 mars 1195 au 13 décembre 1202.

Sceau et contre-sceau de Mathieu II de Montmorency, dit le Grand, connétable de France. Pl. in-12 en haut. Du Chesne, Histoire généalogique de la maison de Montmorency, p. 16, dans le texte. — 1202.

Deux monnaies de Gui de Dampière, frappées à Montluçon. Petite pl. en larg. Bouillet, Tablettes historiques de l'Auvergne, t. VI, à la page 271, dans le texte.

1203.

Deux sceaux et contre-sceau d'Arthur, comte d'Anjou et de Bretagne, fils posthume de Geoffroy Plantage- — Avril 3.

1203.
Avril 3.

net, troisième fils de Henri II, roi d'Angleterre. Partie d'une pl. in-fol. en haut. Trésor de numismatique et de glyptique, Sceaux des grands feudataires de la couronne de France, pl. 17, n°ˢ 1 et 2.

1203.

Figure de Aubert Pied de Chault, maître échevin de Metz, armé et à cheval, d'après son tombeau dans l'église des Célestins de Metz. Pl. in-8 en haut. grav. sur bois. Begin, Metz depuis dix-huit siècles, t. III, p. 17, dans le texte, et p. 155.

Figure de Louise, fille de Jean de Machecol, sur son tombeau, au milieu de la chapelle de Saint-Nicolas de l'abbaye de Villeneuve, près Nantes. Dessin in-fol. en haut. Gaignières, t. I, 49. = Dessin in-8. Recueil Gaignières, à Oxford, t. VIII, f. 170. = Partie d'une pl. in-fol. en haut. Beaunier et Rathier, pl. 102, n° 1.

Sceau et contre-sceau de Gautier, chambrier du roi de France. Partie d'une pl. lithogr. in-fol. en larg. n° 7. Mémoires de la Société archéologique de l'Orléanais, Dumesnil, t. I, à la page 134.

Deux monnaies de Jean sans Terre, roi d'Angleterre, frappées en Poitou. Partie d'une pl. in-4 en haut. Poey d'Avant, pl. 7, n°ˢ 13, 14, p. 108.

Deux monnaies de Guillaume IV et Raimbaud IV, qui régnaient en 1203, chacun pour leur part, dans le comté d'Orange. Partie d'une pl. in-4 en haut. Tobiesen Duby, Monnoies des barons, pl. 26, n°ˢ 2, 3.

1204.

Juin 18.

Figure de Jeanne, femme de Pierre le Bouvicis, sur sa tombe, dans le cloître de l'abbaye de Saint-Ouen de

Rouen. Dessin in-fol. en haut. Gaignières, t. I, 50. 1204.
= Dessin in-8. Recueil Gaignières, à Oxford, t. IV, Juin 18.
f. 33. = Partie d'une pl. in-fol. en haut. Beaunier
et Rathier, pl. 102, n° 5.

> Le bulletin des comités historiques porte : Pierre le Bouricis, 1240. — Le dessin du Recueil d'Oxford porte : Pierres le Bourgeois.

Sceau et contre-sceau de Marie de Troyes, femme de Août 29.
Beaudouin IX du nom, comte de Flandre, empereur
de Constantinople. Partie d'une pl. in-fol. en haut.
Wree, la Généalogie des comtes de Flandre, p. 26 *a*,
Preuves, p. 333.

Sceau de Robert IV, comte de Meullent (Meulan); col- Septemb. 16.
lection de M. Levrier à Meulan. Partie d'une pl. in-4
en larg. Millin, Antiquités nationales, t. IV, n° XLIX,
pl. 4, n°ˢ 1, 2.

> La mort de Robert IV est placée au 19 août, ou bien au 16 septembre 1204.

Sceau de Philippe II Auguste, comme duc de Norman- 1204.
die, après la conqueste de cette province. Pl. de la
grandeur de l'original, grav. sur bois. Nouveau
Traité de diplomatique, t. IV, p. 282.

Deux monnaies d'un Philippe, comte de Poitou, que
l'on ne peut attribuer qu'à Philippe Auguste, lorsqu'il confisqua, en 1204, le comté de Poitou sur
Jean sans Terre. Partie d'une pl. in-4 en haut. Tobiesen Duby, Monnoies des barons, pl. 92, n°ˢ 9, 10.

Statue d'Éléonore de Guyenne, femme de Henri II, roi
d'Angleterre, sur son tombeau, à l'abbaye de Fontevrault. Partie d'une pl. in-4 en haut. Annales archéologiques, t. V, à la page 281.

1204. Deux monnaies de la même. Partie d'une pl. in-fol. en haut. Snelling, Miscellaneous, views, etc., 1769, pl. 1, n°⁵ 2, 3.

Monnaie de la même. Partie d'une pl. in-4 en haut. Ruding, Annals of the coinage of Britain, Supplément, partie II, pl. 10, n° 2.

Sceau du maire de la commune de Périgueux, à une charte de 1204. Partie d'une pl. in-fol. en haut. Trésor de numismatique et de glyptique, Sceaux des communes, communautés, évêques, abbés et barons, pl. 23, n° 2.

1205.

Avril 1. Monnaie d'Amauri II, roi de Jérusalem et de Chypre. Partie d'une pl. lithogr. in-4 en haut. Buchon, Recherches — quatrième croisade, pl. 6, n° 1, p. 394 (par erreur pl. 7). = Idem, Nouvelles recherches, atlas, pl. 27, n° 1.

Deux monnaies du même. Partie d'une pl. in-4 en haut. De Saulcy, Numismatique des croisades, pl. 9, n°⁵ 6, 7, p. 70.

Monnaie du même. Partie d'une pl. in-4 en haut. De Saulcy, idem, pl. 10, n° 1, p. 98.

Monnaie du même. Partie d'une pl. in-8 en haut. Lettres du baron Marchant, Annotations de Victor Langlois, pl. 28, n° 5, p. 465.

Avril 14. Figure de Garnier de Trainel, evêque de Troyes, vitrail de la cathédrale de Troyes. Partie d'une pl. lithogr. in-fol. en larg. color. De Lasteyrie, Histoire de la peinture sur verre, pl. 30.

Avril 15. Trois sceaux et deux contre-sceaux de Beaudouin IX,

dix-huitième comte de Flandre, empereur de Constantinople, et de sa femme, Marguerite d'Alsace. Petite pl. Wree, Sigilla comitum Flandriæ, p. 25, 26, 27.

1205.
Avril 15.

<small>Défait dans une bataille par Jean, roi des Bulgares, et fait prisonnier le 15 avril 1205, Beaudouin fut tué en prison à la fin de juillet 1206.</small>

Sceau du même. Partie d'une pl. lithogr. in-4 en haut. Buchon, Recherches — quatrième croisade, pl. 2, n° 1, p. 24. = Idem, Nouvelles recherches; atlas, pl. 22, n° 1.

Sceau en or du même. Petite pl. grav. sur bois. Chalon, Recherches sur les monnaies des comtes de Hainaut, fleuron du titre. = Suppléments, idem.

Deux monnaies de Beaudouin IX, dix-huitième comte de Flandre, empereur de Constantinople. Partie d'une pl. in-4 en haut. De Saulcy, Essai de classification des suites monétaires byzantines, pl. 30, nos 6, 7, p. 369 à 376.

Deux monnaies du même. Partie d'une pl. lithogr. in-4 en haut. Buchon, Recherches — quatrième croisade, pl. 1, nos 1, 2, p. 17. = Idem, Nouvelles recherches, atlas, pl. 21, nos 1, 2.

Trois monnaies du même, frappées à Aire. Partie d'une pl. lithogr. in-8 en haut. Hermand, Histoire monétaire de la province d'Artois, pl. 3, nos 38, 39, 39 bis.

Monnaie du même. Partie d'une pl. lithogr. in-8 en haut. Den Duyts, n° 148, pl. II, n° 18, p. 54.

Monnaie du même. Partie d'une pl. in-8 en haut. Lettres du baron Marchant, pl. 6, n° 3, p. 56.

Deux monnaies du même, frappées à Gand. Partie de deux pl. in-4 en haut. Gaillard, Recherches sur les

1205. Avril 15.	monnaies des comtes de Flandre, pl. 6, n° 43, p. 51, 52 (dans le texte, par erreur n° 21), et pl. supplémentaire 2, n° 2.
1205.	Sceau de Simon II, duc de Lorraine. Partie d'une pl. in-fol. en haut. Calmet, Histoire de Lorraine, t. II, pl. 2, n° 7.
	Deux monnaies du même. Partie d'une pl. lithogr. in-4 en haut. De Saulcy, Recherches sur les monnaies des ducs héréditaires de Lorraine, pl. 1, n°s 9, 10.
	Monnaie de Hugues IV, comte de Saint-Pol. Partie d'une pl. in-8 en haut. Revue numismatique, 1850, D. Rigollot, pl. 5, n° 4, p. 206.
	Sceau et contre-sceau de Gérard, dit de Flandre, bâtard de Thierry d'Alsace, prévôt de Lille, de Bruges, chancelier de Flandre, etc. Partie d'une pl. in-fol. en haut. Wree, la Généalogie des comtes de Flandre, p. 24 a, Preuves, p. 188.
	Tombe de Johan du Fresnei, en pierre, la première du costé de la porte dans le cloistre de l'abbaye de Saint-Ouen de Rouen. Dessin in-8. Recueil Gaignières à Oxford, t. IV, f. 24.
	Le Bulletin des comités historiques porte 1305.

1206.

Juin 4.	Sceau d'Alix ou Adèle, femme de Louis VII. Partie d'une pl. in-fol. en haut. Trésor de numismatique et de glyptique, Sceaux des rois et reines de France, pl. 3, n° 4.
Juillet 30.	Monnaie de Gui II, cardinal Paré, archevêque de Reims. Petite pl. grav. sur bois. Revue numismatique, 1846, p. 163, dans le texte. — Idem, 1845, p. 449.

Monnaie de Philippe Auguste, comme duc de Bretagne. 1206.
Partie d'une pl. in-4 en haut. Poey d'Avant, pl. 4,
n° 4, p. 48.

Trois monnaies du même, frappées à Guingamp. Partie
d'une pl. in-8 en haut. Fillon, Considérations — sur
les monnaies de France, pl. 2, n°s 9 à 11.

Sceau de Ferri I^{er}, duc de Lorraine. Partie d'une pl.
in-fol. en haut. Calmet, Histoire de Lorraine, t. II,
pl. 2, n° 8.
<p style="padding-left:2em">Cette monnaie est probablement de Ferri II ou III.</p>

Deux monnaies de Guillaume, comte de Forcalquier. 1206 ?
Partie d'une pl. in-4 en haut. Papon, Histoire générale de Provence, t. II, pl. 1, n°s 7 à 12.

Deux deniers du même, appelés deniers Guillelmin.
Partie d'une pl. in-4 en haut. Saint-Vincens, Monnaies des comtes de Provence, pl. 1, n°s 7, 8.

Monnaie du même. Partie d'une pl. lithogr. in-8
en haut. Revue numismatique, 1841, E. Cartier,
pl. 22, n° 15, p. 381 (texte, pl. 21 par erreur).

1207.

Miracle qui eut lieu à la conférence de Montréal, dans
laquelle on livra aux flammes les écrits de saint
Dominique et ceux des Albigeois; les premiers furent
respectés par le feu, et les seconds furent consumés.
Bas-relief en bois appartenant à M. Barry, à Toulouse. *Fouquernie del.* Pl. lithogr. in-8 en haut.
Ducos, l'Épopée toulousaine, t. I, en tête, p. 131.

Cinq monnaies du commencement du règne de Jeanne
de Constantinople, comtesse de Flandre, frappées à
Ypres. Partie de deux pl. in-4 en haut. Gaillard,

1207. Recherches sur les monnaies des comtes de Flandre, pl. 13, n^os 110 à 113, p. 112, 113, et pl. supplémentaire 2, n° 9.

Sceau de Maberus ou Mathieu de Lorraine, évêque de Toul, déposé par le pape en 1207. Partie d'une pl. in-fol. en haut. Calmet, Histoire de Lorraine, t. II, pl. 2, n° 9.

1208.

Monnaie de Bertrand IV, comte de Forcalquier, frappée à Seyne, ville du diocèse d'Embrun. Petite pl. grav. sur bois. Mémoires de la Société des Antiquaires de France, t. XX. — Nouvelle série, t. X. A. de Longpérier, p. 35, dans le texte.

1209.

Janvier 11. Sceau de saint Guillaume de Donjeon, archevêque de Bourges, canonisé en 1218. Partie d'une pl. in-fol. en haut. Trésor de numismatique et de glyptique, Sceaux des communes, communautés, évêques, abbés et barons, pl. 16, n° 9.

1209. Tombeau d'Ildephonse ou Alphonse II, comte de Provence, à l'église de Saint-Jean à Aix en Provence. Deux pl. in-4 en haut. et en larg., et partie d'une troisième in-4 en haut. Millin, Voyage dans les départements du midi de la France, pl. XLI, XLII, XLIII, t. II, p. 286 et suiv.

<small>Ce tombeau fut entièrement détruit lors de la Révolution. M. de Saint-Vincens l'avait fait dessiner avant cette destruction.</small>

Portrait du même. MF. f. (*M. Frosne*). In-12 en haut. Ruffi, Histoire des comtes de Provence, p. 87, dans le texte.

<small>Ce portrait est imaginaire.</small>

Portrait du même. Pl. in-12 en haut. Bouche, la Cho- 1209. rographie — de Provence, t. II, p. 177, dans le texte.

Idem.

Sceaux de Raimond Geofroi II, surnommé Barral, vicomte de Marseille. Petites pl. grav. sur bois. Ruffi, Histoire de la ville de Marseille, t. I, p. 77, dans le texte.

Tombe de Hélias Abbas, en pierre, dans le chapitre de l'abbaye de Saint-Pierre le Vif. Dessin in-8. Recueil Gaignières à Oxford, t. XIII, f. 80.

Tombe de Johannes de Nuisement, en pierre, au milieu de la chapelle de Saint-Gilles, maladrerie près Dreux. Dessin in-8. Recueil Gaignières à Oxford, t. V, f. 110.

Tombe de Mathieu des Champs, en fonte, la première 1209? à droite dans le sanctuaire de l'église des Jacobins de Chartres. Dessin grand in-8. Recueil Gaignières à Oxford, t. XIV, f. 63.

Monnaie de Raimond Roger, vicomte de Béziers. Partie d'une pl. in-4 en haut. Tobiesen Duby, Monnoies des barons, pl. 105, n° 2.

Deux monnaies de vicomtes de Carcassone, pour le vicomté de Béziers, au nom de Raymond Trencavel, et de l'un des deux de ce nom. Partie d'une pl. in-4 en haut. Poey d'Avant, pl. 15, n°s 9, 10, p. 220.

1210.

Tombeau de Jean de Préaux, fondateur, en pierre, du costé de l'épistre dans la chapelle des fondateurs de l'église du prieuré de Beaulieu. Dessin petit in-8. Recueil Gaignières à Oxford, t. V, f. 112.

1210 ? Ouvrage sur les anciens troubadours, poëtes provençaux, en langue provençale. Manuscrit sur vélin de la fin du xii° siècle ou du commencement du xiii°. In-fol., veau fauve. Bibliothèque impériale, Manuscrits, ancien fonds français, n° 7225. Ce volume contient :

Quatre-vingt-douze petites lettres initiales peintes, représentant chacune un des poëtes dont il est question dans l'ouvrage. Dans le texte.

<small>Ces petites peintures, de peu de mérite sous le rapport de l'art, offrent de l'intérêt pour les vêtements des personnages.
La conservation est bonne.</small>

Le roman d Alexandre compose par Alixandre surnommé de Paris né à Bernay et Lambert li Cort clers de Chastiaudun suivi de la Vengeance d'Alexandre composee par Jean le Niuelois, en vers. Manuscrit du commencement du xiii° siècle, in-fol., maroquin rouge. Bibliothèque impériale, Manuscrits, fonds de Cangé, n° 11 bis. Regius 7190⁵. Ce volume contient :

Des miniatures représentant des sujets relatifs aux récits de ce roman ; combats, réunions, scènes d'intérieur et diverses. Petites pièces en larg. Dans le texte. Lettres initiales peintes.

<small>Ces miniatures, d'un travail ordinaire, offrent quelque intérêt pour des détails de vêtements et d'armures. La conservation n'est pas bonne.</small>

Figure d'Agnès de Baudemont, dame de Braine, femme en troisièmes noces de Robert de France, comte de Dreux, cinquième fils de Louis VI le Gros, en pierre sur son tombeau au milieu du chœur de l'église de l'abbaye de Saint-Yved de Braine. Dessin in-fol. en haut. Gaignières, t. I, f. 39. = Dessin in-8. Recueil Gaignières à Oxford, idem, t. I, f. 74. = Partie

d'une pl. in-fol. en larg. Montfaucon, t. II, pl. 12, 1210?
n° 6. = Partie d'une pl. in-fol. en haut. Beaunier
et Rathier, pl. 102, n° 4.

Figure de la même, sans désignation de l'original. Dessin in-12 en haut. Gaignières, t. I, 38.

Figure de la même, tirée de son sceau à une donation qu'elle et son mari firent en 1158 à l'abbaye de Saint-Yved de Braine. Dessin in-fol. en haut. Gaignières, t. I, p. 37. = Partie d'une pl. in-fol. en larg. Montfaucon, t. II, pl. 12, n° 5. = Partie d'une pl. in-fol. en haut. Beaunier et Rathier, pl. 102, n° 2.

<small>Agnès de Baudemont vivait encore en 1202.</small>

Monument représentant les saints martyrs Fuscien, Victoric et Gentien, dans l'église de Sains, village près d'Amiens. Pl. in-8 lithogr. en haut. Mémoires de la Société des Antiquaires de Picardie, t. III, p. 370. Atlas, pl. 17, n°⁵ 45, 46.

Petite croix dorée et incrustée d'émaux. Travail de Limoges du commencement du xiii⁰ siècle. Au musée de l'hôtel de Cluny, n° 947.

Chopine de bronze, matrice de l'ancienne mesure du baillage de Meulan; collection de M. Levrier à Meulan. Partie d'une pl. in-4 en larg. Millin, Antiquités nationales, t. IV, n° xlix, pl. 1, n° 5.

Sceau de la ville de Rouen. Pl. de la grandeur de l'original grav. sur bois. Nouveau Traité de diplomatique, t. IV, p. 276.

Sceau de Guillaume de Haynau, seigneur de Château-Thierry au comté de Namur, fils de Baudouin IV, comte de Haynau. Partie d'une pl. in-fol. en haut.

1210 ? Wree, la Généalogie des comtes de Flandre, p. 4 *a*, Preuves, p. 26.

Sceau de Hugues IX, comte de la Marche. Pl. grav. sur bois. Société de Sphragistique, Maurice Ardant, t. II, p. 280, dans le texte.

Deux monnaies de Hugues, comte de la Marche. Partie d'une pl. lithogr. in-4 en haut. Tripon, Historique monumental de l'ancienne province du Limousin, n°s 52, 53, t. I, à la page 167.

Probablement Hugues IX.

Deux monnaies de comtes de Penthièvre du nom d'Étienne. Partie d'une pl. in-4 en haut. Poey d'Avant, pl. 6, n°s 3, 4, p. 75.

Monnaie de Romorantin, avec l'initiale d'un comte Thibaud. Partie d'une pl. in-8 en haut. Revue numismatique, 1844, E. Cartier, pl. 13, n° 21, p. 426.

Monnaie de Ebbes de Deols, seigneur de Château-Meillant. Partie d'une pl. in-4 en haut. Poey d'Avant, pl. 9, n° 1, p. 124.

Monnaie incertaine que l'on peut attribuer à un comte de Roussillon. Partie d'une pl. in-4 en haut. Poey d'Avant, pl. 14, n° 3, p. 209.

1211.

Sceau et contre-sceau de Mahault de Flandre, fille de Mathieu d'Alsace. Partie d'une pl. in-fol. en haut. Wree, la Généalogie des comtes de Flandre, p. 32 *a*, *b*, Preuves, p. 226.

Sceau de Hugues de Bouconvilliers, grand-bailli de Meulan; collection de M. Levrier à Meulan. Partie

d'une pl. in-4 en larg. Millin, Antiquités nationales, t. IV, n° XLIX, pl. 3, n°s 3, 4. 1211 ?

Figures de Hugues, comte de Chaumont, de sa femme Pétronille, et de leurs cinq enfans, à l'abbaïe de Gomer-Fontaine, près de Chaumont, dont il avait été le fondateur, en 1209. Partie d'une pl. in-4 en haut. Millin, Antiquités nationales, t. IV, n° XLII, pl. 3 (qui devrait être 2), n°s 1 à 8.

En 1212 il était mort. (Père Anselme, t. VI, p. 42.)

Monnaie de Hugo, comte de la Marche. Partie d'une pl. lithogr., in-8 en haut. Revue numismatique, 1841, comte A. de Gourgue, pl. 11, n° 9, p. 200.

1212.

Quatre monnaies de Bertram, évêque de Metz. Partie d'une pl. lithogr. in-fol. en haut. De Saulcy, Recherches sur les monnaies des évêques de Metz, pl. 1, n°s 29 à 32. Avril 6.

Dix monnaies du même. Partie d'une pl. lithogr. in-fol. en larg. De Saulcy, Supplément aux Recherches sur les monnaies des évêques de Metz, pl. 3, n°s 101 à 110.

Sceau et contre-sceau de Pierre I^{er}, évêque de Saint-Brieuc. Partie d'une pl. in-8 en haut. Geslin de Bourgogne, etc., Anciens évêchés de Bretagne, t. I, pl. 1, n°s 4, 5. Août 24.

Sceau de Philippe de Flandres, marquis de Namur, fils de Baudouin VII, comte de Flandres, et de Marguerite d'Alsace, dite de Flandres. Partie d'une pl. in-fol. en haut. Trésor de numismatique et de glyp- Décembre 9.

1212. tique, Sceaux des grands feudataires de la couronne de France, pl. 9, n° 4.

Monnaie de Renaud, comte de Boulogne. Petite pl. grav. sur bois. Revue numismatique, 1841, Desains, p. 36, dans le texte.

Sceau représentant trois fleurs de lis, appartenant à une charte de l'abbaye de Savigny, diocèse d'Avranches, de l'année 1212. Partie d'une pl. in-4 en larg. Catalogue de la bibliothèque de M. Ch. Leber, t. III, à la page 116, mais portant p. 260.

Monnaies lorraines du xie et du xiie siècle, trouvées à Charmes-sur-Moselle en novembre 1840. Trois pl. lithogr. in-8 en haut. Mémoires de la Société royale des sciences, lettres et arts de Nancy, 1840, pl. 5 à 7, nos 1 à 21.

Monnaie d'Alain, comte de Penthièvre et de Guincamp. Partie d'une pl. in-8 en haut. Revue numismatique, 1844, F. Poey d'Avant, pl. 2, n° 4, p. 379.

Deux monnaies d'Alain de Goello, comte de Penthièvre. Partie d'une pl. in-4 en haut. Poey d'Avant, pl. 6, nos 5, 6, à la page 76.

Monnaie de Raoul III, seigneur d'Issoudun. Partie d'une pl. lithogr. in-8 en haut. Revue numismatique, 1841, E. Cartier, pl. 15, n° 4, p. 282.

Monnaie de Guillaume Ier de Chauvigny, seigneur d'Issoudun. Partie d'une pl. in-4 en haut. Poey d'Avant, pl. 8, n° 13, p. 119.

1212 ? Monnaie attribuée à Saint-Omer. Partie d'une pl. lith., in-8 en haut. Hermand, Histoire monétaire de la province d'Artois, pl. 3, n° 40.

Monnaie de Mathieu III, comte de Beaumont-sur-Oise, 1212 ?
mari d'Éléonore, dame de Valois, et qui prit le titre
de comte de Valois, frappée à Crépy. Partie d'une
pl. in-4 en haut. Tobiesen Duby, Monnoies des ba-
rons, pl. 78.

1213.

Épisode de la bataille de Muret dans la guerre des Albi- Septemb. 12.
geois ; l'évêque de Comminges présentant une croix
contenant un morceau de la vraie croix aux guerriers
prêts à combattre. Bas-relief en bois appartenant à
M. Barry, à Toulouse, *Fouquernie del.* Pl. lithogr.,
in-8 en haut. Ducos, l'Épopée toulousaine, t. I, à la
page 443, p. 131, 476.

Sceau de Ferri II, duc de Lorraine. Partie d'une pl. Octobre 10.
in-fol. en haut. Calmet, Histoire de Lorraine, t. II,
pl. 2, n° 10.

Sceau attribué au même, à un traité de paix entre lui
et Thiébaut, comte de Bar, en 1208. Partie d'une pl.
in-4 longue en larg. Baleicourt, Traité — de la mai-
son de Lorraine, à la page xxvij, n° 8.

Deux monnaies du même. Partie d'une pl. in-4 en
haut., lithogr. De Saulcy, Recherches sur les mon-
naies des ducs héréditaires de Lorraine, pl. 1,
n°s 11, 12.

Voir idem, p. 21.

Monnaie du même. Partie d'une pl. in-fol. en haut.,
lithogr. Mémoires de la Société royale des Antiquaires
de France, t. XII; nouvelle série, t. II, pl. 6, n° 1,
à la page 235.

1213. Monnaie attribuée au même. Partie d'une pl. in-4 lon-
Octobre 10. gue en larg. Baleicourt, Traité — de la maison de
Lorraine, à la page xxvij, n° 1.

Novembre 8. Tombe d'Alexander, abbas, en carreaux, la quatrième
et dernière de la deuxième rangée, au fonds du cha-
pitre de l'abbaye de Jumiéges. Dessin in-8, Recueil
Gaignières à Oxford, t. V, f. 46.

1213. Sceau de Pierre de Dreux, à une charte de 1213.
Partie d'une pl. in-fol. magno en larg. Potier de
Gourcy, n° 2.

Tombeau de Gaufridus, episcopus Sylvanectensis (de
Senlis), en pierre, contre le mur, qui est le troisième
du côté de l'évangile, dans le sanctuaire de l'église
de l'abbaye de Chaalis, près Senlis. Dessin in-4,
Recueil Gaignières à Oxford, t. VI, f. 26.

Sceau du chapitre de l'église de Sens, à une charte de
1213. Partie d'une pl. in-fol. en haut. Trésor de
numismatique et de glyptique, Sceaux des com-
munes, communautés, évêques, abbés et barons,
pl. 12, n° 5.

Deux monnaies des prieurs de Souvigny, première
époque de 994 à 1213. Partie d'une pl. in-8 en
haut. *Pl.* 10, Bouillet, Tablettes historiques de l'Au-
vergne, t. VI.

1214.

Bas-relief représentant probablement la mort de Beau-
douin, frère de Raymond VI, comte de Toulouse,
assassiné à Toulouse, par ordre de son frère. Ce
monument est placé dans l'église de Saint-Nazaire,
à Carcassonne, in-4 en larg., lithogr. Mémoires de

la Société archéologique du midi de la France, t. 1, 1214.
pl. xiv, p. 270 et suiv.

Sceau de la prévôté de Meullent (Meulan), collection de M. Levrier, à Meulan. Partie d'une pl. in-4 en larg. Millin, Antiquités nationales, t. IV, n° xlix, pl. 4, n° 5.

1215.

Fonts baptismaux de l'église de Notre-Dame de Poissy, Avril. où fut baptisé Louis IX, né le 25 avril 1215. Partie d'une pl. in-fol. en haut. Montfaucon, t. II, pl. 19, n° 4.

Figure d'Élisabeth de la Marche, reine d'Angleterre, Juin 4. troisième femme de Jean sans Terre, sur son tombeau, dans le chœur des religieuses de l'abbaye de Fonterraud. Dessin color. in-fol. en haut. Gaignières, t. XII, 20. = Partie d'une pl. in-fol. en larg. Montfaucon, t. II, pl. 15, n° 7. = Partie d'une pl. in-fol. magno en haut. Al. Lenoir, Monuments des arts libéraux, etc., pl. 15, p. 21.

Reliquaire de la sainte chandelle d'Arras, étui en argent 1215. niellé. Pl. in-4 en haut. Annales archéologiques, Ch. de Linas, t. X, à la page 321. = Détails relatifs. Pl. in-4 en haut. Idem, t. XI, à la page 174.

<small>La pyramide de la sainte chandelle d'Arras fut élevée en 1214 ou 1215.</small>

Sceau de Robert de Wavrin, dit le Brun, chevalier, seigneur de Saint-Venant. Partie d'une pl. in-fol. en haut. Trésor de numismatique et de glyptique, Sceaux des communes, communautés, évêques, abbés et barons, pl. 7, n° 3.

1215. Sceau du chapitre de l'abbaye de Saint-Martin de Tours, à une charte de 1215. Partie d'une pl. in-fol. en haut. Trésor de numismatique et de glyptique, Sceaux des communes, communautés, évêques, abbés et barons, pl. 17, n° 4.

1215? Sceau et contre-sceau d'Aliénor ou Éléonore, comtesse de Vermandois, femme en troisièmes noces de Mathieu d'Alsace, dit de Flandre, comte de Boulogne. Partie d'une pl. in-fol. en haut. Wree, la Généalogie des comtes de Flandre, p. 31 a, preuves, p. 222.

Deux monnaies de la même. Partie d'une pl. in-4 en haut. Tobiesen Duby, Monnoies des barons, pl. 103, nos 1, 2.

> Philippe Auguste réunit ce comté à la couronne en 1215. Il paraît qu'Éléonore conserva le titre jusqu'à sa mort.

Deux monnaies de la même. Partie d'une pl. lithogr., grand in-8 en haut. Revue de la numismatique française, 1837, Desains, pl. 5, nos 8, 9, p. 114.

Sceau de Savary de Mauléon (en Poitou), seigneur de Fontenay et de Talmont. Deux pl. in-16 en haut., grav. sur bois. Fillon, Lettres à M. Dugast-Matifeux, p. 172, dans le texte.

Trois monnaies du même. Deux petites pl. grav. sur bois. Revue numismatique, 1838, Lecointre-Dupont, p. 194-196, dans le texte. = Idem, 1840. Le même, p. 55, dans le texte.

Deux monnaies du même, frappées à Niort. Deux petites pl. de la grandeur des originaux, grav. sur bois. Mémoires de la Société des Antiquaires de l'Ouest, année 1845, p. 50, 51, dans le texte. =

Petites pl. grav. sur bois. Revue numismatique, 1847, Lecointre-Dupont, p. 23 et 24, dans le texte. = Idem, petite pl. grav. sur bois, idem, 1848. Le même, p. 452, dans le texte.

Monnaie du même. Partie d'une pl. in-4 en haut. Poey d'Avant, pl. 7, n° 15, p. 111.

Monnaie de Guy de Dampierre, sire de Bourbon, tige de la seconde race des sires de Bourbon, frappée à Montluçon. Pl. de la grandeur de l'original, grav. sur bois. Achille Allier, l'ancien Bourbonnais, t. I, p. 261, dans le texte.

Deux monnaies du même. Deux petites pl. grav. sur bois. Revue numismatique, 1838, J. B. Bouillet, p. 113, dans le texte.

Monnaie du même. Partie d'une pl. in-4 en haut. Poey d'Avant, pl. 9, n° 10, p. 143.

1216.

Monnaie de Jean sans Terre, roi d'Angleterre, duc d'Aquitaine. Partie d'une pl. in-4 en haut., lithogr. Tripon, Historique monumental de l'ancienne province du Limousin, t. I, n° 51, à la page 166.

Sceau et contre-sceau de Ide de Flandres, comtesse de Boulogne, fille de Mathieu d'Alsace et de Marie de Blois, dite de Boulogne, femme de Gérard, comte de Gueldres. Partie d'une pl. in-fol. en haut. Trésor de numismatique et de glyptique, Sceaux des grands feudataires de la couronne de France, pl. 26, n° 3.

Sceaux de Renaud Dubosc et de sa femme Mathilde, fille d'Osbert de Cailly, à une charte touchant des

1216. différents entre eux et les abbés et religieux de Saint-Ouen. Trois petites pl. grav. sur bois. Pommeraye, Histoire de l'abbaye royale de Saint-Ouen de Rouen, p. 437, dans le texte.

Monnaie de Henri de Flandres, empereur de Constantinople. Partie d'une pl. lithogr., in-4 en haut. Buchon, Recherches — quatrième croisade, pl. 1, n° 3, p. 18. = Idem, nouvelles recherches, atlas, pl. 21, n° 3.

Monnaie du même. Partie d'une pl. in-8 en haut. Lettres du baron Marchant, pl. 6, n° 4, p. 57.

1216? Sceau de Guillaume de Garlande, cinquième du nom, seigneur de Livry. Partie d'une pl. in-fol. en haut. Trésor de numismatique et de glyptique, Sceaux des communes, communautés, évêques, abbés et barons, pl. 1, n° 5.

Sceau de Roncelin, comte de Marseille. Petite pl. grav. sur bois. Ruffi, Histoire de la ville de Marseille, t. I, à la page 80, dans le texte.

1217.

Avril 10. Monnaie de Renaud de Senlis, quarante-sixième évêque de Toul. Partie d'une pl. in-4 en haut. Robert, Recherches sur les monnaies des évêques de Toul, pl. 5, n° 1.

<small>Il fut assassiné par Mathieu de Lorraine, quarante-cinquième évêque de Senlis, qui avait été déposé par le pape en 1207.</small>

Novembre 4. Tombeau de Philippe Ier de Dreux, cinquante-quatrième évêque de Beauvais, de cuivre émaillé, à gauche du grand autel, dans le chœur de l'église cathédrale de

Beauvais. Dessin in-8. Recueil Gaignières à Oxford, t. I, f. 76.

1217. Novembre 4.

Sceau du même. Partie d'une pl. in-fol. en haut. Trésor de numismatique et de glyptique, Sceaux des communes, communautés, évêques, abbés et barons, pl. 2, n° 9.

Méreau du même. Partie d'une pl. in-8 en haut. Revue numismatique, 1849, J. Rouyer, pl. 9, n° 1, p. 358.

Sceau et contre-sceau de Thibaud IV le Posthume, comte de Champagne et de Brie. Pl. in-8 en larg. Du Chesne, Histoire généalogique de la maison de Montmorency, p. 34, dans le texte.

1217.

Miniature représentant Pierre de Courtenay à cheval, d'un manuscrit de la bibliothèque du Vatican. Pl. in-4 en haut. sans bords, grav. sur bois. Morellet, le Nivernois, t. I, p. 15, dans le texte.

Romans, lais, fabliaux, contes, moralités et miracles inédits des XII et XIII^e siècles, publiés par Francisque Michel. — Roman d'Eustache Le Moine, pirate fameux du XIII^e siècle, publié pour la première fois d'après un manuscrit de la Bibliothèque royale, par Francisque Michel. Paris, Sylvestre, 1834, in-8 fig. Cet ouvrage contient :

Mort d'Eustache le Moine, copie d'une miniature d'un manuscrit de la bibliothèque Cottonienne. *Dudley Costello sc.* Pl. lithogr., in-4 en larg., au commencement du volume.

Tombe de Odon, abbé de l'abbaye d'Hérivaulx, en pierre, la septième de la deuxième rangée, dans le sanctuaire de l'église de cette abbaye. Dessin in-8, Recueil Gaignières à Oxford, t. III, f. 66.

1217 ?

1218.

Mars 3. Deux sceaux de Dreux de Mello, quatrième du nom, seigneur de Saint-Bris, connétable. Partie d'une pl. in-fol. en haut. Trésor de numismatique et de glyptique, Sceaux des communes, communautés, évêques, abbés et barons, pl. 3, n°ˢ 3, 4.

Juin 27. Portrait du comte Simon de Mont-Fort, en pied, cuirassé, dans une bordure à sujets et emblèmes. En haut : SIMON COMES DE MONTFORT. In-fol. max° en haut. Vulson de La Colombière, les portraits des hommes illustres, etc., B.

Portrait du même, en haut ; à gauche, ses armoiries ; en bas : SIMON COMES DE MONTFORT. In-12 en haut. Vulson de La Colombière, les Vies des hommes illustres, etc., p. 13.

Médaillon en pierre représentant Simon de Montfort, comte d'Évreux, avec la date de 1527, à la voûte du chœur de l'abbaye de Saint-Sauveur d'Évreux, dont Simon avait été le bienfaiteur. Pl. in-12 ronde, grav. sur bois. De Caumont, Bulletin monumental, t. II, à la page 620, dans le texte.

Sceau de Simon de Montfort, de l'ancienne maison de Montfort l'Amaury, fils de Simon II du nom, et d'Amicie, comtesse de Leycester, duc de Narbonne, comte de Toulouse, vicomte de Béziers et de Carcassonne, comte de Leycester et seigneur de Montfort. Partie d'une pl. in-fol. en haut. Trésor de numismatique et de glyptique, Sceaux des grands feudataires de la couronne de France, pl. 31, n° 6.

Juillet 6. Sceau d'Eudes III du nom, septième duc de Bourgogne

de la première race. Partie d'une pl. in-fol. en haut. 1218.
Plancher, Histoire de Bourgogne, t. 1, à la page 1. Juillet 6.

Sceau du même. Partie d'une pl. in-4 en haut. (de Migieu), Recueil des sceaux du moyen âge, pl. 1, n° 2.

Deux monnaies du même. Partie d'une pl. lithogr., in-4 en haut. Barthélemy, Essai sur les monnaies des ducs de Bourgogne, pl. 1, n°ˢ 9, 10.

Deux monnaies d'Albert Humbert de Hautvillier, archevêque de Reims. Partie d'une pl. in-4 en haut. Tobiesen Duby, Monnoies des barons, pl. 8, n°ˢ 6, 7. Décemb. 24.

Sceau du même. Partie d'une pl. in-4 en larg. Marlot, Histoire de la ville, cité et université de Reims, t. IV, à la page 74, n° 2.

Figure de Robert II du nom, dit le Jeune, comte de Dreux, de Braine et de Nevers, fils de Robert de France, comte de Dreux, sur son tombeau en cuivre, au milieu du chœur de l'abbaye de Saint-Yved de Braine, aux pieds de sa mère Agnès de Baudemont. Dessin in-fol. en haut. Gaignières, t. I, 40. = Dessin in-fol., Recueil Gaignières à Oxford, t. 1, f. 75. = Partie d'une pl. in-fol. en haut. Montfaucon, t. II, pl. 13, n° 3. Décemb. 28.

Sceau et contre-sceau du même. Partie d'une pl. in-fol. en haut. Wree, la Généalogie des comtes de Flandre, p. 7 a, preuves, p. 41.

La date de sa mort est fixée, par la chronique d'Alberic, à l'année 1219.

Sceau du même. Partie d'une pl. in-fol. en haut. Trésor de numismatique et de glyptique, Sceaux des grands feudataires de la couronne de France, pl. 10, n° 1.

1218. Figure de Thibaut VI, dit le Jeune, comte de Blois, Chartres, Clermont en Beauvoisis, vitrail de Notre-Dame de Chartres. — Son sceau à un acte de 1212. Dessin color. Gaignières, t. I, 41.

> Ce dessin, qui est indiqué dans la table du Recueil de Gaignières donné dans la Bibliothèque historique de Le Long, manque à ce Recueil. Le feuillet n° 41 existe sans dessin.

Figure du même, idem. Partie d'une pl. in-fol. en haut. Montfaucon, t. II, pl. 16, n° 1.

Figure du même, idem. Dessin color., in-fol. en haut. Gaignières, t. I, 42. = Partie d'une pl. in-fol. en haut. Montfaucon, t. II, pl. 16, n° 3. = Pl. in-fol. en haut. Beaunier et Rathier, pl. 99.

Sceau du même, d'une charte de 1212. Partie d'une pl. in-fol. en haut. Montfaucon, t. II, pl. 16, n° 2.

Sceau du chapitre de l'église de Sainte-Croix d'Orléans, à une charte de 1218. Partie d'une pl. in-fol. en haut. Trésor de numismatique et de glyptique, Sceaux des communes, communautés, évêques, abbés et barons, pl. 16, n° 4.

Deux monnaies de Jean III, comte de Vendôme. Partie d'une pl. in-8 en haut. Revue numismatique, 1845, E. Cartier, pl. 11, n°s 1, 2, p. 221, 222.

Deux monnaies du même. Partie d'une pl. in-8 en haut. Cartier, Recherches sur les monnaies au type Chartrain, pl. 7, n°s 1, 2.

Monnaie du même. Partie d'une pl. in-4 en haut. Poey d'Avant, pl. 25, n° 3, p. 448.

Deux monnaies anonymes de Vendôme, que l'on peut attribuer au temps de Jean III, comte de Vendôme.

Partie d'une pl. in-8 en haut. Revue numismatique, 1845, E. Cartier, pl. 10, n°ˢ 14, 15, p. 221. — 1218.

Monnaie semblable. Partie d'une pl. in-8 en haut. Revue numismatique, 1846, E. Cartier, pl. 2, n° 7, p. 41.

Statue d'Isabelle d'Angoulême, troisième femme de Jean sans Terre, sur son tombeau, à l'abbaye de Fontevrault. Partie d'une pl. in-4 en haut. Annales archéologiques, t. V, à la page 281.

Monnaie de Geoffroy Ier, de Ville-Hardoin, prince d'Achaïe et sénéchal de Romanie. Partie d'une pl. lith., in-4 en haut. Buchon, Recherches — quatrième croisade, pl. 3, n° 1, p. 103. = Idem, Nouvelles recherches, atlas, pl. 24, n° 1.

Sceau et contre-sceau de Gaultier ou Gaucher III de Chastillon, et deux sceaux et contre-sceau d'Élisabeth, comtesse de Saint-Paul, sa femme. Pl. in-fol, en haut. Wree, la Généalogie des comtes de Flandre, p. 5, Preuves, p. 32. — 1218?

1219.

Portrait de Gaucher de Chastillon et de Crecy, comte de Porcean, connestable de France sous six roys, en pied, vu par le dos, dans une bordure à sujets et emblèmes. En haut : Scævola de Chastillon comes stabuli. Pl. in-fol. max° en haut. Vulson de La Colombière, les Portraits des hommes illustres, etc., C.

Portrait du même. Pl. in-12 en haut. Vulson de La Colombière, les Vies des hommes illustres, etc., p. 25.

1219. Tombe de Pierre II de Nemours, soixante-quinzième évêque de Paris, de cuivre jaune, à gauche, derrière le grand autel de l'église de Notre-Dame de Paris. Dessin grand in-8. Recueil Gaignières à Oxford, t. IX, f. 74. = Dessin petit in-fol. en haut. Recueil de copies de titres relatifs à l'abbaye de Barbeaux, à la Bibliothèque royale, manuscrits, fonds de Gaignières, n° 189, p. 221. (Voir à l'année 1400?) = Pl. in-fol. en haut. Tombes éparses dans la cathédrale de Paris, p. 139. = Pl. in-fol. en haut. (Charpentier), Description — de l'église métropolitaine de Paris, p. 139.

> La légende du dessin du Recueil Gaignières à Oxford n'indique pas la qualité d'évêque de Paris, et porte la date de 1201.

Monnaie de Guillaume II de Joinville, évêque de Langres. Partie d'une pl. in-4 en haut. Poey d'Avant, pl. 21, n° 2, p. 333.

Monnaie de Hervé II, seigneur de Vierzon, que l'on pourrait aussi attribuer à Hervé I^{er}, mort en 1189. Partie d'une pl. lith., in-8 en haut. Revue numismatique, 1839, L. de La Saussaye, pl. 7, n° 5, p. 136.

Trois monnaies de Raimond VI, comte de Toulouse. Partie d'une pl. in-4 en haut. Papon, Histoire générale de Provence, t. II, pl. 3, n^{os} 9 à 11.

Trois monnaies du même. Partie d'une pl. in-4 en haut. Tobiesen Duby, Monnoies des barons, pl. 104, n^{os} 11, 12, 20.

Monnaie du même. Partie d'une pl. in-4 en haut,

Tobiesen Duby, Monnoies des barons, supplément, pl. 8, n° 1. 1219.

Trois monnaies de Guillaume IV, prince d'Orange. Partie d'une pl. lithogr., in-8 en haut. Revue numismatique, 1839, E. Cartier, pl. 5, n°[s] 4 à 6, p. 114.

Deux monnaies de Pierre de Courtenay, empereur de Constantinople. Partie d'une pl. lithogr., in-4 en haut. Buchon, Recherches — quatrième croisade, pl. 1, n°[s] 4, 5, p. 18. = Idem, Nouvelles recherches, atlas, pl. 21, n°[s] 4, 5 (par erreur Robert de Courtenai).

Trois monnaies frappées sous Henri de Flandre ou Pierre de Courtenay, empereurs de Constantinople. Partie de deux pl. in-4 en haut. De Saulcy, Essai de classification des suites monétaires byzantines, pl. 30, n°[s] 8, 9, pl. 31, n° 1, p. 376 à 383.

Sceau de plomb de Hugues Ier, roi de Chypre. Partie d'une pl. lithogr., in-4 en haut. Buchon, Recherches — quatrième croisade, pl. 7, n° 1, p. 395. = Idem, Nouvelles recherches, atlas, pl. 28, n° 1.

Monnaie d'or du même. Partie d'une pl. lithogr., in-4 en haut. Buchon, Recherches — quatrième croisade, pl. 6, n° 2, p. 395. = Idem, Nouvelles recherches, atlas, pl. 27, n° 2.

Monnaie du même. Partie d'une pl. in-4 en haut. De Saulcy, Numismatique des croisades, pl. 10, n° 2, p. 99.

1220.

Sceau de Hèle ou Alix, fille de Robert III, comte d'A- Janvier.

1220.
Janvier.

lençon, femme en premières noces de Robert Malet, sire de Granville, et en secondes noces de d'Aimery, vicomte de Châtelleraut, qui fit don au roi Philippe Auguste du comté d'Alençon, en janvier 1220. Partie d'une pl. in-fol. en haut. Trésor de numismatique et de glyptique, Sceaux des grands feudataires de la couronne de France, pl. 5, n° 3.

Sceau de Eudes ou Odom de Ham, deuxième du nom, à une charte de 1220. Partie d'une pl. in-fol. en haut. Trésor de numismatique et de glyptique, Sceaux des communes, communautés, évêques, abbés et barons, pl. 3, n° 5.

Sceau de Thiébaut Ier, duc de Lorraine. Partie d'une pl. in-fol. en haut. Calmet, Histoire de Lorraine, t. II, pl. 2, n° 11.

1220 ?

Figures de Philippe et de Jean de France, fils de Louis VIII et de Blanche de Castille, qui moururent tous deux fort jeunes, sur leur tombeau en cuivre, au milieu du chœur de Notre-Dame de Poissy. Pl. in-fol. en haut. Montfaucon, t. II, pl. 18. = Partie d'une pl. in-fol. magno en haut. Al. Lenoir, Monuments des arts libéraux, etc., pl. 27, p. 35.

> Ce tombeau est celui de Philippe et de Jean, quatrième et cinquième fils de Louis VIII.
>
> Al. Lenoir (t. I, p. 190, 191) attribue ce tombeau à Louis de France, mort en 1260, et à Jean son frère, mort en 1247.
>
> Il y a des erreurs et des confusions dans ce qu'ont dit Millin et Al. Lenoir sur les tombeaux de Royaumont.

Abrégé de l'Ancien Testament en français. Manuscrit sur parchemin, in-fol. de 363 feuillets, maroquin rouge, bibliothèque de l'Arsenal, Manuscrits français, Théologie, 8. Ce manuscrit contient :

Vingt miniatures, la plupart divisées en divers tableaux, 1220 ?
représentant des sujets sacrés et autres.

> Les miniatures de ce volume offrent des détails à remarquer sur les vêtements et les armures du temps où elles ont été peintes. La conservation est bonne.

Crosse en émail, du commencement du xiii° siècle, du cabinet de M. Petit-Radel. Partie d'une pl. color., in-fol. en haut. Willemin, pl. 107.

Détails de diverses parties sculptées de la cathédrale de Rouen. Neuf pl. lithogr., in-fol. en haut. et en larg. Taylor, etc., Voyages pittoresques et romantiques dans l'ancienne France, Normandie, n°° 131, 136 à 138, 138 bis, 139 à 142.

> Les statues de Rollon et de Guillaume Longue-Épée sont aussi sur ces planches.

Figures allégoriques sculptées sur les faces latérales du portail principal de Notre-Dame. Pl. in-4 en larg. Gilbert, Description historique de la basilique métropolitaine de Paris, à la page 67.

Zodiaque sculpté autour du chambranle de la porte à gauche du grand portail de Notre-Dame. Pl. in-4 carrée. Gilbert, idem, à la page 90.

Trois sceaux de l'abbaye de Montier-la-Celle-lez-Troyes. Pl. grav. sur bois. Société de sphragistique, J. A. Jacot, t. III, p. 133 à 135, dans le texte.

Monnaie du Maine, frappée probablement dans les vingt premières années du xiii° siècle. Partie d'une pl. in-4. Hucher, Essai sur les monnaies frappées dans le Maine, pl. 3, n° 22, p. 37.

Deux monnaies du comté du Perche. Petites pl. grav.

1220 ?

sur bois. Lecointre-Dupont, Lettres sur l'histoire monétaire de la Normandie, p. 106, dans le texte.

Verrière de l'église métropolitaine de Tours, représentant la légende de saint Martin, donnée au commencement du xiiie siècle, par Ablon, abbé de Saint-Martin de Cormery. Pl. in-fol. en haut. De Caumont, Bulletin monumental, t. VI, planche non numérotée, p. 261.

Sceau de la ville de Marseille, sous la domination de Raimond VI, comte de Toulouse, marquis de Provence et seigneur de Marseille. Pl. in-8 en larg., grav. sur bois. Ruffi, Histoire de la ville de Marseille, t. II, à la page 330, dans le texte.

 Raimond VI mourut en août 1222.

Sceau de Hugues de Baux, vicomte de Marseille. Petite pl. grav. sur bois. Ruffi, Histoire de la ville de Marseille, t. I, à la page 82, dans le texte.

1221.

Août 11.

Figure d'Alix, comtesse de Bretagne, fille aînée et héritière de Guy de Thouars, comte de Bretagne, femme de Pierre de Dreux, dit Mauclerc, duc de Bretagne, sur un tombeau de cuivre émaillé, dans le milieu du sanctuaire de l'abbaye de Villeneuve, près de Nantes. Dessin in-fol. en haut. Gaignières, t. I, 83. = Partie d'une pl. in-fol. en haut. Montfaucon, t. II, pl. 30, n° 4. = Dessin in-4 en larg. Percier, Croquis faits à Paris, etc., bibliothèque de l'Institut.

Figure d'Alix de Bretagne, femme de Pierre de Dreux Ier, surnommé Mauclerc, sur son tombeau où elle est

avec Jolant de Bretagne, leur fille, morte le 10 oc- 1221.
tobre 1272, en l'église de l'abbaïe de Villeneuve. Août 11.
Ces figures sont en cuivre doré et les écussons en
cuivre émaillé. *Dessiné par Fr. Jean Chaperon,
gravé par N. Pitan.* Pl. in-fol. en larg. Lobineau,
Histoire de Bretagne, t. I, à la page 214. = Même
pl. Morice, Histoire de Bretagne, t. I, à la page 148.
Dessin grand in-4. Recueil Gaignières à Oxford, t. I,
f. 99.

 Voir au 10 octobre 1272.

Figure à genoux, de la même, sur un vitrail de l'église
de Notre-Dame de Chartres. Dessin color., in-fol. en
haut. Gaignières, t. I, 82. = Partie d'une pl. in-fol.
en haut. Montfaucon, t. II, pl. 30. n° 5. = Pl. lith.,
in-fol. en haut., color. De Lasteyrie, Histoire de la
peinture sur verre, pl. 11, texte, p. 67.

Sceau de la même, avec le contre-scel de son mari.
Pl. de la grandeur de l'original, grav. sur bois. Nou-
veau Traité de diplomatique, t. IV, p. 252.

Sceau et contre-sceau de Manasses de Seignelay, évêque Septemb. 28.
d'Orléans. Partie d'une pl. in-fol. en haut. Trésor
de numismatique et de glyptique, Sceaux des com-
munes, communautés, évêques, abbés et barons,
pl. 16, n° 1.

Figure de saint Dominique, tirée d'un ancien manu- 1221.
scrit, et un sceau qui le représente. Partie d'une pl.
in-4 en larg. Millin, Antiquités nationales, t. IV,
n° xxxix, pl. 3, n°s 5, 6.

Deux monnaies des trois comtes de Ponthieu, du nom
de Guillaume, sans que l'on puisse les attribuer à
l'un plutôt qu'à l'autre. Le premier vivait en 957;

1221. le second, surnommé *Talvas*, mourut en 1172; le troisième régna jusque vers 1221. Partie d'une pl. in-4 en haut. Tobiesen Duby, Monnoies des barons, pl. 74, n°ˢ 1, 2.

Monnaie de Guillaume III, comte de Ponthieu. Partie d'une pl. in-8 en haut., lithogr., n° 21. Mémoires de la Société d'émulation de Cambrai, E. Tordeux, 1833, p. 202.

Monnaie d'Étienne Iᵉʳ de Nemours, évêque de Noyon. Petite pl. grav. sur bois. Revue numismatique, 1841, Desains, p. 37, dans le texte.

Scel de Gervais de Châteauneuf, chanoine de Chartres. Partie d'une pl. lithogr., in-8 en haut. De Santeul, le Trésor de Notre-Dame de Chartres, pl. 10, n° 27.

Sceau de Gilon de Versailles, personnage inconnu, à une chârte de cette époque. Partie d'une pl. in-fol. en haut. Trésor de numismatique et de glyptique, Sceaux des communes, communautés, évêques, abbés et barons, pl. 2, n° 5.

1222.

Août. Trois monnaies de Raimond VI, comte de Toulouse. Partie d'une pl. in-4 en haut. Saint-Vincens, Monnaies des comtes de Provence, pl. 12, n°ˢ 9 à 11.

Monnaie de Raimond V ou de Raimond VI, comte de Toulouse. Partie d'une pl. in-fol. en haut. Trésor de numismatique et de glyptique, Histoire par les monuments de l'art monétaire chez les modernes, pl. 24, n° 17.

Novembre. Figure d'Évrard de Fouilloy, évêque d'Amiens, sur son

tombeau en bronze, dans la nef de la cathédrale d'Amiens jusqu'en 1762, et depuis à l'entrée de cette église. Pl. color., in-fol. en haut. Willemin, pl. 90. =Partie d'une pl. lith., in-fol. en haut. Taylor, etc., Voyages pittoresques et romantiques dans l'ancienne France, Picardie, 1 vol., n° 43.

1222.
Novembre.

> Ce tombeau pourrait aussi être celui de Robert II de Fouilloy, mort le 20 mars 1321. Le texte ne fournit aucuns renseignements.

Buste d'Évrard de Fouilloy, sur son tombeau à la cathédrale d'Amiens. Partie d'une pl. in-8 en haut., lithogr. Mémoires de la Société des Antiquaires de Picardie, Essai historique sur les arts du dessin en Picardie, etc., par M. Rigollot, t. III, p. 387, atlas, pl. 24, n° 61.

> La ressemblance de ce buste est fort douteuse.

Sceaux et contre-sceaux de Daniel de Béthune, avoué d'Arras, et d'Eustace ou Eustache de Chastillon, sa femme. Pl. in-fol. en haut. Wree, la Généalogie des comtes de Flandre, p. 6, Preuves, p. 33.

1222.

Sceau et contre-sceau du chapitre de l'église de Sainte-Marie de Paris, renouvelé l'an 1222. Partie d'une pl. in-fol. en haut. Trésor de numismatique et de glyptique, Sceaux des communes, communautés, évêques, abbés et barons, pl. 2, n° 3.

> Les sceaux datés sont très-rares avant le règne de François Ier. Celui-ci est des plus rares.
> Il servait encore au commencement du xve siècle, et existe à une charte de 1406.

Sceau et contre-sceau de Blanche, comtesse palatine de Troyes. Partie d'une pl. in-fol. en larg., lithogr.

1222. Arnaud, Voyage — dans le département de l'Aube, planche non numérotée.
<blockquote>Le texte ne fait pas mention de ce sceau.</blockquote>

Scel et contre-scel d'Étienne, comte de Bourgogne. Partie d'une pl. in-4 en haut. (de Migieu), Recueil des sceaux du moyen âge, pl. 1, n° 3.

Sceau d'Alix, duchesse de Bourgogne. Pl. de la grandeur de l'original, grav. sur bois. Perard, Recueil de plusieurs pièces curieuses servant à l'histoire de Bourgogne, p. 328, dans le texte.

Sceau de la même, et contre-scel, à un acte de cette année. Partie d'une pl. in-fol. en haut. Plancher, Histoire de Bourgogne, t. II, à la page 524, pl. 1.

Scel et contre-scel de la même. Partie d'une pl. in-4 en haut. (de Migieu), Recueil des sceaux du moyen âge, pl. 2, n° 4.

Cinq sceaux d'Alix, duchesse de Bourgogne, et d'autres personnages de cette époque. Planches de la grandeur des originaux, grav. sur bois. Perard, Recueil de plusieurs pièces curieuses servant à l'histoire de Bourgogne, p. 332, dans le texte.

1222 ? Deux monnaies de Jean de Brienne, mari de Marie de Lusignan, roi et reine de Jérusalem. Partie d'une pl. in-4 en haut. De Saulcy, Numismatique des croisades, pl. 9, n°ˢ 8, 9, p. 74.

1223.

Juillet 2. Objets trouvés dans le tombeau de Hervée, soixantième évêque de Troyes, qui fut ouvert en octobre 1844. Deux pl. in-fol. en haut. Notice sur les objets trouvés

dans plusieurs cercueils de pierre, à la cathédrale de Troyes, par M. Arnaud, Société d'agriculture, sciences, arts et belles-lettres de l'Aube, 1844. = Deux pl. in-fol. en haut., lithogr. Mémoires et lettres de la Société d'agriculture, sciences et arts du département de l'Aube, t. XII, pl. 1, 2, p. 280.

1223.
Juillet 2.

> Parmi ces objets est la crosse de cet évêque, très-beau spécimen de ce genre de monuments.

Anon. Chronique des rois de France depuis Clovis I^{er} jusqu'à Philippe II. Manuscrit in-fol. sur peau de vélin. Bibliothèque de la ville de Toulouse au Collége royal, G. Hænel. 476. Ce manuscrit contient :

Deux miniatures.

Statue de Philippe II Auguste, dans l'église de l'abbaye de la Victoire, près de Senlis. Pl. in-fol. en haut. Montfaucon, t. II, pl. après la 13^e. = Partie d'une pl. in-fol. magno en haut. Al. Lenoir, Monuments des arts libéraux, etc., pl. 27, p. 35. = Partie d'une pl. in-4 en larg., color. Comte de Viel Castel, n° 171, texte.

Juillet 14.

Figure du même, au portail de l'église collégiale de Saint-Nicolas à Amiens. Partie d'une pl. in-4 en haut. Millin, Antiquités nationales, t. V, n° LI, pl. 1, n° 2.

Figure du même, d'après les monuments du temps. Pl. ovale in-12 en haut., grav. sur bois. Du Tillet, Recueil des roys de France, p. 97 (par erreur 101).

Sceau et contre-sceau de Philippe II Auguste. Petites pl. grav. sur bois, tirées sur une feuille in-4. Hautin, fol. 11.

Sceau et contre-sceau du même. Partie d'une pl. in-fol.

1223.
Juillet 14.

en haut. Wree, la Généalogie des comtes de Flandre, p. 39 *a*, Preuves, p. 259.

Sceau du même. Pl. in-8 en haut. Chifflet, Lilium Francorum veritate historica botanica et heraldica illustratum, p. 68, dans le texte.

Sceau du même. Mabillon, de re diplomatica, pl. 43.

Sceau du même, tiré d'une charte de 1199. Partie d'une pl. in-fol. en haut. Montfaucon, t. II, pl. 13, n° 1.

Sceau du même. Pl. de la grandeur de l'original, grav. sur bois. Nouveau Traité de diplomatique, t. IV, p. 131.

Sceau du même. Pl. in-fol. en larg. Nouveau Traité de diplomatique, t. VI, pl. 99.

Sceau du même. Partie d'une pl. in-4 en haut. (De Migieu), Recueil des sceaux du moyen âge, pl. 3, n° 30.

Sceau du même. Partie d'une pl. in-4 en larg., color. Comte de Viel Castel, n° 171, texte.

Sceau et contre-sceau du même. Partie d'une pl. in-fol. en haut. Trésor de numismatique et de glyptique, Sceaux des rois et reines de France, pl. 3, n° 5.

Huit monnaies de Philippe II Auguste. Petites pl. grav. sur bois, tirées sur deux feuilles in-4. Hautin, fol. 13, 15.

Monnaie du même. Partie d'une pl. in-fol. en haut. Du Cange, Glossarium, 1678, t. II, 2, p. 617-618, dans le texte. — Idem, 1733, t. IV, p. 912, n° 1.

Treize monnaies du même. Pl. in-4 en haut. Le Blanc,

pl. 172, à la page 172, et petite pl. in-12 en larg. Idem, dans le texte, p. 176.

1223.
Juillet 14.

Monnaie du même. Dessin, feuille in-fol., supplément à Le Blanc, manuscrit de la bibliothèque de l'Arsenal, f. 7.

Monnaie du même. Partie d'une pl. in-12 en larg. J. Harduini opera selecta, p. 906, dans le texte.

Trois monnaies du même. Partie d'une pl. in-8 en haut., lithogr., n°s 4, 5, 6. Mémoires de la Société d'émulation de Cambrai, E. Tordeux, 1833, p. 202.

Deux monnaies du même. Partie d'une pl. lithogr., grand in-8 en haut. Revue de la numismatique française, 1836, E. Cartier, pl. 6, n°s 11, 12, p. 258.

Une monnaie du même, frappée à Péronne. Partie d'une pl. lithogr., grand in-8 en haut. Revue de la numismatique française, 1837, F. de Saulcy, pl. 9, n° 3, p. 291.

<small>La monnaie n° 4, indiquée dans le texte par erreur comme étant aussi de Philippe Auguste, est un monétaire mérovingien, frappé à Trèves. (Voir à l'année 750.)</small>

Deux monnaies du même. Partie d'une pl. lithogr., in-8 en haut. Revue numismatique, 1838, E. Cartier, pl. 3, n°s 5, 6, p. 96, 97.

Quatre monnaies du même, frappées à Tours. Partie de deux pl. lithogr., in-8 en haut. Revue numismatique, 1838, E. Cartier, pl. 5, n°s 9, 10, pl. 6, n°s 1, 2, p. 98.

Monnaie du même, frappée à Montreuil-sur-Mer. Partie d'une pl. lithogr., in-8 en haut. Revue numismatique, 1839, Rigollot, pl. 2, n° 1, p. 50.

1223.
Juillet 14.

Monnaie du même, frappée à Bourges. Partie d'une pl. in-4 en haut. Conbrouse, t. III, pl. 48.

Quatorze monnaies du même, frappées dans diverses villes, dont une d'attribution incertaine. Pl. in-4 en haut. Conbrouse, t. III, pl. 52.

> Le catalogue à la fin du volume fait confusion pour les pièces de cette planche.

Sept monnaies du même. Partie d'une pl. in-4 en haut. Du Cange, Glossarium, 1840, t. IV, pl. 6, nos 6, 3 bis, 4 bis, 5 bis, 8, 9, 10.

Deux monnaies du même, frappées à Montreuil-sur-Mer. Partie de deux pl. lith., in-8 en haut. Mallet et Rigollot, Notice sur une découverte de monnaies picardes, nos 82, 87.

Vingt monnaies du même, frappées à Arras et à Saint-Omer. Pl. et partie d'une autre lith., in-8 en haut. Hermand, Histoire monétaire de la province d'Artois, pl. 4 et 5, nos 41 à 58.

Monnaie du même, frappée à Saint-Omer. Partie d'une pl. in-8 en haut. Mémoires de la Société des antiquaires de la Morinie, t. VIII, 1849-1850, Alex. Hermand, n° 4, p. 599.

Quatorze monnaies du même. Partie de deux pl. in-8 en haut. Berry, Études, etc., pl. 27, nos 6 à 17, pl. 28, nos 1, 2, t. I, p. 572 à 577.

Cinq monnaies de Philippe II Auguste, comme duc de Bretagne, avec les types d'Eudes et d'Étienne Ier, comte de Quincamp. Partie d'une pl. in-8 en haut. Revue numismatique, 1844, F. Poey d'Avant, pl. 11, nos 5 à 9, p. 379.

LOUIS VIII COEUR DE LION.

1223.

Sceau de Guillaume II de Seillenay, évêque de Paris. Novemb. 23
Partie d'une pl. in-fol. en haut. Trésor de numismatique et de glyptique, Sceaux des communes, communautés, évêques, abbés et barons, pl. 1, n° 4.

Sceau de Conon de Béthune, cinquième fils de Robert V, Décemb. 17.
dit le Roux, comte de Béthune, avoué d'Arras, seigneur d'Andrinople. Partie d'une pl. in-fol. en haut. Trésor de numismatique et de glyptique, Sceaux des communes, communautés, évêques, abbés et barons, pl. 8, n° 4.

Sceau de Marguerite de Roden, première femme de 1223.
Guillaume, seigneur de Maldegem. Partie d'une pl. in-fol. en haut. Wree, la Généalogie des comtes de Flandre, p. 4 c, Preuves, p. 29.

Sceau du maire et des jurats de la commune de Ham, à une charte de 1223. Partie d'une pl. in-fol. en haut. Trésor de numismatique et de glyptique, Sceaux des communes, communautés, évêques, abbés et barons, pl. 12, n° 3.

Sceaux de Théobald de Champagne et de Brie, comte palatin. Pl. de la grandeur de l'original, grav. sur bois. Perard, Recueil de plusieurs pieces curieuses

1223.
servant à l'histoire de Bourgogne, p. 331, dans le texte.

Sceau de l'abbaye de Saint-Victor dans l'Orléanais. Partie d'une pl. lithogr., in-fol. en larg., n° 1. Mémoires de la Société archéologique de l'Orléanais, Dumesnil, t. 1, à la page 134.

<small>Ce sceau avait déjà servi dès 1150.</small>

Deux monnaies de Hervé IV, comte de Nevers, par son mariage avec Mahaut, comtesse de Nevers. Partie d'une pl. in-4 en haut. Tobiesen Duby, Monnoies des barons, pl. 89, n°s 2, 3.

Monnaie du même. Partie d'une pl. in-4 en haut. Tobiesen Duby, Monnoies des barons, supplément, pl. 1, n° 7.

Monnaie du même. Partie d'une pl. lithogr., in-8 en haut. Revue numismatique, 1836, L. de La Saussaye, pl. 7, n° 7, p. 138.

Deux monnaies du même, frappées à Nevers. Petites pl. grav. sur bois. De Soultrait, Essai sur la numismatique nivernaise, p. 46, 47, dans le texte.

Sceau et contre-sceau des bourgeois de Périgueux, du bourg du Puy Saint-Frond, à une charte de 1223. Partie d'une pl. in-fol. en haut. Trésor de numismatique et de glyptique, Sceaux des communes, communautés, évêques, abbés et barons, pl. 23, n° 3.

1224.

Mai.
Tombeau d'Alfrède, second abbé et second fondateur de l'abbaye de Chantoin, près de Clermont. *Pl.* 20, pl. in-8 en haut. Bouillet, Tablettes historiques de

l'Auvergne, t. III. = Pl. in-16 en haut., lithogr. Bouillet, Statistique monumentale du département du Puy-de-Dôme, à la page 344, dans le texte.

Sceau de l'abbaye de Saint-Victor de Paris, à une charte de 1224. Partie d'une pl. in-fol. en haut. Trésor de numismatique et de glyptique, Sceaux des communes, communautés, évêques, abbés et barons, pl. 1, n° 2.

Monnaie de Conrad Ier de Scharphenneck, évêque de Metz. Partie d'une pl. in-fol. en larg., lithogr. De Saulcy, Recherches sur les monnaies des évêques de Metz, pl. 1, n° 33.

Trois monnaies du même. Partie d'une pl. in-fol. en larg., lithogr. De Saulcy, Supplément aux recherches sur les monnaies des évêques de Metz, pl. 3, nos 111, 112 et 112 bis.

Sceau du même. Pl. in-12 grav. sur bois. Begin, Metz depuis dix-huit siècles, t. III, p. 156, dans le texte.

Monnaie du même. Petite pl. grav. sur bois. Begin, Metz depuis dix-huit siècles, t. III, p. 253, dans le texte.

Sceau de Mahaut, fille de Beatrix, comtesse de Châlon. Partie d'une pl. in-4 en haut. (De Migieu), Recueil des sceaux du moyen âge, pl. 2, n° 2.

Portrait de Guillaumete de Blaccas, femme de Geofroi, dit Gaudifret, vicomte de Marseille, et armoiries, bas-reliefs sur une pierre qui avait été mise sur son tombeau et placée depuis sur la façade de la grande église de Toulon. Trois petites pl. gravées sur bois.

1224.
Mai.

1224.

1224. Ruffi, Histoire de la ville de Marseille, t. I, à la page 73, dans le texte.

1225.

Septemb. 25. Tombeau du bienheureux Arnaud II Amalric ou Amauri, abbé de Cisteaux et archevêque de Narbonne en 1212, à l'abbaye de Cisteaux. Pl. in-4 en haut.

> Cette estampe est jointe à la Description historique des principaux monuments de l'abbaye de Cisteaux, par Moreau de Mautour, Histoire et Mémoires de l'Académie des inscriptions et belles-lettres, Histoire, t. IX, p. 193, pl. 10, fig. 7.

1225. Sceau de l'abbé et du couvent de Prémontré, dans l'île de France. Partie d'une pl. in-fol. en haut. Trésor de numismatique et de glyptique, Sceaux des communes, communautés, évêques, abbés et barons, pl. 18, n° 4.

Sceau et contre-sceau de Bouchard, seigneur de Marly. Petite pl. Du Chesne, Histoire généalogique de la maison de Montmorency, p. 27, dans le texte.

Sceau et contre-sceau du même. Du Chesne, idem, Preuves, p. 400, dans le texte.

Deux monnaies des comtes de Phirret. Partie d'une pl. in-fol. en haut. Schœfflin, Alsatia illustrata, t. II, pl. 1, à la page 458, n°s 9, 10, texte, p. 610.

1225? Tombeau en pierre de Philippe de France, surnommé Dagobert, frère de saint Louis IX, né le..... 1221, mort jeune, dans l'église de l'abbaye de Royaumont. Partie d'une pl. in-4 en haut. Millin, Antiquités nationales, t. II, xi, pl. 4, n° 2, p. 10. = Pl. color. in-fol. en haut. Willemin, pl. 92, p. 58. =

Partie d'une pl. in-4 en haut. color. Comte de Viel 1225?
Castel, n° 197, texte.....

<small>Le Recueil Gaignières (t. II, 2) attribue cette figure à Philippe le Hardi, fils et successeur de saint Louis. (Voir à l'année 1285.</small>

Figure du même, sur un vitrail à l'abbaye de Royaumont. Partie d'une pl. in-4 en haut. Millin, Antiquités nationales, t. II, n° XI, pl. 5, n° 1, p. 11.

Figure à genoux d'Artus de Bretagne, second fils de Pierre de Dreux, dit Mauclere, et d'Alix de Bretagne, sur un vitrail de l'église de Notre-Dame de Chartres. Dessin color. in-fol. en haut. Gaignières, t. I, 84.
= Partie d'une pl. in-fol. en haut. Montfaucon, t. II, pl. 30, n° 6.

<small>Il naquit en 1220, fut accordé avec Jeanne de Craon à l'âge de trois ans, et mourut peu de temps après.</small>

Vision de saint François d'Assise. Plaque de cuivre doré, émaillée, provenant d'un autel portatif ou d'un reliquaire. Musée du Louvre, Émaux, n° 1. Comte de Laborde, p. 38.

Diverses sculptures du portail de la cathédrale d'Amiens, sujets sacrés. Pl. de diverses grandeurs grav. sur bois. De Caumont, Bulletin monumental, t. II, aux p. 145 et suiv., 279 et suiv., 430 et suiv.; t. XII, aux p. 96 à 105, aux p. 269 à 292. Jourdain et Duval.

Trois monnaies des sires de Mauléon en Poitou. Deux petites pl. grav. sur bois. Lecointre-Dupont, Essai sur les monnaies frappées en Poitou, p. 107, 108, dans le texte.

Sceau de la ville de Tarascon, représentant sainte Marthe, des temps les plus anciens, et même de ceux de

1225 ? Raymond Bérenger IV. Petite pl. Monuments de l'église de Sainte-Marthe à Tarascon, p. 21, dans le texte.

1226.

Février 18. Monnaie de Guillaume II du Perche, évêque de Châlons-sur-Marne. Partie d'une pl. in-4 en haut. Poey d'Avant, pl. 21, n° 3, p. 334.

Il mourût le 12 ou le 18 février 1226.

Août. Sceau de Guy de Châtillon, premier du nom, comte de Saint-Pol, fils aîné de Gaucher III, seigneur de Châtillon, et d'Élisabeth, comtesse de Saint-Pol. Partie d'une pl. in-fol. en haut. Trésor de numismatique et de glyptique, Sceaux des grands feudataires de la couronne de France, pl. 24, n° 1.

Novembre 6. Monnaie de Guillaume II de Joinville, archevêque de Reims. Partie d'une pl. in-4 en haut. Tobiesen Duby, Monnoies des barons, pl. 8, n° 8.

Novembre 8. Figure de Louis VIII Cœur de Lion, sur son tombeau. Partie d'une pl. in-8 en haut. Al. Lenoir, Musée des Monuments français, t. I, pl. 25.

Figure du même, sur une plaque de cuivre doré placée sur son tombeau à Saint-Denis. Partie d'une pl. in-fol. magno en haut. Al. Lenoir, Monuments des arts libéraux, etc., pl. 27, p. 35.

Figure du même, d'après les monuments du temps. Pl. ovale in-12 en haut. grav. sur bois. Du Tillet, Recueil des roys de France, p. 105.

Sceau et contre-sceau du même. Petites pl. grav. sur bois, tirées sur partie d'une feuille in-4. Hautin, fol. 17.

Sceau et contre-sceau du même. Partie d'une pl. in-fol. en haut. Wree, la Généalogie des comtes de Flandre, p. 39 *b*, Preuves, p. 85.

1226. Novembre 8.

Sceau et contre-sceau du même. Partie d'une pl. in-fol. en haut. Wree, idem, p. 260.

Sceau du même. Mabillon, de re diplomatica, pl. 43.

Sceau du même. Partie d'une pl. in-fol. en haut. Montfaucon, t. II, pl. 17, n° 1.

Sceau du même. Pl. de la grandeur de l'original, grav. sur bois. Nouveau Traité de diplomatique, t. IV, p. 133.

Sceau du même. Partie d'une pl. in-4 en haut. (De Migieu), Recueil des sceaux du moyen âge, pl. 3, n° 31.

Sceau du même. Partie d'une pl. in-fol. en haut. Beaunier et Rathier, pl. 98, n° 1.

Sceau et contre-sceau du même. Partie d'une pl. in-fol. en haut. Trésor de numismatique et de glyptique, Sceaux des rois et reines de France, pl. IV, n° 1.

Sceau du même. Partie d'une pl. in-fol. en haut. Trésor de numismatique et de glyptique, Sceaux des grands feudataires de la couronne de France, pl. 1, n° 1.

Trois monnaies de Louis VI, ou Louis VII, ou Louis VIII. Partie d'une pl. lithogr. in-8 en haut. n°s 1, 2, 3. Mémoires de la Société d'émulation de Cambrai, E. Tordeux, 1833, p. 202.

Six monnaies de Louis VIII. Petites pl. grav. sur bois, tirées sur partie d'une feuille et sur une feuille in-4. Hautin, partie du folio 17 et fol. 19.

1226.
Novembre 8.

Deux monnaies du même. Partie d'une pl. lithogr. in-8 en haut. Revue numismatique, 1838, E. Cartier, pl. 3, n°ˢ 7, 8, p. 100.

Deux monnaies du même, frappées à Tours. Partie d'une pl. lithogr. in-8 en haut. idem, E. Cartier, pl. 6, n°ˢ 3, 4, p. 98.

Monnaie du même, frappée à Montreuil-sur-Mer. Partie d'une pl. lithogr. in-8 en haut. Idem, 1839, Rigollot, pl. 2, n° 2, p. 51.

Deux monnaies du même. Partie d'une pl. in-4 en haut. Du Cange, Glossarium, 1840, t. IV, pl. 6, n°ˢ 11, 12.

Deux monnaies du même, frappées à Arras. Partie d'une pl. lithogr. in-8 en haut. Hermand, Histoire monétaire de la province d'Artois, pl. 5, n°ˢ 59, 60.

Six monnaies du même. Partie d'une pl. in-8 en haut. Berry, Études, etc., pl. 28, n°ˢ 3 à 8, t. I, p. 580, 581.

Monnaie attribuée à Louis VIII Cœur de Lion, frappée à Paris. Partie d'une pl. in-4 en haut. Conbrouse, t. III, pl. 48.

Trois monnaies du même, dont une d'attribution douteuse. Partie d'une pl. in-4 en haut. Conbrouse, t. III, pl. 54, n°ˢ 2 à 4.

 Le catalogue à la fin du volume ne fait pas mention des pièces de cette planche.

LOUIS IX, SAINT LOUIS.

1226.

Le sacre de Louis IX, saint Louis, sur un vitrail de la chapelle de la Vierge, derrière le chœur de l'église de Saint-Louis de Poissy. Miniature in-fol. en haut. Gaignières, t. I, 53. = Pl. in-fol. en haut. Montfaucon, t. II, pl. 20. = Pl. in-fol. en haut. Beaunier et Rathier, pl. 109. = Partie d'une pl. in-fol. magno en haut. Al. Lenoir, Monuments des arts libéraux, etc., pl. 31, p. 37.

<small>Ce vitrail est du xiv^e siècle, suivant Montfaucon.</small>

Sceau des échevins de Warneton, sur la Lys, à une charte de 1226. Partie d'une pl. in-fol. en haut. Trésor de numismatique et de glyptique, Sceaux des communes, communautés, évêques, abbés et barons, pl. 6, n° 3.

Sceau d'Agnès, femme d'Étienne, comte de Bourgogne. Partie d'une pl. in-4 en haut. (De Migieu), Recueil des sceaux du moyen âge, pl. 1, n° 5.

Sceau de Henri, seigneur de. (*Fontis vennæ*), à un titre adressé à Hugues, évêque de Langres. Pl. de la grandeur de l'original grav. sur bois. Pérard, Recueil de plusieurs pièces curieuses servant à l'histoire de Bourgogne, p. 408, dans le texte.

Sceaux de frère Guido, abbé de. (*Cariloci*), de

1226. Frédéric, prieur de Jussey, et de Henri, seigneur de..... (*Fontis vennæ*). Planches de la grandeur des originaux, grav. sur bois. Pérard, idem, p. 409, dans le texte.

Tombeau d'un personnage inconnu, dans la nef de l'église de Cerisiers, département de l'Yonne. Deux pl. de différentes grandeurs, grav. sur bois. De Caumont, Bulletin monumental, t. XIII, p. 360 et 362, dans le texte. Victor Petit. Voyez aussi, t. XIV, p. 469, dans le texte.

Sceau et contre-sceau de Aimery VII, vicomte de Thouars, fils de Guillaume, vicomte de Thouars, et d'Aimée de Lusignan. Partie d'une pl. in-fol. en haut. Trésor de numismatique et de glyptique, Sceaux des grands feudataires de la couronne de France, pl. 31, n° 1.

Six monnaies d'Angoulême et de la Marche, du commencement du $xiii^e$ siècle. Partie d'une pl. in-8 en haut. lithogr. Mémoires de la Société des Antiquaires de l'Ouest, t. I, pl. 11, nos 4 à 9.

Sceau de Sibylle de Hainaut, femme de Guichard III, sire de Beaujeu, à une charte de 1226. Partie d'une pl. in-fol. en haut. Trésor de numismatique et de glyptique, Sceaux des communes, communautés, évêques, abbés et barons, pl. 15, n° 9.

Sceau des consuls de la ville de Nismes. Pl. de la grandeur de l'original, grav. sur bois. Nouveau Traité de diplomatique, t. IV, p. 277.

1227.

Monnaie de Renaud, comte de Boulogne. Partie d'une

pl. in-4 en haut. Tobiesen Duby, Monnoies des barons, pl. 74, n° 1.

Monnaie de Renaud, comte de Boulogne, en 1191, par son mariage avec Ide, fille de Mathieu d'Alsace. Partie d'une pl. lithogr., grand in-8 en haut. Revue numismatique, 1838, L. Deschamps, pl. 2, n° 6, p. 31.

Sceau et sceau secret de Renaud de Dammartin, comte de Boulogne, fils d'Albéric II, comte de Dammartin. Partie d'une pl. in-fol. en haut. Trésor de numismatique et de glyptique, Sceaux des grands feudataires de la couronne de France, pl. 26. n°os 1, 2.

Tombeau de Guarinus epis. Sylvanectensis (Garin, évêque de Senlis), en pierre, contre le mur, qui est le quatrième autour du grand autel de l'église de l'abbaye de Chaalis, près Senlis. Dessin in-4, Recueil Gaignières à Oxford, t. VI, f. 27.

Tombeau de Philippe Ier, seigneur de Nanteuil, dans l'église de Notre-Dame de Nanteuil. Partie d'une pl. in-4 en larg., tirée avec la suivante sur une feuille in-fol. en haut. Description générale et particulière de la France (Delaborde, etc.), t. VI, Valois et comté de Senlis, pl. 34, n° 4.

Sceau de Gobert, seigneur d'Apremont en Lorraine. Partie d'une pl. in-fol. en haut. Calmet, Histoire de Lorraine, t. II, pl. 12, n° 84.

Sceau de Robert d'Auvergne, troisième fils de Robert IV, comte d'Auvergne, évêque de Clermont. Partie d'une pl. in-fol. en haut. Trésor de numismatique et de glyptique, Sceaux des communes, communautés, évêques, abbés et barons, pl. 19, n° 3.

1227.

1228.

Sceau du maire et des échevins de Hesdin, à une charte de 1228. Partie d'une pl. in-fol. en haut. Trésor de numismatique et de glyptique, Sceaux des communes, communautés, évêques, abbés et barons, pl. 13, n° 5.

Sceau de la commune de Verneuil, à une charte de 1228. Partie d'une pl. in-fol. en haut. Trésor de numismatique et de glyptique, Sceaux des communes, communautés, évêques, abbés et barons, pl. 10, n° 13.

Sceau de la commune de Beauvais, à une charte de 1228. Partie d'une pl. in-fol. en haut. Trésor de numismatique et de glyptique, Sceaux des communes, communautés, évêques, abbés et barons, pl. 2, n° 11.

Tombeau d'Adèle ou Adélaïde, femme de Philippe Ier, seigneur de Nanteuil, dans l'église de Notre-Dame de Nanteuil. Partie d'une pl. in-4 en larg., tirée avec la suivante sur une feuille in-fol. en haut. Description générale et particulière de la France (Delaborde, etc.), t. VI, Valois et comté de Senlis, pl. 34, n° 6.

Sceau de la commune de Crespy, à une charte de 1228. Partie d'une pl. in-fol. en haut. Trésor de numismatique et de glyptique, Sceaux des communes, communautés, évêques, abbés et barons, pl. 3, n° 7.

Sceau de la commune de Senlis, à une charte de 1228. Partie d'une pl. in-fol. en haut. Trésor de numisma-

tique et de glyptique, Sceaux des communes, communautés, évêques, abbés et barons, pl. 2, n° 14.

Sceau de la commune de Pontoise, à une charte de 1228. Partie d'une pl. in-fol. en haut. Trésor de numismatique et de glyptique, Sceaux des communes, communautés, évêques, abbés et barons, pl. 3, n° 11.

Sceau de Renaud de Vienne, à une charte de 1228. Partie d'une pl. in-4 en haut. Guillaume, Histoire généalogique des sires de Salins, t. I, à la page 122.

Sceau du capitoulat de Foix, à une charte de 1228. Partie d'une pl. in-fol. en haut. Trésor de numismatique et de glyptique, Sceaux des communes, communautés, évêques, abbés et barons, pl. 19, n° 7.

Deux monnaies que l'on peut attribuer à Robert de Courtenai, empereur de Constantinople. Partie d'une pl. in-4 en haut. De Saulcy, Essai de classification des suites monétaires byzantines, pl. 31, n°ˢ 2, 3, p. 383 à 386.

Deux monnaies du même. Partie d'une pl. lithogr., in-4 en haut. Buchon, Recherches—quatrième croisade, pl. 1, n°ˢ 6, 7, p. 19. = Idem, Nouvelles recherches, atlas, pl. 21, n°ˢ 6, 7 (ou plutôt Roger II, roi de Sicile).

Monnaie du même, qui pourrait être plutôt de Roger de Sicile. Partie d'une pl. lithogr., in-4 en haut. Buchon, Recherches — quatrième croisade, pl. 4, n° 1, p. 20. = Idem, Nouvelles recherches, atlas, pl. 25, n° 1.

1228.

1229.

Février 6. Figure de Pierre Ier, dit Pierre d'Auteuil, abbé de Saint-Denis, sur son tombeau à cette abbaye. Partie d'une pl. in-8 en haut. Al. Lenoir, Musée des monuments français, t. I, pl. 44, n° 519.

Deux sceaux et contre-sceaux de Mathieu de Marly. Petites pl. Du Chesne, Histoire généalogique de la maison de Montmorency, p. 27, dans le texte, preuves, pl. 403.

1230.

Novemb. 24. Figure de Mathieu II, seigneur de Montmorency, etc., connestable de France, à genoux sur son tombeau, à l'abbaye de Notre-Dame du Val. Pl. petit in-4 en haut. Du Chesne, Histoire généalogique de la maison de Montmorency, p. 144, dans le texte.

> Montfaucon regrette de n'avoir pas placé dans son ouvrage cette figure telle que l'avait donnée Duchesne, quoiqu'elle ait été faite postérieurement au temps de saint Louis. (Les Monuments de la monarchie française, t. II, p. 169.)

Deux sceaux et contre-sceaux du même. Pl. in-12 en haut. Idem, p. 17, 18, dans le texte.

Sceaux et contre-sceaux du même, et d'Emme de Laval, sa femme. Pl. in-4 en haut. Idem, p. 19, dans le texte.

Six sceaux et contre-sceaux des mêmes. Cinq pl. in-8 en haut. Idem, preuves, p. 70, 79, 88, 91, 94, dans le texte.

Deux sceaux et contre-sceaux du même. Partie de deux pl. in-fol. en haut. Wree, la Généalogie des comtes de Flandre p. 9 b et 10 a, preuves, p. 56.

Deux sceaux et contre-sceaux du même. Partie d'une pl. in-fol. en haut. Trésor de numismatique et de glyptique, Sceaux des communes, communautés, évêques, abbés et barons, pl. 4, n°ˢ 1, 2. — 1230. Décemb. 24.

Sceau de Bernard de Mèze ou Mère, évêque de Maguelone. Partie d'une pl. in-4 en haut., n° 8, Publications de la Société archéologique de Montpellier, A. Germain, t. III, à la page 255. — Décemb. 28.

Sceau du même. Partie d'une pl. in-4 en haut. A. Germain, Mémoire sur les anciennes monnaies seigneuriales de Melgueil et de Montpellier, pl. n° 8.

Sceau de Gauthier d'Avesne, deuxième du nom, seigneur d'Avesnes, de Guise, de Leuze et de Condé, comte de Blois par son mariage avec Marguerite de Champagne, fille et héritière de Thibaut de Champagne, comte de Blois. Partie d'une pl. in-fol. en haut. Trésor de numismatique et de glyptique, Sceaux des grands feudataires de la couronne de France, pl. 11, n° 1. — 1230.

Marguerite de Champagne mourut en 1230.

Monnaie de Raoul II, seigneur de Coucy. Petite pl. grav. sur bois. Bulletin de la Société académique de Laon, Bretagne, t. I, à la page 116, dans le texte.

Sceau du chapitre de Saint-Chéron de Chartres, à des actes de 1220 à 1230. Pl. in-8 en haut., pl. 122, Revue archéologique, A. Leleux, 1849, E. Cartier, à la page 373, voy. p. 452.

Sceau de Marguerite de Blois, fille de Thibaut de Champagne I^{er} du nom, comte de Blois, et d'Alix de France, fille de Louis VII, femme de : 1° Hugues d'Oisy III

1230.　　du nom, seigneur de Montmirail; 2° Othon, comte de Bourgogne; 3° Gauthier d'Avesne II du nom. Partie d'une pl. in-fol. en haut. Trésor de numismatique et de glyptique, Sceaux des grands feudataires de la couronne de France, pl. 11, n° 2.

Sceau d'Adémar ou Aimar de Poitiers, II° du nom, comte de Valentinois. Pl. de la grandeur de l'original, grav. sur bois. Perard, Recueil de plusieurs pièces curieuses servant à l'histoire de Bourgogne, p. 308, dans le texte.

1230 ?　　Vie et miracles de la Vierge, en vers. Manuscrit sur vélin du xiii° siècle, petit in-fol., maroquin bleu. Bibliothèque impériale, Manuscrits, fonds de Lavallière, n° 85. Catalogue de la vente, n° 2710. Ce volume contient :

Miniature représentant des sujets sacrés, divisée en diverses parties et sept médaillons. In-4 en haut., au feuillet 1, verso.

Des miniatures représentant des sujets sacrés relatifs à la sainte Vierge. Pièces de diverses grandeurs, dans le texte.

> Ces miniatures, d'un travail peu remarquable, n'offrent pas de particularités intéressantes sous le rapport des costumes ou d'autres détails relatifs à l'histoire. La conservation est médiocre.
>
> Ce manuscrit a appartenu à Guyon de Sardière.
>
> L'auteur se nommait Gautier de Coinsy ou de Comsi, moine de Saint-Médard de Soissons. Il mourut en 1236.

Miniature représentant Jésus en croix, et d'autres sujets de sainteté, d'un manuscrit intitulé les Miracles de la sainte Vierge, par Gautier de Coincy, qui se trouvait avant la révolution dans l'ancienne abbaye de

Notre-Dame de Soissons. Pl. in-fol. en haut., lith. 1230 ?
Bulletin de la Société — de Soissons, l'abbé Poquet,
t. III, à la page 64.

Veprecularia, ou la solemnité des festes des nobles rois de
l'Epinette, tenues à Lille par les nobles du pays. Manu-
scrit de la bibliothèque de la ville de Douai, G. Hænel,
162. Ce manuscrit contient :

Beaucoup de peintures.

———

Joutes de l'Épinette à Lille, fac-simile du manuscrit de
Saint-Pierre, Bibliothèque de Lille. *L. de Rosny del.
VD, sculp.* In-8 en haut., pl. lithogr. Lucien de
Rosny, Histoire de Lille, à la page 66.

Partie des fêtes des rois de l'Épinette, qui se célébraient à
Lille.

Deux sceaux et contre-sceaux de Philippe Chastellain
de Maldenghem, et de Marie. sa femme.
Partie d'une pl. in-fol. en haut. Wree, la Généa-
logie des comtes de Flandre, p. 4 *b*, preuves, p. 28.

Détails sculptés du château de Coucy. Pl. lith., in-fol.
en haut. Taylor, etc., Voyages pittoresques et ro-
mantiques dans l'ancienne France, Picardie, 2 vol.,
n° 87.

Figure de Bouchard, seigneur de Marly, cadet de la
maison de Montmorenci, qui fit un accord en 1212
avec le chapitre de l'église cathédrale de Chartres,
sur un vitrail de l'église de Notre-Dame de Chartres.
Dessin color., in-fol. en haut. — Sceaux de cette
famille, Gaignières, t. I, 44. = Partie d'une pl.
in-fol. en haut. Montfaucon, t. II, pl. 17, n°[os] 4, 5.
= Pl. in-fol. en haut. Beaunier et Rathier, pl. 104.

1230 ? Monnaie d'un comte Hugues, frappée à Dreux, que l'on ne peut attribuer qu'à un seigneur de ce nom, ayant épousé une comtesse de Dreux, sans que l'on puisse la donner à l'un plutôt qu'à l'autre · 1° Élisabeth de Dreux épousa en 1178 Hugues III, seigneur de Broyes et de Château-Villain ; 2° Éléonore de Dreux épousa vers 1205 Hugues IV, seigneur de Châteauneuf-en-Timerais ; 3° Iolande de Dreux épousa en 1229 Hugues IV, duc de Bourgogne. Partie d'une pl. in-4 en haut. Tobiesen Duby, Monnoies des barons, pl. 78, n° 1.

Vitraux de la cathédrale de Poitiers, représentant des sujets de l'Écriture sainte. Dix-huit pl. lithogr., in-8 en haut., sur lesquelles les sujets de ces verrières sont seulement indiqués par des inscriptions, avec quelques petites parties figurées. Auber, Histoire de la cathédrale de Poitiers, dans le texte de la page 344, à la page 383.

Deux monnaies de comtes de Penthièvre du nom d'Étienne. Partie d'une pl. in-4 en haut. Poey d'Avant, pl. 6, n°s 7, 8, p. 78.

Monnaie d'un comte du Maine incertaine avec le E. (Herbert). Partie d'une pl. in-4 en haut. Poey d'Avant, pl. 6, n° 8 B. (bis), p. 85, le texte porte par erreur n° 8.

Monnaie d'un comte d'Anjou du nom de Foulques. Partie d'une pl. in-8 en haut. Revue numismatique, 1846, Hucher, pl. 10, n° 11, p. 179.

Tombeau de Garsende de Sabran, veuve d'Alphonse II, comte de Provence et roi d'Aragon, mère de Ray-

mond-Berenger IV, enterrée dans le monastère de la Celle. Petite pl. en larg., grav. sur bois. Bulletin du comité de la langue, de l'histoire et des arts de la France, t. I, p. 551, dans le texte. 1230?

Bas-relief représentant la sainte Vierge entre deux femmes à genoux, dont l'une est Jeanne de Constantinople, et l'autre Marguerite sa sœur, sur le portail de l'Hôpital-Comtesse, à Lille. Partie d'une pl. in-4 en haut. Millin, Antiquités nationales, t. V, n° LIV. pl. 2, n°s 3, 4, 5, texte, n° LV, p. 3.

1231.

Tombeau de Guy de Dampierre, en entrant à droite dans l'église des cordeliers de Champaigne, proche du prieuré de Souvigny en Bourbonnais; sans inscription. Dessin in-4 en larg. Recueil Gaignières à Oxford, t. XIII, f. 105. Août 6.

Deux sceaux et contre-sceaux de Bouchard VI, seigneur de Montmorency. Pl. in-12 en haut., et petite pl. Du Chesne, Histoire généalogique de la maison de Montmorency, p. 21, dans le texte, preuves, p. 96. 1231.

Tombe de Giéfrey le Masuiez, en pierre, la première à gauche, à l'entrée du chapitre de l'abbaye d'Ardenne. Dessin grand in-8, Recueil Gaignières à Oxford, t. V, f. 63.

Sceau de Hugues de.... (Sede loco), bailli de Bourgogne. Pl. de la grandeur de l'original, grav. sur bois. Perard, Recueil de plusieurs pièces curieuses servant à l'histoire de Bourgogne, p. 423, dans le texte.

1231. Sceau des consuls de Tarascon, à une charte de 1231. Partie d'une pl. in-fol. en haut. Trésor de numismatique et de glyptique, Sceaux des communes, communautés, évêques, abbés et barons, pl. 19, n° 10.

1232.

Deux sceaux et contre-sceaux de Jeanne, fille de Baudouin, empereur de Constantinople, dix-neuvième comte de Flandre, femme de Ferdinand de Portugal. Petites pl. Wree, Sigilla comitum Flandriæ, p. 28, 29, dans le texte.

Sceau et contre-sceau de Guillaume, seigneur de Maldeghem. Partie d'une pl. in-fol. en haut. Wree, la Généalogie des comtes de Flandre, p. 4 c, preuves, p. 29.

Sceau de Marie, comtesse de Grand-Pré, d'une branche de cadets de la maison de Champagne. Partie d'une pl. in-fol. en haut. Calmet, Histoire de Lorraine, t. II, pl. 13, n° 90.

Sceau du chapitre de Saint-Serge d'Angers, à une charte de 1232. Partie d'une pl. in-fol. en haut. Trésor de numismatique et de glyptique, Sceaux des communes, communautés, évêques, abbés et barons, pl. 17, n° 8.

Sceau du chapitre de Saint-Georges-sur-Loire, à une charte de 1232. Partie d'une pl. in-fol. en haut. Trésor de numismatique et de glyptique, Sceaux des communes, communautés, évêques, abbés et barons, pl. 17, n° 7.

Sceau de Gautier, seigneur de........ (Vangionis

rivi). Pl. de la grandeur de l'original, grav. sur bois. Perard, Recueil de plusieurs pièces curieuses servant à l'histoire de Bourgogne, p. 424, dans le texte.

1232.

Sceau de Chambonie de Chambon, comtesse d'Auvergne, femme de Guy II, comte d'Auvergne, à une charte de 1232. Partie d'une pl. in-fol. en haut. Trésor de numismatique et de glyptique, Sceaux des communes, communautés, évêques, abbés et barons, pl. 19, n° 5.

Tombe de pierre de Mincy, en fonte, la quatrième à gauche, dans le sanctuaire de l'église des Jacobins de Chartres. Dessin in-8, Recueil Gaignières à Oxford, t. XIV, f. 68.

1232 ?

La date est indiquée ainsi : « M. semel et bis C, triginta bis kiis quoque misce et cum quinos decem percipiesque necem. »

Trois statues de Rodolphe de Habsbourg, dit le Vieux, landgrave de la Haute-Alsace, roi des Romains. Partie d'une pl. in-fol. double en larg. Schœpfling, Alsatia illustrata, t. II, pl. 1, à la page 512, n°os 2, 3, 7, texte, p. 513, 514.

Tombe de Bernard IV Gisardi, abbé de Saint-Aphrodise de Béziers, dans cette église. Partie d'une pl. in-4 en haut. Mémoires de la Société archéologique du midi de la France, Castellane, t. IV, 1840, 1841, pl. 1, n° 5, p. 290.

1233.

Deux monnaies de Robert, évêque de Troyes. Partie d'une pl. in-4 en haut. Tobiesen Duby, Monnoies des barons, pl. 11, n°os 1, 2.

Juin 3.

1233. Sceau et contre-sceau de Ferdinand, comte de Flandres, second fils de Sanche Ier, roi de Portugal. Il fut comte de Flandres par son mariage avec Jeanne, fille et héritière de Baudouin IX. Partie d'une pl. in-fol. en haut. Trésor de numismatique et de glyptique, Sceaux des grands feudataires de la couronne de France, pl. 8, n° 1.

Figure à genoux de Philippe, comte de Clermont en Beauvoisis, de Mortain, d'Aumale, de Bologne et de Dammartin, fils de Philippe Auguste et d'Agnès de Méranie, sur un vitrail de l'église de Notre-Dame de Chartres. Dessin color., in-fol. en haut. Gaignières, t. I, 74. = Partie d'une pl. in-fol. en larg. Montfaucon, t. II, pl. 14, n° 3. = Pl. in-fol. en haut. Beaunier et Rathier, pl. 111.

Figure de Philippe, comte de Clermont en Beauvoisis, de Bologne, etc., fils de Philippe Auguste et d'Agnès de Méranie, à cheval et armé, sur un vitrail de l'église de Notre-Dame de Chartres. Dessin color., in-fol. en haut. Gaignières, t. I, 75. = Partie d'une pl. in-fol. en larg. Montfaucon, t. II, pl. 14, n° 4.

Figure de Robert III, du nom comte de Dreux et de Braine, sur sa tombe de pierre, à main droite, dans le chœur de l'abbaye de Saint-Yved de Braine. Dessin in-fol. en haut. Gaignières, t. I, 78. = Dessin in-fol. Recueil Gaignières à Oxford, t. I, f. 77. = Partie d'une pl. in-fol. en haut. Montfaucon, t. II, pl. 29, n° 1.

Sceau et contre-sceau du même. Partie d'une pl. in-fol. en haut. Wree, la Généalogie des comtes de Flandre, p. 7, *b*, preuves, p. 42.

LOUIS IX. 283

Sceau et contre-sceau du même. Partie d'une pl. in-fol. 1233.
en haut. Trésor de numismatique et de glyptique,
Sceaux des grands feudataires de la couronne de
France, pl. 10, n° 2.

Châsse de saint Thierry, contemporain de saint Remi,
dans l'abbaye de Saint-Thierry, monastère qu'il avait
fondé vers la fin du ve siècle ou le commencement
du vie, d'après un dessin d'un manuscrit de la Bi-
bliothèque de Reims. Partie d'une pl. in-4 en haut.,
lithogr. Prosper Tarbé, Trésors des églises de Reims,
à la page 215, texte, p. 287.

> Cette châsse fut faite en 1233, par les soins de l'abbé Gé-
> rard, vingt-deuxième abbé mort en 1260, en remplacement
> d'une châsse antérieure, qui était de l'an 1071.

Sceau de Gervaise de Dinan, vicomtesse de Rohan, à
un acte de 1233. Pl. de la grandeur de l'original,
grav. sur bois. Nouveau Traité de numismatique,
t. IV, p. 255.

Monnaie de Guillaume Ier, baron de Châteauroux.
Partie d'une pl. in-8 en haut. Revue numismatique,
1844, F. Poey d'Avant, pl. 11, n° 1, p. 378.

> Table généalogique et historique des anciens vicomtes de
> la Marche, seigneurs d'Aubusson, etc., de toutes les
> branches qui en sont descendues, etc., par du Bouchet.
> Paris, Gabriel Martin, 1682, in-fol. max°, fig. Ce volume
> contient :

Armes de la maison d'Aubusson. Pl. in-4 en haut., au
feuillet 2, recto.

Sceau de Réginal ou Renaud, huitième du nom, vicomte
d'Aubusson, à un acte d'hommage d'avril 1233. Pl.
in-8 en larg., au feuillet 2, verso.

1233. Sceau et contre-sceau de Jeanne, fille de Baudouin, empereur de Constantinople, dix-neuvième comte de Flandre, veuve de Ferdinand de Portugal, son premier mari. Petite pl. Wree, Sigilla comitum Flandriæ, p. 30, dans le texte.

1234.

Juillet 29. Sceau et contre-sceau de saint Guillaume, Guillaume III Pinchon, évêque de Saint-Brieux. Partie d'une pl. in-8 en haut. Geslin de Bourgogne, etc., anciens évêchés de Bretagne, t. I, pl. 1, nos 1, 2.

Décemb. 13. Scel et contre-scel de Gauthier, évêque de Chartres. Partie d'une pl. lithogr., in-8 en haut. De Santeul, le trésor de Notre-Dame de Chartres, pl. 9, n° 21.

1234. Pierre tumulaire de Odon IV, seigneur de Ham, 1234. Partie d'une pl. lith., in-fol. en haut. Taylor, etc., Voyages pittoresques et romantiques dans l'ancienne France, Picardie, 2 vol., n° 17.

Sceau et contre-sceau de Philippe-Hurepel ou Rudepeau, comte de Boulogne, fils du roi Philippe Auguste et d'Agnès de Méranie. Partie d'une pl. in-fol. en haut. Trésor de numismatique et de glyptique, Sceaux des grands feudataires de la couronne de France, pl. 26, n° 4.

Figure d'Évart Polet, clerc, maître de l'escole de Samoys, dans le cloître de l'abbaye de Barbeau. Dessin in-fol. en haut. Gaignières, t. 1, 117. = Partie d'une pl. in-4 en larg. Millin, Antiquités nationales, t. II, n° XIII, pl. 3, n° 4. = Partie d'une pl. in-fol. en larg. Beaunier et Rathier, pl. 129.

Sceau de Jean, comte de Châlon, de 1234. Partie d'une

pl. in-4 en haut. Guillaume, Histoire généalogique des sires de Salins, t. I, à la page 344. 1234.

Tombe de Hugo Dace, au milieu du chapitre de l'abbaye de Notre-Dame de Champagne-au-Maine. Dessin grand in-8, Recueil Gaignières à Oxford, t. VII, f. 220.

Sceau et contre-sceau de Dauphin, comte de Clermont et d'Auvergne, fils de Guillaume le Grand, comte de Clermont et de Marchise de Viennois. Partie d'une pl. in-fol. en haut. Trésor de numismatique et de glyptique, Sceaux des grands feudataires de la couronne de France, pl. 25, n° 5.

Monnaie de Guillaume IV de Cardaillac, évêque de Cahors. Partie d'une pl. in-4 en haut. Tobiesen Duby, Monnoies des barons, pl. 2, n° 3.

Monnaie du même. Partie d'une pl. in-4 en haut. Poey d'Avant, pl. 16, n° 5, p. 235.

Monnaie du même. Partie d'une pl. in-4 en haut. Poey d'Avant, pl. 16, n° 7, p. 235-36.

Monnaie épiscopo-municipale de Cahors, que l'on peut attribuer à Guillaume IV de Cardaillac, évêque de cette ville. Petite pl. grav. sur bois. Revue numismatique, 1851, baron Chaudruc de Chazannes, p. 333, dans le texte.

Monnaie de Sanche VII le Fort et l'Enfermé, roi de Navarre. Partie d'une pl. in-8 en haut. Mader, t. V, n° 12, p. 22.

Monnaie du même. Partie d'une pl. in-4 en haut. Poey d'Avant, pl. 13, n° 7, p. 198-199.

Tombe de Aalis de Siers, abbesse, en pierre, la pre- 1234 ?

1234 ? mière de la troisième rangée, devant la grande grille, dans l'église de l'abbaye de Saint-Sauveur-lez-Évreux. Dessin grand in-8, Recueil Gaignières à Oxford, t. V, f. 95.

> La date est ruinée.
> C'est probablement Alix II, morte vers 1234.

1235.

Janvier 10. Tombeau d'un archevêque de Rouen, que l'on croit être Maurice, cinquante-quatrième archevêque, dans la cathédrale de Rouen. Pl. in-8 en haut. Achille Deville, Tombeaux de la cathédrale de Rouen, pl. 4.

Statue de Maurice, archevêque de Rouen, dans la cathédrale de Rouen. Plâtre de cette statue, Musée de Versailles, n° 1250.

1235. Vitre représentant Robert de Béron, chancelier de l'église de Chartres; il y fonda un obit en 1235, dans l'église de Notre-Dame de Chartres. Dessin in-8, Recueil Gaignières à Oxford, t. XIV, f. 35.

Trois monnaies de Geoffroy IV, vicomte de Châteaudun. Partie d'une pl. lithogr., in-8 en haut. Revue numismatique, 1841, E. Cartier, pl. 21, n°s 4 à 6, p. 369 (texte, pl. 20 par erreur).

Deux monnaies du même. Partie d'une pl. in-8 en haut. Idem, 1845, E. Cartier, pl. 16, n°s 1, 2, p. 296.

Monnaie du même. Partie d'une pl. in-8 en haut. Idem, 1846, E. Cartier, pl. 2, n° 12, p. 46.

Huit monnaies du même. Partie d'une pl. in-8 en haut.

Cartier, Recherches sur les monnaies au type char- 1235. train, pl. 9, n°ˢ 1 à 8.

Deux monnaies du même. Partie d'une pl. in-8 en haut. Idem, pl. 13, n°ˢ 12, 13.

Monnaie du même. Partie d'une pl. in-8 en haut. Idem, pl. 17, n° 6.

Monnaie du même. Partie d'une pl. in-8 en haut. Revue numismatique, 1849, E. Cartier, pl. 8, n° 5, p. 288.

Sceau de Hugues IV, duc de Bourgogne. Pl. de la grandeur de l'original, grav. sur bois. Perard, Recueil de plusieurs pièces curieuses servant à l'histoire de Bourgogne, p. 439, dans le texte.

Sceau du même, à un acte de cette année. Partie d'une pl. in-fol. en haut. Plancher, Histoire de Bourgogne, t. II, à la page 524, 1re planche.

Sceau de Gautier, seigneur de Vignori, à un acte de cette année. Partie d'une pl. in-fol. en haut. Plancher, Histoire de Bourgogne, t. II, à la page 524, 1re planche.

Sceau de Berte, femme de Gautier, seigneur de Vignori, à un acte de cette année. Partie d'une pl. in-fol. en haut. Plancher, Histoire de Bourgogne, t. II, à la page 524, 1re planche.

La Vie des saints. Manuscrit du xiiie siècle, premier tiers, 1235 ? in-...., de la bibliothèque des ducs de Bourgogne, n° 10326. Marchal, t. I, p. 207. Ce volume contient :

Des miniatures.

Le Roy, par Fr. Laurent. Les dix commandements. Manuscrit du xiiie siècle, premier tiers, in-...., de la

1235 ? bibliothèque des ducs de Bourgogne, n° 9550. Marchal, t. I, p. 191. Ce volume contient :

Des miniatures.

Cest livere de clergie est un romaunz apele la ymage du monde, par Gosson ou Gautier de Metz. Manuscrit du xiii^e siècle, premier tiers, de 24°, de la bibliothèque des ducs de Bourgogne, n° 12118. Marchal, t. II, p. 35. Ce volume contient :

Miniatures de toutes couleurs.

Justinien. Commentaire des cinq premiers livres de son code. Manuscrit du xiii^e siècle, premier tiers, in-.... Deux volumes, de la bibliothèque des ducs de Bourgogne, n° 9251, 9252, Marchal, t. I, p. 186. Ces volumes contiennent :

Des miniatures.

Les faits des Romains. Liber Cæsaris, imperatoris mundi. Manuscrit du xiii^e siècle, premier tiers, de 30°, de la Bibliothèque des ducs de Bourgogne, n° 9105. Marchal, t. II, p. 218. Ce volume contient :

Des miniatures diverses.

C'est une compilation traduite de Salluste, J. César, Suétone, etc.

1236.

Mars 14. Sceau de Gui ou Guigues VI, dit Guigues André, douzième dauphin de Viennois. Partie d'une pl. in-fol. en haut. Histoire du Dauphiné (Valbonnais), t. I, pl. 1, n° 1.

Figure d'Ingeburge, fille de Waldemare I^{er}, roi de Danemarck, femme de Philippe Auguste, sur son tombeau en cuivre, dans le chœur du prieuré de Saint-Jean en l'Isle, près Corbeil. Dessin in-fol. en

haut. Gaignières, t. 1, 36. = Dessin grand in-8. Recueil de Gaignières à Oxford, t. II, f. 22.=Partie d'une pl. in-fol. en haut. Montfaucon, t. II, pl. 13, n° 2. = Partie d'une pl. in-4 en larg. Millin, Antiquités nationales, t. III, n° xxxიი, pl. 5, n° 1. = Partie d'une pl. in-fol. magno en haut. Al. Lenoir, Monuments des arts libéraux, etc., pl. 27, p. 35. — 1236. Juillet 29.

Figure de la même, au portail de l'église collégiale de Saint-Nicolas, à Amiens. Partie d'une pl. in-4 en haut. Millin, Antiquités nationales, t. V, n° ʟɪ, pl. 1, n° 2.

Buste de Geoffroy d'Eu, évêque d'Amiens, sur son tombeau, à la cathédrale d'Amiens. Partie d'une pl. in-8 en haut., lithogr. Mémoires de la Société des antiquaires de Picardie, t. III, p. 387, atlas, pl. 24, n° 62. — Novemb. 25.

> Voir, pour la ressemblance douteuse de ce buste, ce que dit l'auteur de l'Essai historique sur les arts du dessin en Picardie, inséré dans ce volume, M. Rigollot.

Tombeau de Hugues de La Ferté, évêque de Chartres, en pierre, du côté de l'évangile, entre le grand autel et la sacristie, dans le chœur de l'église des Jacobins de Chartres. Dessin in-4 en larg. Recueil Gaignières à Oxford, t. XIV, f. 60. — Décembre.

> Le dessin porte 1246 par erreur, au crayon.

Sceau de Guillaume, abbé de Saint-Martin d'Autun. Petite pl. grav. sur bois. Bulliot, Essai historique sur l'abbaye de Saint-Martin d'Autun, chartes et pièces justificatives, p. 82, dans le texte. — 1236.

Deux monnaies des seigneurs d'Anduse. Partie d'une pl. in-4 en haut. Saint-Vincens, Monnaies des comtes de Provence, pl. 18 (bis 19), n°ˢ 5, 6. — 1236?

1236 ? Monnaie d'un des seigneurs d'Anduse en Languedoc, incertaine. Partie d'une pl. in-4 en haut. Poey d'Avant, pl. 16, n° 8, p. 237.

> Les monnaies de cette seigneurie sont toutes incertaines. On pense que cette fabrication cessa en 1236.

1237.

Chronique générale, jusqu'à l'année 1237, en latin, de Otto Scabinus. Manuscrit du xiii° siècle, deuxième tiers de 33°. Bibliothèque des ducs de Bourgogne, n° 467. Marchal, t. II, p. 236. Ce volume contient :

Une miniature représentant la généalogie des rois français, en haut.

Figure de ce manuscrit : Miniature représentant la généalogie des rois français, avec leurs portraits en médaillons. Pl. in-fol. en haut. Marchal, t. II, à la page 236.

Cinq monnaies de Guillaume Ier, d'Avesne, comte de Hainaut, dont quatre frappées à Valenciennes. Partie d'une pl. in-8 en haut., lithogr. Den Duyts, n°s 284, 285, pl. B, n°s 11 à 15, p. 104, 105.

Sceau de Gérard de Gand, châtelain et vicomte de Gand, etc., à une charte de 1237. Partie d'une pl. in-fol. en haut. Trésor de numismatique et de glyptique, Sceaux des communes, communautés, évêques, abbés et barons, pl. 8, n° 7.

Monnaie de Raoul de Nesle le Bon, comte de Soissons. Partie d'une pl. in-4 en haut. Tobiesen Duby, Monnoies des barons, pl. 103, n° 2.

Figure de Guillaume Bailly, sur sa tombe, dans le cha-

pitre de l'abbaye de Saint-Ouen de Rouen. Dessin in-fol. en haut. Gaignières, t. I, 112. == Dessin grand in-8, Recueil Gaignières à Oxford, t. IV, f. 34.

Monnaie de Jean, dit le Sage, comte de Bourgogne. Partie d'une pl. in-4 en haut. Ragut, Statistique du département de Saône-et-Loire, t. II, n° 12, p. 422.

Monnaie de Jean le Sage, comte d'Auxonne, comme comte de Châlon-sur-Saône. Partie d'une pl. in-4 en haut. Tobiesen Duby, Monnoies des barons, pl. 102.

Sceau et contre-sceau de la ville de Marseille, à une charte de 1237. Partie d'une pl. in-fol. en haut. Trésor de numismatique et de glyptique, Sceaux des communes, communautés, évêques, abbés et barons, pl. 21, n° 8.

Monnaie de Jean de Brienne, roi de Jérusalem. Partie d'une pl. in-8 en haut. Lettres du baron Marchant, Annotations de Victor Langlois, pl. 28, n° 6, p. 465.

Monnaie d'un comte de Mâcon, avec le nom de Louis IX, saint Louis. Partie d'une pl. in-4 en haut. Tobiesen Duby, Monnoies des barons, pl. 102, n° 1.

1237.

1237 Y

1238.

Croix d'argent placée au cou de Jean d'Apremont, évêque de Metz, dans son tombeau. Petite pl. grav. sur bois. Begin, Metz depuis dix-huit siècles, t. III, p. 168, dans le texte.

Décemb. 10.

Dix-huit monnaies de Jean Ier d'Apremont, évêque de

1238.
Décemb. 10.

Metz. Partie de deux pl. in-fol. en larg., lithogr. De Saulcy, Recherches sur les monnaies des évêques de Metz, pl. 1, 2, n⁰ˢ 34 à 51.

Cinq monnaies du même. Partie d'une pl. in-fol. en larg., lithogr. De Saulcy, Supplément aux recherches sur les monnaies des évêques de Metz, pl. 3, n⁰ˢ 113 à 117.

Monnaie du même. Petite pl. grav. sur bois. Begin, Metz depuis dix-huit siècles, t. III, p. 254, dans le texte.

1238.

Sceau du Châtelet de Paris. Partie d'une pl. in-8 en haut. Revue archéologique, A. Leleux, 1852, pl. 200, n° 1, Edmond Dupont, à la page 541.

Sceau de Guillaume de Barris. Pl. de la grandeur de l'original, grav. sur bois. Pérard, Recueil de plusieurs pièces curieuses servant à l'histoire de Bourgogne, p. 441, dans le texte.

Tombe de Anselmus de Brecena, en pierre, au milieu du sanctuaire de l'église de l'abbaye de Vauluisant. Dessin in-fol. Recueil Gaignières à Oxford, t. XIII, f. 83.

Monnaie d'Aimé IV, comte de Savoie, duc de Chablais. Partie d'une pl. lithogr. in-8 en haut. Revue numismatique, 1838, marquis de Pina, pl. 7, n° 7, p. 129.

1239.

Médaille frappée à l'occasion du transport de Constantinople à Paris de la vraie croix qui fut déposée dans la Sainte-Chapelle du Palais de Paris. Petite pl. Morand, Histoire de la Sainte-Chapelle, à la p. 14.

L'étui qui contenait le principal morceau de la vraie croix, apporté en France et donné par saint Louis à la Sainte-Chapelle du Palais de Paris. Pl. in-4 en haut. Morand, Histoire de la Sainte-Chapelle, à la p. 44.

1239.

Monnaie de Simon de Dammartin, frappée à Montreuil-sur-Mer. Partie d'une pl. lithogr. in-8 en haut. Revue numismatique, 1839, Rigollot, pl. 2, p. 55.

Quatre monnaies de Jean IV, dit de Montoire, comte de Vendôme. Partie d'une pl. in-8 en haut. Revue numismatique, 1845, E. Cartier, pl. 11, nos 3 à 6, p. 222, 223.

Quatre monnaies du même. Partie d'une pl. in-8 en haut. Cartier, Recherches sur les monnaies au type chartrain, pl. 7, nos 3 à 6.

Deux monnaies du même. Partie d'une pl. in-8 en haut. Idem, pl. 13, nos 9, 10.

Monnaie du même. Partie d'une pl. in-4 en haut. Poey d'Avant, pl. 1, n° 15, p. 24.

Monnaie de Robert II de Courtenai, seigneur de Mahun et de Celles, par son mariage avec Mahaut, fille de Philippe. Partie d'une pl. lithogr. in-8 en haut. Revue numismatique, 1841, E. Cartier, pl. 15, n° 14, p. 283.

Deux monnaies du même. Partie d'une pl. in-8 en haut. Revue numismatique, 1845, E. Cartier, pl. 19, IIe partie, nos 2, 3, p. 374.

Deux monnaies du même. Partie d'une pl. in-8 en haut. Cartier, Recherches sur les monnaies au type chartrain, pl. 11, IIe partie, nos 2, 3.

1239. Sceau de l'église de Notre-Dame de Montbrison. Petite pl. grav. sur bois. Mémoires de la Société royale des antiquaires de France, t. XIX, nouvelle série, t. IX, dans le texte, à la page 116.

Poids d'une livre ancienne de la ville de Toulouse. Partie d'une pl. in-fol. en haut. Du Molinet, le Cabinet de la Bibliothèque de Sainte-Geneviève, pl. 18, n°ˢ 17, 18. = Du Mersan, Histoire du Cabinet des médailles, antiques et pierres gravées, p. 34. = Pl. 142, n° 1. Revue archéologique, A. Leleux, 1850, Chaudruc de Chazannes, à la p. 202. = Petite pl. grav. sur bois. Revue de la numismatique belge, R. Chalon, 2ᵉ série, t. III, 1853, p. 273, dans le texte.

1239 ? Tombe de Guillaume Derren, abbé, en quarreaux, à l'entrée au milieu dans le chapitre de l'abbaye de Jumiéges. Dessin in-8. Recueil Gaignières à Oxford, t. V, f. 36.

Sceau et contre-sceau de Guillaume, comte de Clermont, et de Montferrand, dauphin d'Auvergne, fils de Dauphin comte de Clermont, et de Huguette de Montferrand. Partie d'une pl. in-fol. en haut. Trésor de numismatique et de glyptique, Sceaux des grands feudataires de la couronne de France, pl. 25, n° 6.

1240.

Mars 5. Bas-relief représentant les funérailles de Gauthier de Sully, fondateur du prieuré du val Saint-Benoît près d'Autun. Pl. in-4 en larg. Mémoires de la Société éduenne, 1836-1837, à la page 150.

Sceau de Henri II de Dreux, archevêque de Reims, troi- 1240. sième fils de Robert II° du nom, prince de la maison Juillet 6. de France, comte de Dreux et de Brienne. Partie d'une pl. in-fol. en haut. Trésor de numismatique et de glyptique, Sceaux des communes, communautés, évêques, abbés et barons, pl. 12, n° 6.

Deux monnaies du même. Partie d'une pl. in-4 en haut. Tobiesen Duby, Monnoies des barons, pl. 8, n^{os} 9, 10.

Tombeau de Guillaume de Beaumont, évêque d'An- Septembre 2 gers, en cuivre au milieu du chœur près le pupitre de l'église cathédrale de Saint-Maurice d'Angers. Dessin grand in-8. Recueil Gaignières à Oxford, t. VII, f. 59.

Monnaie de Henri II, comte de Bar. Partie d'une pl. Novembre. in-4 en haut. De Saulcy, Recherches sur les monnaies des comtes et ducs de Bar, pl. 1, n° 1.

Tombeau de quatre seigneurs de la famille de Vergy, 1240. dont Guillaume III de Vergy, mort en 1240, à l'abbaye de Cîteaux. Partie d'une pl. in-4 en haut.

> Cette estampe est jointe à la Description historique des principaux monuments de l'abbaye de Cîteaux, par Moreau de Mautour, Histoire et mémoires de l'Académie des inscriptions et belles-lettres (Histoire), t. IX, p. 193, pl. VIII, fig. 3.

Tombe de Thomas, abbas, en pierre, dans le chapitre de l'abbaye de Saint-Pierre le Vif. Dessin in-8. Recueil Gaignières à Oxford, t. XIII, f. 77.

Sceau de Herbert, abbé de Sainte-Geneviève de Paris. 1240 ? Partie d'une pl. in-fol. en haut. Trésor de numismatique et de glyptique, Sceaux des communes, communautés, évêques, abbés et barons, pl. 2, n° 2.

1240 ? Figure de Barthélemy, sire de Roye, chambrier de France vers 1210, sur sa tombe dans le chœur de l'abbaye de Joyenval, près Saint-Germain-en-Laye, qu'il avait fondée en 1221. Dessin in-fol. en haut. Gaignières, t. I, 47. = Partie d'une pl. in-fol. en larg. Montfaucon, t. II, pl. 14, n° 1.

Figure de Guillaume de la Ferté-Hernaud au Perche, qui fit des concessions à l'abbaye de S. Père de Chartres en 1207 et 1221, sur un vitrail de l'église de Notre-Dame de Chartres. Dessin colorié in-fol. en haut. — Sceau du même, Gaignières, t. I, 45. = Pl. in-fol. en larg. Beaunier et Rathier, pl. 107.

<small>Il vivait en 1221.</small>

Figure de Raoul de Beaumont, fondateur de l'abbaye d'Estival en 1210, sur son tombeau dans une chapelle de cette abbaye. Dessin in-fol. en haut. Gaignières, t. I, 46. = Partie d'une pl. in-fol. en larg. Montfaucon, t. II, pl. 14, n° 7. = Partie d'une pl. in-fol. en haut. Beaunier et Rathier, pl. 102, n° 3.

<small>Il vivait encore en 1210.</small>

Tombeau de Bernard Guitard, abbé de Saint-Aphrodise de Béziers en 1232, dans cette église. Partie d'une pl. lithogr. in-8 en haut. Bulletin de la Société archéologique de Béziers, t. I, pl. 5, n° 1.

Siége épiscopal en pierre du xiii° siècle, dans la cathédrale de Toul. Pl. in-4 en haut. Annales archéologiques, Didron, t. II, à la page 174.

Figure de Bérengère, fille de Sanche roi de Navarre et d'Aragon, femme de Richard Ier Cœur de Lion, roi d'Angleterre, sur son tombeau au milieu du chœur de l'abbaye de Lespau, près le Mans, fondée par elle

en 1230. Dessin in-fol. en haut. Gaignières, t. XII, 19. = Partie d'une pl. in-fol. en larg. Montfaucon, t. II, pl. 15, n° 6. = Pl. color. in-fol. en haut. C. A. Stothard, The monumental effigies of Great Britain, etc., pl. 16. = Partie d'une pl. in-fol. en haut. Ducarel, Anglo-norman antiquities, pl. 2, p. 18. = Plâtre de cette statue. Musée de Versailles, n° 1249.

1240?

Elle vivait en 1229 au Mans.

1241.

Sceau de Simon de Dammartin, comte de Ponthieu, fils puîné d'Albéric II comte de Dammartin, comte de Ponthieu par son mariage avec Marie, fille unique et héritière de Guillaume III, comte de Ponthieu. Partie d'une pl. in-fol. en haut. Trésor de numismatique et de glyptique, sceaux des grands feudataires de la couronne de France, pl. 26, n° 5.

Septemb. 21.

Figure d'Amauri VI, comte de Montfort, connétable de France, à cheval et armé, sur un vitrail de l'église de Notre-Dame de Chartres. Dessin color. in-fol. en haut. — Sceau du même. Gaignières, t. I, 87. = Partie d'une pl. in-fol. en larg. Montfaucon, t. II, pl. 33, n°s 1, 2.

1241.

La grande châsse de la Sainte-Chapelle du Palais de Paris, contenant les reliques qui furent données à saint Louis par l'empereur Baudouin. Pl. in-4 en haut. Morand, Histoire de la Sainte-Chapelle, à la page 40.

Tombeau d'Alise de Corbeil, mère de Regnault, évêque de Paris, et bourgeoise de Corbeil, à S. Spire de

1241.
Corbeil. Partie d'une pl. in-4 en larg. Millin, Antiquités nationales, t. II, n° xxii, pl. 2, n° 1.

<blockquote>Le texte porte par erreur pl. 3.</blockquote>

Statue couchée de Marie Avesnes, comtesse de Saint-Pol, femme de Hugues de Châtillon comte de Saint-Pol, mort en 1243, en marbre, sur son tombeau dans l'abbaye de Pont-aux-Dames, en Brie. Musée de Versailles, n° 1253.

Tombe de Præsul Galtherus (Gautier Cornu), en cuivre, la première en entrant à droite par la grande porte dans le chœur de l'église de Saint-Estienne de Sens. Dessin grand in-8. Recueil Gaignières à Oxford, t. XIII, f. 67.

Monnaie de Guy de Foretz, IV° du nom, comte de Nevers, frappée à Nevers. Petite pl. grav. sur bois. De Soultrait, Essai sur la numismatique nivernaise, p. 50, dans le texte.

<blockquote>Il était comte de Nevers par son mariage avec la comtesse Mahaut, fille de Pierre de Courtenay, et veuve de Hervé de Donzy.</blockquote>

1242.

Sceau d'Agnès de Ghistelles, seconde femme de Guillaume, seigneur de Maldegem. Partie d'une pl. in-fol. en haut. Wree, la Généalogie des comtes de Flandre, p. 4 c, Preuves, p. 30.

Bas-relief représentant le combat d'Enguerrand III, seigneur de Coucy, contre un lion, dans la forêt de Coucy, qui était placé sur une tour dans la ville de Coucy. Partie d'une pl. in-4 en haut. Toussaints du Plessis, Histoire de la ville et des seigneurs de Coucy, not. f. 59.

Le chateau de Coucy, par Melleville. Laon, au bureau du journal de l'Aisne. 1848, in-8, fig. Ce volume contient : 1242.

Sceau d'Enguerrand III, sire de Coucy. *E.F. HB.* Pl. de la grandeur de l'original, grav. sur bois. Dans le texte, à la page 189.

Sceau du même. Partie d'une pl. in-fol. en haut. Trésor de numismatique et de glyptique, sceaux des communes, communautés, évêques, abbés et barons, pl. 12, n° 2.

Sceau de Jeoffroi, comte de Sarbruche et d'Apremont. Partie d'une pl. in-fol. en haut. Calmet, Histoire de Lorraine, t. II, pl. 12, n° 85.

Sceau de Walerand de Limbourg, dit le Long ou le Jeune, seigneur de Montjoye et de Fauquemont (Valkembourg). Partie d'une pl. in-fol. en haut. Trésor de numismatique et de glyptique, Sceaux des communes, communautés, évêques, abbés et barons, pl. 7, n° 6.

Sceau et contre-sceau des capitouls et consuls de la ville de Toulouse, à une charte de 1242. Partie d'une pl. in-fol. en haut. Trésor, etc., idem, pl. 22, n° 6.

Sceau et contre-sceau de la commune de Verdun en Languedoc, à une charte de 1242. Partie d'une pl. in-fol. en haut. Trésor, etc., idem, pl. 22, n° 5.

Sceau de Raymond Gaucelin, seigneur de Lunel. Pl. de la grandeur de l'original, grav. sur bois. Nouveau traité de diplomatique, t. IV, p. 59.

1243.

Avril 9. Statue couchée de Hugues de Chatillon, comte de Saint-Pol, en marbre, sur son tombeau dans l'abbaye de Pont-aux-Dames, en Brie. Musée de Versailles, n° 1252.

Avril 29. Figure de Blanche, fille de saint Louis, sur sa tombe en cuivre contre la muraille à main gauche du grand autel, dans le chœur de l'abbaye de Royaumont. Dessin in-fol. en haut. Gaignières, t. I, 73*. = Deux dessins in-4 et grand in-8. Recueil Gaignières à Oxford, t. II, f. 29, 30**. = Partie d'une pl. in-fol. en haut. Montfaucon, t. II, pl. 28, n° 1. = Partie d'une pl. in-4 en haut. Millin, Antiquités nationales, t. II, n° xi, pl. 3, n° 3, p. 12***. = Partie d'une pl. in-fol. en haut. Beaunier et Rathier, pl. 123.

* La table du Recueil de Gaignières, donnée dans la Bibliothèque historique de Le Long, indique par erreur la mort de cette princesse à l'année 1247. Elle mourut le 29 avril 1243. Voir : Père Anselme. — C'est Jean de France, troisième fils de saint Louis, qui mourut en 1247.

** Le Bulletin des comités historiques porte que le n° 30 est sur le tombeau de Jeanne de France, fille de saint Louis, au lieu d'avoir mis Blanche.

*** Millin a fait confusion dans les tombeaux des enfants de saint Louis.

Août 24. Sceau de Guillaume de Béthune, III° du nom, seigneur de Molembecque, etc., fils de Guillaume II, dit le Roux. Partie d'une pl. in-fol. en haut. Trésor de numismatique et de glyptique, Sceaux des communes, communautés, évêques, abbés et barons, pl. 8, n° 6.

Bas-relief représentant cinq sergens d'armes et un religieux, qui était placé dans la muraille à côté de la grande porte de l'église de Sainte-Catherine du Val des Escoliers à Paris (ou de la Couture), fondée en 1243 par les sergens d'armes, en action de grâces de la victoire du pont de Bouvines qu'ils gardoient. Sept dessins in-fol. en haut. Gaignières, t. I, 58 à 64. = Pl. in-4 en haut. Daniel, Histoire de la milice françoise, t. II, à la page 93. = Partie d'une pl. et pl. in-8 en larg. Al. Lenoir, Musée des monuments français, t. I, pl. 28, 29, n° 20. = Deux pl. in-fol. en larg. Willemin, pl. 126, 127. = Trois pl. in-fol. dont deux en haut. et une en larg. Beaunier et Rathier, pl. 117 à 119. = Deux pl. in-8 en larg. A. Lenoir, Histoire des arts en France, pl. 45, 46. = Partie d'une pl. in-fol. magno en haut. Al. Lenoir, Monuments des arts libéraux, etc., pl. 28, p. 36. = Pl. in-4 en larg. grav. sur bois. Lacroix, le Moyen âge et la Renaissance, t. III, Cérémonial, pl. 1. = Pl. in-8 en larg. Guilhermy, Monographie de Saint-Denis, à la page 244. = Partie d'une pl. in-4 en haut. Annales archéologiques, baron de Guilhermy, t. VII, aux p. 198 et 267.

1243.

Il y a beaucoup d'incertitude sur l'époque à laquelle ont été exécutés ces bas-reliefs, en mémoire de la victoire de Bouvines. Saint Louis, qui y est représenté avec les sergents d'armes fondateurs, n'était pas né à l'époque de cette bataille, et il ne fut canonisé qu'en 1297. Ces pierres n'ont donc été sculptées que dans le xive siècle.

Elles furent placées en 1792-94 au musée des Monuments français, et sont maintenant à l'église de Saint-Denis, parmi les monuments du xive siècle.

Sceau des frères prêcheurs de Rouen, à une charte de

1243. 1243. Partie d'une pl. in-fol. en haut. Trésor de numismatique et de glyptique, Sceaux des communes, communautés, évêques, abbés et barons, pl. 10, n° 5.

Figure de Thibault de Valengoviart Chevalier, sur sa tombe, dans le cloître de l'abbaye du Val. Dessin in-fol. en haut. Gaignières, t. I, 102. = Dessin in-fol. Recueil Gaignières à Oxford, t. IV, f. 128.

Sceau et contre-sceau de Sibylle....., dame de Surgères, femme de Guillaume Maingot, V° du nom, sire de Surgères et de Dampierre-sur-Voutonne, à une charte de 1243. Partie d'une pl. in-fol. en haut. Trésor de numismatique et de glyptique, Sceaux des communes, communautés, évêques, abbés et barons, pl. 18, n° 8.

Sceau et contre-sceau de la commune de Moissac, à une charte de 1243. Partie d'une pl. in-fol. en haut. Trésor, etc., idem, pl. 23, n° 8.

Sceau de la ville de Vienne en Dauphiné, à une charte de 1243. Partie d'une pl. in-fol. en haut. Trésor, etc., idem, pl. 22, n° 4.

Sceau et contre-sceau de Bouchard d'Avesnes, premier mari de Marguerite de Constantinople, comtesse de Flandre, etc. Partie d'une pl. in-fol. en haut. Wree, la Généalogie des comtes de Flandre, p. 53 *a*, Preuves, p. 333.

1244.

Décembre 5. Sceau et contre-sceau de Jeanne de Constantinople, comtesse de Flandre. Partie d'une pl. in-fol. en haut. Wree, idem, p. 112 *a*, Preuves 2, p. 256.

Deux sceaux et contre-sceau de la même, avec son

mari Thomas de Savoie. Petites pl. Wree, Sigilla comitum Flandriæ, p. 31, 32, dans le texte.

1244.
Décembre 5.

Sceau de la même. Partie d'une pl. in-fol. en haut. Trésor de numismatique et de glyptique, Sceaux des grands feudataires de la couronne de France, pl. 8, n° 4.

Monnaie de la même. Partie d'une pl. lithogr. in-8 en haut. Den Duyts, n° 149, pl. II, n° 19, p. 54, 55.

Deux monnaies de la même. Partie d'une pl. lithogr. in-8 en haut. Den Duyts, n° 268, 269, pl. A, n°s 1, 2, p. 99, 100.

Trois monnaies de la même, frappées à Alost. Partie d'une pl. in-4 en haut. Gaillard, Recherches sur les monnaies des comtes de Flandre, pl. 6, n°s 44 à 46, p. 61, 62.

Monnaie de la même, frappée à Axel. Partie d'une pl. in-4 en haut. Gaillard, idem, pl. 6, n° 47, p. 66.

Quatre monnaies de la même, frappées à Bruges. Partie de deux pl. in-4 en haut. Gaillard, idem, pl. 7, n°s 50 à 52, p. 72, 73, et pl. supplémentaire 2, n° 3.

Deux monnaies de la même, frappées à Courtrai. Partie de deux pl. in-4 en haut. Gaillard, idem, pl. 8, n° 65, p. 78, et pl. supplémentaire 1, n° 3.

Monnaie de la même, frappée à Dixmude. Partie d'une pl. in-4 en haut. Gaillard, idem, pl. 8, n° 66, p. 82 (dans le texte, par erreur, n° 45).

Monnaie de la même, frappée à Douai. Partie d'une pl. in-4 en haut. Gaillard, idem, pl. 9, n° 68, p. 85.

Huit monnaies de la même, frappées à Gand. Partie

1244. de quatre pl. in-4 en haut. Gaillard, idem, pl. 9, 10,
Décembre 5. n^{os} 74 à 79, p. 90, 91, et pl. supplémentaire 1, n° 4,
pl. supplémentaire 2, n° 8.

Deux monnaies de la même, frappées à Lille. Gaillard, idem, pl. 11, n^{os} 89, 90, p. 96.

Quatre monnaies de la même, frappées à Ypres. Partie d'une pl. in-4 en haut. Gaillard, idem, pl. 13, n^{os} 114 à 117, p. 113.

1244. Sceau de l'église de Saint-Pierre de Lille, à une charte de 1244. Partie d'une pl. in-fol. en haut. Trésor de numismatique et de glyptique, Sceaux des communes, communautés, évêques, abbés et barons, pl. 6, n° 1.

Sceau de la ville de Dunkerque, à une charte de 1244, Partie d'une pl. in-fol. en haut. Trésor, etc., idem, pl. 5, n° 9.

Sceau de Robert de Guines, fils d'Arnoud, deuxième du nom, comte de Guines, à une charte de 1244. On ignore la date de sa mort. Partie d'une pl. in-fol. en haut. Trésor, etc., idem, pl. 11, n° 5.

Deux chapiteaux représentant la prise du château de Montségur, en Gascogne. Partie d'une pl. in-4 en larg. lithogr. Histoire générale de Languedoc, par de Vic et Vaissette, édition de du Mége, t. VI, à la p. 224.

1244 ? Figure des Gémeaux du zodiaque et de la Vierge, au portail de la cathédrale d'Amiens. Partie d'une pl. lithogr. in-8 en haut. Mémoires de la Société des antiquaires de Picardie, t. III, p. 376-78; atlas, pl. 19, n^{os} 50, 51.

Deux médaillons représentant des prophètes, au porche du milieu du grand portail de la cathédrale d'Amiens. Pl. in-8 lithogr. en haut. Idem, t. III, p. 379; atlas, pl. 20, n°ˢ 54, 55. 1244?

Statue de la Vierge, au porche de droite du grand portail de la cathédrale d'Amiens. Partie d'une pl. lith. in-8 en haut. Idem, t. III, p. 379; atlas, pl. 21, n° 56.

1245.

Sceau de Pierre III, Amelli, archevêque de Narbonne. Partie d'une pl. in-fol. en haut. Trésor de numismatique et de glyptique, Sceaux des communes, communautés, évêques, abbés et barons, pl. 19, n° 8. Mai 20.

Tombeau de Raymond-Bérenger IV, comte de Provence, fils d'Alphonse II, et dernier comte de la maison de Barcelone, à l'église de Saint-Jean à Aix en Provence. Partie d'une pl. in-4 en haut. Millin, Voyage dans les départements du midi de la France, pl. XLI, t. II, p. 287. Août 19.

<small>Ce tombeau fut entièrement détruit lors de la révolution. M. de Saint-Vincens l'avait fait dessiner avant cette destruction.</small>

Sceau et contre-sceau du même. Partie d'une pl. in-fol. en haut. Trésor de numismatique et de glyptique, Sceaux des grands feudataires de la couronne de France, pl. 20, n° 1.

Monnaie du même. Partie d'une pl. in-4 en haut. Tobiesen Duby, Monnoies des barons, pl. 93, n° 8.

Gros marseillez et menu marseillez du même. Partie d'une pl. in-4 en haut. Saint-Vincens, Monnaies des comtes de Provence, pl. 1, n°ˢ 9, 10.

1245. Trois deniers du même. Partie d'une pl. in-4 en haut.
Août 19. Idem, pl. non numérotée (après la pl. 1), n°⁵ 7 à 9.

Portrait du même. MF. f. (*M. Frosne*), pl. in-12 en haut. Ruffi, Histoire des comtes de Provence, p. 76, dans le texte.

<small>Il y a doute pour cette attribution.</small>

Portrait en pied et deux sceaux du même. Deux pl. in-12 en haut. et en larg. Bouche, la Chorographie — de Provence, t. II, p. 202, dans le texte.

<small>Idem.</small>

1245. Figure d'Isabelle d'Angoulême, troisième femme de Jean sans Terre, roi d'Angleterre, sur son tombeau à Fontevraud. Partie d'une pl. color. in-fol. en larg. C. A. Stothard, The monumental effigies of Great Britain, etc., frontispice. = Deux pl. in-fol. en haut. et en larg. Idem, pl. 13, 14.

Le liure du clergie en roumans, par Guillaume Forment normand, en vers. — Le bestiaire, en vers. Manuscrit sur vélin du xiii⁰ siècle, in-8, veau fauve. Bibliothèque impériale, Manuscrits, supplément français, n° 660. Ce volume contient :

Miniatures relatives à la conformation de la terre et aux effets de la lumière du soleil. Pièces de diverses grandeurs, dans le texte du premier ouvrage.

Miniatures représentant des animaux. Petites pièces en largeur, dans le texte du second ouvrage.

<small>Ces miniatures, d'un très-médiocre travail, offrent peu d'intérêt. La conservation est mauvaise.</small>

Ci livre de clergie en roumans qui est apele limage du monde contient par tout lv capistres et xxviii figures sans quoi li livres ne pourroit estre legierement enten-

dus, par Gosson ou Gautier de Metz. Manuscrit de l'an- 1245.
née 1245, de 22ᶜ. Bibliothèque des ducs de Bourgogne,
n° 11185. Marchal, t. II, p. 35. Ce volume contient :
Des figures coloriées.

Détails de sculptures de la chapelle de la Vierge de
l'abbaye de Saint-Germain-des-Prés. Trois pl. in-fol.
max° en haut. Albert Lenoir, Statistique monumen-
tale de Paris, liv. 19, pl. 29, 30, 31.

Sceau d'Élisabeth ou Isabelle de Champagne-Blois, 1245?
comtesse de Chartres, dame d'Amboise, femme en
premières noces de Sulpice, sire d'Amboise, et en-
suite de Jean d'Oisy, sire de Montmirail. Partie d'une
pl. in-fol. en haut. Trésor de numismatique et de
glyptique, Sceaux des communes, communautés,
évêques, abbés et barons, pl. 16, n° 6.

1246.

Sceau et contre-sceau de Jean, surnommé sans Terre, Octobre 19.
roi d'Angleterre, seigneur d'Irlande, duc de Nor-
mandie et d'Aquitaine, comte d'Anjou. Partie d'une
pl. in-fol. en haut. Trésor, etc., Sceaux des rois et
reines d'Angleterre, pl. 4, n° 1.

Sceau de Henri de Corbeil, dit de Grez, évêque de Décembre 4.
Chartres. Partie d'une pl. in-fol. en haut. Trésor, etc.,
Sceaux des communes, communautés, évêques, ab-
bés et barons, pl. 16, n° 2.

Sceau du chapitre de Saint-Waast d'Arras, à une charte 1246.
de 1246. Partie d'une pl. in-fol. en haut. Idem,
pl. 5, n° 1.

Monnaie que l'on peut attribuer à Charles Iᵉʳ, comte

1246.
d'Anjou et du Maine, avant son avénement en Provence et à Naples. Partie d'une pl. lithogr. in-8 en haut. Revue numismatique, 1841, E. Cartier, pl. 22, n° 11, p. 376 (texte, pl. 21, n° 13 par erreur).

Monnaie que l'on peut attribuer à Raymond VI, vicomte de Turenne. Partie d'une pl. lithogr. in-8 en haut. Idem, 1841, E. Cartier, pl. 1, n° 7, p. 36.

Deux monnaies de Geoffroy II de Villehardouin, prince d'Achaïe et sénéchal de Romanie. Partie d'une pl. lithogr. in-4 en haut. Buchon, Recherches — quatrième croisade, pl. 3, nos 2, 3, p. 151. = Idem, Nouvelles recherches, atlas, pl. 24, nos 2, 3.

Monnaie du même. Partie d'une pl. in-8 en haut. Lettres du baron Marchant, pl. 7, n° 2, p. 64. Annotations de Victor Langlois, p. 77.

Sceau d'Alix, reine de Chypre, femme de Hugues Ier, à un acte de l'an 1234. Partie d'une pl. lithogr. in-4 en haut. Buchon, Recherches — quatrième croisade, pl. 7, n° 2, p. 397. = Idem, Nouvelles recherches, atlas, pl. 28, n° 2.

1247.

Mars 10.
Figure de Jean, troisième fils de saint Louis IX, et de Marguerite de Provence, mort âgé d'environ un an, le 10 mars 1247 (1248, N. S.), sur sa tombe de cuivre, contre la muraille, à main gauche du grand autel, dans le chœur de l'abbaye de Royaumont. Dessin in-fol. en haut. Gaignières, t. I, 71. = Deux dessins grand in-8 et in-4, Recueil Gaignières à Oxford, t. II, f. 25, 26. = Partie d'une pl. in-fol. en larg. Montfaucon, t. II, pl. 27, n° 4. = Partie d'une

pl. in-fol. en larg. Montfaucon, t. II, pl. 27, n° 5. 1247.
= Partie d'une pl. in-4 en haut. Millin, Antiquités Mars 10.
nationales, t. II, XI, pl. 3, n° 4, p. 12. = Pl. in-8
en larg. Al. Lenoir, Musée des monuments français,
t. I, pl. 30, n° 22. = Pl. color., in-fol. en haut.
Willemin, pl. 91. = Partie d'une pl. in-fol. en haut.
Beaunier et Rathier, pl. 123. = Pl. in-8 en haut.
Guilhermy, Monographie — de Saint-Denis, à la
page 164. = Partie d'une pl. in-4 en larg. Annales
archéologiques, baron de Guilhermy, t. VII, à la
page 198.

 Plusieurs auteurs, comme on vient de le voir, ont donné des planches représentant le tombeau de Jean de France, troisième fils de saint Louis, mort, âgé d'environ un an, le 10 mars 1247 (1248, n. s.)

 Ce tombeau, en cuivre émaillé, était à l'abbaye de Royaumont ; mais il paraît qu'une figure semblable de ce prince existait aussi à Poissy.

 Il y a eu des erreurs et des confusions dans les détails exposés par quelques-uns de ces auteurs, principalement par Millin.

 La figure donnée par Montfaucon (t. I, pl. 27, n° 4) comme étant à Poissy, est celle qui était à Royaumont ; celle n° 5, donnée comme de Royaumont, était à Poissy. Je les indique toutes deux à cet article.

 Quoique mort en très-bas âge, le prince Jean est représenté sur cette plaque émaillée comme un grand jeune homme. On trouve plusieurs exemples de cet usage.

 Lors des dévastations de l'église de Saint-Denis, cette plaque fut portée au Musée des monuments français, ainsi que celle de Louis de France, premier fils de saint Louis, mort en 1260, qui avait été aussi enterré à Royaumont. Celle-ci, fort endommagée, ne fut pas exposée ; celle de Jean fut seule placée dans le Musée.

 En 1816, ces deux plaques furent transportées à l'église de Saint-Denis, où elles sont maintenant.

1247.	Voir : le comte de Laborde, Notice des émaux, etc., 1852, p. 58 et suiv.
Avril 22.	Monnaie que l'on peut attribuer à Gaufrid ou Geoffroi II de Grandpré, évêque de Châlons-sur-Marne. Partie d'une pl. in-4 en haut. Tobiesen Duby, Monnoies des barons, pl. 8, n° 2.
	Châsse de saint Éleuthère décorée de figures et ornements en cuivre, ornée de pierres incrustées et d'émaux, à la cathédrale de Tournai. Deux pl. in-4 en larg. et en haut. Annales archéologiques, Le Maistre d'Austaing et Texier, t. XIII, à la page 113, et t. XIV, à la page 114.
1247 ?	Monnaie frappée en vertu d'une alliance monétaire entre Archambaud X, sire de Bourbon, et un prieur de Souvigny, Émery ou Aimeri de France. Petite pl. grav. sur bois, Revue numismatique, 1852, A. Duchalais, p. 135, dans le texte.
	Monnaie d'un vicomte de Béziers du nom de Raimond Trencavel, sans que l'on puisse l'attribuer au Ier ou au IIe. Raimond Trencavel Ier mourut en 1167, le IIe céda ses États au roi de France, le 7 avril 1247. Partie d'une pl. in-4 en haut. Tobiesen Duby, Monnoies des barons, pl. 105, n° 1.

1248.

Février 1.	Trois monnaies de Henri II le Magnanime, duc de Brabant. Partie d'une pl. in-8 en haut., lithogr. Den Duyts, nos 22, 23, 24, pl. 2, nos 19, 20, 21, p. 6, 7.
Avril 9.	Sceau de Hugues de Châtillon, cinquième du nom, comte de Saint-Pol et de Blois, fils de Gaucher III, seigneur de Châtillon et d'Élisabeth, comtesse de Saint-Pol.

Partie d'une pl. in-fol. en haut. Trésor de numismatique et de glyptique, Sceaux des grands feudataires de la couronne de France, pl. 24, n° 2. — 1248. Avril 9.

Sceau de Clarin, évêque de Carcassonne. Pl. de la grandeur de l'original, grav. sur bois. Nouveau Traité de diplomatique, t. IV, p. 53. — Avril 26.

Sceaux et contre-sceaux de Mathieu de Montmorency, seigneur d'Attichy, et de Marie, comtesse de Ponthieu sa femme. Pl. in-4 carrée. Du Chesne, Histoire généalogique de la maison de Montmorency, preuves, p. 105, dans le texte. — 1248.

Sceau de Robert de Béthune, second fils de Robert V, dit le Roux, comte de Béthune. Partie d'une pl. in-fol. en haut. Trésor de numismatique et de glyptique, Sceaux des communes, communautés, évêques, abbés et barons, pl. 8, n° 5.

Sceau de la commune de Soissons, à une charte de 1248. Partie d'une pl. in-fol. en haut. Trésor de numismatique et de glyptique, Sceaux des communes, communautés, évêques, abbés et barons, pl. 3, n° 10.

Vue de la partie supérieure de la Sainte-Chapelle de Paris, restituée par M. Albert Lenoir. Pl. lithogr. et color., in-fol. magno en haut. Du Sommerard, les Arts au moyen âge, atlas, chap. IV, pl. 1.

Sceau de Marie de Brienne, femme de Baudouin II, empereur de Constantinople, à une lettre de 1248. Partie d'une pl. lithogr., in-fol. en haut. Buchon, Recherches — quatrième croisade, pl. 2, n° 4, p. 26. = Idem, Nouvelles recherches, atlas, pl. 22, n° 4.

1248 ? Sceau de la Sainte-Chapelle de Paris. Partie d'une pl. in-8 en haut. Revue archéologique, 1847, pl. 77, n°s 1, 1 bis.

Sceau et contre-sceau de Philippe, évêque de Saint-Brieuc. Partie d'une pl. in-8 en haut. Geslin de Bourgogne, etc., anciens évêchés de Bretagne, t. I, pl. 2, nos 6, 7.

Monnaie de Geoffroi V, vicomte de Châteaudun. Partie d'une pl. lithogr., in-8 en haut. Revue numismatique, 1841, E. Cartier, pl. 21, n° 7, p. 369 (texte, pl. 20 par erreur).

Douze monnaies du même. Partie d'une pl. in-8 en haut. Idem, 1845, E. Cartier, pl. 16, nos 3 à 14, p. 297, 298.

Trois monnaies du même. Partie d'une pl. in-8 en haut. Idem, 1846, E. Cartier, pl. 2, nos 13 à 15, p. 46.

Six monnaies du même. Partie d'une pl. in-8 en haut. Cartier, Recherches sur les monnaies au type Chartrain, pl. 9, nos 9 à 14.

Deux monnaies du même. Partie d'une pl. in-8 en haut. Idem, pl. 13, nos 14, 15.

Monnaie de Châteaudun, qui pourrait être attribuée au vicomte de Châteaudun Geoffroy V. Partie d'une pl. in-fol. en haut. Trésor de numismatique et de glyptique, Histoire par les monuments de l'art monétaire chez les modernes, pl. 19, n° 13.

Monnaie frappée au château de Bonafos, au nom de Raymond VII, comte de Toulouse, Durant, évêque d'Alby, et Sicard d'Alaman, ministre et favori de

Raymond. Partie d'une pl. lithogr., in-8 en haut. 1248?
Revue numismatique, 1841, E. Cartier, pl. 22, n° 10,
p. 375 (texte, pl. 21 par erreur).

1249.

Sceau d'Archambault, IX° du nom, dit le Jeune, sire Janvier 15.
de Bourbon, fils d'Archambault de Dampierre, sire
de Bourbon, VIII° du nom, et de Béatrix, dame de
Montluçon. Partie d'une pl. in-fol. en haut. Trésor
de numismatique et de glyptique, Sceaux des grands
feudataires de la couronne de France, pl. 23, n° 1.

Sceau de Robert Ier, comte d'Artois, troisième fils de Février 9.
Louis VIII et de Blanche de Castille. Partie d'une pl.
in-fol. en haut. Trésor de numismatique et de glyp-
tique, Sceaux des grands feudataires de la couronne
de France, pl. 32, n° 10.

Tombeau de Pierre, comte de Vendôme, colorié, à Mars 29.
droite, proche le grand autel, dans le chœur de
l'église de Saint-Georges de Vendôme. Dessin grand
in-4, Recueil Gaignières à Oxford, t. XIV, f. 94.

Deux sceaux et contre-sceaux de Raymond VII, comte Septemb. 27.
de Toulouse, duc de Narbonne, marquis de Pro-
vence, fils de Raymond VI. Partie d'une pl. in-fol.
en haut. Trésor de numismatique et de glyptique,
Sceaux des grands feudataires de la couronne de
France, pl. 20, n°s 3, 4.

Trois monnaies du même. Partie d'une pl. in-4 en
haut. Papon, Histoire générale de Provence, t. II,
pl. 3, n°s 12 à 14.

Trois monnaies du même. Partie d'une pl. in-4 en

1249
Septemb. 27.

haut. Tobiesen Duby, Monnoies des barons, pl. 104, nos 13 à 15.

Trois monnaies du même. Partie d'une pl. in-4 en haut. Idem, supplément, pl. 8, nos 2 à 4.

Monnaie du même. Partie d'une pl. in-8 en haut. Mader, t. V, n° 20, p. 29.

Trois monnaies du même. Partie d'une pl. in-4 en haut. Saint-Vincens, Monnaies des comtes de Provence, pl. 12 à 14.

Monnaie du même. Partie d'une pl. in-8 en haut., lithogr., n° 11. Mémoires de la Société d'émulation de Cambrai, E. Tordeux, 1833, p. 202.

Septembre.

Tombe de Gautier II de Château-Thierry, évêque de Paris, à l'église Notre-Dame de Paris. Pl. in-fol. en haut. Tombes éparses dans la cathédrale de Paris, p. 142. = Pl. in-fol. en haut. (Charpentier), Description — de l'église métropolitaine de Paris, p. 142.

1249

Sceau et contre-sceau, et autre sceau de Hugues, Xe du nom, seigneur de Lesignem ou Lusignan, comte de La Marche et d'Angoulême, fils de Hugues IX et de Mathilde d'Angoulême. Partie d'une pl. in-fol. en haut. Trésor de numismatique et de glyptique, Sceaux des grands feudataires de la couronne de France, pl. 7, nos 1, 2.

Cinq monnaies du même. Partie d'une pl. in-4 en haut. Pocy d'Avant, pl. 11, nos 3 à 7, p. 163-164.

Sceaux et contre-sceaux de Mathieu de Montmorency, seigneur d'Attichy, second fils du connestable Mathieu II de Montmorency, et de Marie, comtesse de

Ponthieu sa femme. Pl. in-4 carrée. Du Chesne, Histoire généalogique de la maison de Montmorency, p. 25, dans le texte.

1249.

Monnaie de Pierre de Montoire, comte de Vendôme. Partie d'une pl. in-8 en haut. Revue numismatique, 1843, A. Barthélemy, pl. 15, n° 4, p. 394.

Trois monnaies du même. Partie d'une pl. in-8 en haut. Idem, 1845, E. Cartier, pl. 11, n°os 7 à 9, p. 223.

Monnaie du même. Partie d'une pl. in-8 en haut. Idem, 1846, E. Cartier, pl. 2, n° 8, p. 42.

Trois monnaies du même. Partie d'une pl. in-8 en haut. Cartier, Recherches sur les monnaies au type Chartrain, pl. 7, n°os 7 à 9.

Monnaie du même. Partie d'une pl. in-8 en haut. Idem, pl. 13, n° 8.

Sceau et contre-sceau de Guillaume de Poissy, à une charte en faveur du village d'Escalles. Deux petites pl. grav. sur bois. Pommeraye, Histoire de l'abbaye royale de Saint-Ouen de Rouen, p. 437, dans le texte.

Trois monnaies anonymes de Blois, que l'on peut attribuer à la comtesse Marguerite ou à son mari Gautier d'Avesnes. Partie d'une pl. in-8 en haut. Revue numismatique, 1845, E. Cartier, pl. 6, n°os 15 à 17, p. 138.

Quatre monnaies des prieurs de Souvigny, deuxième époque de 1213 à 1249. Partie d'une pl. in-8 en haut. *Pl.* 10, Bouillet, Tablettes historiques de l'Auvergne, t. VI.

1249 ? Quatre monnaies de Eudes de Nevers, seigneur de Montluçon. Petite pl. en larg. Bouillet, Tablettes historiques de l'Auvergne, t. VI, à la page 273, dans le texte.

Tombe de Ranulphus, abbé de l'abbaye d'Hérivaulx, en pierre, le sixième de la deuxième rangée, dans le sanctuaire de l'église de cette abbaye. Dessin in-8, Recueil Gaignières à Oxford, t. III, f. 65.

1250.

Janvier 8. Quatre monnaies de Robert Ier, comte d'Artois, frappées à Arras. Partie d'une pl. lithogr., in-8 en haut. Hermand, Histoire monétaire de la province d'Artois, pl. 5, nos 62 à 64.

Février 8. Figure à genoux de Pierre de Courtenay, seigneur de Conches, Mehun, Selles et Château-Renard, fils de Robert de Courtenay, mort de blessures reçues à la bataille de la Massoure, du 8 février 1250, sur un vitrail de l'église de Notre-Dame de Chartres. Dessin color., in-fol. en haut. Gaignières, t. I, 85. = Partie d'une pl. in-fol. en larg. Montfaucon, t. II, pl. 32, n° 4. = Pl. in-4 en larg., color. Comte de Viel Castel, n° 177, texte.

Figure de Pierre de Courtenay, à cheval et armé, sur un vitrail de l'église de Notre-Dame de Chartres. Dessin color., in-fol. en haut. Gaignières, t. I, 86. = Partie d'une pl. in-fol. en larg. Montfaucon, t. II, pl. 32, n° 5. = Pl. in-4 en larg., color. Comte de Viel Castel, n° 177, texte. = Partie d'une pl. in-fol. magno en haut. Al. Lenoir, Monuments det arts libéraux, etc., pl. 31, p. 37.

Figure de Pierre de Dreux, dit Mauclerc, duc de Bretagne, comte de Richemond, sur sa tombe en cuivre, dans la nef, proche le chœur de l'église de l'abbaye de Saint-Yved de Braine. Dessin in-fol. en haut. Gaignières, t. I, 81. = Dessin in-fol., Recueil Gaignières à Oxford, t. I, f. 98. = Partie d'une pl. in-fol. en haut. Montfaucon, t. II, pl. 30, n° 1. = Pl. in-4 en haut. Daniel, Histoire de la milice françoise, t. I, pl. 16. = Pl. in-fol. en haut. Lobineau, Histoire de Bretagne, t. I, à la page 207. = La même planche. Morice, Histoire de Bretagne, t. I, à la page 186. = Partie d'une pl. in-4 color. Comte de Viel Castel, n° 182, texte, t. I, p. 74. = Dessin in-12 carré. Percier, Croquis faits à Paris, etc., Bibliothèque de l'Institut.

1250.
Juin 22.

> Pierre de Dreux abdiqua en 1237, et mourut le 22 juin 1250

Figure du même, à genoux, sur un vitrail de l'église de Notre-Dame de Chartres. Dessin color., in-fol. en haut. Gaignières, t. I, 79. = Partie d'une pl. in-fol. en haut. Montfaucon, t. II, pl. 30, n° 2. = Pl. in-8 en haut. Ph. Le Bas, Dictionnaire encyclopédique de la France, pl. 290.

Figure du même, à cheval et armé, sur un vitrail de l'église de Notre-Dame de Chartres. Dessin color., in-fol. Gaignières, t. I, 80. = Partie d'une pl. in-fol. en haut. Montfaucon, t. II, pl. 30, n° 3.

Figure du même, représenté debout, sans indication du lieu où elle était placée. Partie d'une pl. in-fol. magno en haut. Al. Lenoir, Monuments des arts libé-

1250.
Juin 22.

raux, etc., pl. 35, où il est porté par erreur; Pierre de Roy, p. 40.

<small>Cette figure est imitée des précédentes.</small>

Sceau et contre-sceau du même. Partie d'une pl. in-fol. en haut. Wree, la Généalogie des comtes de Flandre, p. 8 *a*, preuves, p. 45.

Sceau du même et de Yolande de Coucy. Partie d'une pl. in-fol. en haut. Trésor de numismatique et de glyptique, Sceaux des grands feudataires de la couronne de France, pl. 10, n° 3.

Sceau et sceau secret du même. Partie d'une pl. in-fol. en haut. Idem, pl. 17, n° 3.

Deux monnaies du même. Partie d'une pl. in-8 en haut. Revue numismatique, 1844, F. Poey d'Avant, pl. 11, n°ˢ 10, 11, p. 382-383.

Monnaie du même. Partie d'une pl. in-8 en haut. Idem, 1846, Al. Ramé, pl. 5, n° 6, p. 56.

1250.

Monnaie frappée par Raoul III, sire de Coucy. Petite pl. grav. sur bois. Revue numismatique, 1853, Bretagne, p. 216, dans le texte.

1250 ?

La sainte Bible, traduction littérale en français, dite *Bible des pauvres*. Manuscrit sur vélin de la première moitié du xiii° siècle, in-4 magno. Bibliothèque impériale, Manuscrits, suppléments, n° 7268$^{2.2}$, fonds Colbert, n° 1626. Ce volume contient :

Des initiales peintes. Le frontispice et la plupart des initiales ont été coupés.

<small>Ce volume, précieux pour l'antiquité du texte de la traduction, a appartenu à Jacques Auguste de Thou.

Voir : Paulin Pâris, t. VII, p. 185.

Je n'ai pas eu communication de ce manuscrit.</small>

Bible française. Manuscrit sur vélin du xii* et du xiii* siè- 1250 ?
cle, petit in-fol., veau marbré. Bibliothèque impériale,
Manuscrits, supplément français, n° 632⁴. Ce volume
contient :

Un grand nombre de miniatures représentant des sujets de l'Ancien et du Nouveau Testament; la plupart des fonds sont en or appliqué. Pièces de diverses grandeurs, mais presque toutes de celle de la page. Ces peintures couvrent chaque page du volume, et le texte consiste en explications françaises placées au-dessus et au-dessous du sujet.

> Ces miniatures sont de diverses mains et d'époques différentes. Les dernières sont les moins anciennes. En général, ces peintures sont plus curieuses pour ce qu'elles représentent que remarquables sous le rapport de l'art. Elles offrent beaucoup d'intérêt pour les vêtements, ajustements, et d'autres particularités. La conservation est médiocre.

Figures représentant deux miniatures de ce manuscrit. Pl. in-8. Revue archéologique, A. Leleux, 1854, An. Chabouillet, pl. 247, à la page 556.

Missale cameracense, in-fol. vélin, bois. Manuscrit de la Bibliothèque de Cambrai, n° 149. Ce manuscrit contient :

Des lettres capitales enluminées et une peinture représentant la passion sur le portail d'une grande église. Mémoires de la Société d'émulation de Cambrai, 1829, p. 144.

Psautier ayant appartenu aux rois saint Louis, Charles V et Charles VI. Manuscrit sur vélin composé d'un feuillet de garde et de 260 feuillets, du xiii° siècle. In-4, reliure en velours rouge et soie verte. Au Louvre, Musée des Souverains. Ce volume contient :

Soixante-dix-neuf miniatures représentant des sujets

de l'Ancien Testament. Pièces in-8 en haut. Aux feuillets impairs les miniatures sont placées au verso, et aux feuillets pairs au recto. En face de chacune est son explication. Les fonds sont dorés. Dans le texte se trouvent plusieurs parties d'armoiries diverses placées au bout des lignes.

> Une mention sur le verso du feuillet de garde porte que ce psautier a appartenu à saint Louis; que la royne Jehanne d'Évreux le donna au roy Charles, fils du roy Jehan, en 1369, et que le roy Charles pnt (présent), fils dudit roy Charles, le donna à madame Marie de France, sa fille, religieuse à Poyssi, le jour Saint-Michel, l'an 1400.
>
> Ce manuscrit provient de la Bibliothèque impériale, supplément latin, n° 636.
>
> Ces miniatures sont de travail très-remarquable; elles offrent une grande quantité de détails intéressants pour les vêtements, armures, ameublements, accessoires divers, édifices, etc.
>
> La conservation du volume est parfaite.

Figures d'après des miniatures de ce manuscrit. Pl. grand in-8 en larg. Recueil des historiens des Gaules et de la France, t. XX, p. 1.

Les miracles de Nostre-Dame, en vers, par Gautier de Coinsy et autres. — Le poëme de la conception de Notre-Dame, par Wace, etc. Manuscrit sur vélin du milieu du xiii^e siècle, petit in-fol., veau marbré. Bibliothèque impériale, Manuscrits, ancien fonds français, n° 7208. Ce volume contient :

Un grand nombre de lettres initiales peintes, dont quelques-unes représentent des sujets sacrés. Petites pièces, dans le texte.

> Ces miniatures, d'un faire très-médiocre, n'ont que peu d'intérêt pour ce qu'elles représentent. La conservation est bonne.

Ce manuscrit provient de Fontainebleau, n° 901, ancien catalogue, n° 707.

1250?

Les chroniques de France jusqu'au règne de Philippe-Auguste, surnommé d'abord Dieudonné, en 1188. Manuscrit sur vélin du xiii° siècle, in-fol., 3 vol. maroquin rouge. Bibliothèque impériale, Manuscrits, ancien fonds français, n° 8306-7-8. Ces volumes contiennent :

Une miniature divisée en quatre compartiments, représentant des faits de l'histoire de France, entrée, bataille, couronnements. Pièce in-4 en haut., Ier vol., au feuillet 1 recto, dans le texte.

Quelques miniatures représentant des faits relatifs à l'histoire de France. Petites pièces, dans le texte.

Ces miniatures offrent de l'intérêt sous le rapport du travail et pour quelques particularités à y remarquer. Leur conservation est bonne.

Miniatures diverses d'un manuscrit de l'histoire d'Angleterre, par Mathieu Pâris, relatives à la vie d'Offa Ier et d'Offa II, rois de l'Angleterre orientale, dans lesquelles se trouvent représentés des faits relatifs à Charlemagne et à Charles II le Chauve, rois de France; on croit ces dessins faits par Mathieu Pâris lui-même. Ce manuscrit est dans la bibliothèque Cottonnienne. Trente-trois pl. in-4 en haut. et en larg. Strutt, a compleat view, etc., 1775, t. I, pl. 36 à 67, le n° 62 double.

La planche 35 du même manuscrit représentant le portrait de Mathieu Pâris, est placée à 1259, année de sa mort.

Les miniatures de ce manuscrit n'ayant de valeur historique que pour l'époque où il a été peint, je les place à 1250, époque antérieure à la mort de l'auteur.

Une scène du massacre des Innocents, costumes du

1250 ? XIIIe siècle, bas-relief à Notre-Dame de Paris. Pl. in-fol. en haut. Beaunier et Rathier, pl. 126.

La dernière cène et le couronnement d'épines, les mages devant Hérode et la fuite en Égypte, quatre miniatures d'un manuscrit français, texte latin, du XIIIe siècle, première moitié. Livre des évangiles conservé dans l'ancienne abbaye de Saint-Martial de Limoges, de la collection de M. le comte de Bastard. Deux pl. in-fol. max° en larg., col. Le comte de Bastard, livrais. 6 et 7.

<small>L'indication du manuscrit donnée par l'auteur n'est pas suffisante pour pouvoir le désigner positivement.</small>

La flagellation du Christ, groupe de trois figures d'applique, en bronze repoussé et doré, avec les yeux en émail. Travail de Limoges, du XIIe au XIIIe siècle, au Musée de l'hôtel de Cluny, n° 939.

Le Christ sur la croix, plaque en cuivre émaillé, détachée d'un reliquaire, du XIIIe siècle. Musée du Louvre, Émaux, n° 36, comte de Laborde, p. 52.

Le Christ sur la croix, cuivre émaillé. Musée du Louvre, Émaux, n° 38, comte de Laborde, p. 53.

Le Christ entre deux anges, plaque de cuivre émaillée, du XIIIe siècle. Musée du Louvre, Émaux, n° 39, comte de Laborde, p. 53.

Le Christ dans sa gloire, plaque de cuivre dorée et émaillée, détachée d'un reliquaire, du XIIIe siècle. Musée du Louvre, Émaux, n° 35, comte de Laborde, p. 52.

Vitrail de Saint-Denis représentant Jésus enlevant le voile de la synagogue personnifiée. Pl. in-12 en larg.,

grav. sur bois. De Caumont, Bulletin monumental, 1250?
t. XIV, p. 91, l'abbé Crosnier, dans le texte.

Bas-reliefs représentant saint Philibert et sainte Austreberthe, à Jumièges. Pl. in-8 en haut., pl. 2, Langlois, Essai sur les énervés de Jumièges, à la page 16.

Saint Hubert à genoux, fragment de sculpture du xiii^e siècle, de l'église de Notre-Dame de Melun. Pl. in-fol. en haut. Beaunier et Rathier, pl. 93.

Vitrail que l'on a pensé avoir trait à l'histoire des martyrs de la légion thébaine, de l'abbaye de Saint-Denis. Pl. in-8 en haut., lithogr. et color. Revue archéologique, 1845, pl. 26, à la page 55.

Un roi armant son fils chevalier, miniature du recueil de Mathieu Pâris, historien et peintre; manuscrit de la Bibliothèque royale. Pl. in-fol. en larg. Beaunier et Rathier, pl. 96.

> L'indication du manuscrit n'étant pas suffisante, cette reproduction ne peut pas être classée à l'article du manuscrit même. Je la place à cette date.

Peintures à fresque représentant des cavaliers combattant, et des processions d'animaux, dans un édifice ayant appartenu à l'hospice des Templiers, à Metz. Deux petites pl. grav. sur bois. Revue archéologique, 1848, aux pages 615-616, dans le texte.

Costumes guerriers, saint Victor et saint Maurice, vitraux de la cathédrale de Strasbourg. Pl. lithogr., in-fol. en haut., color. De Lasteyrie, Histoire de la peinture sur verre, pl. 17.

Tête d'une dame du xiii^e siècle, sans indication d'où

1250 ? était ce monument. Partie d'une pl. in-fol. en haut. Beaunier et Rathier, pl. 128.

Croix du xii^e au xiii^e siècle, provenant d'une ancienne église située dans les environs de Bordeaux. Pl. in-8 en haut., lithogr. Bulletin des comités historiques, archéologie — beaux-arts, 1850, n° 1, à la page 25.

Ciboire d'Alpais, d'émail de Limoges, du Musée du Louvre, n° 31. Pl. in-4 en haut. Annales archéologiques, Alfred Darcel, t. XIV, à la page 5.

Ciboire en cuivre doré et émaillé. Musée du Louvre, Émaux, n° 40, comte de Laborde, p. 54.

Procession des reliques, vitrail de la Sainte-Chapelle de Paris. Pl. lithogr., in-fol. en haut., color. De Lasteyrie, Histoire de la peinture sur verre, pl. 28.

Reliquaire en forme de trône, sur lequel est assise la Vierge portant l'enfant Jésus. Il pose sur un plateau circulaire que soutiennent trois pieds, en cuivre, doré, ciselé et émaillé. Musée du Louvre, Émaux, n° 34, comte de Laborde, p. 51.

Reliquaire composé de six plaques en cuivre émaillé, du xiii^e siècle. Musée du Louvre, Émaux, n^{os} 42-47, comte de Laborde, p. 58.

Châsse de saint Taurin, dans l'église de ce nom, à Évreux. Trois pl. in-fol. en haut. et en larg., lithogr. Mémoires de la Société des antiquaires de Normandie, A. Le Prevost, 1827-1828, pl. 8, 9, 10, p. 293 à 356.

Recueil de la Société d'agriculture, sciences, arts et belles-lettres du département de l'Eure. Évreux, Ancelle fils, 1830-1838. 9 vol. in-8, fig. Ce recueil contient :

Châsse de saint Taurin, à Évreux. Trois pl. in-4 en larg., lithogr., t. IX, à la page 342. 1250?

> Cette belle châsse fut faite par les ordres de Gilbert de Saint-Martin, abbé de l'abbaye de Saint-Taurin, élu en 1240, et mort en 1255. Elle fut terminée dans l'année de sa mort.
>
> La notice de M. Aug. Le Prevost, à laquelle sont jointes ces planches, donne tous les détails sur cette châsse, et sa conservation pendant la Révolution.

Châsse de saint Taurin, dans l'église de ce nom, à Évreux. Trois pl. in-4 en haut., et diverses planches relatives, grav. sur bois sans bords. Cahier (Charles) et Arthur Martin, t. II, pl. 1, 2, 3, les planches sur bois dans le texte, p. 1 à 38.

Châsse de saint Étienne d'Obasine, en Limousin. Deux pl. in-4 en larg. Annales archéologiques, Texier, t. XII, à la page 384 et suiv.

> Saint-Étienne d'Obasine mourut en 1159.

Calice du bienheureux Thomas Élie de Biville, mort en 1253, et que l'on croit lui avoir été donné par saint Louis. Pl. in-12 en haut., grav. sur bois. De Caumont, Bulletin monumental, t. XII, à la page 43, dans le texte. = Pl. in-4 en haut. Annales archéologiques, Didron, t. IV, à la page 108.

Vase rond et creux, en cuivre damasquiné en argent, travail oriental de l'époque des croisades, nommé le baptistère de saint Louis. Deux pl. in-4 en haut. et en larg. Millin, Antiquités nationales, t. II, n° x, pl. 10 et 11. = Au Louvre, Musée des Souverains.

> L'opinion la plus vraisemblable sur ce vase est qu'il avait été rapporté d'Orient par saint Louis, qui l'avait donné à la Sainte-Chapelle de Vincennes. Il y servait pour les baptêmes,

1250 ? et a été employé plusieurs fois pour ceux des enfants des rois et des princes du sang.

En 1832, il fut transporté au Louvre.

Fragment de crosse dorée et émaillée, du xiii° siècle. Musée du Louvre, Émaux, n° 33, comte de Laborde, p. 51.

Monstrance de la cathédrale de Reims, orfévrerie. Deux pl. in-4 en haut. Cahier (Charles) et Arthur Martin, t. I, pl. 21, 22, p. 117.

Vitrail représentant l'arbre de Jessé, de l'abbaye de Saint-Denis. Pl. in-8 en haut., lithogr. et color. Revue archéologique, 1844, pl. 22, à la page 755.

Fragment d'un coffret d'ivoire représentant un guerrier et une femme. Partie d'une pl. in-8 en haut., lith. Mémoires de la Société des antiquaires de Picardie, t. III, p. 381, atlas, pl. 2, n° 57.

Quatre fragments de peintures à fresque du château de Cindré, près de la Palisse (Allier), représentant des parties d'un tournois. Pl. in-4 en larg., lithogr. Bulletin des comités historiques, archéologie — beaux-arts, 1851, n° 3, à la page 75.

Fresques de la commanderie d'Artins, dans le Vendomois, représentant un vaisseau et deux cavaliers. Pl. lithogr., in-4 en haut. De Petigny, Histoire archéologique du Vendomois, pl. 28, p. 264.

Couronne de vermeil, en forme de reliquaire, donnée par le roi saint Louis IX, à l'église des Mathurins de Paris. Partie d'une pl. in-4 en larg. Millin, Antiquités nationales, t. III, n° xxxii, pl. 2 (cotée par erreur 3), n° 15.

Bourse brodée en lozanges, avec des armoiries, dont

les princes et seigneurs se servaient à l'époque des 1250 ?
croisades, conservée à Saint-Yved de Braine, des
manuscrits de M. de Gaignières. Pl. in-fol. en haut.
Montfaucon, t. II, pl. 31. = Miniature in-fol. en
haut. Recueil de tapisseries anciennes au département des estampes de la Bibliothèque impériale.

> Montfaucon pense que cette bourse peut avoir servi à Pierre de Dreux, dit Mauclerc, duc de Bretagne, enterré à Saint-Yved de Braine.

Escarcelle ou aumônière brodée en or et en soie, que l'on croit avoir appartenu à Thibaut IV dit le Grand et le Chansonnier comte de Champagne, conservée au trésor de la cathédrale de Troyes. Partie d'une pl. color., in-fol. en haut. Willemin, pl. 114.

Échiquier dressé en cristal de roche hyalin, coloré et monté en argent doré. La table, de 40 centimètres carrés, est entourée d'une bordure d'encadrement qui renferme des figures en bois de cèdre sculpté, cavaliers et fantassins simulant des tournois; sous les cases du parquet de l'échiquier sont des petits fleurons découpés en argent doré, dont le reflet se voit dans les tailles du cristal; le dessous et le pourtour sont couverts d'appliques en argent repoussé, d'une époque postérieure; les quatre supports des angles sont en cuivre doré et modernes. Au Musée de l'hôtel de Cluny, n° 1744.

> Cet échiquier, précieux par sa rareté et son origine, faisait partie des joyaux de la couronne, et il est inscrit dans l'inventaire imprimé en 1791 comme ayant été donné à saint Louis par le Vieux de la Montagne. Joinville cite ce fait dans la Vie de saint Louis.
>
> L'époque positive de la fabrication de ce remarquable échiquier, et son origine, peuvent être révoqués en doute; mais

1250 ? les renseignements susdits fournis par la tradition ne doivent pas être fort éloignés de la vérité.

Ce jeu d'échecs, soustrait du garde-meubles de la Couronne postérieurement à l'inventaire de 1791, fut remis, dans les premiers temps de la Restauration, au roi Louis XVIII. Il le garda et s'en servit. Mais une des pièces, la reine de couleur, ayant disparu, le roi, indigné de ce vol, donna à une personne de sa maison cet échiquier, qui depuis fut acquis par M. du Sommerard.

Il a été enfin compris dans l'achat de cette collection par le gouvernement.

Divers vitraux de l'abbaye de Saint-Denis. Partie d'une planche et pl. in-fol. max° color., en haut. Martin et Cahier, Monographie de la cathédrale de Bourges, pl. étude, 6, A à F, pl. étude, 7, A à I.

Trépied en bronze émaillé, destiné à servir de support, du XIII° siècle. Musée du Louvre, Émaux, n° 37, comte de Laborde, p. 53.

Petit vase en bronze qui peut avoir servi d'étalon pour les mesures du pays des environs de Calais. Partie d'une pl. in-4 en haut. Millin, Antiquités nationales, t. IV, n° L, pl. 5, n° 2 (le texte porte par erreur 3).

Différents instruments de musique du XIII° siècle, tirés des sculptures de Saint-Denis. Pl. in-fol. en haut. Beaunier et Rathier, pl. 132.

Une lyre du XII° siècle, d'après un bas-relief, à Saint-Denis. Partie d'une pl. in-fol. en haut. Beaunier et Rathier, pl. 87.

Fragments des vitraux de la Sainte-Chapelle de Paris. Pl. lithogr., in-fol. en larg., color. De Lasteyrie, Histoire de la peinture sur verre, pl. 27.

Rose d'ornement, vitrail de la cathédrale de Seez. Pl.

lithogr., in-fol. en haut., color. De Lasteyrie, His- 1250 ?
toire de la peinture sur verre, pl. 10.

Fresques de la salle capitulaire des Templiers à Metz, dans la citadelle. Pl. in-4 en larg., lithogr. Congrès archéologique de France, 1846, à la page 116.

Figure de Laurent, prêtre, fondateur de vitraux, vitrail de l'église de Saint-Pierre à Chartres. Partie d'une pl. lithogr., in-fol. en haut., color. De Lasteyrie, Histoire de la peinture sur verre, pl. 9, n° 2.

Tête avec de longues oreilles, vitrail de la Sainte-Chapelle de Paris. Partie d'une pl. in-fol. en larg., color. De Lasteyrie, Histoire de la peinture sur verre, pl. 32, n° 2.

Figure de Jean de Montpoignant, chevalier, sur sa tombe, dans le chapitre de l'abbaye de Saint-Ouen de Rouen. Dessin in-fol. en haut. Gaignières, t. I, 101.

Tombeau dans l'église de Saint-Pierre de Jumièges, nommé tombeau des Énervés, et que l'on a cru sans fondement être celui des deux premiers fils de Clovis II et de Bathilde sa femme. Pl. in-8 en haut. Séances publiques de la Société libre d'émulation de Rouen, 1824, pl. 2.

 Ce tombeau est un monument non expliqué du xiii^e siècle.

Tombeau des Énervés à Jumièges. Deux pl. in-8 en haut. Frontispice et pl. 4, Langlois, Essai sur les Énervés de Jumièges, en tête du volume et à la page 66.

Figure de Pierre de Roye placée sur sa tombe, dans le chœur de l'abbaye de Joyenval, près de Saint-Germain en Laye. Partie d'une pl. in-fol. en larg. Montfaucon, t. II, pl. 14, n° 2.

1250 ? Figure d'Érard de Trainel seigneur de Foissy, sur sa tombe, dans le chapitre de l'abbaye de Vauluisant. Dessin in-fol. en haut. Gaignières, t. 1, 92. = Partie d'une pl. in-fol. en larg. Montfaucon, t. II, pl. 34, n° 5.

Figure d'Agnès de La Queue, première femme d'Érard de Trainel seigneur de Foissy, sur sa tombe, dans le chapitre de l'abbaye de Vauluisant. Dessin in-fol. en haut. Gaignières, t. I, 93. = Partie d'une pl. in-fol. en larg. Montfaucon, t. II, pl. 34, n° 6. = Partie d'une pl. in-fol. en haut. Beaunier et Rathier, pl. 108, n° 5.

Tombeau qu'on dit être celui de Saint-Jean de Reome, en l'église de ce saint, c'est-à-dire de Moutier-Saint-Jean en Bourgogne. Pl. in-fol. en larg. Plancher, Histoire de Bourgogne, t. II, à la page 37.

> Plancher ne dit rien de ce tombeau, qui représente des personnages probablement sacrés.

Portail latéral de la cathédrale de Chartres, côté du nord, sur lequel sont sculptées les figures d'un comte de Chartres, de l'évêque Fulbert, de Pierre de Mauclère duc de Bretagne, et d'Alix sa femme. Pl. in-fol. m° en larg. Al. de Laborde, les Monuments de la France, pl. 156.

Deux figures sculptées au grand portail de la cathédrale de Chartres, xiii° siècle. Pl. in-4 en haut. Dibdin, A. Bibliographical — tour, t. II, à la page 494.

Deux bas-reliefs isolés du flanc nord de la cathédrale de Paris. Partie d'une pl. lithogr., in-fol. en haut. Du Sommerard, les Arts au moyen âge, album, 5° série, pl. 33, n° 3.

Six bas-reliefs pendentifs du portail occidental de Notre-Dame de Paris. Partie d'une pl. lithogr., in-fol. en haut. Du Sommerard, les Arts au moyen âge, album, 5ᵉ série, pl. 33, n° 1.

1250 ?

Piscine de la Sainte-Chapelle de Paris. Pl. in-8 en haut. Revue archéologique, 1848, pl. 97, p. 368.

Portail de l'église de Saint-Loup de Naud. Pl. in-fol. en haut. Fichot, les Monuments de Seine-et-Marne, livrais. 13 et 14.

Stalles du chœur de la cathédrale de Poitiers, représentant divers symboles ou figures. Pl. lithogr., in-4 en larg. Auber, Histoire de la cathédrale de Poitiers, pl. 11, t. II, frontispice.

<small>Ces stalles sont des plus anciennes qui existent en France.</small>

Modillons sculptés de la cathédrale de Poitiers, représentant divers symboles ou figures. Pl. lithogr., in-8 en larg. Auber, Histoire de la cathédrale de Poitiers, pl. 8, au bas : Mémoires de la Société des antiquaires de l'Ouest, 1848.

Sceau et contre-sceau de Henry comte de Vianden, dans le duché de Luxembourg. Partie d'une pl. in-fol. en haut. Wree, la Généalogie des comtes de Flandre, p. 29, preuves, p. 215.

Contre-sceau et monnaie de Courtray. Partie d'une pl. in-8 en haut. Revue de la numismatique belge, C. Piot, t. IV, pl. 3, nᵒˢ 14, 15, p. 15.

Sceau d'Emme de Laval, seconde femme de Mathieu II du nom, dit *le Grand*, seigneur de Montmorency. Partie d'une pl. in-fol. en haut. Wree, la Généalogie des comtes de Flandre, p. 10 *a*, preuves, p. 57.

1250 ? Sceau et contre-sceau de Marguerite de Courtenay, femme en secondes noces de Henry comte de Vianden, dans le duché de Luxembourg. Partie d'une pl. in-fol. en haut. Wree, la Généalogie des comtes de Flandre, p. 29, preuves, p. 215.

Sceau de Humbert V sire de Beaujeu, connétable de France. Partie d'une pl. in-fol. en haut. Trésor de numismatique et de glyptique, Sceaux des communes, communautés, évêques, abbés et barons, pl. 15, n° 10.

Sceau d'Alix de Chacenay, en Champagne. Petite pl. grav. sur bois. Société de Sphragistique, L. Coutant, t. II, p. 106, dans le texte.

Deux sceaux gravés à Metz, sur lesquels sont représentés des Juifs. Deux pl. in-8 en haut., lithogr. Mémoires de l'Académie royale de Metz, 1842-1843, à la page 244.

Deux sceaux du XIII° siècle, inconnus, dessinés en Bretagne. Partie d'une pl. in-fol. en haut. Beaunier et Rathier, pl. 98, n°s 3, 4.

Deux sceaux de la cité et du bourg de Périgueux, après leur réunion, en 1250. Partie d'une pl. in-fol. en haut. Trésor de numismatique et de glyptique, Sceaux des communes, communautés, évêques, abbés et barons, pl. 23, n°s 4, 5.

Sceau de Béatrix de Montferrat, femme de Guignes, dit Guignes-André, douzième dauphin de Viennois. Partie d'une pl. in-fol. en haut. Histoire de Dauphiné (Valbonnais), t. I, pl. 1, n°s 2, 3.

Sceaux de Lambert, Gerar Ademar, Mabille son épouse,

et Boniface de Castellane, vicomtes de Marseille, sans désignations précises. Pl. in-fol. en haut., grav. sur bois. Ruffi, Histoire de la ville de Marseille, t. I, à la page 83, dans le texte. 1250 ?

Sceaux de Boniface de Castellane et d'Agnès de Spada, père et mère de Boniface de Castellane ou de Riez, seigneur se prétendant souverain de Castellane. Pl. in-4 en larg. Ruffi, Histoire des comtes de Provence, p. 86, dans le texte.

Sceau d'Aliette d'Ancezune, fille de Rambaud d'Ancezune et de Mirabelle de Brion, famille de Provence. Petite pl. grav. sur bois. Revue archéologique, 1845, à la page 656, dans le texte.

Deux monnaies du comté de Fauquembergues, près de Saint-Omer. Partie d'une pl. lithogr., in-8 en haut. Hermand, Histoire monétaire de la province d'Artois, pl. 9, n[os] 99-100.

Quatre monnaies seigneuriales de la ville de Béthune. Partie d'une pl. lithogr., in-8 en haut. Revue numismatique, 1842, L. Dancoisne, pl. 8, n[os] 4 à 7, p. 189.

Monnaie de Bourbourg (Nord). Petite pl. grav. sur bois. Bulletin de la commission historique du département du Nord, t. IV, 1851, p. 93, dans le texte.

Deux monnaies d'un évêque de Toul, incertain. Partie d'une pl. in-fol. en haut., lithogr. Mémoires de la Société royale des antiquaires de France, t. XII; nouvelle série, t. II, pl. 6, n[os] 4, 5, à la page 235.

Monnaie frappée dans le Maine, probablement à l'épo-

1250? que du règne de saint Louis. Partie d'une pl. in-4 en haut. Hucher, Essai sur les monnaies frappées dans le Maine, pl. 3, n° 21, p. 37.

Monnaie du Maine. Partie d'une pl. in-8 en haut. Revue numismatique, 1846, Hucher, pl. 10, n° 10, p. 176.

Dix monnaies anonymes du Perche. Pl. in-8 en haut. Revue numismatique, 1845, E. Cartier, pl. 17, n°s 1 à 10, p. 305, 306.

Monnaie anonyme du Perche. Partie d'une pl. in-8 en haut. Revue numismatique, 1846, E. Cartier, pl. 9, n° 8, p. 131.

<small>Dans le texte, n° 10 par erreur. Cette monnaie déjà publiée, idem, 1845, pl. 17, n° 9, article précédent.</small>

Monnaie anonyme de Chartres. Partie d'une pl. in-8 en haut. Revue numismatique, 1844, E. Cartier, pl. 13, n° 7, p. 424.

Monnaie incertaine de Romorantin. Partie d'une pl. in-8 en haut. Idem, 1849, E. Cartier, pl. 8, n° 8, p. 288.

Monnaie anonyme de Blois. Partie d'une pl. in-8 en haut. Idem, 1844, E. Cartier, pl. 13, n° 12, p. 425.

Monnaie incertaine d'un comte de Blois et de Chartres, frappée à Romorantin. Partie d'une pl. in-8 en haut. Idem, 1845, E. Cartier, pl. 20, 1re partie, n° 3, p. 378.

Monnaie incertaine d'un comte de Blois et de Chartres, frappée à Romorantin. Partie d'une pl. in-8 en haut. Idem, 1846, E. Cartier, pl. 2, n° 17, p. 50 (dans le texte, n° 15 par erreur).

Sept méreaux ou jetons relatifs à des constructions à 1250?
Bourges. Parties de trois pl. in-4 en haut. Pierquin
de Gembloux, Histoire monétaire et philologique
du Berry, pl. 4, n^{os} 17, 18, pl. 5, n^{os} 1, 2, 3, 4,
pl. 7, n° 8.

Monnaie de Saint-Aignan, du milieu du XIII^{e} siècle.
Partie d'une pl. in-8 en haut. Cartier, Recherches
sur les monnaies au type chartrain, pl. 11, 1^{re} par-
tie, n° 8.

Monnaie incertaine de Saint-Aignan. Partie d'une pl.
in-8 en haut. Revue numismatique, 1845, E. Car-
tier, pl. 19, 1^{re} partie, n° 8, p. 368, 369.

Trois monnaies incertaines des seigneurs de Château-
roux. Partie d'une pl. lithogr., in-8 en haut. Idem,
1841, E. Cartier, pl. 15, n^{os} 10, 11, 12, p. 283.

Trois monnaies des seigneurs de Mauléon. Petites pl.
grav. sur bois. Mémoires de la Société des antiquaires
de l'Ouest, Lecointre-Dupont, 1840, p. 210, 211,
dans le texte.

Monnaie d'Angoulême en imitation des deniers de Louis
le Débonnaire. Partie d'une pl. lithogr., in-8 en
haut. Revue numismatique, 1841, comte A. de
Gourgue, pl. 11, n° 11, p. 197.

Deux monnaies d'Auvergne, dont l'une est d'Alphonse
frère de saint Louis. Partie d'une pl. lithogr., in-8
en haut. Idem, 1841, E. Cartier, pl. 14, n^{os} 9, 10,
p. 279.

Monnaie de la ville de Vienne en Dauphiné. Partie
d'une pl. in-8 en haut. Idem, 1847, E. Cartier,
pl. 6, n° 12, p. 148.

1250 ? Monnaie d'un évêque de Die. Partie d'une pl. in-4 en haut. Papon, Histoire générale de Provence, t. II, pl. 7, n° 7.

Deux monnaies d'Eberhardt, évêque de Die en Dauphiné. Partie d'une pl. in-8 en haut. Mader, t. V, n° 9, p. 19.

> Tobiesen Duby a publié une seule monnaie d'évêque de Die incertain, qui est placée à 1200? (p. 218).

Monnaie de Bordeaux. Partie d'une pl. lithogr., in-8 en haut. Revue numismatique, 1841, comte A. de Gourgue, pl. 11, n° 8, p. 201.

1251.

Mars 8. Sceau d'Alix, duchesse de Bourgogne, à un acte de 1223. Pl. de la grandeur de l'original, grav. sur bois. Nouveau Traité de diplomatique, t. IV, p. 253.

1251. Deux sceaux et un contre-sceau de Guillaume de Dampierre; fils de Guillaume seigneur de Dampierre et de Marguerite de Constantinople, XXI° comte de Flandre, avec sa mère. Petites pl. Wree, Sigilla comitum Flandriæ, p. 37, 38, dans le texte.

Sceau de Marie comtesse de Ponthieu, fille unique et héritière de Guillaume III comte de Ponthieu, femme en premières noces de Simon de Dammartin. Partie d'une pl. in-fol. en haut. Trésor de numismatique et de glyptique, Sceaux des grands feudataires de la couronne de France, pl. 26, n° 6.

> Marie de Ponthieu apporta ce comté à Simon de Dammartin. Il mourut le 21 septembre 1241, et Marie épousa en secondes noces Mathieu de Montmorency, seigneur d'Attichi. Elle devint veuve une seconde fois, et mourut en 1251.

LOUIS IX.

Ornements de solives d'une maison à Caudebec, construite en 1251, représentant un homme, une femme et deux enfants. Pl. in-4 en larg., color. Comte de Viel Castel, n° 195, texte. 1251.

Sceau de Mathieu II, duc de Lorraine. Partie d'une pl. in-fol. en haut. Calmet, Histoire de Lorraine, t. II, pl. 2, n° 12.

Treize monnaies du même. Partie d'une pl. in-4 en haut., lithogr. De Saulcy, Recherches sur les monnaies des ducs héréditaires de Lorraine, pl. 2, nos 1 à 13.

Figure à genoux de Jeanne de Bologne, comtesse de Clermont et d'Aumale, fille de Philipes, comte de Clermont, femme de Gaucher de Chastillon, seigneur de Monjay, sur un vitrail de l'église de Notre-Dame de Chartres. Dessin color., in-fol. en haut. Gaignières, t. I, 77. = Partie d'une pl. in-fol. en larg. Montfaucon, t. II, pl. 14, n° 6. = Partie d'une pl. color., in-fol. en haut. Willemin, pl. 107. 1251 ?

1252.

Deux monnaies de Roger d'Ostenge ou de Marcey, cinquantième évêque de Toul. Partie d'une pl. in-4 en haut. Robert, Recherches sur les monnaies des évêques de Toul, pl. 5, nos 2, 3. Janvier 1.

Figure de Ferdinand III, roi de Castille, à cheval et armé, sur un vitrail de l'église de Notre-Dame de Chartres. Dessin color., in-fol. en haut. Gaignières, t. I, 89. = Partie d'une pl. in-fol. en haut. Montfaucon, t. II, pl. 29, n° 2. = Partie d'une pl. in-fol. en haut. Willemin, pl. 97. Mai 30.

1252.
Décembre 1.
Tombeau de la reine Blanche, mère de saint Louis IX, à l'abbaye de Maubuisson. Pl. in-8 en haut. Al. Lenoir, Musée des monuments français, t. V, pl. 211, n° 431. = Pl. in-8 en haut. Al. Lenoir, Histoire des arts en France, pl. 47.

Figure de Blanche de Castille, femme de Louis VIII, vitrail de l'abbaye de Maubuisson. Dessin colorié. = Une autre petite figure de la même. Dessin, Gaignières, t. I, 51.

> Ces deux dessins, qui sont portés dans la table du Recueil de Gaignières, donnée dans la Bibliothèque historique de Le Long, manquent à ce Recueil; le feuillet n° 51 existe sans dessins. Ils sont remplacés par une note portant qu'il n'y avait point de portrait de Blanche de Castille sur les vitraux de l'abbaye de Maubuisson, et que le dessinateur, auteur de ces deux dessins, avait sans doute adapté le coloris de vitraux à la figure de Blanche de Castille, prise partie sur son tombeau, partie sur un sceau.
>
> La table du Recueil de Gaignières ajoute, au reste, pour cette vitre : (que l'on ne voit plus.)

Figure de Blanche de Castille, femme de Louis VIII, sur un vitrail de l'église de Maubuisson. — Figure de la même. On ignore d'où M. de Gaignières l'a tirée. Partie d'une pl. in-fol. en larg. Montfaucon, t. II, pl. 17, n°s 2, 3. = Partie d'une pl. in-fol. magno en haut. Al. Lenoir, Monuments des arts libéraux, etc., pl. 27, p. 35.

> Voir l'article précédent.

Bassin en cuivre émaillé, représentant des personnages dont l'un paraît être la reine Blanche, mère de saint Louis, trouvé près de Soissons, au cabinet des antiques de la Bibliothèque royale. Pl. in-4 carrée. Al. Lenoir, Musée des monuments français, t. VII,

pl. 239. = Pl. in-fol. carrée. Al. Lenoir, Histoire des arts en France, pl. 41. = Pl. in-12 en haut. Thibault IV, les poésies du roy de Navarre, t. I, pl. 2.

1252.
Décembre 1.

Reliquaire représentant une reine à genoux devant une image de la sainte Vierge, que l'on croit être la reine Blanche, à la sacristie de l'église collégiale de Vernon. Partie d'une pl. in-4 en larg. Millin, Antiquités nationales, t. III, n° xxvi, pl. 4, n° 3.

<small>Le texte porte par erreur pl. 3.</small>

Boîte à miroir en ivoire sculpté représentant, suivant la tradition, le roi saint Louis et la reine Blanche de Castille sa mère, provenant du trésor de l'abbaye de Saint-Denis. Au musée de l'hôtel de Cluny, n° 401.

Figure sculptée au pignon du tombeau de Nantilde, à Saint-Denis, désignée, sans aucune preuve, comme représentant la reine Blanche de Castille. Plâtre de cette figure. Musée de Versailles, n° 1251.

Sceau et contre-sceau de Blanche de Castille, femme de Louis VIII. Partie d'une pl. in-fol. en haut. Wree, la Généalogie des comtes de Flandre, p. 15 *b*, Preuves, p. 85.

Sceau et contre-sceau de la même. Partie d'une pl. in-fol. en haut. Idem, p. 39 *b*, Preuves, p. 261.

Monnaie de la même, entourée de diverses figures. Pl. in-8 en larg. Du Fresne Du Cange, Histoire de saint Louis, partie II, vignette des Observations sur l'histoire du roy S. Louis, p. 365.

<small>Je ne trouve pas mention dans le texte de cette monnaie, qui est peut-être imaginaire.</small>

1252. Monnaie de la même. Partie d'une pl. in-12 en larg.
Décembre 1. J. Harduini Opera selecta, p. 906, dans le texte.

1252. Sceaux de Théobalde, seigneur de Neufchâteau, et d'É-
tienne, curé de Châtillon en Bourgogne. Planche de
la grandeur des originaux, grav. sur bois. Pérard,
Recueil de plusieurs pièces curieuses servant à l'his-
toire de Bourgogne, p. 472, dans le texte. = Planche
de la grandeur de l'original, grav. sur bois. Nouveau
traité de diplomatique, t. IV, p. 342.

Monnaie de Henri II, sieur de Sully (Sculy), avec le
titre de sire de Mehun, comme tuteur de sa belle-
fille Amicie de Courtenay, qui possédait le fief de
Mehun. Partie d'une pl. in-4 en haut. Poey d'Avant,
pl. 25, n° 10, p. 455.

1252 ? Monnaie que l'on peut attribuer à Richard, vicomte
de Beaumont et de Sainte-Susanne, premier mari de
Mahaut, comtesse de Chartres, frappée dans cette
ville. Partie d'une pl. in-4 en haut. Tobiesen Duby,
Monnoies des barons, pl. 78, n° 11.

1253.

Janvier 10. Sceau de Henri Ier, roi de Chypre, fils de Hugues Ier, à
un acte de l'an 1247. Partie d'une pl. lithogr. in-4
en haut. Buchon, Recherches — quatrième croisade,
pl. 7, n° 3, p. 397. = Idem, Nouvelles recherches,
Atlas, pl. 28, n° 3.

Cinq monnaies du même. Partie d'une pl. in-4 en haut.
De Saulcy, Numismatique des croisades, pl. 10,
nos 3 à 7, p. 101.

Juillet 10. Sceau et contre-sceau de Thibaut VIe du nom, comte
de Champagne et de Brie, depuis roi de Navarre.

Partie d'une pl. in-fol. en haut. Wree, la Généalogie des comtes de Flandre, p. 50 c, Preuves, p. 315.

1253.
Juillet 10.

Sceau et contre-sceau du même. Partie d'une pl. in-fol. en haut. Trésor de numismatique et de glyptique, Sceaux des grands feudataires de la couronne de France, pl. 19, n° 2.

Sceau et contre-sceau du même. Partie d'une pl. in-fol. en haut. Idem, pl. 19, n° 3.

<small>Ces sceaux étaient spécialement destinés à être appendus aux chartes données aux marchands qui se rendaient aux foires.</small>

Deux sceaux et contre-sceaux du même. Partie d'une pl. lithogr. in-fol. en larg. Arnaud, Voyage — dans le département de l'Aube, planche non numérotée.

<small>Le texte ne fait pas mention de ces sceaux.</small>

Monnaie du même. Partie d'une pl. in-8 en haut. Revue numismatique, 1847, A. Barthélemy, pl. 8, n° 4, p. 188.

Aumônière du même, dans le trésor de Saint-Étienne de Troyes. Partie d'une pl. lithogr. in-fol. en haut. Arnaud, Voyage — dans le département de l'Aube, pl. 5, p. 36.

Figure de Hugues d'Acé, sur sa tombe au milieu du chapitre de l'abbaye de Champagne au Maine. Dessin in-fol. en haut. Gaignières, t. I, 91.

1253.

Monnaie de Robert de Dreux, époux de Clémence, vicomte de Châteaudun. Partie d'une pl. in-8 en haut. Revue numismatique, 1845, E. Cartier, pl. 16, n° 15, p. 299.

Scel de Pierre de Bourgogne, archidiacre de Vendôme.

1253. Partie d'une pl. in-8 en haut. De Santeul, le Trésor de Notre-Dame de Chartres, pl. 10, n° 24.

Sceau de Marguerite, dame de Brancion, à un acte de cette année. Partie d'une pl. in-fol. en haut. Plancher, Histoire de Bourgogne, t. II, à la page 524, 1^{re} planche.

Sceau de la même. Planche de la grandeur de l'original, grav. sur bois. Nouveau traité de diplomatique, t. IV, p. 253.

Sceau de la même, à un acte de 1235?. Partie d'une pl. in-fol. en haut. Beaunier et Rathier, pl. 131.

1254.

Figure de Marguerite Deles, femme de Michel Papelart, bourgeois de Chaalons, sur sa tombe près celle de son mari, dans le chapitre des Cordeliers de Chaalons. Dessin in-fol. en haut. Gaignières, t. I, 116. = Dessin gr. in-8. Recueil Gaignières à Oxford, t. XIII, f. 58. = Partie d'une pl. in-fol. en haut. Beaunier et Rathier, pl. 108, n° 8.

Michel Papelart mourut le 12 septembre 1258.

Épée rapportée par le roi S. Louis de son premier voyage de la Terre Sainte, du trésor de l'église de l'abbaïe de S. Denis. *N. Guérard sculp*. Partie d'une pl. in-fol. en larg. Félibien, Histoire de l'abbaye royale de S. Denys, pl. 3, M.

Sceau de Durand, évêque d'Alby. Partie d'une pl. in-fol. en haut. Trésor de numismatique et de glyptique, Sceaux des communes, communautés, évêques, abbés et barons, pl. 20, n° 10.

1255.

Pierre tombale de Geoffroy de Loudun, évêque du Mans, dans l'église de Sillé, département de la Sarthe. Pl. in-4 en haut. De Caumont, Bulletin monumental, t. XVI, à la page 346. E. Hucher. = Pl. in-8 en haut. grav. sur bois. Hucher, Études sur l'histoire et les monuments du département de la Sarthe, à la page 188, dans le texte. — Août 3.

> Geoffroy de Loudun passait pour avoir sculpté une partie des ornements de l'église de Sillé (Sarthe).
>
> L'inscription indique l'année 1255 comme celle de la mort de Geoffroy de Loudun, ce qui est exact. Mais M. Hucher met en doute l'authenticité de cette partie des inscriptions de la pierre tombale.

Contre-scel du même, aux archives du royaume, n° 3201 bis. Petite pl. grav. sur bois. Hucher, Essai sur les monnaies frappées dans le Maine, p. 24, dans le texte.

> L'auteur a confondu cet évêque avec Geoffroy I^{er} de Laval, mort en 1234.

Sceau de Guillaume Arnaldi (Arnaud), évêque de Carcassonne. Partie d'une pl. in-fol. en haut. Trésor de numismatique et de glyptique, Sceaux des communes, communautés, évêques, abbés et barons, pl. 20, n° 8. — Septembre 4.

Sceau de l'abbaye de Saint-Germain des Prés de Paris, à une charte de 1255. Partie d'une pl. in-fol. en haut. Idem, pl. 1, n° 3. — 1255.

Monnaie que l'on peut attribuer à Pierre III de Cuisi, évêque de Meaux. Partie d'une pl. in-4 en haut. Tobiesen Duby, Monnoies des barons, pl. 11, n° 9.

1255. Sceau de l'église de Saint-Maurice de Tours, à une charte de 1255. Partie d'une pl. in-fol. en haut. Trésor de numismatique et de glyptique, Sceaux des communes, communautés, évêques, abbés et barons, pl. 17, n° 3.

Sceau de la commune de Clermont en Auvergne, à une charte de 1255. Partie d'une pl. in-fol. en haut. Idem, pl. 19, n° 4.

1256.

Avril 11. Sceau de Marguerite, reine de Navarre et comtesse palatine de Champagne. Partie d'une pl. lithogr. in-fol. en larg. Arnaud, Voyage — dans le département de l'Aube, planche non numérotée.

<small>Le texte ne fait pas mention de ce sceau.</small>

Juin 1. Tombeau de Jean II de la Cour d'Aubergenville, évêque d'Évreux, en cuivre jaune, devant la chapelle de S. Augustin, S. Estienne, S. Laurent et S. Vincent, fondée par lui, dans l'église cathédrale de N. D. d'Évreux. Dessin in-8. Recueil Gaignières à Oxford, t. V, f. 72.

1256. Sceau et contre-sceau de Guy de Laval, fils du connestable Mathieu II de Montmorency. Pl. in-8 en haut. Duchesne, Histoire généalogique de la maison de Montmorency, p. 26, dans le texte.

Sceau et contre-sceau d'Emme de Laval, femme 1° de Robert III, comte d'Alençon; 2° de Mathieu II de Montmorency, dit le Grand, connétable de France; 3° de Jean de Choisy, baron de Tocy, sire de Puysaye. Pl. in-8 en haut. Du Chesne, idem, p. 20, dans le texte.

Sceau de la même, à une charte de 1256. Partie d'une pl. in-fol. en haut. Trésor de numismatique et de glyptique, Sceaux des communes, communautés, évêques, abbés et barons, pl. 18, n° 3. 1256.

Sceaux de Jehan, sire de Joinuille, senechaux de Champeigne, et de Robers, sires de Sailley. Pl. de la grandeur de l'original, grav. sur bois. Pérard, Recueil de plusieurs pièces curieuses servant à l'histoire de Bourgogne, p. 485, dans le texte.

Sceau du même. Petite pl. en haut. Du Fresne du Cange, Histoire de saint Louis, partie IIe, Généalogie de la maison de Joinville, vignette du titre.

Sceau de Pierre Ier de Lamballe, archevêque de Tours. Partie d'une pl. in-fol. en haut. Trésor de numismatique et de glyptique, Sceaux des communes, communautés, évêques, abbés et barons, pl. 17, n° 1.

Monnaie de Hugues Ier, seigneur de Brosse, Huriel Boussac et Sainte-Sévère, frappée dans cette dernière ville en Berry. Partie d'une pl. in-4 en haut. Poey d'Avant, pl. 25, n° 9, p. 454.

Sceau de Philippe Ier, archevêque d'Aix. Partie d'une pl. in-fol. en haut. Trésor de numismatique et de glyptique, Sceaux des communes, communautés, évêques, abbés et barons, pl. 21, n° 5.

Sceau d'André Ier, évêque de Saint-Brieuc. Partie d'une pl. in-8 en haut. Geslin de Bourgogne, etc., Anciens évêchés de Bretagne, t. I, pl. 2, n° 9. 1256 ?

1257.

Trois sceaux et deux contre-sceaux de Jean d'Avesnes, comte de Haynaut. Parties de deux pl. in-fol. en Janvier 9.

1257.
Janvier 9.

haut. Wree, la Généalogie des comtes de Flandre, p. 53 *b*, *c*, et 54 *a*, Preuves, p. 339.

Sceau du même. Partie d'une pl. in-fol. en haut. Trésor de numismatique et de glyptique, Sceaux des grands feudataires de la couronne de France, pl. 8, n° 5.

> Jean d'Avesnes était fils de la comtesse de Flandre et de Hainaut, Marguerite, et de Bouchard d'Avesne ; ce mariage fut déclaré nul par les papes Honoré VIII et Grégoire IX. Louis IX fixa cependant, en 1246, qu'après la mort de sa mère Jean d'Avesne serait mis en possession des comtés de Hainaut et de Valenciennes ; le pape reconnut en 1258 la légitimité de sa naissance, mais il mourut avant la comtesse Marguerite.

Mai 17.

Sceau d'Armand I^{er} de Polignac, évêque du Puy en Velay. Partie d'une pl. in-fol. en haut. Trésor de numismatique et de glyptique, Sceaux des communes, communautés, évêques, abbés et barons, pl. 20, n° 5.

1257.

Médaillons sculptés sur les parois du petit portail dit de Saint-Étienne de la cathédrale de Paris, partie méridionale de l'église. Deux pl. lithogr. in-fol. maximo en haut. Du Sommerard, les Arts au moyen âge, album, 5^e série, pl. 29, 30.

Monnaie de Jacques de Château-Gonthier, comte du Perche. Petite pl. grav. sur bois. Revue numismatique, 1843, Lecointre-Dupont, p. 34, dans le texte.

Tombeau d'Isabelle de Courtenay, seconde femme de Jean de Châlons l'antique à Pl. in-8 lithogr. en haut. Clerc, Essai sur l'histoire de la Franche-Comté, t. I, à la page 449.

Itinéraire archéologique de Paris, par M. F. de Guilhermy. Paris, Bance, 1855, in-2, fig. Ce volume contient : 1257?

Figure représentant un groupe sculpté dans la voussure, à la porte rouge de l'église de Notre-Dame de Paris. Au milieu sont le Christ et la sainte Vierge assis; sur les côtés, on voit le roi saint Louis et la reine Marguerite de Provence à genoux. Petite pl. grav. sur bois, à la page 95.

<small>Cet ouvrage contient d'autres planches sans intérêt historique figuré.</small>

Monnaie que l'on peut attribuer à Hervé III, comte de Nevers et de Douzy, frappée à Saint-Aignan. Partie d'une pl. lithogr. in-8 en haut. Revue numismatique, 1841, E. Cartier, pl. 15, n° 13, p. 283.

Stalles de la cathédrale de Poitiers. Pl. lithogr. in-fol. en larg. Mémoires de la Société des antiquaires de l'Ouest, l'abbé Auber, 1849, pl. 11, p. 30 et suiv.

1258.

Figure de Michel Papelart Deles, bourgeois de Chaalons, sur sa tombe au milieu du chapitre des cordeliers de Chaalons en Champagne. Dessin in-fol. en haut. Gaignières, t. I, 115. = Dessin gr. in-8. Recueil Gaignières, à Oxford, t. XIII, f. 59. = Partie d'une pl. in-fol. en haut. Beaunier et Rathier, pl. 108, n° 10. Septemb. 12.

<small>Marguerite sa femme mourut en 1254.</small>

Sceau et contre-sceau de Jean III de Baux ou de Baussan, archevêque d'Arles, troisième ou cinquième du nom. Partie d'une pl. in-fol. en haut. Trésor de numismatique et de glyptique, Sceaux des communes, Novemb. 23.

1258. communautés, évêques, abbés et barons, pl. 21, n° 1.

Sceau de Jaque de Pomar, bailly de Dijon, à un acte de cette année. Partie d'une pl. in-fol. en haut. Plancher, Histoire de Bourgogne, t. II, à la page 524, 1re planche.

Sceau de Guillaume de Marigny, chevalier, à un acte de cette année. Partie d'une pl. in-fol. en haut. Plancher, Histoire de Bourgogne, t. II, à la page 524, 1re planche.

1259.

Juin. Figure de Rikaus, fille de Thomas Durboise, chevalier, seigneur de Claroy, femme d'Oudart Havart Chevalier, sur sa tombe auprès de son mari, dans l'abbaye d'Orcamp. Dessin in-fol. en haut. Gaignières, t. I, 104. = Partie d'une pl. in-fol. en larg. Beaunier et Rathier, pl. 129.

1259. Chronique de France jusqu'à l'an 1259. Manuscrit du xiiie siècle, deuxième tiers, in-.... Bibliothèque des ducs de Bourgogne, n° 14563. Marchal, t. I, p. 292, Ce volume contient :

Des miniatures.

Deux portraits de Mathieu Paris, auteur d'une Histoire d'Angleterre, mort en 1259, dont l'un est tiré d'un manuscrit du temps de la bibliothèque royale de Londres, 14 c. vii. Pl. in-4 en haut. Strutt, A compleat wiew, etc., 1775, t. I, pl. 35.

<small>On croit que l'un de ces portraits a été fait par Mathieu Paris lui-même.

Voir à l'année 1250, p. 321.</small>

Deux sceaux de Thomas de Savoie, comte de Flandre, 1259. fils de Thomas III, comte de Flandre, mari de Jeanne, comtesse de Flandre, veuve de Ferdinand, prince de Portugal; devenu veuf le 5 décembre 1244, sans enfants, il se retira en Savoie. Partie d'une pl. in-fol. en haut. Trésor de numismatique et de glyptique, Sceaux des grands feudataires de la couronne de France, pl. 27, n° 3.

Deux sceaux et un contre sceau de Jean Ier du nom, seigneur de Dampierre. Partie d'une pl. in-fol. en haut. Wree, la Généalogie des comtes de Flandre, p. 94 *a*, *b*, Preuves, 2, p. 157.

Sceau des maires et échevins de Noyon, à une charte de 1259. Partie d'une pl. in-fol. en haut. Trésor de numismatique et de glyptique, Sceaux des communes, communautés, évêques, abbés et barons, pl. 2, n° 15.

Sceau de l'officialité de Paris. Pl. grav. sur bois. Société de sphragistique, L. J. Guenebault, t. III, p. 211, dans le texte.

Sceau de Philippe de Nanteul, IIe du nom. Partie d'une pl. in-fol. en haut. Trésor de numismatique et de glyptique, Sceaux des communes, communautés, évêques, abbés et barons, pl. 3, n° 6.

Sceau et contre-sceau de Laurette ou Laure de Lorraine, femme en premières noces de Jean Ier du nom, seigneur de Dampierre. Partie d'une pl. in-fol. en haut. Wree, la Généalogie des comtes de Flandre, p. 94 *b*, Preuves, 2, p. 157.

Sceau de la même, à une charte de 1256. Partie d'une pl. in-fol. en haut. Trésor de numismatique et de

1259. glyptique, Sceaux des communes, communautés, évêques, abbés et barons, pl. 7, n° 7.

Tombe de Clémence, vicomtesse de Chasteaudun, femme de Robert de Dreux, seigneur de Beu, en pierre plate, dans le chœur de l'église de l'abbaye de S. Jued de Braine. Dessin in-fol. Recueil Gaignières à Oxford, t. I, f. 87.

<small>Elle mourut avant la Chandeleur 1259.</small>

Sceau de Galburge de Meuillon, demoiselle, où elle est représentée armée et à cheval, à un acte de 1259. Planche de la grandeur de l'original, grav. sur bois. Nouveau Traité de diplomatique, t. IV, p. 252.

1259 ? Quatre monnaies de Raoul de Clermont, seigneur de Néelle, époux d'Alix de Dreux, et vicomte de Châteaudun. Partie d'une pl. in-8 en haut. Revue numismatique, 1845, E. Cartier, pl. 16, n°s 16 à 19, p. 301, 302.

1260.

Avril. Tombeau d'Ydes de Rosny, noble dame, aux Cordeliers de Mantes. Partie d'une pl. in-4 en haut. Millin, Antiquités nationales, t. III, n° xxiv, pl. 1, n° 6.

Août 4. Statue tombale, en cuivre émaillé, de Guillaume II Roland, cinquantième évêque du Mans, autrefois dans l'église de l'abbaye de Champagne. Pl. in-8 en haut. Hucher, Études sur l'histoire et les monuments du département de la Sarthe, à la page 206 bis.

Octobre 24. Figure de Jacques de Lorraine, fils de Ferry II duc de Lorraine, évêque de Metz, en relief sur son tombeau, dans la cathédrale de Metz, et son cercueil. Deux petites pl. grav. sur bois. Begin, Histoire —

de la cathédrale de Metz, vol. Ier, p. 75, dans le texte, p. 203 idem. = Petite pl. grav. sur bois. Begin, Metz depuis dix-huit siècles, t. III, p. 173, dans le texte.

1260.
Octobre 24.

Neuf monnaies du même. Partie d'une pl. in-fol. en larg. lithogr. De Saulcy, Recherches sur les monnaies des évêques de Metz, pl. 2, n°s 52 à 60.

Douze monnaies du même. Partie d'une pl. lithogr. in-fol. en larg. De Saulcy, Supplément aux recherches, idem, pl. 3, n°s 118 à 129.

Monnaie du même. Petite pl. grav. sur bois. Begin, Metz depuis dix-huit siècles, t. III, p. 254, dans le texte.

Monnaie du même. Partie d'une pl. lithogr. in-fol. en haut. Mémoires de la Société royale des antiquaires de France, t. XII, nouvelle série, t. II, pl. 6, n° 2, à la page 235.

Figure de Louis, fils aîné de saint Louis IX, né le 21 septembre 1243, mort à Paris, en 1260, sur son tombeau en pierre et en cuivre émaillé, à main droite du grand autel de l'église de l'abbaye de Royaumont. Dessin in-fol. en haut. Gaignières, t. I, 70. = Partie d'une pl. in-fol. en larg. Montfaucon, t. II, pl. 27, n° 2. = Partie d'une pl. in-4 en haut. Millin, Antiquités nationales, t. II, XI, pl. 3, n°s 1 et 2, p. 8, 9. = Pl. in-8 en larg. Al. Lenoir, Musée des monuments français, t. I, pl. 30, n° 22. = Partie d'une pl. in-8 en haut. Idem, t. I, pl. 31, n° 21, p. 190. = Partie d'une pl. in-fol. en haut. Beaunier et Rathier, pl. 123. =Partie d'une pl. in-4 en haut. Annales archéolo-

1260.

1260. giques, baron de Guilhermy, t. VII, aux pages 198 et 267. = Pl. in-8 en larg. Guilhermy, Monographie — de Saint-Denis, à la page 240.

 Lors de la dispersion des tombes royales en 1792-94, celle-ci fut portée au musée des Monuments français, ainsi que celle de Jean de France, troisième fils de saint Louis, qui avait été aussi enlevée de Royaumont. Elle était fort endommagée et ne fut pas exposée dans le musée. Celle de Jean y fut seule placée.

 En 1816, ces deux tombes furent transportées à Saint-Denis, où elles sont maintenant.

 Quelques-uns des auteurs qui ont parlé de ces tombeaux ont commis des erreurs. Millin attribue d'abord celui-ci à Philippe d'Artois, mort en 1291. Voir à cette date.

 Voir l'article de Jean, troisième fils de saint Louis, mort le 10 mars 1247.

Figure du même, en relief, contre le mur, dans le fond de l'aile gauche, en dehors du chœur des religieuses, dans l'église de Saint-Louis de Poissy. Dessin color., in-fol. en haut. Gaignières, t. I, 69. = Partie d'une pl. in-fol. en larg. Montfaucon, t. II, pl. 27, n° 1. = Pl. in-fol. en haut. Beaunier et Rathier, pl. 121.

Figure du même, sur un vitrail de l'église de Notre-Dame de Chartres. Dessin in-fol. en haut. Gaignières, t. I, 68. = Partie d'une pl. in-fol. en larg. Montfaucon, t. II, pl. 27, n° 3.

Sceau de Gauthier III° du nom, seigneur de Nemours, maréchal de France, à une charte de 1260. Partie d'une pl. in-fol. en haut. Trésor de numismatique et de glyptique, Sceaux des communes, communautés, évêques, abbés et barons, pl. 12, n° 11.

Trois monnaies de Marguerite, deuxième fille de Baudouin IX, empereur de Constantinople, comtesse

de Flandre et de Hainaut, frappées à Valenciennes. 1260.
Partie d'une pl. in-8 en haut., lithogr. Den Duyts,
n°⁵ 270, 273, 275, pl. A, n°⁵ 3, 4, 5, p. 100, 101.

Figure de Robert de Suzane, d'une des plus anciennes
familles de Picardie, roi d'armes, sur sa tombe en
pierre noire, dans une chapelle de l'abbaye du mont
Saint-Quentin. Partie d'une pl. in-fol. en haut.
Montfaucon, t. II, pl. 29, n° 3.

Analyse du roman du Hem, du trouvère Sarrazin, par
M. Peigné-Delacourt. Arras, Alphonse Brissy, 1854,
in-8. Cet opuscule contient :

Pierre tombale de Robert Fauvel de Suzanne, cheva-
lier, roi d'armes, à l'abbaye du mont Saint-Quentin,
près Péronne. Pl. in-8 en haut., lithogr., à la
page 6.

—

Habits des religieux de Saint-Germain des Prez, des-
sinés sur leurs tombes. *Chaufourier del., N. Pigné
sculp.* Partie d'une pl. in-fol. en haut. Bouillart,
Histoire de l'abbaye Saint-Germain des Prez, pl. 24.

Tombe de Jacobus de Vitriaco, en pierre, le long des
chaires des religieux, dans le chœur de l'église de
l'abbaye de Barbeau. Dessin grand in-8. Recueil
Gaignières à Oxford, t. XV, f. 2.

Sceau de la commune de Crespy, à une charte de 1260.
Partie d'une pl. in-fol. en haut. Trésor de numisma-
tique et de glyptique, Sceaux des communes, com-
munautés, évêques, abbés et barons, pl. 3, n° 8.

Tombeau de Michael Ier de Villoyseau, évêque d'An-
gers, en cuivre esmaillé, au milieu du chœur, dans
l'église des Jacobins d'Angers, dont cet évêque était

1260. fondateur. Trois dessins in-8 et grand in-4. Recueil Gaignières à Oxford, t. VII, f. 192, 193, 194.

Sceau du chapitre de l'abbaye de Saint-Martin de Tours, à une charte de 1260. Partie d'une pl. in-fol. en haut. Trésor de numismatique et de glyptique, Sceaux des communes, communautés, évêques, abbés et barons, pl. 17, n° 5.

Monnaie d'un évêque de Viviers, que l'on attribue à Aimon, qui siégeait en 1260. Partie d'une pl. in-4 en haut. Poey d'Avant, pl. 16, n° 10, p. 239.

1260? Psautier du roi saint Louis. Manuscrit sur vélin, de 192 feuillets, du xiii° siècle. Petit in-fol., reliure ancienne en cuir gaufré. Au Louvre, musée des Souverains. Ce volume contient :

Un grand nombre de miniatures représentant des sujets de l'Ancien et du Nouveau Testament; les fonds sont dorés. Pièces in-4 en haut.

Vingt-quatre petits médaillons ronds représentant les signes du zodiaque et des sujets relatifs aux mois de l'année, monogrammes de saint Louis; dans le calendrier.

Lettres initiales peintes représentant des sujets de sainteté et des ornements. Pièces de diverses grandeurs; ornementations dans le texte.

> Ces miniatures sont d'un travail remarquable pour l'époque à laquelle elles ont été peintes. Elles offrent des particularités intéressantes pour les vêtements, ameublements et accessoires divers. La conservation du volume est parfaite.
>
> Avant la révolution de 1789, ce manuscrit était à la Sainte-Chapelle de Paris.
>
> Il a été placé depuis à la Bibliothèque de l'Arsenal. Il y était catalogué : Manuscrits latins, Théologie, n° 329 a.

Sur un des feuillets, à la fin, est la signature du roi Charles V. 1260 ?
Voir : Dibdin, Voyage bibliographique, etc., t. III, p. 359.

Si ce manuscrit a réellement appartenu à la reine Blanche, comme quelques auteurs l'ont dit, il est de quelques années antérieur à l'époque où je le place.

Figures d'après des miniatures de ce manuscrit, savoir : Deux pl. lithogr. et color., in-fol. m° en haut. Du Sommerard, les Arts au moyen âge, album, 8e série, pl. 18, 19. = Pl. in-fol. max° color., en haut. Martin et Cahier, Monographie de la cathédrale de Bourges, pl. étude 9. = Trois pl. in-4 en haut., dont deux color. Lacroix, le Moyen Age et la Renaissance, t. II, miniatures, pl. 10, 12, 13. = Deux pl. in-8 en haut., color. Humphreys, pl. 10. = Pl. in-4 en haut. Annales archéologiques, t. X, à la page 215.

Salvages, Doctrinal. Manuscrit français du xiiie siècle, deuxième tiers, in-.... Bibliothèque des ducs de Bourgogne, n° 9422, Marchal, t. II, p. 37. Ce volume contient :

Des miniatures.

Le livre des loys en françois selon les usages et les coustumes de France que mestre Pierres de Fontaines fist pour son ami le roi Phelippe par lammonnestement au roy Loys son pere. Manuscrit sur vélin du xiiie siècle, in-4, veau fauve. Bibliothèque impériale, Manuscrits, fonds de Harlay, n° 432. Ce volume contient :

Miniature représentant un docteur assis, sans doute Pierre de Fontaines, expliquant un livre à un jeune seigneur, probablement Philippe III le Hardi, fils de saint Louis. Très-petite pièce au commencement du texte.

1260 ? Cette petite peinture n'offre que peu d'intérêt. La conservation n'est pas bonne.

Voir : les Conseils de Pierre de Fontaines, ou Traité de l'ancienne jurisprudence française; nouvelle édition, publiée, d'après un manuscrit du XIII^e siècle, par A. J. Marmier, 1846, in-8.

Sceau de Béatrix de Brabant, comtesse de Flandres, fille d'Henri II, duc de Brabant, femme en premières noces de Henri, landgrave de Thuringe, et ensuite de Guillaume de Dampierre, comte de Flandres. Partie d'une pl. in-fol. en haut. Trésor de numismatique et de glyptique, Sceaux des grands feudataires de la couronne de France, pl. 27, n° 6.

Dalles sculptées, représentant des sujets relatifs à diverses familles, et des ornements qui servaient de pavé dans l'église de Notre-Dame, ancienne cathédrale de Saint-Omer. Deux pl. in-fol. en larg., lith. Mémoires de la Société des antiquaires de la Morinie, t. V, 1839-1840, Alex. Hermand, p. 75.

Figure de Thibaut, fils de Estienne de Sancerre, bouteiller de France en 1248, sur sa tombe, dans le chapitre de l'abbaye de Barbeau. Dessin in-fol. en haut. Gaignières, t. I, 99. = Partie d'une pl. in-fol. en larg. Montfaucon, t. II, pl. 34, n° 1. = Partie d'une pl. in-4 en larg. Millin, Antiquités nationales, t. II, n° XIII, pl. 3, n° 2.

Figure de Jean, fils de Estienne de Sancerre, bouteiller de France en 1248, sur sa tombe, dans le chapitre de l'abbaye de Barbeau. Dessin in-fol. en haut. Gaignières, t. I, 100. = Partie d'une pl. in-fol. en larg. Montfaucon, t. II, pl. 34, n° 2. = Partie d'une pl.

in-4 en larg. Millin, Antiquités nationales, t. II, n° XIII, pl. 3, n° 3.

1260 ?

Figure de Renaud de Saint-Vincent, bourgeois de Senlis, sur sa tombe, dans le cloître de l'abbaye de Chaalis. Dessin in-fol. en haut. Gaignières, t. 1, 114. = Partie d'une pl. in-fol. en haut. Beaunier et Rathier, pl. 108, n° 2.

Figure de Jean de Trainel, fils d'Érard de Trainel, seigneur de Foissy, sur sa tombe, dans le chapitre de l'abbaye de Vauluisant. Dessin in-fol. en haut. Gaignières, t. I, 95. = Partie d'une pl. in-fol. en larg. Montfaucon, t. II, pl. 34, n° 8. = Partie d'une pl. in-fol. en haut. Beaunier et Rathier, pl. 108, n° 3.

Figure d'Yoland de Montagu, seconde femme d'Érard de Trainel, seigneur de Foissy, sur sa tombe, dans le chapitre de l'abbaye de Vauluisant. Dessin in-fol. en haut. Gaignières, t. 1, 94. = Partie d'une pl. in-fol. en larg. Montfaucon, t. II, pl. 34, n° 7. = Partie d'une pl. in-fol. en haut. Beaunier et Rathier, pl. 108, n° 6.

Monnaie de Rambervillers, que l'on peut attribuer à l'un des deux évêques de Metz, Jean d'Aspremont (1225-1238) ou Jacques de Lorraine (1238-1260). Petite pl. grav. sur bois. Revue numismatique, 1851, R. Chalon, p. 345, dans le texte.

Trois monnayes de Besançon. Partie d'une pl. in-8 en haut. *Pl. II*, lithogr. Clerc, Essai sur l'histoire de la Franche-Comté, t. 1, à la page 214.

Statue d'un prince couronné, tenant un vase, à l'église de Sainte-Marie de la Daurade, à Toulouse. Partie

1260 ? d'une pl. in-fol. en haut., lithogr. Histoire générale du Languedoc, par de Vic et Vaissete, édition de du Mège, t. I, à la page 462. = Partie d'une pl. in-fol. en haut., lithogr. Mémoires de la Société archéologique du midi de la France, t. II, pl. vii**, n° 3, p. 247.

> Le peuple nommait cette statue *lou Rey Clovis*.
> Elle pourrait être attribuée à Charibert, comme restitution.

Statue d'une reine, qui d'une main indique le ciel, et tient de l'autre un volume déployé, à l'église de Sainte-Marie de la Daurade, à Toulouse. Partie d'une pl. in-fol. en haut., lithogr. Histoire générale du Languedoc, par de Vic et Vaissete, édition de du Mège, t. I, à la page 462. = Partie d'une pl. in-fol. en haut., lithogr. Mémoires de la Société archéologique du midi de la France, t. II, pl. vii**, n° 1, p. 249.

> Cette figure peut être attribuée à Gisèle, femme de Charibert, comme restitution.

Statue représentant le roi David assis, jouant de la harpe, à l'église de Sainte-Marie de la Daurade, à Toulouse. Partie d'une pl. in-fol. en haut., lithogr. Histoire générale du Languedoc, par de Vic et Vaissete, édition de du Mège, t. I, à la page 462. = Partie d'une pl. in-fol. en haut., lithogr. Mémoires de la Société archéologique du midi de la France, t. II, pl. vii**, n° 2, p. 246.

Dix chapiteaux sculptés représentant divers sujets sacrés ou allégoriques, dans le cloître de l'église de Sainte-Marie de la Daurade, à Toulouse. Partie d'une pl. et une entière in-fol. en haut., lithogr. Histoire

générale du Languedoc, par de Vic et Vaissete, édi- 1260?
tion de du Mège, t. I, à la page 462. = Partie d'une
pl. et une entière in-fol. en haut., lithogr. Mémoires
de la Société archéologique du midi de la France,
t. II, pl. vii** et vii***, p. 244 à 246.

Sceau de Barral de Baux. Petite pl. grav. sur bois.
Ruffi, Histoire de la ville de Marseille, t. II, à la
page 372, dans le texte.

Monnaie de Guy Ier, de La Roche, seigneur d'Athènes,
frappée avant qu'il eût le titre de duc. Partie d'une
pl. lithogr., in-4 en haut. Buchon, Recherches —
quatrième croisade, pl. 4, n° 3, p. 323. = Idem,
Nouvelles recherches, atlas, pl. 25, n° 3.

1261.

Tombe d'Alegretus (?), vis-à-vis la petite porte qui va Janvier.
à la rue du Foin, dans le cloître des Mathurins de
Paris. Dessin in-8, Recueil Gaignières à Oxford,
t. II, f. 14.

Sceau de Henri III le Débonnaire, duc de Lothier et Février 28.
de Brabant, fils de Henri II, duc de Lothier et de
Marie de Souabe. Partie d'une pl. in-fol. en haut.
Trésor de numismatique et de glyptique, Sceaux
des grands feudataires de la couronne de France,
pl. 29, n° 4.

Quatre monnaies du même. Partie d'une pl. in-8 en
haut., lithogr. Den Duyts, pl. 2, nos 25 à 28,
p. 7, 8.

Dix-sept monnaies du même. Chiys, pl. 3, 4.

Figure de Pierre du Fraine, chevalier, sur sa tombe Mars 12.

1261. Mars 12.	devant la grande porte de l'église de Saint-Menge de Chaalons en Champagne. Dessin in-fol. en haut. Gaignières, t. I, 105. = Dessin in-8, Recueil Gaignières à Oxford, t. XIII, f. 24. = Partie d'une pl. in-fol. en haut. Beaunier et Rathier, pl. 108, n° 1.
Avril.	Figure d'Oudart Havart, chevalier, sur sa tombe, dans l'abbaye d'Orcamp. Dessin in-fol. en haut. Gaignières, t. I, 103.
	Tombe de Oudart Havart, mort 1261, et de medame Rixaus qui fut fame Oudart Havart et fille Thomas Dureboise, morte 1259, en pierre, du côté de l'entrée, dans le cloître de l'abbaye d'Orcamp. Dessin in-fol., Recueil Gaignières à Oxford, t. VI, f. 65.
	Figure de Girard, prêtre, commandeur de l'ordre de Malte, sur son tombeau, à la commanderie de Saint-Jean en l'Isle. Partie d'une pl. in-4 en haut. Millin, Antiquités nationales, t. III, n° xxxiii, pl. 4, n° 1.
	Le texte porte par erreur pl. 2.
Août 15.	Figure de Jeanne, fille de Raimond, comte de Toulouse, femme d'Alphonse, frère de saint Louis, placée sur son tombeau de pierre, au milieu du chœur de l'abbaye de Gerci en Brie. Partie d'une pl. in-fol. en haut. Montfaucon, t. II, pl. 19, n° 1.
	Sceau de la même. Partie d'une pl. in-fol. en haut. Trésor de numismatique et de glyptique, Sceaux des grands feudataires de la couronne de France, pl. 21, n° 3.
Août.	C'est lordonnance de l'ostel le saint roy Loys faite au moys de aoust lan de grace mil cclxj. Cahier de quatre feuillets de vélin in-fol. en haut. Partie d'un registre. Aux Archives de l'Etat, JJ, 57. Ce cahier contient :

Miniature représentant saint Louis IX debout. Pièce in-16 en haut., au commencement du texte. 1261. Août.

<small>Cette miniature, de travail ordinaire, offre quelque intérêt sous le rapport des vêtements. La conservation est bonne.</small>

Figure de Alesia de Corbeil, mère de l'évêque de Paris, sur sa tombe, dans la nef de l'église de Notre-Dame de Melun. Dessin in-fol. en haut. Gaignières, t. I, 111. 1261.

Sceau de Gautier, seigneur de. (Vuangionis Rivi) et d'Isabelle sa femme. Planches de la grandeur de l'original, grav. sur bois. Perard, Recueil de plusieurs pièces curieuses servant à l'histoire de Bourgogne, p. 500, dans le texte.

Tombe de Pierre de Boulie, dans la nef, devant la chapelle de la Vierge, près la muraille, à Domar. Dessin grand in-8, Recueil Gaignières à Oxford, t. XV, f. 78.

Sceau de Baudouin II de Courtenai, empereur de Constantinople. Partie d'une pl. lithogr., in-4 en haut. Buchon, Recherches — quatrième croisade, pl. 2, n° 2, p. 25. = Idem, Nouvelles recherches, atlas, pl. 22, n° 2.

<small>Ce sceau est copié de du Cange : De inf. ævi numismatibus, s. 21, p. 40; et de Munter : Om frankernes mynter i orientem, pl. 1, fig. 12, texte, p. 45, 46.</small>

Monnaie du même. Partie d'une pl. lithogr., in-4 en haut. Buchon, Recherches — quatrième croisade, pl. 1, n° 8, p. 23. = Idem, Nouvelles recherches, atlas, pl. 21, n° 8.

Monnaie du même. Partie d'une pl. in-4 en haut. De

1261. Saulcy, Essai de classification des suites monétaires byzantines, pl. 31, n° 4, p. 386 à 389.

Monnaie que l'on peut attribuer à Beaudoin II, empereur de Constantinople, et Jean de Brienne. Petite pl. Magasin encyclopédique, 1808, t. V, à la page 89.

1261 ? Figure à genoux de Mahaut, comtesse de Bologne et de Dammartin, femme de Philipes, comte de Clermont, fils de Philippe Auguste, et en secondes noces d'Alphonse III, roi de Portugal, sur un vitrail de l'église de Notre-Dame de Chartres. Dessin color., in-fol. en haut. Gaignières, t. I, 76. = Partie d'une pl. in-fol. en larg. Montfaucon, t. II, pl. 14, n° 5. = Partie d'une pl. color., in-fol. en haut. Willemin, pl. 107. = Pl. in-fol. en haut. Beaunier et Rathier, pl. 112.

<small>Elle vivait encore le 9 octobre 1261, et ne vivait plus au mois de mai suivant.</small>

1262.

Sceau de Sigebert, landgrave de la Basse-Alsace. Partie d'une pl. in-fol. double en larg. Schœpfling, Alsatia illustrata, t. II, pl. 1, à la page 533, texte, p. 535.

Écu ou bouclier de Jean de Werde, sur son tombeau, dans le cloître de Saint-Étienne, à. Partie d'une pl. in-fol. double en larg. Schœpfling, Alsatia illustrata, t. II, pl. 2, à la page 533, n° 2, texte, p. 535.

Sceau de la commune de la ville de Rouen, à une charte de 1262. Partie d'une pl. in-fol. en haut. Trésor de numismatique et de glyptique, Sceaux des

communes, communautés, évêques, abbés et barons, pl. 10, n° 12. 1262.

Monnaie de Mahaut II, comtesse de Nevers. Partie d'une pl. in-4 en haut. Tobiesen Duby, Monnoies des barons, pl. 89, n° 4.

Monnaie de la même. Partie d'une pl. in-4 en haut. Tobiesen Duby, Monnoies des barons, Supplément, pl. 4, n° 9.

Scel et contre-scel de Jean, comte de Bourgogne. Partie d'une pl. in-4 en haut. (De Migieu), Recueil des sceaux du moyen âge, pl. 1, n° 4.

Sceau de Jean de Châlon, à une charte de 1262. Partie d'une pl. in-4 en haut. Guillaume, Histoire généalogique des sires de Salins, t. I, à la page 344.

Monnaie des prieurs de Souvigny, troisième époque, de 1249 à 1262. Partie d'une pl. in-8 en haut. *Pl.* 10. Bouillet, Tablettes historiques de l'Auvergne, t. VI.

Monnaie anonyme de Souvigny. Partie d'une pl. in-4 en haut. Poey d'Avant, pl. 9, n° 8, p. 141. 1262?

Monnaie de Jean de Louvain, seigneur de Herstal. Partie d'une pl. in-8 en haut. Revue de la numismatique belge, G. Goddons, t. I, pl. 4, n° 1, p. 164.

1263.

Sceau de Guillaume IV, Christophori (Christophle), évêque de Maguelonne. Partie d'une pl. in-fol. en haut. Trésor de numismatique et de glyptique, Sceaux des communes, communautés, évêques, abbés et barons, pl. 19, n° 9. Janvier 14.

1263.
Juin.
Figure d'Adam de Dontilly, chevalier, sur sa tombe, dans l'église de Dame-Marie, en Brie. Dessin in-fol. en haut. Gaignières, t. I, 106.

1263.
Sceau de Geoffroy, abbé de Saint-Magloire de Paris, à une charte de 1263. Partie d'une pl. in-fol. en haut. Trésor de numismatique et de glyptique, Sceaux des communes, communautés, évêques, abbés et barons, pl. 2, n° 1 (corrections et additions).

Sceau et contre-sceau de Geoffroy IV° du nom, baron de Chateaubrient (aujourd'hui Chateaubriand). Partie d'une pl. in-fol. en haut. Trésor de numismatique et de glyptique, Sceaux des communes, communautés, évêques, abbés et barons, pl. 18, n° 1.

Monnaie du Limousin, dont on peut fixer la fabrication vers le temps de Guy VI, vicomte de Limoges. Petite pl. grav. sur bois. Revue numismatique, 1841, Maurice Ardant, p. 19, dans le texte.

Sceau de Raymond de Montdragon, à une charte de 1263. Partie d'une pl. in-fol. en haut. Trésor de numismatique et de glyptique, Sceaux des communes, communautés, évêques, abbés et barons, pl. 22, n° 2.

1264.

Février.
Figure de Thomas de Roumeis, escuyer, sur sa tombe, au milieu de la nef de l'abbaye de Toussaints-ci-Chaalons en Champagne. Dessin in-fol. en haut. Gaignières, t. I, 107. = Dessin in-8, Recueil Gaignières à Oxford, t. XIII, f. 26. = Partie d'une pl. in-fol. en haut. Beaunier et Rathier, pl. 108, n° 7.

Septembre.
Figure d'Adam dit Chambellan, fils d'Adam, seigneur

de Villebeon, chambellan de France, sur sa tombe, 1264. dans l'église de l'abbaye du Jard, auprès de Melun. Septembre. Dessin in-fol. en haut. Gaignières, t. I, 110. = Partie d'une pl. in-fol. en larg. Montfaucon, t. II, pl. 34, n° 3. = Partie d'une pl. in-fol. en larg. Beaunier et Rathier, pl. 129.

Médaillon représentant le buste d'Urbain IV, pape, Octobre 4. Jacques Pantaléon, fils d'un pauvre cordonnier de Troyes, sculpture du XVIe siècle, mais qui est regardé comme donnant le portrait authentique de ce pape. Pl. in-fol. en haut., lith. Arnaud, Voyage — dans le département de l'Aube, planche non numérotée, p. 233.

Sceau et contre-sceau de Mahaud de Béthune, femme Novembre 8. de Guy de Dampierre, comte de Flandre. Partie d'une pl. in-fol. en haut. Wree, la Généalogie des comtes de Flandre, p. 82 *a*. Preuves, 2, p. 49.

Ce sceau ne paraît pas lui appartenir.

Deux sceaux et contre-sceaux de la même. Partie d'une pl. in-fol. en haut. Wree. Idem, p. 69 *c*. Preuves, 2, p. 6.

Sceau du maire et des échevins de Namur, à une charte 1264. de 1264. Partie d'une pl. in-fol. en haut. Trésor de numismatique et de glyptique, Sceaux des communes, communautés, évêques, abbés et barons, pl. 6, n° 4.

Sceau de la leproserie de Saint-Lazare-lez-Paris, à une charte de 1264. Pl. grav. sur bois. Société de sphragistique, Troche, t. III, p. 5, dans le texte.

Tombe de Robert de Dreux, seigneur de Beu, vicomte

1264.	de Châteaudun, etc., en pierre plate, dans le chœur de l'église de l'abbaye de Saint-Iued de Braine. Dessin in-fol., Recueil Gaignières à Oxford, t. I, f. 86.

<small>C'est à tort que l'on a indiqué sa mort à l'année 1266.</small>

Sceau du même. Partie d'une pl. in-fol. en haut. Trésor de numismatique et de glyptique, Sceaux des grands feudataires de la couronne de France, pl. 10, n° 4.

Monnaie du même. Partie d'une pl. lithogr., in-8 en haut. Revue numismatique, 1841, E. Cartier, pl. 21, n° 8, p. 369 (texte, pl. 20 par erreur).

Monnaie du même. Partie d'une pl. in-8 en haut. E. Cartier, Recherches sur les monnaies au type chartrain, pl. 9, n° 15.

Scel et contre-scel de l'officialité messine, à un titre de 1264. Petite pl. grav. sur bois. Begin, Metz depuis dix-huit siècles, t. III, p. 251, dans le texte.

Figure de Simon de Montfort, comte de Leicester, frère d'Amaury VI, comte de Montfort, à cheval et armé, sur un vitrail de l'église de Notre-Dame de Chartres. Dessin color., in-fol. en haut. Gaignières, t. I, 88. = Partie d'une pl. in-fol. en larg. Montfaucon, t. II, pl. 33, n° 3. = Partie d'une pl. color., in-fol. en haut. Willemin, pl. 96. = Partie d'une pl. in-4 en larg., lithogr. Histoire générale de Languedoc, par de Vic et Vaissete, édition de du Mège, t. VI, à la page 224.

Armoiries de la ville de Lyon; les citoyens de Lyon soulevés contre le chapitre au nom des libertés municipales. Partie d'une pl. in-8 en haut., lithogr.

Monfalcon, Histoire de la ville de Lyon, t. I, pl. 2, n° 3. 1264.

Sceau de Richard, comte de Céphalonie, à un diplôme de l'an 1264. Partie d'une pl. lithogr., in-4 en haut. Buchon, Nouvelles recherches—quatrième croisade, atlas, pl. 38, n° 4.

Cinq monnaies de Gui I^{er} de La Roche, sire et duc d'Athènes. Partie d'une pl. in-4 en haut. De Saulcy, Numismatique des croisades, pl. 17, n^{os} 1 à 5, p. 160. 1264?

1265.

Figure de Henry, seigneur du Mez, maréchal de France, recevant l'oriflamme des mains de saint Denis, sur un vitrail de l'église de Notre-Dame de Chartres. Dessin color., in-fol. en haut. — Sceau du même. Gaignières, t. I, 90. = Partie d'une pl. in-fol. en larg. Montfaucon, t. II, pl. 33, n° 4. = Pl. in-fol. en haut. Willemin, pl. 98. = Pl. in-4 en haut., color. Comte de Viel Castel, n° 176, texte. = Partie d'une pl. in-fol. magno en haut. Al. Lenoir, Monuments des arts libéraux, etc., pl. 31, p. 37.

> Al. Lenoir indique ce vitrail comme étant à Saint-Denis.

Sceau du même, à une charte de 1263. Partie d'une pl. in-fol. en larg. Montfaucon, t. II, pl. 33, n° 5.

Deux monnaies de Provence, frappées sous Charles I^{er}, avant qu'il fût roi de Sicile. Partie d'une pl. in-4 en haut. Tobiesen Duby, Monnoies des barons, pl. 93, n^{os} 9, 10.

Cinq monnaies du même. Partie d'une pl. in-4 en haut.

1265. Tobiesen Duby, Monnoies des barons, pl. 93, n°⁸ 11 à 15.

<blockquote>Le n° 12 est regardé comme une monnaie du Mans par M. Cartier, Revue de la numismatique française, 1837, p. 47.</blockquote>

Deux monnaies du même, frappées au Mans. Partie d'une pl. lithogr., grand in-8 en haut. Revue de la numismatique française, 1837, E. Cartier, pl. 2, n°⁸ 5, 6, p. 47.

Monnaie du même. Partie d'une pl. lithogr., in-8 en haut. Revue numismatique, 1841, E. Cartier, pl. 13, n° 13, p. 276.

Couronnement de Charles Ier du nom, frère de saint Louis IX, comte d'Anjou, comme roi de Naples et de Sicile, à Rome, par le pape Clément IV, peinture au palais Farnèse, à Rome. Pl. in-8 en larg. Bouche, la Chorographie — de Provence, t. II, p. 275, dans le texte.

Médaille ou monnaie d'argent, frappée à Rome, à l'occasion de l'installation de Charles de France, comte d'Anjou et de Provence, roi de Naples, dans la dignité de sénateur de Rome, en 1265. Partie d'une pl. in-fol. en haut. Seroux d'Agincourt, Histoire de l'art, etc., sculpture, pl. xxx, n° 2, t. II, d°, p. 62.

Menu marseillez et obole marseilloise de Charles Ier, roi de Sicile, comte de Provence. Partie d'une pl. in-4 en haut. Saint-Vincens, Monnaies des comtes de Provence, pl. 1, n°⁸ 11, 12.

Six monnaies de Marseille, frappées sous Raimond Bérenger et Charles Ier, comtes de Provence. Partie

d'une pl. in-4 en haut. Tobiesen Duby, Monnoies des barons, pl. 100, n°s 2 à 7. — 1265.

Tombe de Jehans, sire de Candoirre, mort en 1265, et de Béatris sa femme, morte en 1262, en pierre, dans le cloistre de l'abbaye d'Orcamp. Dessin grand in-8. Recueil Gaignières à Oxford, t. VI, f. 76.

Sceau et contre-sceau de Guy VII de Montmorency, seigneur de Laval. Pl. in-8 en haut. Du Chesne, Histoire généalogique de la maison de Montmorency. Preuves, p. 386, dans le texte.

Monnaie d'un comte de Foix du nom de Roger, sans que l'on puisse l'attribuer à l'un des quatre comtes de ce nom, plutôt qu'à un autre. Roger IV régna jusqu'en 1265. Partie d'une pl. in-4 en haut. Tobiesen Duby, Monnoies des barons, pl. 105.

Chapelle à Périac, fondée par Pierre de Grave, et tombeau de cette famille. — Armoiries de la même famille. — Sceau idem. Trois pl., deux in-4 en larg., et une in-8 en larg., lithogr. Histoire générale de Languedoc, par de Vic et Vaissete, édition de Du Mège, t. VI, à la page 40.

Ci commencent les miracles de Notre-Dame, qui moult sont bonnes à mettre en œuvre et remontrance. Manuscrit du xiii° siècle, deuxième tiers, in-.... Bibliothèque des ducs de Bourgogne, n° 9229. Marchal, t. II, p. 194. Ce volume contient : — 1265 ?

Des miniatures diverses.

Livre d'Heures, prose et vers. Manuscrit du xiii° siècle, deuxième tiers, in-..... Bibliothèque des ducs de Bour-

1265 ?
gogne, n° 9391. Marchal, t. I, p. 188. Ce volume contient :

Des miniatures.

Cy commence la vie de la piteuse destruction de la noble et supplautie cité de Troye la grant, etc., par Guy de Colomne. Manuscrit du xiii^e siècle, deuxième tiers, de 40^c. Bibliothèque des ducs de Bourgogne, n° 9240. Marchal, t. II, p. 202. Ce volume contient :

Des miniatures diverses, dont l'une représente l'auteur travaillant.

Alexandre. Lettre sur les merveilles de l'Inde. Manuscrit du xiii^e siècle, deuxième tiers, in-.... Bibliothèque des ducs de Bourgogne, n° 14561. Marchal, t. I, p. 292. Ce volume contient :

Des miniatures.

Li ars d'amours. Manuscrit du xiii^e siècle, deuxième tiers, in-.... Bibliothèque des ducs de Bourgogne, n° 9543. Marchal, t. I, p. 191. Ce volume contient :

Des miniatures.

Le même. Idem, n° 9548. Marchal, idem. Ce volume contient :

Des miniatures.

Le roman de la rose. Manuscrit du xiii^e siècle, deuxième tiers, in-.... Bibliothèque des ducs de Bourgogne, n° 9577. Marchal, t. I, p. 192. Ce volume contient :

Des miniatures.

Monnaie attribuée à Simon de Clermont, administrateur de la vicomté de Châteaudun, pour son fils Raoul, fiancé à Alix, fille de Robert de Dreux, héritière de cette vicomté. Petite pl. E. Cartier, Recher-

ches sur les monnaies au type chartrain, p. 137, dans le texte. 1265 ?

1266.

Sceau d'Archambauld III, comte de Périgord. Partie d'une pl. in-fol. en haut. Trésor de numismatique et de glyptique, Sceaux des communes, communautés, évêques, abbés et barons, pl. 23, n° 1. Avril 13.

Monnaie de Robert de Dreux, vicomte de Châteaudun, par son mariage avec Clémence de Châteaudun. Partie d'une pl. in-4 en haut. Tobiesen Duby, Monnoies des barons, pl. 106, n° 1. 1266.

Sceau de Besançon. Pl. in-8 lithogr. en haut. Clerc, Essai sur l'histoire de la Franche-Comté, t. I, à la page 428.

Tombeau de Béatrix de Savoie, femme de Raymond-Berenger IV, comte de Provence, fils d'Alphonse II, à l'église de Saint-Jean, à Aix en Provence. Partie d'une pl. in-4 en haut. Millin, Voyage dans les départements du midi de la France, pl. XLI, t. II, p. 287.

<small>Ce tombeau fut entièrement détruit lors de la Révolution. M. de Saint-Vincens l'avait fait dessiner avant cette destruction.</small>

Sceau et contre-sceau de la même. Partie d'une pl. in-fol. en haut. Trésor de numismatique et de glyptique, Sceaux des grands feudataires de la couronne de France, pl. 20, n° 2.

Monnaie de Charles Ier, comte d'Anjou et de Provence, roi de Naples et de Sicile, frappée dans l'Anjou. Partie d'une pl. in-8 en haut. Revue numismatique, 1846, Hucher, pl. 10, n° 12, p. 179.

1267.

Février 7. Tombe de Jacobus, abbas, en cuivre jaune, dans la chapelle de Saint-Leu, à gauche, dans la nef de l'église cathédrale de Saint-Pierre de Nantes. Dessin in-8, Recueil Gaignières à Oxford, t. VIII, f. 161.

Février 21. Tombe de Guillaume Ier, de Grez, évêque de Beauvais, en pierre, dans la chapelle de la Vierge, derrière le chœur de l'église cathédrale de Beauvais. Dessin in-8. Recueil Gaignières à Oxford, t. XIV, f. 11.

Juillet. Tombeau de Béatrix de Provence, quatrième fille de Raymond-Bérenger IV comte de Provence, femme de Charles Ier d'Anjou frère de saint Louis et roi de Sicile, à l'église de Saint-Jean à Aix en Provence. Pl. in-4 en haut. Millin, Voyage dans les départements du midi de la France, pl. XLIV, t. II, p. 292.

> Ce tombeau fut entièrement détruit lors de la Révolution. M. de Saint-Vincens l'avait fait dessiner avant cette destruction.

Septemb. 30. Portrait de Jean Ier de Châlons, comte de Châlons et de Bourgogne, fils d'Étienne III, dit le Sage, sur un vitrail à Salins. Pl. in-8 en haut., lithogr. Clerc, Essai sur l'histoire de la Franche-Comté, t. I, à la page 422.

Sceau et contre-sceau du même. Partie d'une pl. in-fol. en haut. Trésor de numismatique et de glyptique, Sceaux des grands feudataires de la couronne de France, pl. 13, n° 1.

1267. Figure de Thibault de Montmorency, clerc et frère de Mathieu, seigneur de Montmorency, sur sa tombe, dans le cloître de l'abbaye du Val. Dessin in-fol. en haut. Gaignières, t. I, 108.

Sceau et contre-sceau de Guillaume III de Broce ou Brosse, archevêque de Sens. Petite pl. grav. sur bois. Société de sphragistique, Quantin, t. I, p. 322, 323, dans le texte. 1267.

Deux monnaies de Mahaut II et Eudes de Bourgogne, comtesse et comte de Nevers, frappées à Nevers. Deux pl. grav. sur bois. De Soultrait, Essai sur la numismatique nivernaise, p. 55, 59, dans le texte.

<small>Quelques auteurs indiquent la mort d'Eudes à l'année 1269.</small>

Tombe de Galterus, miles de progenie dominorum de Saulz, à l'entrée du cloistre, près les degrez, à main droite de l'abbaye de Saint-Benigne de Dijon; manuscrit de Paliot à M. le président de Blaisy, t. I, p. 551. Dessin grand in-8, Recueil Gaignières à Oxford, t. XIII, f. 87.

Tombe de Gautier de Saux, seigneur de Courtivron, dans le cloitre de l'abbaye de Saint-Benigne de Dijon. Partie d'une pl. in-fol. en haut. Plancher, Histoire de Bourgogne, t. II, à la page 34.

Sceau et contre-sceau des consuls de Pamiers, à une charte de 1267. Partie d'une pl. in-fol. en haut. Trésor de numismatique et de glyptique, Sceaux des communes, communautés, évêques, abbés et barons, pl. 20, n° 2 (sur la planche n° 1).

Deux monnaies de Conrad II, roi de Jérusalem et de Sicile. Partie d'une pl. lithogr., in-4 en haut. Buchon, Recherches — quatrième croisade, pl. 7, n°s 5, 6, p. 398. = Idem, Nouvelles recherches, atlas, pl. 28, n°s 5, 6.

<small>Ces deux monnaies sont attribuées à Conrad II ou Conradin, roi de Jérusalem et de Sicile, fait prisonnier par Charles Ier</small>

1267. d'Anjou, roi de Sicile, et mis à mort sur l'échafaud le 29 octobre 1268.

1268.

Tombe de Hugo de Nuisement, en pierre, à droite, dans la chapelle de Saint-Gilles, Madeleine, près Dreux. Dessin in-8. Recueil Gaignières à Oxford, t. 5, f. 111.

Figure de Louis, comte de Sancerre, cousin de Thibaut VI, comte de Blois, qui épousa avant 1220 Blanche de Courtenay, sur un vitrail de l'église de Notre-Dame de Chartres. Dessin color., in-fol. en haut. Gaignières, t. I, 43. = Partie d'une pl. in-fol. en larg. Montfaucon, t. II, pl. 16, n° 4.

Sceau et contre-sceau du même. Partie d'une pl. in-fol. en haut. Trésor de numismatique et de glyptique, Sceaux des communes, communautés, évêques, abbés et barons, pl. 16, n° 11.

Sceau d'or de Baudoin II de Courtenai, empereur de Constantinople, dépossédé en 1261, mort en 1272, à une charte de 1268, conservé aux Archives du royaume, armoire de fer. Partie d'une pl. lithogr., in-4 en haut. Buchon, Recherches — quatrième croisade, pl. 2, n° 3, p. 25. = Idem, Nouvelles recherches, atlas, pl. 22, n° 3.

1268 ? Tombeau de Philippe, fils de Pierre, comte d'Alençon, fils de saint Louis, à l'abbaye de Royaumont. Partie d'une pl. in-4 en haut. Millin, Antiquités nationales, t. II, n° XI, pl. 4, n°s 4 et 5 (pl. n° 1).

Mort à l'âge de quatorze mois.
Ce tombeau est expliqué d'une manière incertaine par Millin.

Sceau d'Aimery VIII, vicomte de Thouars, seigneur de La Cheze et de Vihiers, fils de Guy Ier et d'Alix, dame de Mauléon et de Talmond. Partie d'une pl. in-fol. en haut. Trésor de numismatique et de glyptique, Sceaux des grands feudataires de la couronne de France, pl. 31, n° 2. — 1268

1269.

Tombe de Bernardus abbas, en pierre, au milieu de la chapelle de Saint-Jean, à droite du chœur, dans l'église de l'abbaye de Cormery. Dessin in-8. Recueil Gaignières à Oxford, t. VII, f. 97. — Mars 20

Sceau de Louis IX, saint Louis, pendant la croisade de 1269. Partie d'une pl. in-fol. en haut. Trésor de numismatique et de glyptique, Sceaux des rois et reines de France, pl. 4, n° 4. — 1269.

Tombeau d'Isabel de France, fille de Louis VIII et de Blanche de Castille, sœur de saint Louis, en pierre coloriée, sous la petite grille du chœur des religieuses, dans l'église de l'abbaye de Longchamp qu'elle avait fondée. Dessin in-8. Recueil Gaignières à Oxford, t. II, f. 23. = Partie d'une pl. in-fol. en haut. Montfaucon, t. II, pl. 19, n° 3. = Partie d'une pl. in-fol. en haut. Seroux d'Agincourt, Histoire de l'art, etc., sculpture, pl. xxx, n° 8, t. II, d°, p. 61. = Partie d'une pl. in-fol. magno en haut. Al. Lenoir, Monuments des arts libéraux, etc., pl. 27, p. 35.

Portail principal de la cathédrale d'Amiens, décoré de sculptures. Pl. lithogr., in-fol. m° en haut. Du Som-

1269. merard, les Arts au moyen âge, atlas, chap. iv, pl. 10.

Figure de Nicole, femme de Raoul le Bourgeois, sur sa tombe, dans le cloître de l'abbaye de Saint-Ouen de Rouen. Dessin in-fol. en haut. Gaignières, t. II, 88. = Dessin in-8. Recueil Gaignières à Oxford, t. IV, f. 31.

<small>Raoul le Bourgeois mourut en 1287. Voir à cette date.</small>

Tombeau de Philippe II, seigneur de Nanteuil, dans l'église de Notre-Dame de Nanteuil. Partie d'une pl. in-4 en larg., tirée avec la suivante sur une feuille in-fol. en haut. Description générale et particulière de la France (Delaborde, etc.), t. VI, Valois et comté de Senlis, pl. 34, n° 5.

Sceau des Eudes ou Odon (Odo, Hodo), de Bourgogne, comte de Nevers, d'Auxerre et de Tonnerre, sire de Bourbon, fils de Hugues IV, duc de Bourgogne. Partie d'une pl. in-fol. en haut. Trésor de numismatique et de glyptique, Sceaux des grands feudataires de la couronne de France, pl. 13, n° 6.

Monnaie du même. Partie d'une pl. in-4 en haut. Tobiesen Duby, Monnoies des barons, pl. 89, n° 5.

Quatre monnaies du même, frappées à Montluçon. Trois petites pl. grav. sur bois. Revue numismatique, 1838, J. B. Bouillet, p. 116, 117, dans le texte.

Monnaie du même. Partie d'une pl. in-8 en larg., lith. Bulletin de la Société archéologique de Beziers, t. I, pl. 6, n° 5.

1269 ? Sceau de Guy IV, vicomte de Limoges. Petite pl. grav.

LOUIS IX. 377

sur bois. Société de sphragistique, Maurice Ardant, 1269?
t. I, p. 57, dans le texte.

1270.

Figure de Jehan, dit Tristan, comte de Nevers, qua- Août 3.
trième fils de saint Louis IX, né à Damiette, en 1250,
mort sans enfants le 3 août 1270, en relief, contre
le mur, dans le fond de l'aile gauche, en dehors du
chœur des religieuses, dans l'église de Saint-Louis
de Poissy. Dessin color. in-fol. en haut. Gaignières,
t. I, 72. = Partie d'une pl. in-fol. en larg. Mont-
faucon, t. II, pl. 27, n° 6.

Monnaie du même. Partie d'une pl. in-4 en haut. To-
biesen Duby, Monnoies des barons, pl. 89, n° 6.

Monnaie du même, frappée à Nevers. Petite pl. grav.
sur bois. De Soultrait, Essai sur la numismatique
nivernaise, p. 64, dans le texte.

Histoire de saint Louis, qui paraît copiée sur une mi- Août 25.
niature d'un ancien manuscrit, sans aucune indica-
tion. Dix dessins in-fol. en larg. Recueil Gaignières
à Oxford, t. XVI, f. 65 à 69.

Huit faits de la vie de saint Louis IX, représentés sur
des vitraux, dans la sacristie de l'abbaye de Saint-
Denis. Ces huit sujets sont relatifs à la vie, aux mi-
racles et à la mort de ce saint roi. Quatre pl. in-fol.
en haut. Montfaucon, t. II, pl. 22 à 25.

> Montfaucon pense que ces vitraux sont de la première moitié
> du xiv° siècle.

Mort de saint Louis IX, le même mis au nombre des
saints; deux vitraux de la sacristie de l'abbaye de
Saint-Denis. Partie d'une pl. in-fol. en haut. Seroux

1270.
Août 25.

d'Agincourt, Histoire de l'art, etc., peinture, pl. CLXIV, n° 26, t. II, d°, p. 135.

Ces deux vitraux font partie de ceux de l'article précédent.

Saint Louis IX du nom roy de France, tiré sur sa figure en or, faite par le commandement du roy Philippes le Bel, et conservée jusques à présent dans le trésor de la Sainte-Chapelle de Paris. Portrait de Louis IX en buste, couronné et la poitrine couverte de pierreries. Pl. in-fol. en haut. Du Fresne, Du Cange, Histoire de saint Louis, en tête du volume.

Portrait de saint Louis, d'après un tableau conservé à la Sainte-Chapelle de Paris. Partie d'une pl. in-fol. en haut. Montfaucon, t. II, pl. 21, n° 1.

Portrait de saint Louis à l'âge de treize ans, peint sur bois, qui était à la Sainte-Chapelle de Paris ; copie du xviie siècle de ce tableau. Musée de Versailles, n° 2932.

Statue de Louis IX, au portail de l'église des Quinze-Vingts, rue Saint-Honoré, à Paris. Partie d'une pl. in-8 en haut. Al. Lenoir, Musée des monuments français, t. I, pl. 31, n° 23. = Pl. in-fol. en haut. Beaunier et Rathier, pl. 115. = Partie d'une pl. in-fol. magno en haut. Al. Lenoir, Monuments des arts libéraux, etc., pl. 30, p. 37.

Figure du même, au-dessus du jubé des religieuses, dans l'église de Saint-Louis de Poissy. Dessin color., in-fol. en haut. Gaignières, t. I, 55. = Partie d'une pl. in-fol. en haut. Montfaucon, t. II, pl. 21, n° 4.

Figuré à genoux du même, sur un vitrail de l'é-
glise de Notre-Dame de Chartres. Dessin color.,
in-fol. en haut. Gaignières, t. I, 56. = Partie d'une
pl. in-fol. en haut. Montfaucon, t. II, pl. 21, n° 5.
= Partie d'une pl. color., in-fol. en haut. Willemin,
pl. 96. = Partie d'une pl. in-fol. en haut. Beaunier
et Rathier, pl. 108, n° 4.

1270.
Août 25.

Figure du même, à cheval et armé, sur un vitrail de
l'église de Notre-Dame de Chartres. Dessin color.,
in-fol. en haut. Gaignières, t. 1, 57. = Partie d'une
pl. in-fol. en haut. Montfaucon, t. II, pl. 21, n° 3.
= Pl. in-fol. en haut. Beaunier et Rathier, pl. 92.
= Partie d'une pl. lithogr., in-fol. en haut., color.
De Lasteyrie, Histoire de la peinture sur verre,
pl. 26.

Figure du même, sous le nom de Salomon, vitrail de
la cathédrale de Chartres. Partie d'une pl. color.,
in-fol. en haut. Willemin, pl. 94.

> Cette attribution est douteuse, et il est probable que l'on a voulu représenter Salomon sur ce vitrail. Quoi qu'il en soit, c'est un précieux monument de la peinture sur verre de la fin du xiiie siècle.

Portrait en pied du même, sans indication d'où il a
été tiré, miniature in-fol. en haut. Gaignières, t. I,
52. = Partie d'une pl. in-fol. en haut. Montfaucon,
t. II, pl. 21, n° 2. = Pl. in-fol. en haut. Beaunier et
Rathier, pl. 91.

Valve de miroir en ivoire, que l'on croit représenter
le roi saint Louis et Blanche de Castille sa mère, du
trésor de Saint-Denis, et depuis dans la collection
du Sommerard. Partie d'une pl. lithogr. et color.,

1270.
Août 25.

in-fol. m° en larg. Du Sommerard, les Arts au moyen âge, album, 5ᵉ série, pl. 37, n° 5.

Le roi saint Louis, d'après une miniature des chroniques de Saint-Denis, manuscrit de la Bibliothèque Sainte-Geneviève. Petite pl. en haut., sans bords, grav. sur bois. Lacroix, le Moyen Age et la Renaissance, t. I, chevalerie 7, dans le texte.

<small>L'indication exacte du manuscrit n'a pas été donnée.</small>

Portrait du même, en pied, miniature peinte en 1316 ou 1317, du registre LVII de la chancellerie royale, aujourd'hui aux Archives de l'empire. Partie d'une pl. in-8 en larg. Recueil des historiens des Gaules et de la France, t. XXI, p. 1, dans le texte.

Deux portraits du même, dessins du cabinet du roi, à la Bibliothèque royale, sans indication précise. Pl. in-fol. en larg. Beaunier et Rathier, pl. 103.

Figure du même, d'après les monuments du temps. Pl. ovale in-12 en haut., grav. sur bois. Du Tillet, Recueil des roys de France, p. 149, dans le texte.

<small>Preuves de la découverte du cœur de saint Louis, rassemblées par MM. Berger de Xivrey, A. Deville, Ch. Lenormant, A. Le Prevost, P. Paris et le baron Taylor. Paris, Firmin Didot frères, 1846, in-8, fig. Ce volume contient :</small>

Quatre planches représentant les détails de la Sainte-Chapelle de Paris, pour indiquer le lieu où a été découvert la boete renfermant un cœur humain que quelques savants ont regardé comme étant celui de saint Louis, et le couvercle de la boete qui contenait ce cœur. Pl. in-4 et in-8 en haut. et en larg.

<small>Cette attribution a été réfutée par Letronne et par d'autres écrivains.</small>

Couronne de saint Louis IX, qui était conservée à l'abbaye de Saint-Denis. Dessin color., in-fol. en haut. Gaignières, t. I, 54.

1270.
Août 25.

Couronne du même, en or, et enrichie de plusieurs pierres précieuses, entre lesquelles est un rubis de grand prix, dans lequel est enchâssée une épine de la couronne de Notre-Seigneur, du trésor de l'église de l'abbaye de Saint-Denis, *N. Guerard sculp.* Partie d'une pl. in-fol. en larg. Felibien, Histoire de l'abbaye royale de Saint-Denys, pl. 3, P.

Couronne d'or du même, conservée comme une relique, dans le trésor des Dominicains de Liége. Partie d'une pl. in-fol. en haut. Montfaucon, t. II, pl. 26, n° 1.

Montfaucon pense que cette couronne avait été offerte à ce couvent pour être placée sur la statue de quelque saint.

La main de justice du même, en vermeil doré, du trésor de l'église de l'abbaïe de Saint-Denis. *N. Guerard sculp.* Partie d'une pl. in-fol. en larg. Felibien, Histoire de l'abbaye royale de Saint-Denys, pl. 3, K.

Anneau du même, du trésor de l'église de l'abbaïe de Saint-Denis, *N. Guerard sculp.* Partie d'une pl. in-fol. en larg. Felibien, Histoire de l'abbaye royale de Saint-Denys, pl. 3, O. = Heineccius, pl. 1, n° 5.

Les deux articles suivants sont relatifs au même anneau.

Anneau du même, saphir pâle, sur lequel est gravée en creux l'image de ce roi. Musée du Louvre, Émaux, n° 88, comte de Laborde, p. 84.

Cette pierre a été probablement enchâssée dans l'anneau après la canonisation de Louis IX.

Il était conservé jadis dans le trésor de Saint-Denis.

1270.
Août 25.

Bague en or, émaillée en bleu; à l'intérieur est cette inscription : *C'est le sinet du roy saīnt Lovis*. La pierre en saphir représente saint Louis debout, couronné, le sceptre en main; on lit des deux côtés : S. L. (sanctus Lodovicus). Au Louvre, Musée des Souverains.

> Cette bague était jadis dans le trésor de l'abbaye de Saint-Denis. En dernier lieu, elle était dans la collection des bijoux du Louvre, et a été récemment placée au Musée des Souverains.

Agrafe du manteau royal de saint Louis, en vermeil doré, toute couverte d'émaux et de pierres précieuses, du trésor de l'église de l'abbaïe de Saint-Denis. *N. Guerard sculp.* Partie d'une pl. in-fol. en larg. Felibien, Histoire de l'abbaye royale de Saint-Denys, pl. 3, G.

Casque de forme mauresque, connu sous le nom de *Casque de saint Louis*, et qui faisait partie de l'armure entière conservée autrefois dans le garde-meuble de la couronne; il est probablement d'une origine plus moderne. Musée de l'artillerie, de Saulcy, n° 275.

Châsse de saint Louis, conservée à la Montjoie (Lot-et-Garonne), qui renferme une partie de la main de saint Louis. Pl. in-8 en larg., lithogr. et color. Bulletin des comités historiques, archéologie, beaux-arts, 1851, à la page 150.

La cassette dite de saint Louis, conservée dans l'église de Dammarie (Seine-et-Marne). Deux pl. in-fol. en haut., color. Fichot, les Monuments de Seine-et-Marne, livrais. 7 et 8, 9 et 10. = Pl. in-4 en haut.

Revue archéologique, A. Leleux, 1853, pl. 227, Eugène Gresy, à la page 637.

1270.
Août 25.

Représentation du sanctuaire et de l'autel de la Sainte-Chapelle de Paris, bâtie par l'ordre de saint Louis, et achevée en 1269. Dessin color., in-fol. en haut. Gaignières, t. 1, 64 bis.

> Dans la table du Recueil de Gaignières donnée dans la Bibliothèque historique de Le Long, il est mentionné : (Dessin ajouté en 1757, sur le bruit qu'on allait détruire ledit autel pour le construire à la moderne.)

Sceau et contre-sceau de Louis IX, saint Louis. Petites pl. grav. sur bois, tirées sur partie d'une feuille in-4. Hautin, fol. 21.

Sceau et contre-sceau du même. Partie d'une pl. in-fol. en haut. Wree, la Généalogie des comtes de Flandre, p. 40 a, preuves, p. 261.

Sceau du même. Mabillon, De re diplomatica, pl. 44.

Trois sceaux du même. Pl. de la grandeur de l'original, grav. sur bois. Nouveau traité de diplomatique, t. IV, p. 134, 135, 136.

Sceau du même. Partie d'une pl. in-4 en haut. (de Migieu), Recueil des sceaux du moyen âge, pl. 3, n° 32.

Sceau du même, à un acte de 1231, d'après Mabillon. Partie d'une pl. in-fol. en haut. Beaunier et Rathier, pl. 98, n° 2.

Deux sceaux et contre-sceaux du même. Partie d'une pl. in-fol. en haut. Trésor de numismatique et de glyptique, Sceaux des rois et reines de France, pl. 4, n°s 2, 3.

1270
Août 25.

Sceau du même, des Archives du royaume. Pl. in-8 en haut. Revue archéologique, 1846, pl. 60, à la page 675.

Contre-sceau et monnaie du même. Partie d'une pl. in-8 en haut. Revue de la numismatique belge, C. Piot, t. IV, pl. 15, n° 506, p. 394.

Sceau du même. Partie d'une pl. in-4 en larg. Lacroix, le Moyen Age et la Renaissance, t. II, manuscrits, planche sans numéro.

Grand sceau du même. Pl. grav. sur bois. Société de sphragistique, L. G. Guenebault, t. II, p. 305, dans le texte.

Quatre monnaies de Louis VIII ou Louis IX. Partie d'une pl. in-fol. en haut. Du Cange, Glossarium, 1678, t. II, 2ᵉ p. 617-618, dans le texte. — Idem, 1733, t. IV, p. 912, n°ˢ 2 à 5.

Dix monnaies de Louis IX, saint Louis. Petites pl. grav. sur bois, tirées sur partie d'une feuille et deux feuilles in-4. Hautin, partie du fol. 21 et fol. 23, 25.

Monnaie du même, frappée à Tours, sur laquelle sont des marques de ses malheurs dans son expédition en Égypte. Partie d'une pl. in-12 en larg. Du Fresne, du Cange, Histoire de saint Louis, 2ᵉ partie, p. 392, dans le texte.

Huit monnaies du même. Pl. in-4 en haut. Le Blanc, pl. 186, à la page 186.

Monnaie du même. Partie d'une pl. in-12 en larg. J. Harduini opera selecta, p. 906, dans le texte.

Monnaie du même, frappée à Tours. Partie d'une pl. in-fol. en haut., grav. sur bois, n° 6. Muratori,

Antiquitates italicæ, etc., t. II, à la page 764-762, dans le texte.

1270.
Août 25.

Monnaie du même, pièce falsifiée. Partie d'une pl. in-fol. en haut., grav. sur bois, n° 7. Muratori, Antiquitates italicæ, etc., t. II, à la page 764-762, dans le texte.

Deux monnaies du même, dont une frappée à Tours. Partie de deux pl. in-4 en haut., grav. sur bois. Argelati, t. I, pl. 80, n° 6, pl. 81, n° 7.

Monnaie du même, frappée en Orient. Partie d'une pl. in-8 en haut. Michaud, Histoire des croisades, Catalogue des médailles des princes croisés, par Cousinery, t. V, pl. 4, n° 4, p. 548.

Trois monnaies du même. Partie d'une pl. in-fol. en haut. Trésor de numismatique et de glyptique, Histoire par les monuments de l'art monétaire chez les modernes, pl. 1, nos 7, 8, 9.

Monnaie du même. Partie d'un pl. lithogr., in-8 en haut. Revue numismatique, 1838, E. Cartier, pl. 4, n° 1, p. 101.

Deux monnaies du même, frappées à Tours. Partie d'une pl. lithogr., in-8 en haut. Revue numismatique, 1838, E. Cartier, pl. 6, nos 5, 6, p. 98.

Monnaie du même, de Mâcon. Partie d'une pl. in-4 en haut. Ragut, Statistique du département de Saône-et-Loire, t. II, n° 5, p. 430.

Monnaie du même. Partie d'une pl. lithogr., in-4 en haut. Combrouse, texte, t. I, frontispice; répétition sur cuivre, t. II, III et IV, frontispice.

1270.
Août 25.

Monnaie du même. Partie d'une pl. in-4 en haut. Conbrouse, t. III, pl. 30.

Deux monnaies du même. Partie d'une pl. lithogr., in-4 en haut. Conbrouse, t. III, pl. 45; répétée planche sur cuivre, 45 bis.
> Le catalogue à la fin du volume ne fait pas mention de cette planche.

Monnaie du même. Partie d'une pl. in-4 en haut. Conbrouse, t. III, pl. 46; reproduite t. IV, sans numéro.

Deux monnaies du même. Partie d'une pl. in-4 en haut. Conbrouse, t. III, pl. 48.

Monnaie du même. Partie d'une pl. in-4 en haut. Conbrouse, t. III, pl. 53.
> Le catalogue à la fin du volume fait confusion pour les pièces de cette planche.

Quatre monnaies du même. Partie d'une pl. in-4 en haut. Du Cange, Glossarium, 1840, t. IV, pl. 6, nos 13 à 16.

Trois monnaies du même, frappées très-probablement sous son règne dans le Maine. Partie d'une pl. in-4 en haut. Hucher, Essai sur les monnaies frappées dans le Maine, pl. 4, nos 1 à 3, p. 35, 37, 42.

Monnaie du même. Petite pl. grav. sur bois. De Longpérier, Collection de M. J. Rousseau, sur le titre, p. IV.

Monnaie du même, frappée à Tours. Partie d'une pl. in-8 en haut. Revue numismatique, 1847, E. Cartier, pl. 6, n° 2, p. 146.

Deux monnaies du même. Partie d'une pl. in-8 en haut.

Revue numismatique, 1847, E. Cartier, pl. 6, n⁰ˢ 13, 14, p. 148.

Monnaie du même. Petite pl. grav. sur bois. Fillon, Considérations—sur les monnaies de France, p. 155, dans le texte.

Onze monnaies du même. Partie de deux pl. in-8 en haut. Berry, Études, etc., pl. 28, n⁰ˢ 9 à 14, pl. 29, n⁰ˢ 1 à 5, t. I, p. 587 à 596.

Cinq monnaies du même. Partie d'une pl. in-8 en larg. Recueil des historiens des Gaules et de la France, t. XXI, p. 1, dans le texte.

Monnaie du même, frappée à Tours. Petite pl. grav. sur bois, n⁰ 28. Bourassé, la Touraine, p. 566, dans le texte.

1270.
Août 25.

PHILIPPE III LE HARDI.

1270.

Septemb. 19. Sceau et contre-sceau de Vincent de Pirmil ou de Pilenis, archevêque de Tours. Partie d'une pl. in-fol. en haut. Trésor de numismatique et de glyptique, Sceaux des communes, communautés, évêques, abbés et barons, pl. 17, n° 2.

1270. Sceau de Philippe III à des ordonnances faites étant outre-mer. Pl. de la grandeur de l'original, grav. sur bois. Du Tillet, Recueil des rois de France, p. 282, dans le texte.

Sceau de Jean de Scaldt, abbé de Saint-Pierre de Gand. Partie d'une pl. in-fol. en haut. Trésor de numismatique et de glyptique, Sceaux des communes, communautés, évêques, abbés et barons, pl. 7, n° 1.

Sceau de Thierry, sire de Bevern, châtelain de Dixmude, à une charte de 1270. Partie d'une pl. in-fol. en haut. Idem, ibidem, pl. 5, n° 4.

Sceau de la commune de Tournay, à une charte de 1270. Partie d'une pl. in-fol. en haut. Idem, ibidem, pl. 5, n° 11.

Sceau et contre-sceau de Mathieu III, seigneur de Montmorency, et de Jeanne de Brienne sa femme. Pl. in-4 en larg. Du Chesne, Histoire généalogique de la maison de Montmorency, pl. 22, dans le texte.

Sceau et contre-sceau des mêmes. Idem, Preuves, p. 118, dans le texte. 1270.

Figure de Guy de Torcel, chevalier, sur sa tombe dans l'église de Saint-Martin des Champs à Paris, au milieu de la chapelle de Saint-Michel. Dessin in-fol. en haut. Gaignières, t. I, 109.

Le monument de Thibaut V, comte palatin de Champagne et de Brie, roi de Navarre, à Provins. Pl. in-fol. en larg. Fichot, les monuments de Seine-et-Marne, livrais. 13 et 14.

Sceau et contre-sceau du même. Partie d'une pl. in-fol. en larg. lithogr. Arnaud, Voyage — dans le département de l'Aube, planche non numérotée.

<small>Le texte ne fait pas mention de ce sceau.</small>

Monnaie du même, frappée à Troyes. Partie d'une pl. lithogr. in-8 en haut. Revue numismatique, 1838, E. Cartier, pl. 11, n° 1, p. 286.

Sept monnaies des comtes de Champagne du nom de Thibaut, que l'on ne peut pas attribuer à l'un plutôt qu'à l'autre. Partie d'une pl. in-4 en haut. Tobiesen Duby, Monnoies des barons, pl. 77, n^{os} 1 à 7.

<small>Thibaut I^{er} mourut vers 1090, le II^e en 1152, le III^e en 1201, le IV^e en 1253, et le V^e, roi de Navarre, en 1270.</small>

Monnaie de Guillaume II de Chauvigny, seigneur de Châteauroux. Partie d'une pl. in-8 en haut. Fillon, Lettres à M. Dugast-Matifeux, pl. 9, n° 9, p. 173.

Monnaie de Guillaume II ou III, seigneur de Châteauroux. Partie d'une pl. in-4 en haut. Poey d'Avant, pl. 8, n° 6, p. 116.

Monnaie que l'on peut attribuer à Guillaume II. Partie

1270. d'une pl. in-4 en haut. Tobiesen Duby, Monnoies des barons, pl. 109, n° 5.

Sceau de Guillaume, seigneur ou sire de Grancey, et contre-scel, à un acte de cette année. Partie d'une pl. in-fol. en haut. Plancher, Histoire de Bourgogne, t. II, à la page 524, 2ᵉ planche.

Trois sceaux de Guigues VII, treizième dauphin de Viennois. Partie d'une pl. in-fol. en haut. Histoire de Dauphiné (Valbonnais), t. 1, pl. 1, n°ˢ 4, 5, 6.

<small>Il mourut à la fin de l'année 1269, ou au commencement de 1270.</small>

1270 ? Tombe de Margareta de Pavelli, en pierre, la dernière du costé du chapitre dans le cloistre de l'abbaye de Saint-Ouen de Rouen. Dessin grand in-8. Recueil Gaignières à Oxford, t. IV, f. 40.

<small>Le Bulletin des comités historiques porte : 1260.</small>

Figure de Garnier de Trainel le Jeune, sire de Marigny, sur sa tombe dans le chapitre de l'abbaye de Vauluisant. Dessin in-fol. en haut. Gaignières, t. I, 96. ⹀ Partie d'une pl. in-fol. en haut. Montfaucon, t. II, pl. 39, n° 3.

<small>Garnier du Trainel le Jeune vivait, suivant Gaignières, en 1255.</small>

<small>Le texte de Montfaucon porte 1355, sans doute par faute d'impression, au lieu de 1255 ; c'est bien le même personnage.</small>

Figure de Dreux, sire de Trainel en Champagne, qui vivait en 1259, sur sa tombe dans le chapitre de l'abbaye de Vauluisant. Partie d'une pl. in-fol. en larg. Montfaucon, t. II, pl. 34, n° 9.

Figure d'Isabeau, femme de sire Jean Colons, à côté de son mari, sur leur tombe dans la chapelle de Saint-

Hubert de l'église de Saint-Paul à Sens. Dessin in-fol. en haut. Gaignières, t. II, 35. 1270?

Jean Colons mourut en 1272. Voir à cette date.

Deux vitraux de la cathédrale de Tours, représentant des sujets sacrés. Pl. in-fol. en haut. color. Bourassé, la Touraine, à la page 290.

Sceau de Hugues de Vienne, seigneur de Pagny, à un acte de ce temps. Partie d'une pl. in-fol. en haut. Plancher, Histoire de Bourgogne, t. II, à la page 524, 5ᵉ pl.

Chi comme li livre de Sydrac li philosophe, ki est appelé li livre de toutes sciences. Manuscrit du xiiiᵉ siècle, deuxième tiers, in-...... Bibliothèque des ducs de Bourgogne, n° 11113. Marchal, t. II, p. 34. Ce volume contient :

Petites miniatures colomnales sur fond d'or.

L'auteur de cet ouvrage paraît être anonyme ; il fut traduit à Tolède en 1268, par J. Pierre de Lyons, qui déclare que le texte original provenait d'Antioche.

Ce volume porte la signature de Jean, duc de Berry.

La conservation des miniatures n'est pas bonne.

1271.

Sceau et contre-sceau d'Othon III, surnommé le Boiteux, comte de Gueldres, fils de Gérard IV, comte de Gueldres et de Marguerite de Brabant. Partie d'une pl. in-fol. en haut. Trésor de numismatique et de glyptique, Sceaux des grands feudataires de la couronne de France, pl. 30, n° 1. Janvier 10.

Tombeau d'Isabelle d'Arragon, femme de Philippe III le Hardi, à l'abbaye de Saint-Denis. Pl. in-8 en haut., Janvier 23.

1271.
Janvier 10.

grav. sur bois. Rabel, les Antiquitez et Singularitez de Paris, fol. 34, verso, dans le texte. = Même pl. Du Breul, les Antiquitez et choses plus remarquables de Paris, fol. 64, verso, dans le texte. = Dessin in-fol. en haut. Gaignières, t. II, 5. = Dessin in-8, Recueil Gaignières à Oxford, t. II, f. 33. = Partie d'une pl. in-fol. en haut. Montfaucon, t. II, pl. 35, n° 5. = Partie d'une pl. in-8 en haut. Al. Lenoir, Musée des monuments français, t. I, pl. 31, n° 24. = Partie d'une pl. in-fol. magno en haut. Al. Lenoir, Monuments des arts libéraux, etc., pl. 33, p. 39.

Avril 27.

Figure de Ysabeau, fille de saint Louis IX, femme de Thibaud II, roi de Navarre, en relief, contre le mur, dans le fond de l'aile gauche, en dehors du chœur des religieuses, dans l'église de Saint-Louis de Poissy. Dessin color., in-fol. en haut. Gaignières, t. II, 9. = Partie d'une pl. in-fol. en haut. Montfaucon, t. II, pl. 28, n° 2. = Partie d'une pl. in-fol. en haut. Beaunier et Rathier, pl. 122.

<small>Ce dernier ouvrage indique, par erreur, cette figure comme étant celle d'Isabeau de Bavière.</small>

Figure d'Isabelle, fille de Louis IX, dans l'église des Jacobins de Paris. Partie d'une pl. in-4 en larg., color. Comte de Viel Castel, n° 186, texte.

<small>C'est exactement la figure précédente, et l'auteur a fait erreur en indiquant qu'elle était placée aux Jacobins de Paris.</small>

Mai 1.

Tombeau de Mace Maillard, contre le mur, à droite, dans la sacristie de l'église de l'abbaye de Villeneuve, près Nantes en Bretagne. Dessin in-8, Recueil Gaignières à Oxford, t. VIII, f. 171.

Deux sceaux et contre-sceaux d'Alphonse, comte de Poitiers et de Toulouse, cinquième fils de Louis VIII, régent du royaume en 1248, conjointement avec la reine Blanche, pendant l'absence de saint Louis son frère. Partie d'une pl. in-fol. en haut. Trésor de numismatique et de glyptique, Sceaux des grands feudataires de la couronne de France, pl. 21, nos 1, 2. = Du Mersan, Histoire du cabinet des médailles, antiques et pierres gravées, p. 33. 1271. Août 21.

Trois monnaies d'Alphonse, fils de Louis VIII, frère de saint Louis IX, comte de Poitou et de Toulouse. Partie d'une pl. in-4 en haut. Papon, Histoire générale de Provence, t. II, pl. 3, nos 15 à 17.

Sept monnaies du même. Partie d'une pl. in-4 en haut. Tobiesen Duby, Monnoies des barons, pl. 92, nos 4 à 8, 11, 12.

Quatre monnaies du même. Partie d'une pl. in-4 en haut. Idem, pl. 104, nos 16 à 19.

Monnaie du même. Partie d'une pl. in-4 en haut. Idem, supplément, pl. 8, n° 5.

Deux monnaies du même. Partie de deux pl. in-4 en haut. Idem, supplément, pl. 9, n° 12, pl. 10, n° 1.

Trois monnaies du même. Partie d'une pl. in-4 en haut. Saint-Vincens, Monnaies des comtes de Provence, pl. 12, nos 15 à 17.

Trois monnaies du même. Partie d'une pl. in-8 en haut., lithogr. nos 12, 13, 14. Mémoires de la Société d'émulation de Cambrai, E. Tordeux, 1833, p. 202.

1271.
Août 21.

Dix monnaies du même. Partie d'une pl. lithogr. in-fol. en larg. Mémoires de la Société des antiquaires de l'Ouest, Lecointre-Dupont, 1839, pl. 8, n°os 15 à 24, p. 360 à 366.

Trois monnaies du même. Petites pl. grav. sur bois. Idem, p. 360 à 362, dans le texte.

Dix monnaies du même. Partie d'une pl. lithogr., in-8 en haut. Lecointre-Dupont, Essai sur les monnaies frappées en Poitou, pl. 4, n°os 1 à 10.

Trois monnaies du même. Petites pl. grav. sur bois. Idem, p. 118, 120, dans le texte.

Trois monnaies du même. Petites pl. grav. sur bois. Revue numismatique, 1841, E. Cartier, p. 238, dans le texte.

Sept monnaies du même. Partie d'une pl. in-8 en haut. Revue numismatique, 1847, E. Cartier, pl. 6, n°os 5 à 11, p. 147-148.

Trois monnaies du même. Partie d'une pl. in-4 en haut. Poey d'Avant, pl. 15, n°os 4, 5, 6, p. 217, 218.

Quatre monnaies du même, frappées à Riom. Partie d'une pl. in-4 en haut. Idem, pl. 9, n°os 12 à 15, p. 146.

Septembre

Monnaie de Gilles de Sorcy, cinquante et unième évêque de Toul. Partie d'une pl. in-fol. en haut., lithogr. Mémoires de la Société royale des antiquaires de France, t. XII. Nouvelle série, t. II, pl. 6, n° 3, à la page 235.

Trois monnaies du même. Partie d'une pl. in-4 en

haut. Robert, Recherches sur les monnaies des évêques de Toul, pl. 5, nᵒˢ 4 à 6. — 1271. Septembre.

Figure de Jean le Appareilliez, sur sa tombe devant la chapelle du rosaire des Jacobins de Chaalons. Dessin in-fol. en haut. Gaignières, t. II, 33. = Dessin grand in-8, Recueil Gaignières à Oxford, t. XIII, f. 38. — Décembre.

Sceau de Henri, comte de Grand-Pré, d'une branche de cadets de la maison de Champagne. Partie d'une pl. in-fol. en haut. Calmet, Histoire de Lorraine, t. II, pl. 13, n° 89. — 1271.

Deux sceaux et deux contre-sceaux de Pierre II de Vannes, évêque de Saint-Brieuc. Partie de deux pl. in-8 en haut. Geslin de Bourgogne, etc., anciens évêchés de Bretagne, t. I, pl. 2, nᵒˢ 8, 10, pl. 3, nᵒˢ 11, 12.

Tombeau de Gosselinus episc. cœnoman., en pierre, contre le mur, à gauche, dans la nef de l'église de l'abbaye de la Couture au Mans. Dessin in-8, Recueil Gaignières à Oxford, t. VIII, f. 20.

<small>Il n'y a pas de Gosselin parmi les évêques du Mans. Ce sera Guillaume II, mort le 4 août 1260, ou bien Geoffroi III Freslon, mort le 14 novembre 1274.</small>

Figure à genoux de Raoul de Courtenay, seigneur d'Illiers et de Neuvy, frère de Pierre de Courtenay, sur un vitrail de l'église de Notre-Dame de Chartres. Dessin color., in-fol. en haut. Gaignières, t. II, 15. = Partie d'une pl. in-fol. en larg. Montfaucon, t. II, pl. 32, n° 6.

Trois monnaies de Bouchard V, comte de Vendôme.

1271. Partie d'une pl. in-8 en haut. Revue numismatique, 1845, E. Cartier, pl. 11, n°ˢ 10 à 12, p. 224.

Trois monnaies du même. Partie d'une pl. in-8 en haut. Cartier, Recherches sur les monnaies au type chartrain, pl. 7, n°ˢ 10 à 12.

Sceau de Hugues Ier de Châteauroux, évêque de Poitiers. Partie d'une pl. in-fol. en haut. Trésor de numismatique et de glyptique, Sceaux des communes, communautés, évêques, abbés et barons, pl. 18, n° 6.

Sceau ordinaire de la commune de la ville de Lyon, à une charte de 1271. Partie d'une pl. in-fol. en haut. Trésor de numismatique et de glyptique, Sceaux des communes, communautés, évêques, abbés et barons, pl. 15, n° 11 (numérotée par erreur sur la planche et dans le texte, 12).

Statue de Jeanne, comtesse de Toulouse, sur son tombeau, dans l'abbaye de Gercy en Brie. Partie d'une pl. in-4 en larg., lithogr. Histoire générale de Languedoc, par de Vic et Vaissete, édition de du Mège, t. VI, à la page 224.

1271 ? Monnaie du seigneur et du prieur de Bourbon, avec la tête de saint Mayeul. Partie d'une pl. lithogr., in-8 en haut. Revue numismatique, 1841, E. Cartier, pl. 19, n° 2, p. 361 (texte, pl. 18 par erreur).

1272.

Janvier. Tombe de Wermund de La Boissière, évêque de Noyon, en cuivre jaune, à la deuxième rangée, du costé de l'épistre, dans le sanctuaire de l'église cathédrale de

Notre-Dame de Noyon. Dessin grand in-8, Recueil Gaignières à Oxford, t. XIV, f. 109. 1272. Janvier.

Tombeau de Charles d'Anjou, comte du Maine, en marbre, à droite contre la clôture du chœur, en dehors, dans l'église cathédrale du Mans. Trois dessins in-4, Recueil Gaignières à Oxford, t. I, f. 68, 69, 70. Avril 10.

Figure de Marie de Clermont ou de Bourbon, fille de Robert, comte de Clermont, fils de saint Louis IX, sur sa tombe, dans l'église de Saint-Louis de Poissi. Partie d'une pl. in-fol. en haut. Montfaucon, t. II, pl. 36, n° 1. Mai 17.

Figure de Yoland de Bretagne, fille de Pierre Mauclerc et d'Alix, comtesse de Bretagne, femme de Hugues XI le Brun, sire de Luzignan, comte de la Marche et d'Angoulesme, sur son tombeau, émaillé, à côté de sa mère, dans le milieu du sanctuaire de l'abbaye de Villeneuve, auprès de Nantes. Dessin in-fol. en haut. Gaignières, t. II, 12. = Dessin grand in-4, Recueil Gaignières à Oxford, t. I, f. 99. = *Dessiné par Fr. Jean Chaperon, gravé par N. Pitau*. Pl. in-fol. en larg. Lobineau, Histoire de Bretagne, t. I, à la page 214. = La même planche. Morice, Histoire de Bretagne, t. I, à la page 148. = Partie d'une pl. in-fol. en larg. Montfaucon, t. II, pl. 32, n° 3. Octobre 10.

 Alix, comtesse de Bretagne, mourut le 11 août 1221 (voir à cette date).

Figure de la même, sur un vitrail de l'église de Notre-Dame de Chartres. Dessin color. en haut. Gaignières, t. II, 11. = Partie d'une pl. in-fol. en larg. Montfaucon, t. II, pl. 32, n° 2.

1272.
Octobre 10.
Sceau de la même. Partie d'une pl. in-fol. en haut. Trésor de numismatique et de glyptique, Sceaux des grands feudataires de la couronne de France, pl. 7, n° 3.

Novemb. 16. Deux sceaux et contre-sceaux de Henri III, roi d'Angleterre, seigneur d'Irlande, duc de Normandie et d'Aquitaine, comte d'Anjou. Partie d'une pl. in-fol. en haut. Trésor de numismatique et de glyptique, Sceaux des rois et reines d'Angleterre, pl. 4, n°s 2, 3.

La mort de Henri III a été placée au 14, au 15 ou au 16 novembre.

Monnaie du même, frappée à Tournay. Partie d'une pl. in-4 en haut. Thom. Pembrock, p. 4, pl. 9.

Quatre monnaies du même. Partie d'une pl. in-fol. en haut. Snelling, A. View, etc., 1762, pl. 1, n°s 39 à 42.

Monnaie du même, frappée en France. Partie d'une pl. in-4 en haut. Ruding, Annals of the coinage of Britain, supplément, partie 2, pl. 10, n° 10.

1272. Figure du sire Jean Colons, sur sa tombe, dans la chapelle Saint-Hubert, de l'église de Saint-Paul à Sens. Dessin in-fol. en haut. Gaignières, t. II, 34.

Tombe de Jehans Colons, mort 1272, Isabiaus sa fame, sans date, Jehanne Colons sa fille, morte 1308, en pierre, dans la chapelle de Saint-Hubert, dans l'église paroissiale de Saint-Paul de Sens. Dessin in-4, Recueil Gaignières, à Oxford, t. XIII, f. 74.

Isabeau mourut vers 1270. Voir à cette date.

Figure d'Yolande, femme du seigneur d'Aubigné en Anjou, sur sa tombe, dans la chapelle d'Aubigny, contre le mur, dans l'abbaye de Villeneuve, près

Nantes. Dessin in-fol. en haut. Gaignières, t. II, 16. 1272.
= Partie d'une pl. in-fol. en haut. Montfaucon, t. II, pl. 36, n° 4.

Sceau de Hugues IV, duc de Bourgogne, fils d'Eudes III. Partie d'une pl. in-4 en haut. (de Migieu), Recueil des sceaux du moyen âge, pl. 2, n° 5.

Sceau du même, à un acte de 1235. Partie d'une pl. in-fol. en haut. Beaunier et Rathier, pl. 131.

Sceau du même et d'Alix de Vergy sa femme. Partie d'une pl. in-fol. en haut. Trésor de numismatique et de glyptique, Sceaux des grands feudataires de la couronne de France, pl. 13, n° 5.

Monnaie du même. Partie d'une pl. in-4 en haut. (de Migieu), Recueil des sceaux du moyen âge, pl. 1**, n° 6.

Monnaie du même. Partie d'une pl. in-4 en haut. Tobiesen Duby, Monnoies des barons, supplément, pl. 6, n° 4.

Deux monnaies du même. Partie d'une pl. in-4 en haut. Ragut, Statistique du département de Saône-et-Loire, t. II, n°ˢ 13, 14, p. 223.

Monnaie du même. Petite pl. grav. sur bois. Revue numism., 1839, E. Cartier, p. 217, dans le texte.

Six monnaies du même. Partie de deux pl. lithogr., in-4 en haut. Barthélemy, Essai sur les monnaies des ducs de Bourgogne, pl. 1, n°ˢ 11 à 13, pl. 2, n°ˢ 1 à 3.

Monnaie du même. Petite pl. grav. sur bois. De Fontenay, Manuel de l'amateur de jetons, p. 26, dans le texte.

1272. Tombe de Calon de Saux, chevalier, seigneur de Fontaines, dans l'église du prieuré de Bonvaux, près Dijon. Partie d'une pl. in-fol. en haut. Plancher, Histoire de Bourgogne, t. II, à la page 31.

Sceau de Durand de Palluau, chantre d'Autun, à un acte de cette année. Partie d'une pl. in-fol. en haut. Plancher, Histoire de Bourgogne, t. II, à la page 524, 2ᵉ planche.

Tombeau de Guillaume de Marmande, seigneur de La Roche Clermault, mort en 1272, et de Philipe de Bemerzay sa femme, à gauche, contre le mur, dans la nef de l'église de l'abbaye de Seuilley. Ce tombeau représente un chevalier et deux femmes. Dessin in-4 en larg. Recueil Gaignières à Oxford, t. VII, f. 241.

Sceau de Guillaume de Fiennes, IIᵉ du nom, baron de Fiennes et de Tingry, à une charte de 1272. Partie d'une pl. in-fol. en haut. Trésor de numismatique et de glyptique, Sceaux des communes, communautés, évêques, abbés et barons, pl. 13, n° 3.

Figure de Jean de Dreux, chevalier de l'ordre des Templiers, sans indication d'où était ce monument. Partie d'une pl. in-fol. en haut. Beaunier et Rathier, pl. 128. = Partie d'une pl. in-fol. magno en haut. Al. Lenoir, Monuments des arts libéraux, etc., pl. 35, p. 40.

1272 ? Tombe de Guido abbas, en pierre, la troisième à droite, dans le sanctuaire de l'église de l'abbaye de Saint-Père de Chartres. Dessin in-8, Recueil Gaignières à Oxford, t. XIV, f. 49.

Tombe de Gilo abbas, en pierre, au milieu des marches

du sanctuaire, dans le milieu du chœur de l'abbaye de Saint-Père de Chartres, sans date. Dessin in-8, Recueil Gaignières à Oxford, t. XIV, f. 45. 1272?

C'est probablement Guido II, mort en 1272.

1273.

Sceau d'Odilon de Tournel, évêque de Mende. Partie d'une pl. in-fol. en haut. Trésor de numismatique et de glyptique, Sceaux des communes, communautés, évêques, abbés et barons, pl. 21, n° 4. Janvier 28.

Odilon I^{er} de Mercœur.

Figure d'Agnez. femme noble, sur sa tombe, à l'abbaye de Jouy, dans la nef. Dessin in-fol. en haut. Gaignières, t. II, 20. = Dessin grand in-8, Recueil Gaignières à Oxford, t. XV, f. 44. Mars.

Monnaie de Nicolas III de Fontaines, évêque de Cambrai en 1249. Petite pl. grav. sur bois. Du Cange, Glossarium novum, 1766, t. II, p. 1326, dans le texte. 1273.

Trois monnaies du même. Partie d'une pl. in-4 en haut. Tobiesen Duby, Monnoies des barons, pl. 4, n^{os} 2 à 4.

Monnaie du même. Partie d'une pl. in-4 en haut. Tobiesen Duby, pl. 6, n° 7.

Tombe d'un chevalier et sa femme. de Bailly qui trepassa. Denoiselle Marie Caun. qui trepassa 1273, en pierre, dans le cloistre de l'abbaye d'Orcamp. Dessin in-4, Recueil Gaignières à Oxford, t. VI, f. 82.

Tombe de Jean de Visines, doyen de saint Quiriace, dans l'église de Saint-Quiriace, à Provins. Pl. in-fol.

1273. en haut., color. Fichot, les Monuments de Seine-et-Marne, livrais. 19 et 20.

Sceau de la sénéchaussée de Saintonge, à une charte de 1273. Partie d'une pl. in-fol. en haut. Trésor de numismatique et de glyptique, Sceaux des communes, communautés, évêques, abbés et barons, pl. 19, n° 2.

Sceau et contre-sceau de Baudouin de Courtenay, II^e du nom, comte de Namur, prince d'Achaie et Péloponèse, et empereur de Constantinople. Partie d'une pl. in-fol. en haut. Wree, la Généalogie des comtes de Flandre, p. 27 a, preuves, p. 207.

Sept monnaies de Baudoin I^{er} ou Baudoin II, empereur de Constantinople. Pl. in-4 carrée. Friedlaender, Numismata inedita, p. 46, dans le texte.

1274.

Mars 20. Quatre monnaies de Boemond VI, comte de Tripoli. Partie d'une pl. in-4 en haut. De Saulcy, Numismatique des croisades, pl. 8, n^{os} 1 à 4, p. 54.

Avril 29. Figure d'Agnès, dame d'Ormoy ou de Purmoy, sur sa tombe, dans le cloître de l'abbaye de Chaalis, près Senlis. Dessin in-fol. en haut. Gaignières, t. II, 21. = Dessin grand in-8, Recueil Gaignières à Oxford, t. VI, f. 37.

Juillet 22. Deux sceaux et contre-sceaux de Henri III, dit le Gras, quatorzième comte de Champagne et roi de Navarre, fils de Thibaut VI, comte de Champagne et de Marguerite de Bourbon. Partie d'une pl. in-fol. en haut. Trésor de numismatique et de glyptique, Sceaux des

grands feudataires de la couronne de France, pl. 19, n⁰ˢ 4, 6. 1274.
Juillet 22.

<small>Sa mort est placée au 21 ou au 22 juillet 1274.</small>

Sceau et contre-sceau du même. Partie d'une pl. in-fol. en larg., lithogr. Arnaud, Voyage — dans le département de l'Aube, planche non numérotée.

<small>Le texte ne fait pas mention de ce sceau.</small>

Figure de Marie de Bourbon, fille d'Archambault VII^e du nom, sire de Bourbon, femme de Jean I^{er} du nom, comte de Dreux et de Braine, sur son tombeau de cuivre, du côté droit du chœur de l'église de l'abbaye de Saint-Yved de Braine. Dessin in-fol. en haut. Gaignières, t. II, 13. = Dessin in-fol. et deux dessins in-16, Recueil Gaignières à Oxford, t. I, f. 78, 79, 80. = Partie d'une pl. in-fol. en haut. Montfaucon, t. II, pl. 36, n° 2. Août 29.

<small>Ce tombeau est environné de petites figures de tous les parents de Marie de Bourbon, dans des niches ; au-dessus de chacune étaient leurs armoiries, dont il reste encore quelques-unes, et sur les bords du tombeau leurs noms écrits en or sur des fonds rouges et bleus, qui sont ici marqués avec des chiffres pour indiquer ce qui y est écrit dans les dessins du second feuillet.</small>

<small>La nécrologie de l'abbaye de Port-Royal place sa mort au 25 août, et la nécrologie de l'église de Braine au 29.</small>

Tombe pour le cœur de Marie de Bourbon, femme de Jean I^{er} du nom, comte de Dreux, en pierre plate, dans le milieu de la chapelle de la Vierge, de l'église collégiale de Saint-Estienne de Dreux. Dessin grand in-8, Recueil Gaignières à Oxford, t. I, f. 81.

<small>Son corps fut enterré à Saint-Yved de Braine. Voir l'article précédent.</small>

1274.
Décemb 24.
Trois sceaux et un contre-sceau de Henry III, comte de Luxembourg et empereur de Rome. Partie de deux pl. in-fol. en haut. Wree, la Généalogie des comtes de Flandre, p. 62 *b*, *c*, et 63 *a*, preuves, p. 391.

Sceau du même. Partie d'une pl. in-fol. en haut. Trésor de numismatique et de glyptique, Sceaux des grands feudataires de la couronne de France, pl. 28, n° 4.

<small>Sa femme, Marguerite de Bar, mourut le 23 novembre 1275. Voir à cette date.</small>

1274.
Sceau de Henri III, fils de Gérard IV, comte de Gueldres et de Marguerite de Brabant, évêque de Liége en 1247. Partie d'une pl. in-fol. en haut. Trésor de numismatique et de glyptique, Sceaux des communes, communautés, évêques, abbés et barons, pl. 8, n° 1.

<small>Il reçut la prêtrise et fut sacré évêque en 1258, fut déposé au concile de Lyon en 1274, et fut tué en 1284, dans une expédition entreprise pour reconquérir son évêché.</small>

Portrait de Robert Sorbon en buste, dans un médaillon rond, *E. Desrochers*. Pl. petit in-4 en haut., dans une bordure, planche séparée. (Charpentier.) Description — de l'église métropolitaine de Paris; à la fin, sans texte, exemplaire de la Biblioth. impér.

Sept monnaies des comtes de Champagne du nom de Henri, que l'on ne peut pas attribuer à l'un plutôt qu'à l'autre. Henri Ier mourut en 1181, Henri II, en 1197, et Henri III le Gros, roi de Navarre, en 1274. Partie d'une pl. in-4 en haut. Tobiesen Duby, Monnoies des barons, pl. 77, nos 8 à 14.

Monnaie d'un comte de Champagne du nom de Henri,

que l'on ne peut pas attribuer à l'un plutôt qu'à l'autre. Partie d'une pl. in-4 en haut. Idem, supplément, pl. 4, n° 2.

1274.

Tombe de Petrus præsul senonensis (Pierre de Charny), en cuivre, en entrant dans le chœur de l'église cathédrale de Saint-Estienne de Sens. Dessin in-8, Recueil Gaignières à Oxford, t. XIII, f. 65.

Scel de Mathieu, vidame de Chartres, et autre d'Isabelle, dame de Tachainville, sa femme, à un acte en faveur du chapitre de Chartres. Partie d'une pl. lith., in-8 en haut. De Santeul, le Trésor de Notre-Dame de Chartres, pl. 6, n°s 12, 13.

Monnaie frappée à Avignon sous un des premiers papes qui furent maîtres du comtat d'Avignon. Partie d'une pl. lith., in-8 en haut. Revue numismatique, 1839, E. Cartier, pl. 11, n° 1, p. 259.

Miniatures d'un manuscrit latin du XIIIe siècle, contenant une histoire abrégée et figurée, offerte à Yves, abbé du célèbre monastère de Cluny, de la Bibliothèque du Vatican, n° 3839. Pl. in-fol. en haut. Seroux d'Agincourt, Histoire de l'Art, etc., peinture, pl. LXX, t. II, d°, p. 77.

> Le roman de Lancelot du Lac. Histoire du roi Artus, deuxième partie. Manuscrit sur vélin du XIIIe siècle, in-fol., maroquin rouge. Bibliothèque impériale, Manuscrits, ancien fonds français, n° 6963, ancien n° 121. Ce volume contient :

Des miniatures représentant des sujets relatifs aux récits de ce roman; l'une représente Gautier Map écrivant son livre; une autre, le roi Artus tenant cour en la

1274. ville de Gannes (Gannat), dans le Bourbonnois. Pièces in-8 en larg., étroites, quelques-unes plus petites.

> Ces miniatures sont d'un travail grossier ; les fonds sont en or appliqué. Elles offrent de l'intérêt pour beaucoup de détails de vêtements, d'armures, ameublements, etc. La conservation est belle. — Ce manuscrit fut écrit par Pierre Palmier en 1274. Il a fait partie de la bibliothèque de Blois.

Figure représentant une miniature de ce manuscrit. Pl. in-fol. en haut. Silvestre, Paléographie universelle, t. III, 137.

1274 ? Monnaie d'un comte de Rouergue, du nom de Hugues, que l'on ne peut pas attribuer avec certitude à l'un des quatre comtes de ce nom plutôt qu'à l'autre ; Hugues IV régna jusqu'en 1274. Partie d'une pl. in-4 en haut. Tobiesen Duby, Monnoies des barons, pl. 105, n° 1.

Monnaie d'un comte de Rodez et de Rouergue, du nom de Hugues, que l'on peut attribuer à Hugues IV. Partie d'une pl. lithogr., in-8 en haut. Revue numismatique, 1841, E. Cartier, pl. 14, n° 8, p. 278.

Neuf monnaies anonymes et pieuses des empereurs latins de Constantinople. Pl. in-4 en haut. De Saulcy, Numismatique des croisades, pl. 13, n°s 1 à 9, p. 122, etc.

Deux monnaies incertaines des empereurs latins de Constantinople. Partie d'une pl. in-8 en haut. Lettres du baron Marchant, Annotations de Victor Langlois, pl. 28, n°s 13, 14.

1275.

Juin 23. Médaille à l'occasion du couronnement de Marie de Brabant, femme de Philippe le Hardi, dans la Sainte-

Chapelle du palais de Paris. Petite pl. Morand, Histoire de la Sainte-Chapelle, à la page 77. 1275. Juin 23.

Tombeau de Odon ou Eudes II Rigault, archevêque de Rouen, en marbre, à droite, dans la chapelle de la Vierge, de l'église cathédrale de Notre-Dame de Rouen. Dessin grand in-8, Recueil Gaignières à Oxford, t. IV, f. 5. Juillet 2.

Tombeau de Laure de Commercy, troisième femme de Jean de Châlons l'antique, à Salins. Pl. in-8 en haut., lith. Clerc, Essai sur l'histoire de la Franche-Comté, t. I, à la page 450. Octobre 5.

Sceau de Marguerite, comtesse de Luxembourg, marquise d'Arlon, fille de Henri II, comte de Bar, femme de Henri III le Grand, comte de Luxembourg et de La Roche, marquis d'Arlon. Partie d'une pl. in-fol. en haut. Trésor de numismatique et de glyptique, Sceaux des grands feudataires de la couronne de France, pl. 28, n° 5. Novemb. 23.

Sceau de l'ancien Hôtel-Dieu, Saint-Nicolas de Melun. Pl. grav. sur bois. Société de sphragistique, E. Gresy, t. III, p. 166, dans le texte. 1275.

Sceau de l'officialité de Nevers. Petite pl. grav. sur bois. Morellet, le Nivernois, t. I, p. 133, dans le texte.

Bas-relief représentant Jeanne de Châtillon, comtesse d'Alençon, de Blois et de Chartres, femme de Pierre, comte d'Alençon, troisième (cinquième) fils de saint Louis, présentant à la sainte Vierge quatorze chartreux à genoux pour consacrer la mémoire de la fondation qu'elle avait faite de quatorze cellules dans la Chartreuse de Paris. Ce bas-relief était dans le 1275?

1275 ? cloître de cette Chartreuse. Partie d'une pl. in-4 en larg. Millin, Antiquités nationales, t. V, n° LII, pl. 10.

Figure en pierre, de Louis, fils de Pierre, comte d'Alençon, cinquième fils de saint Louis IX, mort à l'âge d'un an, dans l'église de l'abbaye de Royaumont. Il était enterré près de son frère Philippe, mort à quatorze mois. Partie d'une pl. in-4 en larg. Millin, Antiquités nationales, t. II, XI, pl. 4, n°[s] 3, 4 et probablement 5 (indiquée n° 1), p. 12.

> Les moines de l'abbaye de Royaumont avaient fait scier une partie de ce tombeau.
> Il y a confusion dans presque tout ce que dit Millin dans le chapitre de Royaumont.

Figures de Louis, fils de Pierre, comte d'Alençon, fils de Louis IX ; et de Philippe son frère, sur leur tombeau, à l'abbaye de Royaumont. Partie d'une pl. in-8 en haut. Al. Lenoir, Musée des Monuments français, t. I, pl. 32, n° 27.

> Pierre, comte d'Alençon, cinquième fils de saint Louis, mourut le 6 avril 1283.
> Jeanne de Châtillon, sa femme, mourut le 19 janvier 1291.
> Ils avaient été mariés en 1272.

Figure de Anceau de Traînel, sire de Voisines, connétable de Champagne, sur sa tombe, dans le chapitre de l'abbaye de Vauluisant. Dessin in-fol. en haut. Gaignières, t. I, 98. = Partie d'une pl. in-fol. en larg. Montfaucon, t. II, pl. 34, n° 10.

> Il vivait en 1262.

Tombe de Simon, abbé de l'abbaye d'Hérivaulx, en pierre, le cinquième de la deuxième rangée, dans

le sanctuaire de l'église de cette abbaye. Dessin in-8, Recueil Gaignières à Oxford, t. III, f. 64.

1275 ?

Il n'y a pas de date.

Monnaie d'Artur et de Marie, vicomte et vicomtesse de Limoges. Partie d'une pl. lithogr., in-8 en haut. Revue numismatique, 1841, E. Cartier, pl. 1, n° 2, p. 29.

1276.

Figure de Jeanne de l'Isle, femme de Dreux de Villiers, sur sa tombe, dans l'église de l'abbaye du Val. Dessin in-fol. en haut. Gaignières, t. II, 18. = Partie d'une pl. in-fol. en haut. Beaunier et Rathier, pl. 128. = Partie d'une pl. in-fol. magno en haut. Al. Lenoir, Monuments des arts libéraux, etc., pl. 35, p. 40.

Avril.

Monnaie de Jacques ou Jayme 1er, roi d'Arragon, seigneur de Montpellier. Partie d'une pl. in-4 en haut. Papon, Histoire générale de Provence, t. II, pl. 2, n° 6 (dans le texte, 7 par erreur).

Juillet 28.

Sa mort est placée au 25 ou au 27 juillet.

Deux monnaies du même. Partie d'une pl. in-4 en haut. Tobiesen Duby, Monnoies des barons, pl. 108, nos 1, 2.

Monnaie du même. Partie d'une pl. in-4 en haut. Saint-Vincens, Monnaies des comtes de Provence, pl. 18 (bis, 19), n° 4.

Monnaie du même. Partie d'une pl. in-fol. en haut. Trésor de numismatique et de glyptique, Histoire par les monuments de l'art monétaire chez les modernes, pl. 22, n° 5.

1276. Deux monnaies du même, frappées à Montpellier. Par-
Juillet 25. tie d'une pl. in-4 en haut., n°^s 6, 7. Publications de
la Société archéologique de Montpellier, A. Germain,
t. III, à la page 255.

1276. Figure de Estienne, religieux de l'ordre de Saint-An-
toine, maistre de Balleul en Flandres, sur sa tombe,
dans la vielle église de l'abbaye d'Orcamp. Dessin
in-fol. en haut. Gaignières, t. II, 22. = Partie d'une
pl. in-4 en larg. Comte de Viel Castel, pl. 209,
texte.

Figure de Jean Barbette, gendre de Jean Sarrazin,
chambellan du roi, sur sa tombe, dans le cloître de
l'abbaye de Saint-Victor de Paris. Dessin in-fol. en
haut. Gaignières, t. II, 38.

Tombe de Johannes de sancto Remigio, en pierre,
devant la porte de l'église, dans le cloître de l'ab-
baye de l'Estrée. Dessin grand in-8, Recueil Gai-
gnières à Oxford, t. V, f. 147.

1276 ? Sceau de Marie de Brienne, femme de Baudouin de
Courtenay, II^e du nom, empereur de Constantinople.
Partie d'une pl. in-fol. en haut. Wree, la Généalogie
des comtes de Flandre, p. 27 *b*, preuves, p. 208.

1277.

Janvier 17 ? Tombeau de Robert V, comte d'Auvergne, et d'Éléonor
de Bassie sa femme, morte le 12 janvier 1286 (?), à
l'abbaye de Vauluisant, appelée depuis du Bouchet.
To. 1, *pag.* 103. Pl. in-fol. en haut. Baluze, His-
toire généalogique de la maison d'Auvergne, t. I, à
la page 103.

<small>Le texte porte qu'Éléonor de Bassie fut enterrée au couvent des Cordeliers de Clermont avec deux de ses enfants.</small>

PHILIPPE III. 411

Tombe de Catherina de Britannia, en pierre, devant la troisième chapelle, à gauche, dans l'église des Jacobins de Paris. Dessin grand in-8. Recueil Gaignières à Oxford, t. II, f. 30.
1277.
Mars 10.

Figure de Caterine de Bove, femme de Guillaume des Vignes, chevalier, sur sa tombe, dans le cloître de l'abbaye de Royaumont. Dessin in-fol. en haut. Gaignières, t. II, 23. = Dessin in-8, Recueil Gaignières à Oxford, t. XIV, f. 20. = Partie d'une pl. in-4 en haut. Millin, Antiquités nationales, t. II, n° xi, pl. 5, n° 2.
Avril.

Contre-scel de Geoffroy IV d'Assé, évêque du Mans, aux Archives du royaume, n° 3202 bis. Petite pl. grav. sur bois. Hucher, Essai sur les monnaies frappées dans le Maine, p. 24, dans le texte.
Juin 3.

Sceau et contre-sceau de Dinan. Partie d'une pl. in-8 en haut. Revue archéologique, A. Leleux, 1852, pl. 205, n° 2, Barthélemy, à la page 750.
1277.

Tombeau de Claudius Renaudus, en cuivre esmaillé, à gauche du grand autel de l'église de l'abbaye d'Évron au Maine. Dessin in-8, Recueil Gaignières à Oxford, t. VII, f. 205.

Monnaie de Guillaume de Villehardouin, prince d'Achaïe. Partie d'une pl. lithogr., in-4 en haut. Buchon, Recherches — quatrième croisade, pl. 3, n° 4, p. 204 (par erreur, pl. 2). = Idem, Nouvelles Recherches, atlas, pl. 24, n° 4.

Monnaie du même. Partie d'une pl. lithogr., in-4 en haut. Idem, pl. 38, n° 11.

1277. Monnaie du même. Partie d'une pl. lithogr., in-4 en haut. Idem, pl. 38, n° 7.

Dix-sept monnaies du même, dont quelques-unes pourraient être de Geoffroy Ier ou de Geoffroy II. Partie d'une pl. in-4 en haut. De Saulcy, Numismatique des croisades, pl. 14, nos 1 à 17, p. 140-143.

Monnaie du même. Partie d'une pl. in-8 en haut. Lettres du baron Marchant, pl. 7, n° 4, p. 65.

1278.

Mars 18. Sceau d'Érard de Villehardouin, dit de Lesigny ou de Lesines, évêque d'Auxerre. Partie d'une pl. in-fol. en haut. Trésor de numismatique et de glyptique, Sceaux des communes, communautés, évêques, abbés et barons, pl. 12, n° 7.

Mai 31. Tombe de Jehans, chevaliers, sires de Montetgni, en pierre, dans le chœur de l'église de l'abbaye de Preuilly. Dessin grand in-8, Recueil Gaignières à Oxford, t. XV, f. 28.

1278. Le roman de Lancelot du Lac. Manuscrit sur vélin, in-fol., veau fauve. Bibliothèque impériale, Manuscrits, ancien fonds français, n° 7172. Ce volume contient :

Beaucoup de miniatures représentant des sujets relatifs aux récits de l'ouvrage. Petites pièces, dans le texte.

Ces miniatures, d'un travail assez fin, offrent quelques détails intéressants. La conservation est mauvaise. La plus grande partie de ces peintures sont entièrement gâtées à dessein.

Une mention à la fin du volume porte qu'il fut écrit en 1278 par Pierre de Tiergeville (à cinq lieues d'Yvetot).

Ce manuscrit provient de Fontainebleau, n° 724, ancien catalogue, 342.

Châsse de saint Calmin, dans l'abbaye de Mauzac. Pl. lithogr., in-4 en larg. Taylor, etc., Voyages pittoresques et romantiques dans l'ancienne France, Auvergne, p. 15, dans le texte. — 1278 ?

1279.

Monnaie de Jean II de Nesle, comte de Ponthieu. Petite pl. grav. sur bois. Revue numismatique, 1846, Anatole Barthélemy, p. 290, dans le texte. — Mars 14.

Quatre monnaies des deux comtes de Ponthieu, du nom de Jean, sans que l'on puisse les attribuer à l'un plutôt qu'à l'autre. Jean Ier mourut en 1191 ; Jean II de Nesle, mari de Marie de Ponthieu quitta le titre de comte de Ponthieu à la mort de sa femme, en 1279. Partie d'une pl. in-4 en haut. Tobiesen Duby, Monnoies des barons, pl. 74, nos 3 à 6.

Sceau et contre-sceau de Jean de Chastillon, Ier du nom, comte de Blois, de Chartres et de Dunois, etc. Partie d'une pl. in-fol. en haut. Wree, la Généalogie des comtes de Flandre, p. 54 a, preuves, 319. — Juin 28.

Sceau et sceau secret du même. Partie d'une pl. in-fol. en haut. Trésor de numismatique et de glyptique, Sceaux des grands feudataires de la couronne de France, pl. 11, n° 3.

Monnaie du même. Partie d'une pl. in-8 en haut. Revue numismatique, 1845, E. Cartier, pl. 7, n° 1, p. 139.

Deux monnaies anonymes de Blois, que l'on peut attribuer au même. Partie d'une pl. in-8 en haut. Revue numismatique, 1845, E. Cartier, pl. 6, nos 18, 19, p. 139.

1279.
Juin 28. Monnaie du même. Partie d'une pl. in-8 en haut. Cartier, Recherches sur les monnaies au type chartrain, pl. 5, n° 1.

Septembre 3. Crosse d'Estienne II^e Tempier vulgo de Aurelianis, évêque de Paris, à l'église Notre-Dame de Paris. Pl. in-fol. en haut. Tombes éparses dans la cathédrale de Paris, p. 143.

Septembre. Figure d'Alix de Foulleuse, femme du seigneur de Crevecœur, sur sa tombe dans le chœur de l'église des Cordeliers de Beauvais. Dessin in-fol. en haut. Gaignières, t. II, 25.

Novemb. 30. Figure de Jean Sarrazin le Jeune, drapier, sur sa tombe à Saint-Victor de Paris, dans le cloître. Dessin in-fol. en haut. Gaignières, t. II, 36. = Dessin grand in-8. Recueil Gaignières à Oxford, t. II, f. 71.

1279. Tombe de Emmeline, femme Martin Pigache, en pierre, la première en entrant à gauche dans le chapitre de l'abbaye de Saint-Ouen de Rouen. Dessin gr. in-8. Recueil Gaignières à Oxford, t. IV, f. 37.

Figure de Hugues vidame de Chaalons, sur sa tombe dans le sanctuaire à gauche dans l'église de l'abbaye des Toussaints à Chaalons en Champagne. Dessin in-fol. en haut. Gaignières, t. II, 24. = Partie d'une pl. in-fol. en haut. Montfaucon, t. II, pl. 36, n° 5.

Monnaie de Laurent de Liége, évêque de Metz. Petite pl. grav. sur bois. Begin, Metz depuis dix-huit siècles, t. III, p. 255, dans le texte.

Monnaie attribuée au même. Partie d'une pl. lithogr. in-fol. en larg. De Saulcy, Supplément aux recher-

ches sur les monnaies des évêques de Metz, pl. 3, n° 130.

1279.

La somme des vices et des vertus. A la fin : Ce liure compila et parfit un frere de lordre des prescheurs a la requeste du roy de France Phelippe en lan de l'incarnation Nre Seigneur mil. cc. lxxix. Manuscrit sur vélin du xiii^e siècle. In-4, veau marbré. Bibliothèque impériale, Manuscrits, fonds Lancelot, n° 20, Regius, n° 7284 [1].

Ce volume contient :

Lettres initiales peintes, dont quelques-unes représentent un personnage. Petites pièces, dans le texte.

> Ces miniatures, d'un travail très-médiocre, n'offrent aucun intérêt. La conservation est bonne.

Livre des vertus et des vices, par un religieux de l'ordre des freres precheux, à l'instance du roi Philippe en l'an 1279, en provençal. Manuscrit sur vélin du xiii^e siècle, in-4, maroquin rouge. Bibliothèque impériale, Manuscrits, ancien fonds français, n° 7337. Ce volume contient :

Quelques miniatures représentant des sujets divers; repas, l'arbre de Jessé, un lion la tête entourée de couronnes, lettres initiales peintes, ornements. Dans le texte.

> Ces miniatures, d'un travail médiocre, offrent peu d'intérêt quant à ce qu'elles représentent. La conservation n'est pas bonne.

Traité sur les sciences morales, écrit en français par..... Lorant frère de l'ordre des frères prêcheurs (dominicains), à la requête de Philippe, roi de France, en 1279. Manuscrit sur vélin de 87 feuillets petit in-fol. Bibliothèque ambroisienne à Milan. Pars superior H. 106.

Ce manuscrit contient :

Treize miniatures représentant divers personnages ou

1279.

scènes relatifs au but de l'ouvrage. Elles sont petit in-fol., la plupart divisées en quatre sujets, et placées dans le texte.

> Ces miniatures, d'une exécution peu remarquable, sont curieuses pour divers détails d'usages et de scènes intérieures de l'époque où a été fait ce manuscrit. Je l'ai examiné, et n'y ai rien trouvé à signaler plus particulièrement. La conservation est médiocre.

La somme le Roy. Manuscrit de l'année 1279, in-.... Bibliothèque des ducs de Bourgogne, n° 10320. Marchal, t. I, p. 207. Ce volume contient :

Des miniatures.

1280.

Février 10. Deux sceaux et contre-sceaux de Marguerite II, fille de Baudouin empereur de Constantinople, femme de Bouchard d'Avesnes, et en secondes noces de Guillaume de Bourbon, seigneur de Dampierre, vingtième comte de Flandre. Petites pl. Wree, Sigilla comitum Flandriæ, p. 35, 36, dans le texte.

> Elle mourut le 10 février 1279 (1280, n. s.).

Sceau et contre-sceau de la même. Partie d'une pl. in-fol. en haut. Wree, la Généalogie des comtes de Flandre, p. 53 a, Preuves, p. 333.

Deux sceaux de la même. Partie d'une pl. in-fol. en haut. Trésor de numismatique et de glyptique, Sceaux des grands feudataires de la couronne de France, pl. 8, n°s 2, 3.

Monnaie de la même. Partie d'une pl. lithogr. in-8 en haut. Revue numismatique, 1840, L. Deschamps, pl. 24, n° 3, p. 447.

Monnaie de la même. Partie d'une pl. lithogr. in-8 en haut. Den Duyts, n° 150, pl. II, n° 21, p. 55.

1280.
Février 10.

Huit monnaies de la même. Pl. lithogr. in-4 en haut. Chalon, Recherches sur les monnaies des comtes de Hainaut, pl. 2, n°s 12 à 19, p. 28.

Monnaie de la même, frappée à Bourbourg. Partie d'une pl. in-4 en haut. Gaillard, Recherches sur les monnaies des comtes de Flandre, pl. 6, n° 49, p. 69.

Quatorze monnaies de la même, frappées à Bruges. Partie de trois pl. in-4 en haut. Idem, pl. 7, n°s 53 à 61, p. 73, 74, et pl. supplémentaire 1, n° 2; pl. supplémentaire 2, n°s 4 à 7.

Cinq monnaies de la même, frappées à Douai. Partie d'une pl. in-4 en haut. Idem, pl. 9, n°s 69 à 73, p. 85, 86.

Trois monnaies de la même, frappées à Gand. Partie d'une pl. in-4 en haut. Idem, pl. 10, n°s 80 à 82, p. 91.

Vingt monnaies de la même, frappées à Lille. Partie de deux planches et planche in-4 en haut. Idem, pl. 11, 12, n°s 91 à 109, p. 96 à 100, et pl. supplémentaire 1, n° 5.

Seize monnaies de la même, frappées à Ypres. Partie de quatre pl. in-4 en haut. Idem, pl. 13, 14, n°s 118 à 129, p. 114 à 116, et pl. supplémentaire 1, n°s 6, 7; pl. supplémentaire 2, n°s 10, 11.

Cinq monnaies de la même. Pl. in-4 en haut. Idem, pl. 16, n°s 144 à 148, p. 124.

Sceau et contre-sceau de Yoland de Bourgogne, comtesse de Nevers, femme en premières noces de Jean

Juin 2.

1280.
Juin 2.

de France, comte de Valois, et ensuite de Robert III de Béthune, comte de Flandre. Partie d'une pl. in-fol. en haut. Wree, la Généalogie des comtes de Flandre, p. 97 a, Preuves 2, p. 191.

Sceau et contre-sceau de la même. Partie d'une pl. in-fol. en haut. Trésor de numismatique et de glyptique, sceaux des grands feudataires de la couronne de France, pl. 12, n° 3.

Sceau de la même. Partie d'une pl. in-fol. en haut. Idem, pl. 28, n° 2.

Novembre. Figure d'Anice ou Anne, femme de Jean de Bonordre, sur sa tombe, dans le chapitre de l'abbaye de Saint-Ouen de Rouen. Dessin in-fol. en haut. Gaignières, t. II, 29. = Dessin in-8. Recueil Gaignières à Oxford, t. IV, f. 38.

> Ce dernier recueil porte, pour la date de la mort d'Anice ou Avide, l'année 1281.

1280. Petit scel de l'ordre du Temple, à un acte d'échange de lots de terre. Partie d'une pl. lithogr. in-8 en haut. De Santeul, le Trésor de Notre-Dame de Chartres, pl. 7, n° 17.

Monnaie de Baudouin d'Avênes, comte de Hainaut, frappée à Beaumont. Partie d'une pl. lithogr. grand in-8 en haut. Revue de la numismatique française, 1836, E. Cartier, pl. 4, n° 7, p. 182.

Tombe de Reginaldus Tempier, *canonicus, qui obiit die sabb. in festo beati Clementis* 1280, devant la chapelle de Sainte-Catherine dans l'aile gauche de la nef de l'église de Notre-Dame de Paris. Dessin grand in-8. Recueil Gaignières à Oxford, t. IX, f. 50.

Figure de Villiers, chevalier, sur son tombeau à l'ab- 1280.
baye de Saint-Val. Partie d'une pl. in-fol. magno en
haut. Al. Lenoir, Monuments des arts libéraux, etc.,
pl. 35, p. 40.

> Des establissemens le roi de France. Manuscrit sur vélin
> du xiiie siècle, in-4, maroquin rouge. Bibliothèque im-
> périale, Manuscrits, ancien fonds français, n° 10372. Ce
> volume contient :

Des miniatures représentant des sujets relatifs aux lois
et règlements concernant la justice; dans l'une on
voit un pendu amputé des deux bras. Très-petites
pièces dans le texte; lettres initiales peintes.

> Ces petites peintures, d'un travail ordinaire, offrent de l'in-
> térêt pour quelques détails de vêtements ou d'autres relatifs à
> la justice. La conservation est médiocre.
>
> D'après une mention au feuillet 99, ce volume est de l'an
> 1280.

Sceau de Robert comte de Flandre, et contre-scel, à 1280?
un acte de ce temps. Partie d'une pl. in-fol. en haut.
Plancher, Histoire de Bourgogne, t. II, à la page 524,
5e planche.

Figure de Guillaume Noris, citoyen de Rouen, sur sa
tombe au milieu du chapitre de l'abbaye de Saint-
Ouen de Rouen. Dessin in-fol. en haut. Gaignières,
t. I, 113.

Figure de madame Anne de Beaulieu, sur sa tombe dans
le chœur de l'église des Cordeliers de Senlis. Dessin
in-fol. en haut. Gaignières, t. II, 27.

Figure de Pétronille, femme de Réli de Mareuil, cheva-
lier, sur sa tombe dans le cloître de l'abbaye de

1280 ? Royaumont. Dessin in-fol. en haut. Gaignières, t. II, 26. = Partie d'une pl. in-4 en haut. Millin, Antiquités nationales, t. II, n° xi, pl. 5, n° 3.

Sceau de Eudes Courion, prévôt de Provins. Petite pl. grav. sur bois. Société de sphragistique, comte G. de Soultrait, t. II, p. 324, dans le texte.

Sceau et contre-sceau de Laure ou Laurette de Lorraine, dame de Dampierre. Partie d'une pl. in-fol. en haut. Wree, la Généalogie des comtes de Flandre, p. 21 *b*, preuves, p. 161.

Monnaie anonyme de Chartres. Partie d'une pl. in-8 en haut. Revue numismatique, 1844, E. Cartier, pl. 13, n° 8, p. 425.

Figure de Thibaud de Montmorenci, clerc et frère de Mathieu, seigneur de Montmorenci, sur sa tombe, dans le cloître de l'abbaye du Val. Partie d'une pl. in-fol. en larg. Montfaucon, t. II, pl. 34, n° 4.

Figure de Dreux de Villiers, chevalier, seigneur de Méry, sur sa tombe, dans l'église de l'abbaye du Val. Dessin in-fol. en haut. Gaignières, t. II, 17. = Partie d'une pl. in-fol. en haut. Beaunier et Rathier, pl. 128.

Figure de Henry, seigneur de Paray, chevalier, sur sa tombe, à l'abbaye de Preully. Dessin in-fol. en haut. Gaignières, t. II, 28.

Scel et contre-scel de Guillaume, sire de Montagu, descendu de Hugues III. Partie d'une pl. in-4 en haut. (de Migieu), Recueil des sceaux du moyen âge, pl. 3, n° 6.

Sceau de Marguerite de Bourgogne, vicomtesse de

Limoges, fille de Robert II, fils de Hugues IV, duc 1280?
de Bourgogne et de Yolande de Dreux, femme de
Guillaume, seigneur de Mont-Saint-Jean, et ensuite
de Guy, dit le Preux, vicomte de Limoges. Partie
d'une pl. in-fol. en haut. Trésor de numismatique et
de glyptique, Sceaux des grands feudataires de la
couronne de France, pl. 26, n° 7.

<small>Marguerite de Bourgogne vivait encore en 1275.</small>

Figure de Pierre de Roye, chevalier, sur sa tombe,
dans l'église de l'abbaye de Joyenval. Dessin in-fol.
en haut. Gaignières, t. II, 19. = Partie d'une pl.
in-fol. en haut. Willemin, pl. 128.

<small>Al. Lenoir attribue cette figure à Pierre de Dreux, dit Mauclerc, comte ou duc de Bretagne (Atlas, pl. 35). Il mourut en 1250. Voir à cette date.</small>

Sceau de Bertrand de Vintimille, de la maison de Marseille. Petite pl. grav. sur bois. Ruffi, Histoire de la
ville de Marseille, t. I, à la page 85, dans le texte.

Sceau de Béatrix de Savoie, dame de Faucigny, femme
de Guigues VII, treizième dauphin de Viennois. Partie d'une pl. in-fol. en haut. Histoire de Dauphiné
(Valbonnais), t. I, pl. 1, n° 7.

<small>Diverses poésies. Manuscrit sur vélin de la fin du xiii^e siècle. In-4, maroquin vert. Bibliothèque impériale, Manuscrits, fonds de Lavallière, n° 81. Catalogue de la vente, n° 2736. Ce volume contient :</small>

Beaucoup de miniatures représentant des sujets divers,
personnages seuls, entrevues, scènes maritimes, animaux, compositions singulières. Pièces de diverses
grandeurs, dans le texte.

<small>Ces miniatures, d'un travail peu remarquable, offrent des</small>

1280 ? particularités curieuses de vêtements, accessoires, etc. Il y a des parties de musique notée. La conservation n'est pas bonne.

Les jumeaux du zodiaque, la sainte Vierge, le roi David et le fou ou l'athée, quatre miniatures d'un psalterium et antiphonier, manuscrit in-fol. en vélin, de la Bibliothèque de la ville d'Amiens, provenant de l'abbaye de Corbie. Partie de deux pl. et une pl. in-8 en haut., lithogr. Mémoires de la Société des antiquaires de Picardie, t. III, p. 378, 383, 384, atlas, pl. 19, 23, 24, n°s 52, 53, 58, 59.

1281.

Mars 21. Sceau de Robert II, comte de Clermont, dauphin d'Auvergne, fils de Robert Ier, comte de Clermont. Partie d'une pl. in-fol. en haut. Trésor de numismatique et de glyptique, Sceaux des grands feudataires de la couronne de France, pl. 25, n° 7.

Septemb. 17. Monnaie d'Amédée Ier de Roussillon, évêque de Valence et de Die. Partie d'une pl. in-8 en haut. Revue numismatique, 1844, Long D. M. pl. 14, n° 1, p. 429.

Novemb 14. Tombeau pour les entrailles de Robert IV du nom, comte de Dreux, en pierre plate, contre le mur, à droite, dans la chapelle de la Vierge, de l'église de Dreux. Dessin in-fol., Recueil Gaignières à Oxford, t. I, f. 82.

1281. Tombeau de Olivier de Machecol, en pierre, dans la chapelle Saint-Jean, à droite, contre le mur, dans l'église de l'abbaye de Villeneuve. Dessin in-8. Idem, t. VII, f. 34.

1281 ? Sceau de Geraud, religieux, cellerier de l'abbaye de

Saint-Geraud d'Aurillac (Geraud V ou VI, 1233, 1281). Petite pl. grav. sur bois. Société de sphragistique, le baron Chaudruc de Crazannes, t. 1, p. 349, dans le texte.

1281 ?

1282.

Tombe de Nicolaus, abbé, en pierre, à gauche, dans la chapelle de la Madeleine, dans l'église de Saint-Ouen de Rouen. Dessin in-8, Recueil Gaignières à Oxford, t. IV, f. 21.

> Il n'y a pas de date.
> Le Bulletin des comités historiques porte : xiiie siècle.

Tombeau d'Étienne de Sens, ou né à Sens, archidiacre de la cathédrale de Rouen. Pl. in-8 en haut. Achille Deville, tombeaux de la cathédrale de Rouen, pl. 10.

1282 ?

Deux monnaies de Raimond Ier ou II, qui régnaient sur des parties de la principauté d'Orange. Partie d'une pl. lith., in-8 en haut. Revue numismatique, 1839, E. Cartier, pl. 5, nos 7, 8, p. 115.

1283.

Statue de Pierre d'Alençon, cinquième fils de Louis IX, aux Cordeliers de Paris. Partie d'une pl. in-8 en haut. Al. Lenoir, Musée des monuments français, t. 1, pl. 31, n° 25.

Août 6.

Statue d'un prince inconnu des Cordeliers de Paris, dans l'église de Saint-Denis, du xive siècle, attribuée à Pierre, fils de saint Louis, comte d'Alençon, de Blois et de Chartres, mort en 1283. Pl. in-8 en

1283.
Août 6.

haut. Guilhermy, Monographie — de Saint-Denis, à la page 253.

<small>Cette attribution est très-douteuse.</small>

Figure de Pierre, comte d'Alençon, cinquième fils de saint Louis IX, en relief, contre le mur, dans le fond de l'aile gauche, en dehors du chœur des religieuses, dans l'église de Saint-Louis de Poissy. Dessin color., in-fol. en haut. Gaignières, t. II, 6. = Partie d'une pl. in-fol. en larg. Montfaucon, t. II, pl. 27, n° 7.

Portrait à mi-corps du même, d'après un vieux pastel. Dessin in-fol. en haut. Gaignières, t. II, 7. = Partie d'une pl. in-fol. en larg. Montfaucon, t. II, pl. 27, n° 8. = Partie d'une pl. in-fol. en haut. Seroux d'Agincourt, Histoire de l'art, etc., peinture, pl. CLXIV, n° 25, t. II, d°, p. 135.

Sceau du même. Partie d'une pl. in-fol. en haut. Trésor de numismatique et de glyptique, Sceaux des grands feudataires de la couronne de France, pl. 5, n° 5.

Septemb. 27. Tombe de Regnault de Nanteul, évêque de Beauvais, en cuivre jaune, du costé des chaires des chanoines, dans le chœur de l'église cathédrale de Beauvais. Dessin grand in-8, Recueil Gaignières à Oxford, t. XIV, f. 4.

Septembre. Figure de Marguerite, femme de Guillaume de Fourqueux, chevalier, sur sa tombe, dans l'église paroissiale de Fourqueux, près de Saint-Germain en Laye. Dessin in-fol. en haut. Gaignières, t. II, 30.

1283. Sceau et contre-sceau d'Alix de Hollande, femme de Jean d'Avesnes, comte de Haynaut. Partie d'une pl.

in-fol. en haut. Wree, la Généalogie des comtes de Flandre, p. 54 *a*, preuves, p. 342. 1283.

Tombeau de Robertus III, Cressovessartius (Cressonsart), épis. Sylvanectensis (évêque de Senlis), en pierre, contre le mur, qui est le cinquième auprès du grand autel de l'église de l'abbaye de Chaalis, près Senlis. Dessin in-4, Recueil Gaignières à Oxford, t. VI, f. 28.

<small>Le dessin porte, pour l'année de la mort de cet évêque : 1271.</small>

Sceau et contre-sceau du bailliage de Vermandois, à une charte de 1283. Partie d'une pl. in-fol. en haut. Trésor de numismatique et de glyptique, Sceaux des communes, communautés, évêques, abbés et barons, pl. 2, n° 6.

Sceau de Geoffroy Ier de Saint-Briçon, évêque de Saintes. Partie d'une pl. in-fol. en haut. Idem, pl. 18, n° 10. 1283 ?

1284.

Monnaie de Hugues III, roi de Jérusalem et de Chypre. Partie d'une pl. lithogr., in-4 en haut. Buchon, Recherches — quatrième croisade, pl. 6, n° 3, p. 399 (par erreur, pl. 1, n° 6). = Idem, Nouvelles recherches, atlas, pl. 27, n° 3. Mars 7.

<small>Pellerin (lettre, pl. 3, n° 16) attribue cette monnaie à Henri, empereur de Constantinople, ce qui est une erreur.</small>

Deux monnaies du même. Partie d'une pl. in-4 en haut. De Saulcy, Numismatique des croisades, pl. 10, nos 8, 9, p. 103.

Figure de Hermessende de Balequi, femme de Pierre de La Porte, bourgeois de Senlis, sur sa tombe, Septembre.

1284.
Septembre.

dans le cloître de l'abbaye de Chaalis. Dessin in-fol. en haut. Gaignières, t. II, 40. = Dessin grand in-8, Recueil Gaignières à Oxford, t. VI, f. 35.

1284.

Tombeau d'Agnès d'Orchies, générale des Béguines de Paris, au grand couvent des Jacobins de la rue Saint-Jacques, à Paris. Pl. in-4 en haut. Piganiol de La Force, Description de Paris, édition de 1742, t. V, à la page 143. = Pl. in-4 en haut. Idem, édition de 1765, t. V, à la page 455.

Sceau et contre-sceau du Châtelet de Paris, de 1255 à 1284. Partie d'une pl. in-8 en haut. Revue archéologique, A. Leleux, 1852, pl. 200, n° 2, 2 bis, Edmond Dupont, à la page 541.

Sceau de la commune d'Orléans, à une charte de 1284. Partie d'une pl. in-fol. en haut. Trésor de numismatique et de glyptique, Sceaux des communes, communautés, évêques, abbés et barons, pl. 16, n° 7.

Sceau de Geoffroy V du nom, baron de Chateaubrient (aujourd'hui Chateaubriand). Partie d'une pl. in-fol. en haut. Idem, pl. 18, n° 2.

Tombe de Thomas, abbas, en pierre, sous les cloches, dans le chœur de l'église de l'abbaye du Jard. Dessin in-8, Recueil Gaignières à Oxford, t. XV, f. 25.

Vegece. Des establissemens apartenans a cheualerie. A la fin : Ci fine le liure Vegece del art de chrie, que nobles princes Jehan conte Deu fist translater de latin en franois par maistre Jehan de Meun. En lan de l'Incarnacion Nre Segneur mil cc quatre vins et quatre. Manuscrit sur vélin du XIII° siècle, petit in-fol., veau marbré. Biblio-

thèque impériale, Manuscrits, fonds Lancelot, n° 176, Regius, n° 7429³·⁵. Ce volume contient :

1284.

Miniature représentant un prince assis, auquel l'auteur vêtu en chevalier, présente son livre ; trois autres chevaliers sont à droite. Petite pièce carrée, au commencement du texte, feuillet 1, recto.

> Cette miniature, d'un travail médiocre, offre peu d'intérêt. La conservation est bonne.
>
> Ce Jean, comte d'Eu, peut être Jean de Brienne Iᵉʳ du nom, mort en 1294, ou bien son fils Jean IIᵉ du nom, tué à la bataille de Courtray en 1302. Mais il paraît que c'est plutôt le père.

L'art de chevalerie ou livre de Vegece, translaté de latin en françois, par Jean de Meun, par ordre de Mgr Jean comte d'Eu. Manuscrit sur vélin du xɪɪɪᵉ siècle, in-4, veau brun. Bibliothèque de l'Arsenal, Manuscrits français, Sciences et arts, n° 228. Ce volume contient :

Miniature représentant un combat ; fonds d'or. Pièce in-16 en larg., au feuillet 3, dans le texte.

> Cette miniature offre peu d'intérêt. La conservation n'est pas bonne.
>
> Une mention dans le texte porte que ce volume a été écrit en 1284.

—

Figure de Thibaut Plante-Oignon, bourgeois de Beauvais, sur sa tombe, dans le cloître de l'abbaye de Chaalis, près de Senlis. Dessin in-fol. en haut. Gaignières, t. II, 39.

1284 ?

Tombeau de Pierre de Pacy II, mari d'Alix, dame de Nanteuil, dans l'église de Notre-Dame de Nanteuil. Partie d'une pl. in-4 en larg., tirée avec la précédente, sur une feuille in-fol. en haut. Description gé-

1284 ? nérale et particulière de la France (Delaborde, etc.), t. VI, Valois et comté de Senlis, pl. 33 bis, n° 8,

Sceau de Sedile ou Sidile de Chevreuse, seconde femme de Guillaume Maingot VI^e du nom, sire de Surgères et de Dampierre-sur-Voutonne. Partie d'une pl. in-fol. en haut. Trésor de numismatique et de glyptique, Sceaux des communes, communautés, évêques, abbés et barons, pl. 18, n° 9.

1285.

Janvier 7. Tombeau avec la statue de Charles de France, roi de Sicile, comte d'Anjou, de la Pouille, Calabre, Provence et du Maine, fils de Louis VIII et de Blanche de Castille, dans lequel fut placé son cœur, au couvent des Jacobins de la rue Saint-Jacques, à Paris. Pl. in-8 en haut., grav. sur bois. Rabel, les Antiquitez et Singularitez de Paris, fol. 89, dans le texte. = Même planche. Du Breul, les Antiquitez et choses plus remarquables de Paris, fol. 250 verso, dans le texte. = Dessin in-fol. en haut. Gaignières, t. II, 2. = Dessin in-8, Recueil Gaignières à Oxford, t. I, f. 67. = Partie d'une pl. in-fol. en haut. Montfaucon, t. II, pl. 19, n° 2. = Partie d'une pl. in-4 en haut. Millin, Antiquités nationales, t. IV, n° XXXIX, pl. 6, n° 2. = Partie d'une pl. in-8 en haut. Al. Lenoir, Musée des monuments français, t. 1, pl. 32, n° 26. = Partie d'une pl. in-fol. magno en haut. Al. Lenoir, Monuments des arts libéraux, etc., pl. 27, p. 35. = Buste en plâtre de cette statue, Musée de Versailles, n° 2117.

Le cœur de Charles I^{er}, roi de Sicile, fut placé dans ce tombeau seulement en 1326.

Statue de marbre de Charles, comte d'Anjou, frère de saint Louis, roi de Sicile, attribuée à Nicolo Pisani, placée à Rome au Capitole, en 1481. Pl. in-fol. en haut. Paruta, Grævius, 1723, pl. 196, t. VII, p. 1269. = Pl. in-4 en haut., color. Camille Bonnard, costumes des xiii^e, xiv^e et xv^e siècles, t. I, n° 5. = Partie d'une pl. in-fol. en haut. Seroux d'Agincourt, Histoire de l'art, etc., Sculpture, pl. xxx, n° 1, t. II, d°, p. 60.

1285.
Janvier 7.

> Cette statue, restée longtemps ensevelie sous des ruines, fut placée au palais sénatorial en 1481.

Figure représentant la statue du même, assis de face, *Seb. Fulcarus sculp.* Pl. petit in-4 en haut. Paruta, édition de Maier, 1697, feuillet 124.

Médaillon en cuivre, qui paraît représenter le même. On voit sur le revers cinq fleurs de lys. Partie d'une pl. in-fol. en haut. Seroux d'Agincourt, Histoire de l'art, etc., Sculpture, pl. xlviii, n° 49, t. II d°, p. 92.

Portrait du même et de Béatrix sa femme, MF. fecit (*M. Frosne*). In-12 en haut., et monnaie du même. Petite pl. Ruffi, Histoire des comtes de Provence, p. 150, dans le texte.

> Ces portraits sont imaginaires.

Portraits des mêmes. Pl. in-12 en haut. Bouche, la Chorographie de Provence, t. II, p. 263, dans le texte.

> Idem.

Sceau et contre-sceau de Charles de France, roi de Naples et de Sicile, etc. Partie d'une pl. in-fol. en

1285.
Janvier 7.

haut. Wree, la Généalogie des comtes de Flandre, p. 40 a, Preuves, p. 264.

Sceau du même. Petite pl. grav. sur bois. Ruffi, Histoire de la ville de Marseille, t. I, à la page 143, dans le texte.

Sceau du même. Partie d'une pl. in-fol. en haut. Trésor de numismatique et de glyptique, Sceaux des grands feudataires de la couronne de France, pl. 6, n° 4.

Sceau du même. Partie d'une pl. in-fol. en haut. Idem, pl. 32, n° 8.

Sceau d'or du même. Partie d'une pl. lithogr., in-4 en haut. Buchon, Recherches — quatrième croisade, pl. 5, n° 4, p. = Idem, Nouvelles recherches, atlas, pl. 26, n° 4.

> Je n'ai pas trouvé, dans le premier texte, la mention de ce sceau.

Sceau et contre-scel du même, d'une charte du 13 septembre 1283. Pl. in-4 en larg. Catalogue de la bibliothèque de M. Ch. Leber, t. III, à la page 119.

Sceau de la ville de Marseille, du temps de Charles Ier d'Anjou, comte d'Anjou. Pl. in-8 en larg., grav. sur bois. Ruffi, Histoire de la ville de Marseille, t. II, à la page 330, dans le texte.

Deux monnaies de Charles Ier du nom, fils de France, frère de saint Louis IX, comte d'Anjou, roi de Jérusalem, de Naples et de Sicile, dix-neuvième comte propriétaire de Provence et de Forcalquier. Deux petites pl. Bouche, la Chorographie — de Provence, t. II, p. 306, dans le texte.

Monnaie du même. Partie d'une pl. in-fol. en haut.

Du Molinet, le Cabinet de la Bibliothèque de Sainte-Geneviève, pl. 35, n° 2.

1285.
Janvier 7.

Huit monnaies du même. Petites pl. Paruta, édition de Maier, 1697, feuillet 123.

Douze monnaies du même. Petites pl. Vergara, monete del regno di Napoli, p. 19 à 25, dans le texte.

Neuf monnaies du même. Pl. in-fol. en haut. Paruta, Grævius, 1723, pl. 195, n[os] 1 à 9, t. VII, p. 1268, 69.

Monnaie du même. Petite pl. en larg. Köhler, t. XXII, p. 153, dans le texte.

Douze monnaies du même. Parties de deux pl. in-fol. en haut., grav. sur bois, n[os] 1 à 12. Muratori, Antiquitates italicæ, etc., t. II, aux pages 637, 638 639 et 640, dans le texte.

Douze monnaies du même. Partie d'une pl. in-4 en haut., grav. sur bois. Argelati, t. I, pl. 28, n[os] 1 à 12.

Monnaie du même. Petite pl. grav. sur bois. Argelati, t. V, feuillet 24, dans le texte.

Monnaie du même. Petite pl. grav. sur bois. Bellini, De monetis Italiæ, etc., p. 104, n° 4, p. 97, dans le texte.

Trois monnaies du même. Partie d'une pl. in-4 en haut. Grosson, Recueil des antiquités et monuments marseillois, pl. 9. n[os] 1, 2, 4.

Onze monnaies du même, dont six frappées en Provence et cinq à Rome. Pl. in-4 en haut. Papon, Histoire générale de Provence, t. II, pl. 4, n[os] 1 à 11.

1285.
Janvier 7.

Treize monnaies du même, dont huit frappées à Naples et cinq en Anjou. Pl. in-4 en haut. Papon, idem, t. II, pl. 5, n°ˢ 12 à 24.

Treize monnaies du même. Partie de deux pl. in-4 en haut. Tobiesen Duby, Monnoies des barons, pl. 93, n°ˢ 16 à 18, pl. 94, n°ˢ 1 à 10.

Six monnaies du même, frappées à Rome. Partie de deux pl. in-4 en haut. Tobiesen Duby, Monnoies des barons, pl. 94, n°ˢ 11 à 15, pl. 95, n° 1.

Vingt-quatre monnaies du même. Deux pl. in-4 en haut. Saint-Vincens, Monnaies des comtes de Provence, pl. 2 et 3, n°ˢ 1 à 24.

Deux monnaies du même, avant qu'il fût roi de Sicile. Partie d'une pl. in-8 en haut., lithogr., n°ˢ 15, 16. Mémoires de la Société d'émulation de Cambrai, E. Tordeux, 1833, p. 202.

Quatre monnaies du même. Partie d'une pl. in-fol. en haut. Trésor de numismatique et de glyptique, Histoire par les monuments de l'art monétaire chez les modernes, pl. 24, n°ˢ 2, 3, 4, 6.

Monnaie du même, avec le titre de sénateur de Rome, frappée à Rome. Partie d'une pl. in-fol. en haut. Idem, pl. 24, n° 5.

> Charles d'Anjou fut sénateur de Rome en 1265, en 1267, en 1273 et en 1274. Il fut sénateur perpétuel en 1276 ; il perdit cette dignité en 1277. En 1281, il fut de nouveau sénateur perpétuel jusqu'à sa mort, en 1285.

Monnaie du même. Partie d'une pl. in-fol. en haut. Idem, pl. 29, n° 3.

Monnaie du même. Partie d'une pl. lithogr., in-4 en

haut. Buchon, Recherches — quatrième croisade, pl. 3, n° 5, p. 213 (par erreur, pl. 8.) = Idem, Nouvelles recherches, atlas, pl. 24, n° 5.

1285. Janvier 7.

Monnaie d'or du même. Partie d'une pl. lithogr., in-4 en haut. Idem, pl. 5, n° 5, p. = Idem, Nouvelles recherches, atlas, pl. 26, n° 5.

<small>Je n'ai pas trouvé, dans le premier texte, la mention de cette monnaie.</small>

Monnaie du même. Petite pl. grav. sur bois. Revue numismatique, 1841, E. Cartier, p. 276, dans le texte.

Monnaie du même, frappée dans le Maine. Partie d'une pl. in-4 en haut. Hucher, Essai sur les monnaies frappées dans le Maine, pl. 1, n° 26, p. 42.

Deux monnaies du même, frappées dans le Maine. Partie d'une pl. in-8 en haut. Revue numismatique, 1846, Hucher, pl. 10, n°s 8, 9, p. 176.

Trois monnaies du même. Partie d'une pl. in-4 en haut. De Saulcy, Numismatique des croisades, pl. 14, n°s 18, 19, 20, p. 143.

Monnaie du même. Partie d'une pl. in-8 en haut. Revue numismatique, 1848, H. Hucher, pl. 15, n° 13, p. 361.

Monnaie du même. Partie d'une pl. in-fol. en larg. Mémoires de la Société des antiquaires de Normandie, 2e série, 1er vol., n° 9, à la page 279.

Monnaie du même, sénateur de Rome. Petite pl. grav. sur bois. Humphreys, Manual, t. II, p. 514, dans le texte.

1285.
Janvier 7.
Monnaie du même. Partie d'une pl. in-4 en haut. Poey d'Avant, pl. 6, n° 9, p. 86.

Monnaie du même. Partie d'une pl. in-4 en haut. Idem, pl. 6, n° 14, p. 93.

> Le texte porte, par erreur, n° 15, qui n'existe pas sur la planche.

Deux monnaies du même. Partie d'une pl. in-4 en haut. Idem, pl. 18, n°s 1, 2, p. 257, 258.

Trois monnaies de Marseille, frappées sous Charles Ier d'Anjou, roi de Sicile, de Naples, comte de Provence, du Maine, d'Anjou. Partie d'une pl. in-4 en haut. Papon, Histoire générale de Provence, t. II, pl. 1, n°s 8, 10, 11.

Mars.
Figure de Évrard Grandin, escuyer, sur sa tombe, dans le cloître de l'abbaye de Beaulieu en Normandie. Dessin in-fol. en haut. Gaignières, t. II, 32.

Avril.
Figure de Jean de Repenty, escuyer, sur sa tombe, dans l'église du Coudray-sur-Seine. Dessin in-fol. en haut. Gaignières, t. II, 31.

Octobre 7.
Tombeau de Philippe III le Hardi, à l'abbaye de Saint-Denis. Pl. in-8 en haut., grav. sur bois. Rabel, les Antiquitez et Singularitez de Paris, fol. 32 verso, dans le texte. = Même pl. Du Breul, les Antiquitez et choses plus remarquables de Paris, fol. 63 verso, dans le texte. = Dessin in-fol. en haut. Gaignières, t. II, 4. = Dessin in-8, Recueil Gaignières à Oxford, t. II, f. 32. = Partie d'une pl. in-fol. en haut. Montfaucon, t. II, pl. 35, n° 3. = Partie d'une pl. in-8 en haut. Al. Lenoir, Musée des monuments français, t. I, pl. 31, n° 24. = Partie d'une pl. in-fol. magno en haut. Al. Lenoir, Monuments des arts libéraux, etc.,

pl. 33, p. 39. = Pl. in-8 en haut. Guilhermy, Monographie — de Saint-Denis, à la page 253.

1285.
Octobre 7.

La mort de Philippe III le Hardi est fixée au 7 octobre 1285. Cependant quelques auteurs la placent à d'autres dates, au 23 septembre, au 2, au 5, au 6, au 15 octobre. Le P. Anselme indique le 5 octobre.

Figure de Philippe III le Hardi, sur un tombeau en pierre, à main droite du grand autel de l'église de l'abbaye de Royaumont. Dessin in-fol. en haut. Gaignières, t. II, 2. = Dessin in-4, color. Recueil Gaignières à Oxford, t. II, f. 28. = Partie d'une pl. in-fol. en haut. Montfaucon, t. II, pl. 35, n° 1. = Partie d'une pl. in-fol. en haut. Beaunier et Rathier, pl. 122.

Selon Millin (Antiquités nationales, t. II, xi, Royaumont, cette figure est celle de Philippe de France, frère de saint Louis IX., surnommé Dagobert. Voir à l'année 1225.

Figure de Philippe III le Hardi, avant qu'il fût roi, vitrail de l'abbaye de Royaumont, miniature. Gaignières, t. II, 1.

Ce dessin, qui est porté dans la table du Recueil de Gaignières donnée dans la Bibliothèque historique de Le Long, manque à ce Recueil; le feuillet n° 1 existe sans aucun dessin.

Figure du même, en relief, contre le mur, dans le fond de l'aile gauche, en dehors du chœur des religieuses, dans l'église de Saint-Louis de Poissy. Dessin color., in-fol. en haut. Gaignières, t. II, 3. = Partie d'une pl. in-fol. en haut. Montfaucon, t. II, pl. 35, n° 2.

Tombeau du même, dans la cathédrale de Saint-Just de Narbonne. *A. Cadas del. C. N. Cochin sculp.* Pl. in-fol. en haut. De Vic et Vaissete, Histoire générale

1285.
Octobre 7.

de Languedoc, t. IV, à la page 52. = Partie d'une pl. in-4 en larg., lithogr. Idem, édition de du Mège, t. VI, à la page 224. = Partie d'une pl. in-fol. en haut. Montfaucon, t. II, pl. 35, n° 4.

Piédestal à l'ancienne chartreuse de Dijon, sur lequel est sculptée la figure de Philippe III le Hardi. Pl. in-fol. m° en larg. Al. de Laborde, les Monuments de la France, pl. 189.

Reliquaire de vermeil doré, où est enchâssée la mâchoire inférieure du roi saint Louis, supporté par deux figures couronnées, représentant Philippe le Hardi et Philippe le Bel, du trésor de l'église de l'abbaye de Saint-Denis. *N. Guerard sculp.* Partie d'une pl. in-fol. en larg. Felibien, Histoire de l'abbaye royale de Saint-Denys, pl. 3, C.

Cité aussi à l'année 1314.

Portrait de Philippe III le Hardi, sans indication d'où était ce monument. Partie d'une pl. in-fol. en larg. Beaunier et Rathier, pl. 127.

Figure du même, d'après les monuments du temps. Pl. ovale, in-12 en haut., grav. sur bois. Du Tillet, Recueil des roys de France, p. 168, dans le texte.

Histoire des comtes de Tolose, par Guillaume Catel. Tolose, Pierre Bosc, 1623. — Les comtes de Tolose auec leurs pourtraits tirez d'un vieux liure manuscrit gascon. in-fol. 2 vol. Le second contient :

Dix planches représentant dix-huit comtes et une comtesse de Toulouse, deux sur chaque planche, sauf la première et la dernière qui ne contiennent qu'un seul personnage; ce sont les divers comtes depuis Torsin jusqu'à Philippe III le Hardi, fils de saint

Louis IX. Pl. in-8 en haut., p. 3 à 21 de la seconde partie de l'ouvrage, dans le texte.

1285.
Octobre 7.

> Torsin, Torson ou Chorson, fut établi premier comte de Toulouse par l'empereur Charlemagne en 778. L'histoire de ses successeurs est incertaine.
>
> Philippe III le Hardi, fils de Saint Louis IX, se mit en possession de ce comté en 1271 ou 1272.
>
> Ces portraits des comtes de Toulouse sont très-probablement tous imaginaires, malgré l'indication du manuscrit d'où ils étaient tirés, et dont l'âge n'est pas indiqué. J'ai pensé qu'il suffisait de placer cette suite à la date de la mort de Philippe III le Hardi, dont le portrait paraît avoir quelque authenticité.
>
> Les deux articles suivants sont relatifs au même manuscrit.

Portraits de onze des comtes de Toulouse et de la comtesse Jeanne, miniatures d'un manuscrit gascon de la fin du xiiie siècle, vers 1280. Six pl. et partie d'une septième in-fol. en haut. Beaunier et Rathier, pl. 94, 95, 100, 101, 113, 114, 122.

Intérieurs d'appartements et de costumes de différents comtes de Toulouse. Trois miniatures d'un manuscrit en langue provençale de l'an 1280, sans indication du lieu où il est. Partie d'une pl. in-fol. magno en haut. Al. Lenoir, Monuments des arts libéraux, etc., pl. 24, p. 31.

—

Sceau et contre-sceau de Philippe III. Petites pl. grav. sur bois, tirées sur une feuille in-4. Hautin, fol. 27.

Sceau et contre-sceau du même. Partie d'une pl. in-fol. en haut. Wree, la Généalogie des comtes de Flandre, p. 40 b, preuves, p. 269.

Sceau et contre-sceau du même, à une charte relative aux religieux de l'abbaye de Saint-Ouen. Deux pe-

1285.
Octobre 7.

tites pl. grav. sur bois. Pommeraye, Histoire de l'abbaye royale de Saint-Ouen de Rouen, p. 444, dans le texte.

Sceau et contre-sceau du même, à une charte qui permet aux religieux de Saint-Ouen de jouir d'un moulin. Deux petites pl. grav. sur bois. Idem, p. 465, dans le texte.

Sceau du même, à une charte de 1279. Pl. de la grandeur de l'original, grav. sur bois. Nouveau Traité de diplomatique, t. IV, p. 136.

Deux sceaux et contre-scel du même. Partie d'une pl. in-fol. en haut. Trésor de numismatique et de glyptique, Sceaux des rois et reines de France, pl. 5, nos 1, 2.

Sceau du même. Partie d'une pl. in-fol. en haut. Idem, Sceaux des grands feudataires de la couronne de France, pl. 1, n° 2.

Sceau du même, à une charte relative à l'abbaye de Saint-Georges de Bocherville, de l'année 1277. Pl. in-4 en larg., lithogr. Achille Deville, Essai — sur l'église et l'abbaye de Saint-Georges de Bocherville, pl. 7.

Sceau et monnaie du même. Partie d'une pl. in-8 en haut. Revue de la Numismatique belge, C. Piot, t. IV, pl. 15, nos 7, 8, p. 394.

Neuf monnaies du même. Petites pl. grav. sur bois, tirées sur deux feuilles in-4. Hautin, fol. 29, 31.

Monnaie du même, frappée à Tours, sur laquelle sont des marques des malheurs de Louis IX son père, dans son expédition en Égypte. Partie d'une pl. in-12

PHILIPPE III. 439

en larg. Du Fresne du Cange, Histoire de saint Louis, 2ᵉ partie, p. 392, dans le texte.

1285.
Octobre 7.

Monnaie du même. Partie d'une pl. in-fol. en haut., grav. sur bois, n° 8. Muratori, Antiquitates italicæ, etc., t. II, à la page 761-762, dans le texte.

<small>Leblanc attribue cette monnaie à Philippe le Bel.</small>

Monnaie du même. Partie d'une pl. lithogr., in-8 en haut. Revue numismatique, 1838, E. Cartier, pl. 4, n° 2, p. 102.

Deux monnaies que l'on peut attribuer au même, frappées à Tours. Partie d'une pl. lithogr. in-8 en haut. Idem, 1838, E. Cartier, pl. 6, nᵒˢ 7, 8, p. 98.

Monnaie du même. Partie d'une pl. in-4 en haut. Conbrouse, t. III, pl. 49.

Trois monnaies du même. Partie d'une pl. in-4 en haut. Conbrouse, t. III, pl. 54, nᵒˢ 5 à 7.

<small>Le catalogue à la fin du volume ne fait pas mention des pièces de cette planche.</small>

Trois monnaies du même. Partie d'une pl. in-4 en haut. Du Cange, Glossarium, 1840, t. IV, pl. 6, nᵒˢ 17 à 19.

Monnaie du même, frappée à Bourges. Partie d'une pl. in-4 en haut. Pierquin de Gembloux, Histoire monétaire et philologique du Berry, pl. 3, n° 9.

Monnaie du même, attribuée à la ville d'Arras. Partie d'une pl. lithogr. in-8 en haut. Hermand, Histoire monétaire de la province d'Artois, pl. 5, n° 61.

Quatre monnaies du même. Partie d'une pl. in-8 en haut. Berry, Études, etc., pl. 29, nᵒˢ 6 à 9, t. I, p. 603 à 606.

1285.
Octobre 7.
Deux monnaies de l'abbaye de Saint-Martin de Tours, dont l'une est au type de Philippe le Hardi. Partie de deux pl. lithogr. in-8 en haut., n°ˢ 8, 9. Mémoires de la Société d'émulation de Cambrai, E. Tordeux, 1833, p. 202.

Sceau et contre-sceau donné par Philippe le Hardi, en 1285, aux régents du royaume Mathieu de Vendôme, abbé de Saint-Denis, et Simon de Nesle, qui avaient été déjà précédemment chargés de ces fonctions par le roi saint Louis. Partie d'une pl. in-fol. en haut. Trésor de numismatique et de glyptique, Sceaux des grands feudataires de la couronne de France, pl. 32, n° 5.

1285.
Sceau de Mathieu de Vendôme, abbé de Saint-Denis et régent du royaume de France de 1270 à 1285. Petite pl. en haut. grav. sur bois. Revue archéologique, A. Leleux, 1853, L. Guenebault, p. 364, dans le texte.

FIN DU TOME TROISIÈME.

TABLE DES MATIÈRES

CONTENUES

DANS LE TOME TROISIÈME.

TROISIÈME RACE (Suite).

Philippe I^{er}..............................Page	1
Monuments du onzième siècle, sans dates précises.....	36
Louis VI le Gros.................................	68
Louis VII le Jeune...............................	87
Philippe II Auguste..............................	133
Monuments du douzième siècle, sans dates précises....	162
Louis VIII Cœur de Lion.........................	261
Louis IX, saint Louis............................	269
Philippe III le Hardi.............................	388

FIN DE LA TABLE DU TOME TROISIÈME.

TYPOGRAPHIE DE CH. LAHURE
Imprimeur du Sénat et de la Cour de Cassation
rue de Vaugirard, 9

www.ingramcontent.com/pod-product-compliance
Lightning Source LLC
Chambersburg PA
CBHW051348220526
45469CB00001B/152